ENCYCLOPÉDIE
DE L'ART
DRAMATIQUE

PAR

C.-M.-EDMOND BÉQUET

PARIS

CHEZ L'AUTEUR

33, Avenue de la Motte-Piquet, 33

—

1886

ENCYCLOPÉDIE

DE L'ART

DRAMATIQUE

SONNET

A. M. EDMOND BÉQUET,

AUTEUR DE L'ENCYCLOPÉDIE DE L'ART DRAMATIQUE.

Non, ce n'est point Thespis, tout barbouillé de lie,
Qui guide votre esprit vers l'enfance de l'art,
Car une œuvre sans règle, et livrée au hasard,
Apparaît à vos yeux comme insigne folie.

Mais le cothurne grec ne veut point qu'on l'oublie ;
Il a, dans ce recueil, pris une large part ;
Et même l'art latin, quoique venu plus tard,
Moins classique vraiment, devant lui s'humilie.

Que de noms autrefois connus, mais oubliés,
Ont été par vos soins aujourd'hui publiés,
Et resteront gravés dans plus d'une mémoire !

Parmi tant d'écrivains, soyez le bienvenu
Pour avoir entrepris une instructive histoire,
Où du théâtre au moins les secrets sont à nu.

 Le docteur ERNEST MAGNAND.

PRÉFACE

La raison d'être de cet ouvrage s'explique par l'importance de l'*Art dramatique*, art si vivant, si humain, qui s'adresse à la fois au cœur et à l'esprit, aux passions et à la raison, art éminemment moral, puisqu'il a pour but d'enseigner les multitudes.

Ce manuel, toujours facile à interroger, est à la fois court et complet ; il contient, outre l'histoire du théâtre chez tous les peuples anciens et modernes, l'ensemble et le détail des connaissances requises pour l'étude de la Comédie en général, une foule de renseignements exacts, de règles, de préceptes, d'indications utiles, d'anecdotes, enfin les principes généraux, énoncés en termes simples et faciles.

Ce livre, fruit de recherches vigilantes et d'une expérience éclairée par les lumières de l'impartialité, a ce caractère d'unité et d'harmonie qui manque aux ouvrages collectifs, compilations plus

ou moins ingénieuses, mais la plupart du temps indigestes et dépourvues de ce qui fait les œuvres vraiment fortes et vraiment durables.

Ce qui augmente notre confiance dans le succès du présent ouvrage, c'est, non seulement le goût marqué du public pour tout ce qui touche au Théâtre, mais encore, si j'ose m'exprimer ainsi, c'est l'origine même de ce livre, unique dans son genre, essentiellement pratique. En effet, pour s'initier aux connaissances dont il dévoile les mystères, il faudrait fouiller dans des centaines d'ouvrages.

Nous pouvons donc affirmer, sans crainte d'être démenti, que le *Dictionnaire de l'Art dramatique* tient lieu, à lui seul, d'une bibliothèque artistique et théâtrale, qui serait très dispendieuse à acquérir et dont il serait peut-être téméraire d'entreprendre de réunir tous les éléments.

On trouvera donc ici une méthode réunissant et fondant ensemble les principes et les observations épars dans une foule de livres dus à l'expérience et aux lumières des écrivains qui ont enrichi la scène, et à celles des grands talents qui l'ont illustrée.

— « Les acteurs et les actrices célèbres, dit M. Thiers (1), ont donné des Mémoires où se trouvent des réflexions sur leur profession, mais jamais ils n'ont donné de traité en forme ; vivre et

1. Introduction aux *Mémoires* de miss Bellamy.

sentir, pour eux, c'est apprendre leur art ; raconter leur vie, c'est expliquer leur talent. Le jeune comédien se perd dans ce chaos difficile à débrouiller ; il cherche la vérité et ne peut la rencontrer, parce que rien ne parle à son âme avec cette clarté qui met le sceau à tous les ouvrages didactiques. »

Avons-nous été assez heureux pour remplir une lacune aussi grande ?... Nous pouvons espérer du moins qu'on nous saura gré de nos efforts.

ENCYCLOPÉDIE
DE
L'ART DRAMATIQUE

A

ABANDON. Action de s'abandonner; de se livrer de céder aux impulsions naturelles. — L'abandon est une négligence aimable dans le style, dans le débit, dans les manières, dans le maintien. — Sans l'abandon, on ne peut pas être grand acteur. L'art de ne se passionner qu'à propos, et dans le degré qu'exigent les circonstances, a pour le moins autant de difficultés que celui de faire valoir tous les discours.

ACCENT (Du latin *accentus*). Terminaison de tout son; élévation plus ou moins forte de la voix sur certaines syllabes, et manière de les prononcer plus ou moins longues ou brèves. Pantomime de la voix, l'accent est l'âme du discours; il lui donne le sentiment et la vérité. L'accent, les cris et les gestes forment une sorte de langage primitif; le seul qui puisse être entendu de tous les peuples, et dans tous les lieux, parce qu'il est

le seul indépendant des conventions. L'accent est plus franc que la parole. Quand l'acteur sacrifie l'accent sentimental de sa voix, tout est perdu pour le talent, et cela arrive toutes les fois qu'il veut imiter la voix d'un autre ou dénaturer la sienne. Il est nécessaire que l'acteur réserve l'*accentuation* pour les pensées principales sans les accentuer toutes avec la même force, et en cherchant plutôt à les subordonner l'une à l'autre par ses inflexions de voix adroites et sagement distribuées. Diderot, trouvant que les acteurs manquaient d'accent et ne faisaient que dire des mots, se boucha, un soir, les oreilles pendant tout un acte. Et cependant la pièce l'affectait jusqu'aux larmes; un ami lui en ayant témoigné sa surprise en ces termes : « — Vous n'entendez rien, et pourtant vous êtes profondément ému. » — « Chacun a sa manière d'écouter, répondit Diderot; je sais cette tragédie par cœur, j'entre fortement dans le pathétique des conceptions de l'auteur, et mon imagination prête à ce qui est mis sous mes yeux un effet que le ton des acteurs, si je les écoutais, ne pourrait produire et peut-être même détruirait. »

ACCENT PROVINCIAL OU ÉTRANGER; ACCENT VICIEUX. *Voyez* DÉFAUTS DE PRONONCIATION.

ACCESSOIRE. Ce qui accompagne une chose principale. Nom donné à ce qui n'est pas forcément lié à une œuvre dramatique, mais qui y sert d'accompagnement, et qui, sans être absolument indispensable à la représentation, tend beaucoup à l'embellir.

Les meubles, les armes, les poulets en carton, les pâtés en bois, les bouteilles pleines d'eau en guise de champagne, etc., etc., sont des accessoires.

ACROBATE (Du mot grec ἄκρος, extrémité, et Βατεῖν marcher sur la pointe des pieds). Ce mot est synonyme de DANSEUR DE CORDE. (*Voyez* ce mot.)

ACTE (Du latin *actus*). Division d'une œuvre dramatique, qui sert à reposer l'attention du spectateur, ou qui termine la pièce. L'intervalle entre deux actes s'appelle *Entr'acte*. — Les actes des pièces de théâtre durent environ 3/4 d'heure; les entr'actes 10 minutes.

ACTEUR (Du verbe latin *agere*, agir, qui agit).
L'ancien *Apparat Royal*, édition de 1702, donne de ce mot la définition suivante:
« *Qui dit en public ou dans le barreau.* »
Aujourd'hui, ce mot ne s'applique qu'aux personnes qui montent sur le théâtre pour concourir à la représentation d'une œuvre scénique. C'est le nom générique donné par le public à cette profession, depuis le premier tragique jusqu'aux modestes comparses. On dit aussi artiste dramatique. Dans l'art théâtral, les noms d'*acteur* et de *comédien* ne sont pas synonymes comme ils le sont dans la langue vulgaire: l'acteur ne sait jouer que certains rôles; le comédien doit les jouer tous: c'est en ce sens là qu'il y a parmi les savants, les beaux esprits, les habiles artistes, de très bons acteurs en chaque genre et point de comédien; il faut leur choisir le rôle qui leur est propre, si l'on veut qu'ils réussissent. Le comédien, suivant Jean-Jacques-Rousseau, est celui qui oublie sa propre place

à force de prendre celle d'autrui ; il feint les passions qu'il n'a pas.

Nous avons eu et nous avons aujourd'hui de grands acteurs : nous en aurons sans doute encore, mais nous avons eu peu de grands comédiens, et c'est peut-être parce qu'on attache trop en France l'idée d'extraordinaire à la réunion de plusieurs talents dans le même homme ; elle n'est si rare que parce qu'il y a un préjugé qui la fait regarder comme impossible. (*Voy.* COMÉDIEN.)

ACTEUR (PIÈCES A). Nom donné aux compositions dramatiques faites pour faire ressortir tel ou tel acteur aimé du public ; l'auteur fait poser devant lui cet acteur et tout son travail consiste à lui faire produire le plus d'effet possible.

Ce procédé, peu noble pour l'art, obtient parfois un succès, mais il ne convient pas aux ouvrages susceptibles de rester.

ACTION (Du latin *actio*). Mouvement. L'action, cette éloquence du corps, consiste dans trois choses, la *mémoire*, la *voix*, le *geste*, qui, tous trois, se cultivent par l'exemple, la réflexion, la pratique. La sensibilité est le principe de toute action. Beaucoup d'inégalité dans la voix et dans le geste, c'est là ce qui rend l'action si puissante ; inégalité doit être entendue ici pour contraste.

L'immobilité dans tout le corps rend l'action froide et ennuyeuse ; la trop grande agitation offusque. Des mouvements égaux, gradués et paisibles touchent l'âme ; des mouvements violents, interrompus, inégaux l'effrayent et font céder l'auditeur. Si l'on veut émouvoir trop tôt, on n'émeut point.

Le spectateur doit voir d'un même coup d'œil les yeux, la bouche et la main de l'acteur agir de concert et lui dire la même chose chacun à sa manière. Avoir l'action vraie, c'est la rendre absolument conforme à ce que ferait ou devrait faire le personnage dans chacune des circonstances où l'auteur le fait passer successivement. La difficulté d'observer toutes les nuances qui constituent la vérité de l'action se fait particulièrement sentir dans les situations *implexes,* celles où le personnage est obligé de satisfaire en même temps à des intérêts opposés.

L'action des Grecs et des Romains était bien plus violente que la nôtre; ils battaient du pied, ils se frappaient même le front. Cicéron nous représente un orateur qui se jette sur la partie qu'il défend et qui déchire ses habits, pour montrer aux juges les plaies qu'il avait reçues au service de la République. Voilà une *action véhémente*; mais cette action est réservée pour les choses extraordinaires.

En des hommes négligés, se voit quelquefois une éloquence d'action dont on ne saurait rendre raison, et qui cependant entraîne.

L'action est l'âme de la pantomime ; mais il faut s'observer, car on se laisse emporter dans l'action plus aisément qu'on ne s'y modère. Le commencement ne demande ordinairement pas de véhémence, l'auditoire alors est attentif. Pour déterminer facilement les autres hommes avec les seuls instruments naturels, il faut de bonne heure donner de la force et de la souplesse à sa voix, à son regard, à sa physionomie, enfin à toute son action.

Il faut ordinairement rassembler toute la force de

l'action dans la poitrine et la physionomie plutôt que dans les bras.

De la vérité de l'action. Avoir l'action *vraie*, c'est la rendre exactement conforme à ce que ferait, ou devrait faire le personnage, dans chacune des circonstances où l'auteur le fait passer successivement. Chaque scène produit quelque changement de position de l'acteur et de chaque changement de position résultent diverses convenances particulières.

Certaines suppositions dictent d'elles-mêmes l'action qui leur est propre. Il est d'autres suppositions qui n'indiquent pas si clairement au comédien la conduite qu'il doit tenir. Il en est même quelques-unes dans lesquelles il peut aisément prendre le change. Agamemnon, interrogé par Iphigénie s'il lui permettra d'assister au sacrifice qu'il prépare, répond à cette princesse :

« — *Vous y serez, ma fille.* »

Plusieurs acteurs croiront ajouter du pathétique à cette situation en fixant tendrement leurs regards sur Iphigénie, et cette action sera contraire à la vraisemblance, parce qu'Agamemnon aurait sans doute, en adressant ce discours à sa fille, détourné les yeux, afin qu'elle n'y lût point la mortelle douleur dont il avait le cœur déchiré. La difficulté d'observer toutes les nuances qui constituent la vérité de l'action, se fait particulièrement sentir dans les situations implexes ; nous l'avons dit : l'Isabelle de *l'École des maris* est dans ce cas, lorsqu'entre Sganarelle et Valère, feignant d'embrasser le premier, et donnant la main au second, elle adresse à l'un les discours qu'elle ne destine que pour l'autre.

Une comédienne, qui joue ce rôle, a besoin d'une grande précision, pour que les spectateurs n'aient pas à lui reprocher d'être trop circonspecte avec son jaloux, ou trop peu tendre avec son amant. Certains rôles exigent des nuances encore plus délicates. Ce sont ceux dans lesquels, tandis que le personnage est occupé de deux intérêts différents, l'acteur doit remplir vis-à-vis des spectateurs un objet contraire à celui qu'il doit remplir vis-à-vis des personnes mises avec lui en action.

La vérité de la récitation, du jeu, des traits, de l'expression, de l'attitude, du maintien et du geste, forment la vérité de l'action. Pour que le jeu de vos traits paraisse vrai à tous les spectateurs, il ne suffit pas que la passion, dont vous voulez nous offrir l'image, puisse s'y peindre avec vivacité sur la scène, une physionomie qui n'exprime que faiblement, est mise presque au même rang que celle qui n'exprime point. Même, tel degré d'expression capable de nous toucher ailleurs, ne l'est pas de nous frapper dans la représentation. Les tableaux présentés par le théâtre, ne sont vus que d'une certaine distance par la plus grande partie des personnes qui sont au spectacle ; ils ont besoin de traits marqués et d'une force de touche dont peuvent se passer ceux qui sont destinés à être regardés de près.

Mais s'il faut que les passions se peignent avec vivacité sur le visage du comédien, il ne faut pas qu'elles le défigurent. Il n'est pas donné à tout acteur d'avoir une de ces physionomies privilégiées que les passions, même chagrines, embellissent, et qui charment toujours, sous quelques formes qu'elles se dé-

guisent; mais du moins sommes-nous fondés à prétendre qu'on ne nous présente pas la colère avec des convulsions, et qu'on ne nous rende pas l'affliction hideuse, au lieu de la rendre intéressante. Ordinairement on ne tombe dans ces défauts que parce qu'on n'est pas véritablement irrité ou attendri, selon que l'exige la situation du personnage. Eprouvez-vous fortement l'une de ces impressions : elle se peindra sans efforts dans vos yeux. Êtes-vous obligé de donner la torture à votre âme, pour la tirer de sa léthargie, l'état forcé de votre intérieur se remarquera dans le jeu de vos traits, et vous ressemblerez plutôt à un malade travaillé de quelque accès étrange, qu'à un homme agité d'une passion ordinaire. Quelquefois aussi la physionomie d'un acteur peut n'être propre que pour exprimer certaines affections de l'âme. Il est des visages faits pour représenter le joie, et pour l'inspirer. Sur les premiers la gaieté ne rira jamais que d'une façon contrainte. La tristesse sur les seconds sera toujours déplacée, et on l'y prendra pour une étrangère qui veut s'établir dans un pays dont tous les habitants sont ses ennemis.

La vérité de l'attitude, du maintien et du geste, n'importe pas moins à la vérité de l'action que la vérité du jeu des traits.

Les gestes ont une signification déterminée, ou ils ne servent qu'à ajouter de l'âme à l'action. Avec ceux de la première espèce nous pouvons faire connaître les mouvements qui nous agitent, et produire chez les spectateurs les sentiments que nous avons dessein de leur inspirer. A défaut de la parole, par le secours de ces signes, nous peignons nos désirs, nos craintes,

notre satisfaction, notre dépit; nous supplions, et nous obtenons nos demandes; nous nous plaignons, et nous forçons les autres de prendre part à nos infortunes; nous menaçons et nous excitons la terreur. Ces signes ne sont point arbitraires. Ils sont institués par la nature elle-même, et communs à tous les hommes : langue que nous parlons tous, sans avoir besoin de l'apprendre, et par laquelle nous nous faisons entendre de toutes les nations. La rendre plus intelligible et plus énergique, l'Art le chercherait en vain. Tout au plus peut-il la polir et l'orner. Il enseigne seulement aux comédiens à ne s'en servir que de la manière convenable aux rôles qu'ils jouent. Il les instruira, par exemple, que le *comique noble* demande beaucoup moins de gestes passionnés que le comique du genre opposé.

On devine d'où vient cette différence. La nature, livrée à elle-même, a des mouvements moins mesurés que lorsqu'elle est retenue par le frein de l'éducation. L'usage fréquent des gestes passionnés n'étant pas admis dans le comique noble, devrait l'être encore moins dans le tragique.

Cependant la tragédie, dans diverses scènes, particulièrement dans celles de tendresse, et dans quelques-unes de grands mouvements, tolère, exige même la multiplicité, non seulement des gestes destinés à peindre les affections de l'âme, mais encore de ceux qui n'ayant aucune signification, ne servent qu'à rendre l'action plus animée.

Il n'est point douteux que la tragédie, dans quelques scènes de grands mouvements, n'exige beaucoup de gestes. Peut-être, dans plusieurs scènes de ten-

1.

dresse, en exige-t-elle moins que les acteurs tragiques n'ont coutume d'en employer. On veut que les gestes, même lorsqu'ils n'expriment rien, aient un air d'expression, et surtout qu'ils ne sentent pas l'étude. Dans les rôles faits pour intéresser, ils doivent toujours être nobles. Non seulement dans ces rôles, mais dans quelque rôle que ce soit, il importe qu'ils soient variés. Autrement, ils paraîtront des tics de l'acteur, plutôt que l'effet des impressions produites chez le personnage par ses différentes positions. *(Voy.* GESTE.)

On appelle *Action*, en littérature dramatique, le développement, suivant les règles de l'art, de l'événement qui fait le sujet de l'œuvre scénique. L'action qui se compose de trois parties, l'exposition, le nœud, le dénouement, doit être une, vraisemblable, complète. Il importe qu'elle soit tenue incertaine jusqu'au dénouement; car si celui-ci était prévu, l'intérêt ne pourrait subsister. L'action de la tragédie doit être noble, celle de la comédie doit être fine.

ACTUALITÉ. Ce néologisme se prend pour ce qui a rapport aux faits et aux choses qui occupent les esprits dans les circonstances actuelles. Les sortes de vaudevilles qu'on nomme *Revues* lui sont redevables de leur mérite et de leurs succès.

Ce qu'il faut éviter dans les *actualités*, ce sont les personnalités blessantes; c'est de ne pas rabaisser ce genre au niveau des libelles, littérature avilie, entreprise déconsidérée.

AFFECTATION. Défaut opposé au *simple* et au *naturel*.

> Chassons loin de nos yeux ces tragiques pagodes,
> Qui, marchant par ressort, et toujours se guindant,
> Soupirent avec art, pleurent en minaudant.

Tout ce qui approche de l'excès devient affectation.

De tous les défauts, l'affectation est celui qui peut se contracter le plus aisément ; or ce qui est outré est presque toujours froid. Il fait jouer le sentiment et non les mots. Toutes les fois qu'on parle du ciel, le regarder c'est affectation (à moins qu'on ne joue quelque *Tartufe*) ; de même que de poser continuellement la main sur son cœur en le nommant ou en parlant d'amour.

Il faut laisser aux mauvais acteurs cette puérile exactitude du *geste à la chose*, qui, pour exprimer la sensibilité, s'appliquent fortement la main sur la poitrine, comme si effectivement il était question du cœur physique en cette occasion. La pompe et la grande force dans l'expression sont insoutenables, surtout lorsque le sentiment est faible et le langage vulgaire ; nous ne voulons pas qu'un acteur nous étonne par ses propres idées, nous demandons qu'il rende fidèlement la pensée de l'auteur. Rien de plus insupportable que les acteurs qui veulent tout faire valoir dans un rôle ; au lieu de faire attention que les grands coups de maître au théâtre sont toujours amenés par quelques sacrifices, et qu'enfin le véritable art consiste à négliger certains détails pour appuyer davantage sur d'autres. On pourrait reprocher à nombre de danseurs et de danseuses l'affectation avec laquelle ils terminent leurs *pas* ; leurs dernières poses semblent vraiment dire au public : — « Voilà qui est beau, applaudissez ! » Pourquoi donc ne cher-

chent-ils pas à joindre la simplicité à la grâce, et le naturel à la noblesse?

AFFECTION (Du latin *affectio*). Toute activité vive de l'âme qui, à raison de sa vivacité, est accompagnée d'un degré sensible de plaisir ou de peine. Les affections ordinaires de l'âme influent toujours sur l'habitude physique du corps. La douleur, le plaisir et toutes les passions qui en dérivent se rendent visibles par les altérations que les organes éprouvent. Ces impressions sont-elles constantes et profondes? — Les altérations subsistent, et c'est ainsi que l'homme bon ou méchant offre dans ses traits l'empreinte de son âme; elle se peint aussi dans les accents de sa voix. C'est un talent bien rare dans l'acteur lorsqu'il fait constamment remarquer dans son jeu les affections ordinaires de l'âme du personnage qu'il doit représenter. Les grandes affections de l'âme sont les mêmes d'un pôle à l'autre, parce qu'elles entrent dans l'organisation de l'homme, ouvrage du Créateur.

AFFÉTERIE. Affectation, préoccupation de ses moyens naturels et de ses avantages physiques. Il ne faut pas compter pour plaire sur les agréments qu'on tient de la nature; il ne faut pas surtout laisser apercevoir que l'on y compte. Dès que le public remarque dans un acteur cette confiance, il lui dispute tous ses avantages et lui retire ses faveurs.

L'afféterie ou affectation dans les manières et dans le langage est tout aussi insupportable dans un artiste que la trivialité, qui est le défaut opposé. (*Voy.* AFFECTATION.)

AFFICHES. Annonces imprimées et affichées dans les rues des spectacles qui doivent être donnés le soir. Les affiches sont quelquefois mal rédigées et souvent ridicules. Le régisseur d'un théâtre de province jugea à propos d'ajouter sur l'affiche, pour donner plus d'attrait au spectacle : — « *Nota.* Ces pièces seront si imperturbablement sues que l'on n'aura besoin d'aucune assistance de la part du souffleur. »

On met quelquefois sur les affiches : « Comédie en 5 actes *et* en vers. » Il faut mettre : « Comédie en 5 actes, en vers. — Nous avons vu une affiche commençant ainsi : « *Au Public respectable,* » et un programme de représentation à bénéfice, signé : « *Bernard, homme et femme.* »

— Les affiches des actes de l'autorité publique étant seules imprimées sur du papier blanc, les affiches de spectacles, comme toutes les affiches apposées dans l'intérêt des particuliers, ne peuvent l'être que sur du papier de couleur. Les affiches de théâtre doivent être l'expression exacte et fidèle de promesses qui seront tenues. Tout changement dans le programme officiel doit être annoncé sur l'affiche primitive par une bande de couleur différente ; et si le changement arrive trop tard pour que cette formalité puisse être remplie, chaque spectateur a le droit de se faire restituer le prix de sa place. Les affiches de théâtre doivent être préalablement soumises au visa de l'autorité. L'usage d'afficher le nom des acteurs vient d'Angleterre. Il a été mis généralement en pratique en France depuis la Révolution de 1789. Auparavant, les théâtres suppléaient aux affiches par une pancarte collée à la porte, par l'annonce à son de trompe dans les rues, par

l'annonce sur les tréteaux, à la suite de parades, par des tableaux peints indiquant le sujet du spectacle, etc. A la fin du spectacle un acteur annonçait le spectacle du lendemain. — Certains directeurs de province, désireux de piquer le curiosité publique, aiment à falsifier les titres d'ouvrages parisiens déjà représentés dans la localité sous leur véritable intitulé.

Ainsi, à Carcassonne, on a vu :

LE JUGEMENT DE SALOMON

Ou l'Enfant coupé en deux par autorité de Justice.
A Draguignan, on a joué :

Camille ou le Souterrain.

Et l'affiche portait en gros caractères :

LES ROLES DE VOLEURS

Seront remplis par les Amateurs de la Ville.

La réclame suivante a orné l'affiche de Narbonne, dont le public est doux comme son miel : « Vu la longueur du spectacle, on commencera le spectacle, *monde ou non.* »

Dix villes ont annoncé le chef-d'œuvre de Meyerbeer sous ce titre burlesque :

ROBERT LE DIABLE

Ou le jeune Homme qui se débat entre le Crime et la Vertu.

AGE. Ce que nous avons dit sur la figure, on peut le dire sur l'âge pour les personnes du théâtre. La plupart des spectateurs souhaiteraient de ne voir sur la scène que des figures propres à charmer les yeux. Ils souhaiteraient aussi de n'y voir que des sujets qui fussent dans leur printemps. Nous avons prouvé que

la première de ces prétentions était déraisonnable (*voy.* FIGURE). La seconde ne l'est pas moins. De même qu'un personnage, qui se pique mal à propos de beauté, nous divertit d'autant plus que cette perfection se trouve moins dans la personne qui le représente, un personnage qui aspire mal à propos aux prérogatives de la jeunesse, doit faire d'autant plus d'effet qu'il est représenté par une personne qui ne pourrait elle-même vouloir passer pour jeune sans se donner un ridicule. Quelques acteurs comiques gagnent donc, en diverses circonstances, à n'être plus dans l'âge destiné pour l'amour et pour les plaisirs. Nous exhortons les comédiens, et surtout les comédiennes, à ne pas abuser de ce principe. Quand ils ne peuvent plus que déplaire au spectateur, qu'ils ne s'obstinent pas à se présenter à ses regards. Que même avant le temps où ils sont condamnés à quitter leur profession, ils aient le courage de renoncer aux rôles qui ne leur conviennent plus. Les uns et les autres doivent toujours se souvenir qu'au spectacle nous sommes infailliblement blessés de tout ce qui nous donne occasion, en nous rappelant les infirmités de la nature humaine, de faire des retours fâcheux sur nous-mêmes. Pour l'ordinaire, lorsqu'on est devenu un objet plus capable d'inspirer la tristesse que d'exciter le plaisir, le meilleur parti qu'on ait à prendre est celui de la retraite. Il paraîtra presque toujours extravagant que des personnes à qui l'usage du monde interdit même la satisfaction de partager, du moins trop fréquemment, les amusements publics, s'arrogent le droit d'en être les héroïnes. Un talent unique, ou extrêmement supérieur, peut à peine nous

faire souffrir un acteur ou une actrice, dont les traits flétris nous annoncent le sort qui nous attend. Les hommes peuvent plus impunément que les femmes jouer la comédie dans un âge avancé. C'est sans doute parce que, soutenant mieux qu'elles les attaques de la vieillesse, ils nous la montrent sous une image moins affligeante, Ce qu'on demande aux personnes qui sont autorisées par la supériorité de leurs talents à ne pas se presser de quitter le théâtre, c'est lorsqu'elles seront maîtresses du choix de leurs rôles, elles ne choisissent que ceux qui ne contrastent pas trop avec leur âge. On ne peut pas s'accoutumer à entendre donner à un acteur sur le théâtre le nom de fils par des actrices dont il pourrait être le père, et quelquefois même l'aïeul. Renoncer aux rôles qui ne leur conviennent plus, est un effort qu'on aurait bien moins de peine à gagner sur l'esprit des acteurs que sur celui des actrices, qui ont toujours plus de prétentions du côté de la figure, et qui savent rarement se rendre justice. — « J'ai joué hier tel personnage, se disent-elles chaque jour, pourquoi ne le jouerais-je pas encore aujourd'hui ? » Le sacrifice de certains rôles, qui leur rappelle celui qu'il faut faire de leur jeunesse, leur coûte trop pour pouvoir s'y déterminer d'elles-mêmes, avant que d'en avoir été averties par quelque désagrément, qui leur annonce qu'elles doivent songer à la retraite. Les acteurs devraient se rendre justice, et de longue main se précautionner, afin de pouvoir prendre décidément un parti, quand il en serait temps. Rien de si désagréable, rien qui rappelle une idée plus affligeante, que de voir des rôles de vieux ou de vieilles représentés par des acteurs ou

des actrices qui le sont à un point trop sensible. On ne veut au théâtre que l'imitation de la nature, non la nature même, et encore moins ses infirmités, qui ne peuvent qu'attrister le spectateur par de fâcheuses réflexions.

AGRAFER ou **ATTRAPER**. Siffler, huer un acteur. On dit qu'un acteur a été *agrafé* ou *attrapé*, quand le public a donné des marques visibles de son antipathie pour lui.

AIGREUR DANS LA VOIX. (*Voy.* DÉFAUTS.)

AIR. L'air consiste dans la situation et le mouvement de tout le corps.

> Voulez-vous sur la scène exciter la tendresse,
> Il faut que vôtre abord, que votre air intéresse,
> Et puisse faire éclore en nos cœurs agités,
> Le feu des passions que vous représentez.

Quelque vives que soient les pensées et les expressions, l'air en augmente la vivacité; sans lui elles agissent plus lentement et frappent moins l'imagination. L'air majestueux, animé par le zèle, sert merveilleusement. L'air trop confiant nuit à la persuasion. Beaucoup d'acteurs s'imaginent mal à propos qu'un air serein déshonorerait la tragédie.

AIR (De l'italien *aria*). Morceau de musique, tantôt court, tantôt développé, dans lequel la mélodie d'une partie dominante attire principalement l'attention. L'*air vocal* se règle sur les paroles que le poète a livrées au compositeur. On appelle *airs de chambre* ceux qui se chantent par amusement; dans cette classe on range les *airs patriotiques*, les *airs popu-*

laires, les *airs nationaux*, les *romances, chansons, chansonnettes, barcaroles*, etc. Les *airs de style théâtral* sont ceux qui, à quelque genre particulier qu'ils appartiennent, ont pour caractère propre d'être intimement liés à une action dramatique qui les domine absolument, d'être exécutés dans un vaste local et en présence de nombreux auditeurs, enfin qu'ils sont accompagnés par l'orchestre et au besoin par les chœurs. Les *grands airs* expriment ordinairement des sentiments élevés, des images nobles et pathétiques, ou bien dans le genre comique des idées divertissantes et bouffonnes. On distingue dans les grands airs : 1° l'*air de caractère ou de sentiment*, qui peut être sérieux et tragique, ou bien gai, comique, bouffon ; 2° l'*air de chant* ou *air chantant*, ou *air de demi-caractère*, où le compositeur cherche une mélodie vague, agréable et limpide, sans courir après une expression positive que n'exige point la situation ; 3° l'*air déclamé* ou *air parlé*, dans lequel la mélodie sur laquelle se dessinent des traits d'orchestre se rapproche soit du récitatif, soit même du discours habituel ; 4° l'*air de bravoure*, destiné uniquement à faire briller la voix et le talent d'un chanteur habile. Les airs de petite dimension, appelés au théâtre *petits airs* sont les *romances, chansons* ou *cavatines* ; les deux premières rentrent, sauf les convenances scéniques, dans la catégorie des *airs de chambre. La cavatine* appartient seulement à la musique dramatique ; c'est un air court, d'un seul ou de deux mouvements. D'autres petits airs s'y rapportent, que l'on traite souvent en *rondeau* et qui en suivent les règles. — On appelle *airs de danse, airs ballatoires*, ou *airs*

de ballet, les airs destinés particulièrement à s'unir à la danse et à en régler et diriger les mouvements et les attitudes. Ces airs se lient intimement à chacune des danses particulières dont ils ont déterminé le mouvement.

AISANCE. Facilité, liberté d'esprit et de corps. Il ne faut pas pousser l'aisance jusqu'à jouer avec le public ; ce qui fait oublier aux acteurs de jouer avec leurs interlocuteurs. Les acteurs en France ont généralement de la grâce et de la dignité ; mais tous n'apportent pas assez d'aisance sur le théâtre. Leurs gestes, leurs pas, leur air et leurs attitudes sentent la répétition et rappellent constamment l'anecdote du danseur Gardel, qui cria à un prince qui tuait une princesse : — « Que vous tuez mal, tuez donc avec grâce ! »

On pourrait ajouter que beaucoup d'acteurs, en effet, semblent venir se placer sur le théâtre à un endroit marqué d'avance.

ALLUSION (Du latin *allusio* ; ayant pour racine le verbe *ludere*, qui signifie *jouer*).

Application personnelle d'un trait de louange ou de blâme. — Le théâtre d'Eschyle, d'Euripide et d'Aristophane fourmille d'allusions aux événements et aux hommes de l'époque ; allusions contre lesquelles chez nous, à défaut de la censure, réclameraient la décence et les convenances sociales.

AMATEUR (Du latin *amator*). Celui qui aime les beaux-arts et même en pratique quelqu'un sans en faire profession. On joue la comédie en *amateur* lorsque, sans être acteur, on se livre à la pratique de

l'art dramatique. — Au féminin, on dit une femme *amateur*.

AMBIGU-COMIQUE. Nom donné à un théâtre de Paris où primitivement on représentait toutes sortes de pièces, et qui fut fondé par l'acteur Audinot, en 1768. Les artistes furent d'abord des marionnettes de bois, puis des enfants. Ce théâtre fut forcé de fermer sur la fin de 1799. Il fut, quelque temps après, rouvert par l'acteur Labenette-Gorsse, auquel succéda (1815) Audinot fils, qui s'associa Franconi fils (1823), puis Senepart (1825). La veuve Audinot et Senepart firent élever la nouvelle salle sur le boulevard Saint-Martin, au coin de la rue de Bondy, sur les dessins de Hittorf et Lecomte. L'inauguration eut lieu le 7 juin 1823. Dans l'espace de dix ans, la direction passa dans une foule de mains. Le théâtre tomba en faillite, fut fermé, s'ouvrit ensuite (4 mai 1841) sous la direction d'Antony Béraud, qui, grâce surtout à Frédéric Soulié et à Alexandre Dumas père, obtint quelques succès, que la révolution de février 1848 vint interrompre. Ce théâtre passa ensuite aux mains de M. Desnoyer, puis de M. de Chilly. Parmi les pièces jouées depuis la révolution de juillet 1830 à l'Ambigu-Comique, nous citerons : *Gaspardo le Pêcheur*, *Lazare le Pâtre*, les *Bohémiens*, les *Étudiants*, *Paris la Nuit*, le *Fils du Diable*, la *Closerie des Genêts*, les *Mousquetaires*; depuis 1848, le *Juif-Errant*, etc. Parmi les acteurs que ont laissé un nom sur cette scène, nous nommerons MM. Frédérick Lemaître, Bocage, Guyon, Francisque aîné, Saint-Ernest, Mélingue, Lacressonnière, Mesdames Dorval, Théodorine, Guyon, Lacressonnière, Hortense Jouve.

AME (Du latin *anima*). Principe de la vie ; ce qui sent, pense et veut.

L'art d'être vraiment tragique tient aux seules émotions de l'âme. Ce n'est que dans l'âme qu'on trouve les moyens d'entraînement, et en étudiant un rôle il faut toujours interroger son âme plutôt que son esprit. L'âme embellit tout ; elle a le privilège exclusif d'attirer à elle tous les cœurs, de les entraîner, de les subjuguer, et de leur faire croire et voir ce qu'elle veut. Quiconque n'a pas l'âme élevée représente mal un héros. L'âme seule procure à l'organe l'énergie mâle et soutenue qui provoque, fixe et captive la sensibilité. Les grands mouvements de l'âme élèvent l'homme à une nature idéale, dans quelque rang que le sort l'ait placé. Comme l'a dit le docteur Alibert dans sa *Physiologie des Passions*, il y a toujours, dans le fond de notre âme, quelque chose de fier et de généreux, qui nous défend contre l'abjection, et qui nous fait tendre sans cesse vers l'agrandissement de *notre destinée*. — L'acteur qui ne sent point, qui n'a pas d'âme et qui voit des gestes dans les autres, croit les égaler au moins par des mouvements de bras, par des marches en avant et en arrière, par ces tours oisifs, enfin, toujours gauches au théâtre, qui refroidissent l'action et rendent l'acteur insupportable. Jamais, dans ces automates fatigants, l'âme ne fait agir les mouvements, elle reste ensevelie dans un assoupissement profond ; la *routine* et la *mémoire* sont les chevilles ouvrières de la machine qui agit et qui parle. Hume compare l'âme à un instrument à cordes dont les vibrations des cordes frappées continuent après peu à peu et d'une manière impercep-

tible ; par cette raison les tons qui suivent les premiers ne sont jamais *bien purs*, les nouvelles vibrations sont entendues avec les premières qui durent encore, et les tons se mêlent et se confondent. Cette observation délicate de Hume pourrait fournir au chanteur et au comédien l'occasion d'un travail remarquable sur eux-mêmes. — Quant à l'action de l'âme, on conçoit bien qu'elle ne saurait mouvoir à la façon du corps : mais l'effet de sa force motrice entraîne à un certain rapport avec l'effet la force motrice du corps. Agir, c'est produire une action, un certain effet; quand l'âme agit, il faut que l'effet existe hors d'elle ou sur son corps ; ce n'est pas sur la sensation même que l'âme agit, cette sensation n'étant que l'âme elle-même, modifiée d'une certaine manière, c'est donc sur les fibres, dont le mouvement produit la sensation, que l'âme exerce son activité. Les mouvements de l'âme peuvent se concevoir sous l'image des directions que suivent les mouvements du corps : ou l'âme s'élève, ou elle s'abaisse, ou elle s'élance en avant, ou elle se replie sur elle-même, ou elle se contient et s'observe, ou elle se penche de tous côtés chancelante et irrésolue, ou elle bouillonne et se roule sur elle-même comme un globe de feu sur son axe. 1º *Aux mouvements de l'âme qui s'élève*, répondent les intonations de l'admiration, de l'exclamation, de l'enthousiasme, du ravissement, de l'invocation, de l'imprécation, des vœux ardents et passionnés, de la révolte contre le vice, de l'horreur du crime et des défauts de notre nature. — 2º *Aux mouvements de l'âme qui s'abaisse*, répondent les intonations plaintives, les supplications, celles des humbles prières,

du découragement, du repentir, de tout ce qui implore grâce ou pitié, — 3° *Aux mouvements de l'âme qui s'élance en avant*, répondent les intonations du désir impatient, de l'instance vive et redoublée, de l'interrogation, de l'apostrophe, du reproche, de la menace, de l'insulte, de la résolution et de l'audace, de tous les actes d'une volonté ferme et décidée. 4° *Aux mouvements de l'âme qui se replie sur elle-même*, répondent les intonations de la surprise mêlée d'horreur ou d'effroi, de la répugnance, de la honte, de l'épouvante, du remords, de tout ce qui réprime le penchant, renverse la résolution ou la volonté. — 5° *Aux mouvements de l'âme qui se contient, se modère et s'observe*, répondent les intonations de la déférence, des égards, du respect, de la flatterie, de la complaisance, de l'hypocrisie, celles des allusions, des réticences, de l'ironie, de l'artifice et du manège. — 6° *Aux mouvements de l'âme qui déborde de toutes parts*, répondent les intonations d'une joie excessive, d'un mécontentement extrême, de la colère qui éclate, d'une douleur violente qui ne se contient plus, d'une misanthropie universelle, d'une indignation qui n'est plus retenue, d'un désespoir affreux, d'un délire furieux. — 7° *Aux mouvements de l'âme qui hésite et se penche de tous côtés chancelante et irrésolue* répondent les intonations du doute, de l'incertitude, de l'inquiétude, du balancement des idées et des sentiments, de la prudence qui combine ses moyens et qui en calcule les effets. — 8° *Aux mouvements de l'âme qui bouillonne et se roule sur elle-même*, répondent les intonations de la rage concentrée, des projets de la vengeance, des desseins de la haine et de l'envie et

des soupçons jaloux. (*Voy.* EXPRESSION et ANATOMIE.)

AMOUREUX, AMOUREUSE. Rôle d'amant, de maîtresse. Les personnes nées sensibles devraient avoir seules le privilège de jouer les rôles d'*amoureux* ou d'*amoureuse*. Dans un nouvel opéra, une actrice représentait une princesse éprise d'un feu violent pour un infidèle, et elle ne mettait pas dans son rôle la tendresse qu'il exigeait. Une de ses compagnes voulut lui faire jouer ce rôle avec succès. Elle lui donna plusieurs leçons ; mais les leçons ne produisirent point l'effet désiré. Enfin un jour la maîtresse dit à l'écolière : — « Ce que je vous demande est-il difficile? Mettez-vous à la place de l'amante trahie. Si vous étiez abandonnée d'un homme que vous aimeriez tendrement, que feriez-vous? — Moi? répondit l'actrice à qui ce discours s'adressait, je chercherais au plus tôt un autre amant. — En ce cas, répliqua la maîtresse, nous perdons toutes deux nos peines. Je ne vous apprendrai jamais à jouer votre rôle comme il faut. » — La conséquence qu'elle tirait était juste. Son amie ne connaissait dans l'amour que l'intérêt ou la vanité, elle était incapable d'en exprimer les délicatesses. Les personnes qui aiment, ou qui ont du penchant à aimer, sont donc plus propres que les autres à jouer les rôles tendres. Pour peu qu'on soit instruit de l'histoire du théâtre, on sait que les scènes d'amour n'ont jamais été rendues si vivement que par des personnes sensibles. Les acteurs et les actrices qui ont à jouer des scènes d'amour et de tendresse ne devraient pas se détester, comme ils font quelquefois. La moindre tracasserie entre vous et la

personne vis-à-vis de laquelle vous aurez à rendre quelque morceau de sentiment ou de passion, influera sur votre jeu, au point que le public s'apercevra de votre contrainte et de votre froideur, quelques efforts que vous fassiez pour paraître le contraire. Malheureusement il n'y a point d'état au monde où l'amour-propre et la jalousie dominent plus souverainement qu'au théâtre, ni qui fourmille de plus d'occasions de se haïr et de se détruire mutuellement. Puisque la disposition à la tendresse est une condition nécessaire pour jouer les rôles d'amant, il est évident qu'on ne doit pas se charger de ces rôles, si l'on n'est plus dans l'âge d'aimer. (*Voy.* AGE).

AMPHITHÉATRE (Du grec ἀμφι, tout autour, et Θέατρον, théâtre). Nom donné chez les anciens, à un grand édifice rond ou ovale, destiné aux représentations dramatiques, ainsi qu'aux combats des gladiateurs et des bêtes féroces. Le premier amphithéâtre que l'on vit à Rome, fut celui de Jules César; il fut construit l'an 707 de Rome, il était de bois. Le premier amphithéâtre de pierre fut érigé par les ordres d'Auguste, en 728; le plus célèbre de tous fut celui que commença Vespasien, et qu'inaugura Titus l'an de Rome 833 (80 de J.-C.).

Ce bâtiment avait 1.612 pieds de circonférence et 80 arcades; il pouvait contenir 120.000 spectateurs. Ses ruines sont connues sous le nom de *Colysée*. — La place réservée au milieu de ces vastes édifices servait aux combats et s'appelait *arène*, parce qu'elle était couverte d'un sable fin (*aréna*); elle était ceinte, dans toute sa circonférence, d'un large mur haut de

12 à 15 pieds. Le premier rang de sièges élevé sur le mur s'appelait *podium* ; à partir de ce lieu, 3 autres rangs de sièges s'élevaient en gradins jusqu'au sommet de l'édifice, et étaient coupés par des allées circulaires nommées *præcinctiones* ou *baltei* (baudriers, dont ils affectaient la forme.) En ces étages, des escaliers pratiqués de distance en distance s'appelaient *scalæ* (échelles), et l'espace compris entre eux *cunei* (coins), à cause de leur forme angulaire. Autour de l'arène étaient des voûtes (*caveæ*) peu élevées, dans lesquelles se tenaient les gladiateurs et étaient enfermées les bêtes féroces qui devaient combattre, ou retenue l'eau qui devait changer l'arène en un lac pour les *naumachies* ou joûtes navales. On appelait *libitinensis* (porte de mort) la porte particulière qui servait à enlever les gladiateurs mis hors de combat, et *vomitoria* les portes pratiquées dans le mur extérieur et par où entraient et sortaient les spectateurs. En cas de pluie ou de grande chaleur, on tendait au-dessus de l'amphithéâtre, qui était découvert, un ciel composé de toiles ou d'étoffes de soie et de pourpre brochées d'or. Des maîtres de cérémonies (*designatores*) étaient chargés d'indiquer à chacun sa place. Dans le *podium*, était élevé le trône de l'empereur et les places réservées aux ambassadeurs étrangers. Derrière les sénateurs, qui occupaient ensuite les premières places, étaient les chevaliers, sur quatorze rangs ; puis venait le peuple qui s'asseyait sur les degrés de pierre.

— Chez les modernes l'amphithéâtre est un lieu élevé vis-à-vis de la scène. (*Voy.* SALLES DE SPECTACLE et CIRQUE.)

ANATOMIE. (Du grec αvα, à travers, τευνω, je coupe). Art de disséquer ou de séparer adroitement les parties solides de l'homme et des animaux. Le but de l'anatomie est la connaissance de ces parties, et à l'aide de cette connaissance, de pouvoir se conduire sûrement dans le traitement des maladies, qui sont l'objet de la médecine et de la chirurgie. L'étude de l'anatomie est utile aux comédiens, quoiqu'il semble au premier abord que quiconque a beaucoup d'âme et sent profondément, doit exprimer naturellement et avec toute l'énergie possible les passions qui l'agitent. (*Voy*. EXPRESSION.) Mais après avoir exercé l'appareil musculaire du visage, on aura une ressource de l'art lorsque la nature sera rebelle.

Le *muscle*, partie charnue et fibreuse du corps, est destiné à être l'organe ou l'instrument du mouvement; c'est un paquet de lames minces et parallèles, qui se divise en grand nombre de petits. Le *nerf* est un corps rond, long et blanc, semblable à une corde composée de différents fils ou fibres; il prend son origine du cerveau ou du cervelet, au moyen de la moelle allongée et de la moelle épinière qui se distribuent dans toutes les parties du corps. Le nerf est l'organe du sentiment; c'est par lui que les objets extérieurs parviennent à frapper l'âme. « Il faut, dit Talma dans sa *Notice sur Le Kain*, que le système nerveux soit chez l'acteur tellement mobile et impressionnable, qu'il s'ébranle aux inspirations du poète, aussi facilement que la harpe éolienne résonne au moindre souffle de l'air qui la touche. » — Les vaisseaux, veines, membranes, tendons, fibres, filaments, artères font plus ou moins partie des muscles et des nerfs; ils en sont

les différentes divisions. L'appareil musculaire du visage comprend à lui seul 47 muscles auxquels il faut ajouter les 6 muscles placés dans les côtés ou dans l'épaisseur des joues, et qui sans appartenir directement au visage, contribuent à la physionomie d'une manière assez remarquable. Ainsi l'organisation de la face se compose de 53 muscles, dont les mouvements particuliers se combinent de toutes les manières dans le jeu des passions, ils sont à la disposition de l'âme humaine pour exprimer ses différentes affections. Chacun de ces muscles est plus ou moins employé par les passions diverses, et se trouve plus directement au service d'un ordre particulier de pensées et de sentiments.

Chacun a sa manière de figurer, dans le tableau physionomique, son geste, son mouvement propre, avec lesquels se combinent le geste et le mouvement des autres muscles ; de là une foule d'actions *mixtes*, aussi variées, aussi nombreuses que la nuance de la pensée et des affections. Le jeu et le mouvement de l'appareil des muscles de la face constituent seuls le *geste* détaillé et volontaire du visage. Plus on observe cette admirable structure de l'appareil musculaire de la face, plus on s'aperçoit que cette structure réunit toutes les conditions nécessaires pour un langage que tous les hommes parlent de la même manière dans tous les lieux de la terre, et dont la nature a travaillé l'organe avec un soin qu'elle n'a pris que pour l'espèce humaine. Garrick et Talma contractaient les muscles du front d'une manière singulièrement expressive dans certains rôles. Ce qui dominait chez eux, c'était le jeu des muscles du front, des sourcils, et ceux de la lèvre

inférieure, organes d'expression et de mouvement qui peignent à grands traits. Mademoiselle Raucourt, dont la plus grande mobilité physionomique était dans le front, produisait beaucoup d'effet dans *Médée* et dans *Athalie*.

ANNONCE. Avis par lequel on fait savoir quelque chose au public, verbalement ou par écrit. (*Voy.* AFFICHE et RÉCLAME.)

On voit quelquefois des acteurs commencer ainsi leur annonce après une première représentation : — « La pièce que nous venons d'avoir l'honneur *de vous représenter.* » On sait qu'il faut dire : *« de représenter devant vous. »*

APARTÉ. Discours de quelques paroles qui est censé n'être entendu de personne quoique l'acteur le prononce en présence d'un autre ; il exige de sa part la plus grande circonspection et beaucoup d'adresse. L'aparté diffère du monologue par sa brièveté et en ce que l'acteur n'est pas seul. (Voy. MONOLOGUE). Il est des acteurs qui ont la mauvaise habitude d'adresser leur aparté au public, tandis que c'est toujours à eux seuls qu'ils doivent parler ; d'ailleurs *dans aucun cas l'acteur ne doit supposer un public devant lui*. Il faut, en général, faire les aparté sans gestes ; ils produisent plus d'effet et ne sont pas d'ailleurs exposés à être vus de l'interlocuteur.

APLOMB. Assurance. L'idée qu'on parle à des inférieurs en puissance, en crédit et surtout en esprit, donne de la liberté, de l'assurance et même de la grâce. Démosthène se promenait souvent sur les bords de la mer, et là il haranguait les flots agités ; il

s'enhardissait et s'accoutumait ainsi au bruit tumultueux des assemblées populaires. — Il ne faut pas que l'assurance du comédien dégénère en effronterie ; il perd alors l'estime du public.

APPLAUDISSEMENT. Approbation du public.

*Que jamais vos regards n'aillent furtivement
Mendier la faveur d'un applaudissement.*

La fureur des applaudissements produit souvent cette manie de vouloir tout forcer et d'abuser ainsi de son organe et de son feu naturel, surtout parmi les acteurs tragiques et parmi ceux qui jouent le drame, et qui souvent ont plus l'air d'énergumènes que de héros passionnés. En cherchant à provoquer les applaudissements, l'acteur montre l'acteur et non le personnage ; toute illusion est alors détruite, et le public n'applaudit plus qu'un manœuvre qu'il veut récompenser de sa peine, au lieu d'applaudir un artiste pour son talent. Il faut que l'acteur oublie le public et que le public oublie l'acteur, qu'il ne voie que le personnage. Les comédiens ont tort qui veulent faire remarquer leur *manière* plutôt que les pensées et les sentiments d'un rôle, plutôt que la physionomie générale de ce rôle. Quel est l'applaudissement qui doit le plus flatter le poète et le comédien ? C'est lorsqu'un profond silence règne dans la salle, lorsque le spectateur, le cœur brisé et l'œil baigné de larmes, n'a ni la pensée, ni la force de se livrer à des battements de mains, que, plongé dans l'illusion victorieuse, il oublie l'art et le comédien. Les nuances mal employées sont celles du mauvais genre telles qu'on en voit dans les talents factices qui ne sont que trop à la mode, et néanmoins

ce sont ces nuances-là même que le gros du public applaudit presque toujours machinalement, et souvent sans avoir entendu un mot de ce qu'a dit l'acteur. C'est surtout à la fin d'une tirade qu'on remarque ordinairement ces sortes de tons ou refrains, qui après un grand éclat de voix, tombant tout à coup dans le bas, ont l'art de fasciner le vulgaire et de lui arracher des *bravos* ; illusion moins produite alors par la force du naturel et de la vérité, que par ce grand contraste de sons hasardés d'après on ne sait quelle route d'un mauvais genre de déclamation. Il y a des acteurs qui n'ont presque établi leur réputation qu'à la faveur de cette espèce de clinquant. — Les applaudissements déplacés gâtent les comédiens, les poussent à forcer leurs rôles, à négliger les détails, etc. Cela n'arrive que trop souvent dans tous les spectacles du monde, où l'on n'accorde guère les honneurs du succès qu'à celui qui crie le plus fort dans le tragique, ou qui fait le plus de charges et de grimaces dans le comique. Un jeu rempli de sagesse et de vérité est presque toujours compté pour rien aux yeux d'une multitude ignorante. — Quand les applaudissements sont provoqués, ils ne peuvent qu'égarer les acteurs, qui ne sont plus à même de distinguer ceux qui sont mérités. L'acteur une fois égaré est condamné à la médiocrité. Ce qui est beau et vrai l'est toujours ; ce qui ne l'est pas, malgré les efforts de l'intrigue, s'anéantit tôt ou tard. Les applaudissements qu'on appelait *l'approbation du public*, ne peuvent plus guère être définis ainsi aujourd'hui, puisqu'ils s'achètent et qu'il y a des charges de *claqueur en chef* ou *maître claqueur*, qui se négocient et se vendent comme on vend des charges

d'agent de change ou des offices de notaire. Il y a maintenant des directeurs pour l'enthousiasme, pour les chuteurs, pour les rieurs, pour les pleureurs et pour les bisseurs. Aux Italiens, ceux qui applaudissent par état, n'en comprennent pas un mot, et ils crient à tue-tête : *brava ! bravissima !* — En fait d'applaudissements, il est des circonstances où une seule personne donne le branle à toute une assemblée : M***, auteur de ***, étant à la première représentation, fit seul le succès de son ouvrage, en s'écriant au dénouement qui n'est autre chose qu'un tour de passe : — « *Ah ! que cela est ingénieux !* » — Le public, sans le connaître, le crut sur sa parole, et la pièce qui jusqu'à ce moment avait fort chancelé, réussit et fut jouée cinq ou six fois de suite. Il est vrai qu'elle n'a pu réussir à la reprise, parce qu'il est rare que le public se laisse attraper deux fois. — Les partisans de la *claque* disent, avec Elléviou, qu'elle est aussi utile aux comédiens, que le lustre au milieu de la salle. Les adversaires de la *claque* disent qu'elle nuit aux comédiens, et agace le vrai public.

On appelle les *claqueurs*, dans l'argot théâtral, *Romains* ou *Chevaliers du lustre*.

Les Romains portaient très loin l'industrie des applaudissements, ils les divisaient en trois classes, selon Suétone : 1° les *bombi*, dont le bruit imitait le bourdonnement des abeilles ; 2° les *imbrices* qui retentissaient comme le pluie tombant sur les tuiles ; 3° les *testæ*, dont le son éclatait comme celui d'une cruche qui se casse. Sénèque nous apprend qu'on applaudissait aussi en faisant voltiger le pan de la robe, ou avec les doigts, qu'on faisait claquer, ou enfin de

la même manière que nos applaudissements. Selon Properce, on se levait pour applaudir. Tacite, qui se préoccupe plus de la qualité que de la quantité, se plaint des applaudissements maladroits des gens de la campagne, qui troublent l'harmonie générale des applaudissements modulés. Les comiques romains ne se faisaient pas scrupule de solliciter des applaudissements du public : coutume observée rigoureusement par Plaute et Térence à la fin de leurs pièces, et que nos vaudevillistes ont conservée.

ARCHIMIME (Du grec ἀρχὸς chef, et μῖμος, imitation). Nom que l'on donnait à Rome à des individus dont la profession consistait à contrefaire les manières, les gestes et jusqu'au son de voix des vivants et même des morts. Employés dans le principe sur le théâtre seulement, puis dans les festins, ils le furent ensuite dans les funérailles, où ils marchaient après le cercueil, la figure couverte d'un masque représentant les traits du défunt.

ARÈNE. (*Voy.* AMPHITHÉATRE.)

ARGENT. *Faire de l'argent*, se dit d'un acteur ou d'une pièce qui attire du monde.

ARIETTE (En italien *arietta*, diminutif d'*aria*, air). On appelait jadis les opéras-comiques : *Comédies à ariettes* ou *mêlées d'ariettes*.

ARLEQUIN. Personnage comique emprunté à la scène italienne, et qui descend de l'antiquité païenne : il a le caractère des satyres. Son habit étriqué est composé de morceaux de drap triangulaires de diverses couleurs ; sa tête rasée et son petit chapeau rap-

pellent les *sanniones rasis capitibus* (bouffons à tête rasée de Vossius), ses souliers sans talons, les *mimi centunculo* (mimes en guenilles) d'Apulée et les *planipiedes* (les pieds-plats) de Diomède. Son masque noir remplace la suie dont les anciens mimes se barbouillaient la figure. Parmi les arlequins célèbres, on cite Cechini, dit Frattellino ; Zaccaginno et Trufaldino ; Lucatelli, Dominique Biancoletli, Ghérardi, Le Bicheur, Vizentini dit Thomassin, Bertinazzi dit Carlin, Coraly, Marignan, Dancourt, Lazzari, Laporte (du *Vaudeville*), Foignet, Vernet (des *Variétés*). — (*Voy.* ARLEQUINADE.)

ARLEQUINADES. Genre de pièces de théâtre où jouait ARLEQUIN (*Voyez* ce mot) et dont l'origine remonte en France au rétablissement de la comédie italienne à Paris en 1716. Depuis cette époque jusqu'en 1812, on compte un millier de pièces à arlequin. Le rôle d'arlequin exigeait beaucoup de vivacité, de naturel, de grâce, de souplesse. Aucun personnage n'a été mis plus souvent sur la scène et plus diversement. On l'a exposé sous tous les aspects, placé dans toutes les positions. On le retrouve, ainsi que *Colombine*, qu'il épouse généralement, dans des pièces de genres différents : comédies, opéras-comiques, vaudevilles, parodies, pantomimes, farces, etc.

ARRONDIR LA SCÈNE. (*Voy.* ENTRÉE.)

ART. (Du grec αἴρειν, entreprise, du latin *artus*, membre, instrument nécessaire de la volonté.) Imitation du vrai. — (*Voy.* ART DRAMATIQUE, ARTISTE et BEAUX-ARTS.)

ART DRAMATIQUE. Art de représenter sur la scène une action soit imaginaire, soit historique, avec

ses causes, ses développements, ses conséquences, mettant en relief les passions qui s'y mêlent, et excitant chez le spectateur ou la pitié, ou la terreur, ou l'indignation, ou l'horreur, ou la gaieté, ou le fou-rire. On attribue généralement aux Grecs la création du théâtre. Les Athéniens possédèrent les auteurs dramatiques et les artistes dramatiques les plus distingués de l'antiquité. Ils avaient la *tragédie*, la *comédie*, l'*hilarodie* (que l'on peut comparer au *drame* moderne), les *magodies*, sortes de pantomimes muettes, où les gestes seuls exprimaient l'action, et les *dicélies*, pièces libres et obscènes. Les Romains furent plusieurs siècles sans spectacles ; ce fut sous le Consulat de Licinius, que des baladins où histrions, furent autorisés à jouer des pantomimes entremêlées de danses et de récits en vers improvisés. Plus tard, on représenta des *satires* ; ce fut sous le Consulat de C. Claudius que le grec Andronicus donna une pièce régulière. Après lui, Pacuvius et Accius firent jouer les premières tragédies qu'aient eues les Romains. Puis vinrent des comédies ; des tragi-comédies, dites *atellanes* ; les pièces à tavernes ou cabarets, dites *tabernariæ* ; les *rhintonicæ*, comédies larmoyantes ; les *prætextatæ*, dont les personnages étaient pris parmi les patriciens ; les *palliatæ*, dont les sujets étaient grecs, etc. Dans les entr'actes, des danseurs étaient chargés de divertir la foule. Plaute et Térence s'illustrèrent à Rome dans la comédie régulière en y introduisant celle de Ménandre. L'art dramatique tomba en décadence sous les successeurs d'Auguste lorsque le peuple, atteint d'une déplorable dépravation du goût, préféra aux pièces de théâtre les gladiateurs et les bêtes féroces du Cirque.

— Chez les peuples modernes comme chez les peuples anciens, l'art dramatique fut fondé sur la religion. Au moyen âge, nous avons les *Mystères des Confrères de la Passion*, nous voyons les *soties*, *moralités* et *farces*, jouées par les *Enfants sans souci*. La tragédie lyrique importée d'Italie en France se métamorphose en *opéra* dont les divertissements deviennent des *ballets* ; le *vaudeville* et la *parodie* prennent naissance à la foire ; la comédie italienne forme l'opéra-comique ; enfin le *drame* engendre le *mélodrame*. — (*Voy.* THÉATRE). — L'art dramatique a une mission morale en dehors de celle qui résulte de la peinture des vices et des passions. Le théâtre peut offrir une sorte de morale en action. La vertu est aussi aimable au théâtre que dans la vie, et l'art dramatique a une influence immense sur les mœurs ; c'est ce qu'ont pensé le Pape Pie IX en fondant des prix pour les pièces de théâtre qui *exciteront à la vertu* ; Léon Faucher en créant, à son passage au ministère de l'intérieur, des prix pour récompenser les pièces dramatiques qui auront un *but honnête* ; enfin l'Académie française en donnant aussi des récompenses aux auteurs dramatiques qu'elle en juge dignes. — Quant à l'art dramatique ou art du comédien, Le Kain a dit que l'*âme* en était la première partie ; l'*intelligence* la seconde ; la *vérité* et la *chaleur du débit* la troisième ; la *grâce* et le *dessin* la quatrième. — Dans l'art du comédien, il y a deux parties : l'*imitation* et l'*inspiration*. Celui qui possédera au dernier degré une de ces deux qualités peut être grand acteur ; il sera sublime s'il peut les réunir.

« L'art du comédien, a dit Voltaire, est le plus beau et le plus difficile de tous les talents. »

Cet art, qui enchaîne tous nos sens, demande à la fois tous les talents extérieurs d'un grand orateur et tous ceux d'un grand peintre ; mais malheureusement on choisit trop souvent l'état de comédien sans examen, on le suit sans travail, et l'on y persévère par habitude ou par nécessité. Il exige des études longues et approfondies. Les Grecs et les Romains attachaient la plus grande importance à l'éducation physique et morale de leurs comédiens. Le cours d'études des acteurs anciens commençait dès leur enfance et ne se terminait ordinairement qu'à trente ans. — « Je me suis toujours étonné, écrivait Voltaire à Dorat, qu'un art qui paraît si naturel fût si difficile. Il y a, ce me semble, dans Paris beaucoup plus de jeunes gens capables de faire des tragédies dignes d'être jouées, qu'il n'y a d'acteurs pour les jouer. J'en cherche la raison et je ne sais si elle n'est pas dans la ridicule infamie que des Welches ont voulu attacher à réciter ce qu'il est si glorieux de faire. » On sait que le préjugé attaché autrefois à la profession d'acteur n'existe plus depuis longtemps. Elle jouit maintenant, à l'égal des autres, de la considération publique ; elle fait partie des Beaux-Arts.

Assurément l'art dramatique a pu entraîner avec lui des abus ; les meilleures choses en sont susceptibles ; mais plusieurs cas particuliers ne détruisent pas le bien général, et quand il s'agit de réparer, il n'est jamais trop tard. Par exemple, on peut remarquer dans certaines pièces une tendance à ridiculiser les classes, au lieu de ne s'attacher qu'à corriger les vices en général. Alors, l'art dramatique, au lieu d'être un moyen de rapprochement et d'union, serait un sujet

de dérision et de haine. Sans l'établissement des théâtres et des comédiens, les nations seraient réduites à des combats de taureaux et de bêtes féroces, ou à des processions obscènes et scandaleuses. — Chez les nations les plus anciennes, chez les plus policées, comme chez les plus sauvages, on a trouvé des spectacles; partout l'homme a senti le besoin de créer des jeux et des fêtes, qui, parlant vivement à l'imagination, fussent en même temps des liens puissants propres à adoucir les mœurs et à inspirer les grandes actions, puisqu'ils rapprochent les citoyens et leur donnent des exemples sublimes.

(*Voyez* THÉATRE, DÉCLAMATION, ACTEUR, COMÉDIEN, ARTISTE, etc.)

ARTICULATION (Du latin *articulatio*). Prononciation distincte des mots ; degré d'explosion que reçoivent les sons par le mouvement subit et instantané des parties mobiles de l'organe. Pour bien articuler il faut savoir la valeur des consonnes, le vrai son des voyelles, leur élision, la quantité des syllabes; placer l'accent où il faut aspirer à propos ; doubler ou adoucir certaines lettres. C'est ce qu'enseigne l'étude de la prosodie. L'onction surtout est nécessaire dans l'articulation ; il faut que les mots soient articulés sans langueur et sans sécheresse. Le sentiment de l'articulation donne à la voix le moelleux et l'énergie nécessaires au charme de la belle diction. Une voix faible qui articule distinctement a plus d'avantage qu'une voix forte qui n'articule qu'avec mollesse. Rien ne doit être articulé sans avoir été conçu dans l'esprit et senti par le cœur. Il ne faut pas que l'extérieur du

visage ou du maintien souffre d'une articulation forcée.

La première étude du comédien doit être celle d'une articulation pure, exempte de la moindre tache, et ce travail doit être fait seul et antérieurement à tout autre. Nous l'avons déjà dit, il n'y a pas de défauts dont, avec un travail opiniâtre, on ne puisse se corriger, surtout ceux qui tiennent à l'articulation ; et il est certain que ces défauts nuisent à la chaleur et aux élans de la sensibilité. (*Voyez* DÉFAUTS.)

ARTISTE. Celui qui, pratiquant un art libéral, y dévoue noblement son existence entière, y rapporte toutes ses pensées et tous ses travaux, sacrifie à la gloire qu'il a toujours devant les yeux, son repos et sa fortune, et à l'indépendance, principe des grandes pensées et des productions sublimes, les biens de convenance, mais jamais les obligations de la société ni les devoirs de famille. Le malheur des grands artistes, celui qui n'est connu que d'eux seuls et dont ils ne se plaignent qu'entre eux, c'est de n'être pas assez sentis. Il y a bien un effet total qui constate le succès et qui suffit à leur gloire en général ; mais ces détails de la perfection, mais cette foule de traits précieux, ou par tout ce qu'ils ont coûté ; ou même souvent parce qu'ils n'ont rien coûté du tout, voilà ce dont quelques connaisseurs jouissent seuls et dans le secret, ce que les applaudissements faciles ne disent pas, ce que l'envie dissimule toujours, ce que l'ignorance ne peut jamais entendre, et ce qui, s'il était bien connu, serait la récompense des vrais talents. Il n'y a point d'artiste à qui la perfection doive paraître plus

importante et plus intéressante qu'à *l'artiste dramatique*, parce qu'aucun ne jouit du suffrage du public d'une manière plus prompte, plus immédiate, et avec un éclat plus flatteur. (*Voyez* ACTEUR ET COMÉDIEN).

ASPIRATION (Du latin *aspiratio*). Émission de voix gutturale ; sorte de modification de la voix ajoutée au mouvement des organes de la parole. C'est une prononciation au son de la gorge ; ce son est vicieux et ne devrait jamais être entendu au théâtre : cependant c'est le défaut le plus ordinaire des acteurs, et le plus insupportable en même temps. Ils aspirent avec tant de force, qu'ils ne peuvent plus éviter un hoquet très désagréable pour le spectateur et fatigant pour eux-mêmes. Ce hoquet a beaucoup de rapport avec l'asthme que contractent les garçons boulangers en pétrissant la pâte ; ils espèrent par là se donner plus de force ; le contraire a lieu. — Il est cependant très facile d'éviter ce défaut, en se donnant le temps d'aspirer, en étudiant la force et l'étendue de son haleine, en n'en fournissant qu'autant que la voix en exige, et en ne la poussant jamais au point de n'en être plus maître. Il faut respirer très souvent, mais si peu chaque fois et de manière que le spectateur ne s'en aperçoive pas ; on peut parler avec douceur ou avec force sans que l'aspiration soit sentie ou entendue. Il est vrai que cette espèce de râle ou de hoquet peut être la suite d'une insuffisance de moyens naturels ; en cela, il est plus difficile à corriger, mais on le peut encore à force de travail : quand il ne dépend pas de cette cause, c'est alors l'ambition chez l'acteur de produire plus d'effet, ce qui le rend plus ridicule.

ASSURANCE. (*Voyez* APLOMB.)

ATELLANES, FABLES ATELLANES OU JEUX OSQUES. Espèces de farces originaires de la ville osque d'Atella, en Campanie, entre Capoue et Naples. Elles furent introduites à Rome de bonne heure (390 ans avant J.-C.), et y furent jouées sous la forme modifiée de mimes jusqu'à l'empire. Ces pièces comiques avaient une grande analogie avec les pièces satiriques des Grecs. Il était permis aux jeunes Romains de jouer dans les atellanes, ce qu'ils n'auraient pu faire dans aucune des pièces empruntées aux Grecs, sous peine de perdre leurs droits civils. Les atellanes fournirent parfois de sanglantes applications aux dérèglements de Tibère et de Néron. Le Sénat, qui avait perdu toute dignité, redouta aussi l'audace de ces pièces, et lança l'anathème contre elles. Les principaux auteurs de ces fables sont Fabius Dorsennus, Q. Novius, L. Pomponius et Memmius. L'un d'eux (on ignore lequel) fut brûlé par ordre de Caligula, au milieu de l'amphithéâtre, pour une plaisanterie à double entente. Il ne nous reste de leurs œuvres qu'un petit nombre de fragments, qui ont été recueillis par Bothe, *poet. vet. lat. scent. fragmento* (Leipzig, 1834).

ATTENTION (Du latin *attentio*). Application d'esprit, qui fait que rien n'échappe.

Une continuelle *attention* à la scène est une qualité pour un acteur; elle rend son jeu si plein et si lié, qu'elle seule, soutenue d'une médiocre intelligence, a fait quelquefois une très grande réputation à des comédiens très défectueux d'ailleurs. La *distraction*, au contraire, est un si grand défaut, que le seul air

préoccupé rend un acteur insupportable. C'est bien pire encore lorsqu'il se permet de rire mal à propos, d'ajouter des drôleries à son rôle, d'adresser des signes aux gens qu'il reconnaît dans la salle, et de faire des CASCADES. (*Voyez* ce mot.)

ATTITUDE (De l'italien *attitudine*). Maintien; tenue. Il est essentiel aux acteurs tragiques d'étudier souvent, dans les musées, les statues et morceaux antiques, pour la fierté des attitudes, la noblesse du geste et l'entente des vêtements. Notre corps est ou raide, ou tendu, ou lâche ou mou; ou bien il tient un juste milieu, et alors il joint l'aisance à la précision. Plus la nature est dans son centre, plus ses formes sont précises et aisées; elles ont de la précision sans dureté, de l'aisance sans mollesse. La même distinction a lieu au moral, car un caractère tendu accable les autres, un caractère lâche est facilement accablé lui-même; un caractère aisé et précis n'est à charge à personne et il a le ressort nécessaire pour résister au poids. — Il faut se courber de la poitrine sans crainte de grossir ses épaules, qui dans cette occasion ne peuvent jamais faire une mauvaise figure, et non se courber de la ceinture en tenant l'estomac et la poitrine raides. — La position du corps dans l'homme qui regarde, ne doit pas être la même que celle de l'homme qui écoute. — Une attitude, un maintien explique mille choses, que l'auteur n'a pas pu expliquer parce qu'alors il aurait été trop prolixe. — Il faut que le comédien juge, d'après le caractère de son rôle, quelle attitude et quel maintien il doit choisir pour les scènes tranquilles du simple dialogue. —

Le corps ne garde jamais la même position quand les idées changent d'objet. Si vous avez fortement conçu, malgré vous votre attitude conviendra au sujet, et tous les mouvements de votre tête et de vos bras s'accorderont parfaitement. (*Voyez* NOBLESSE.) — Il faut éviter de toucher familièrement les personnes avec qui l'on est en scène. Il faut bien se garder encore, lorsqu'on a un monologue à débiter, ou quelque apostrophe à faire, de paraître l'adresser au Parterre, comme si on lui parlait : car le Parterre, ou plutôt le public qui le compose, n'existe jamais, ni dans une pièce bien faite, ni pour un acteur intelligent. On doit éviter d'un autre côté de baisser les yeux, comme si on regardait à ses pieds ; ce qui affaiblirait toute l'expression du masque. En général, les yeux doivent être alors, à peu près, ceux d'un homme pensif qui, au hasard, les tient tantôt ouverts, tantôt baissés, sans les fixer précisément nulle part. Situation dans laquelle il faut surtout s'abstenir de faire beaucoup de gestes et de démonstrations, qui ne pourraient manquer de paraître ridicules ou déplacés. Quant aux autres positions, ou manières de converser sur la scène, la meilleure est de se tenir, autant qu'on le peut, le corps en face du Parterre, avec la tête à demi tournée du côté de son interlocuteur, sans contrainte et sans affectation, à peu près comme on est à la promenade en causant avec quelqu'un. Outre que cette position n'est pas moins naturelle que toute autre, elle est certainement bien plus avantageuse pour les changements ou expressions du visage, que lorsqu'on ne se fait voir que de profil, comme font les personnes timides qui n'osent jamais fixer le public

un instant. Mais surtout un personnage fier, ou qui se croit quelque supériorité, loin de parler jamais en face d'un inférieur qu'il dédaigne, doit à peine le regarder du coin de l'œil. Il n'est ni poli, ni honnête de dialoguer en face et de trop près de quelqu'un au-dessus de soi. Il y aurait même quelquefois des inconvénients désagréables à se parler ainsi de trop près et comme sous le nez. Or, on doit faire au Théâtre ce qu'on ferait dans la Société; à moins qu'on n'ait la figure moins avantageuse en face que de profil. C'est à chaque comédien à étudier et à prendre la position qui pourra lui paraître la plus favorable. Par exemple, on dit qu'il faut, pour avoir bon air, se tenir droit, oui, mais non pas cependant se tenir trop droit; outre que ce serait raideur, c'est que lorsqu'on est obligé de se montrer supérieur et de prendre un ton qui en impose, on ne se pourrait plus redresser ni manifester une contenance au-dessus des autres acteurs; sans compter que le corps trop renversé et la tête trop haute contraignent les épaules, tendent tous les muscles, et donnent de la difficulté au mouvement de la poitrine et des bras.... Il ne faut pas, non plus, pour montrer du respect ou de l'attendrissement se plier de la ceinture, mais plutôt de la tête ou de l'estomac, et ne pencher que faiblement le corps. Cette position est convenable à la situation, sans être désagréable à la vue. De même on doit marcher d'un pas assuré, mais égal, modéré et sans secousse, et ne pas imiter certains acteurs tragiques qui, croyant se donner un air de grandeur, marchent d'un pied si fortement appuyé, que tout leur corps en reçoit un ébranlement.

ATTRAPER. (*Voy.* AGRAFER.)

AUTEUR DRAMATIQUE. Celui qui compose des pièces de théâtre. Son but doit être le triomphe du bien et du beau. (*Voy.* ART DRAMATIQUE.) Les auteurs dramatiques sont, de nos jours, quand on joue leurs pièces, infiniment plus rétribués qu'ils ne l'étaient autrefois. Corneille mourut pauvre; Racine, quoique historiographe et pensionné, avait à peine de l'aisance; Molière fut mal partagé, bien qu'il fût en même temps comédien. L'auteur dramatique n'avait alors de propriété réelle que celle de son manuscrit. Dès que ce manuscrit était imprimé, tous les théâtres pouvaient le jouer, sans lui rien payer et même sans sa permission. Beaumarchais, fit réformer cet abus. Il obtint la loi de 1791, qui défend de jouer un ouvrage sans la permission écrite de l'auteur. Beaumarchais organisa deux comités nommés par les auteurs, et des agences centrales pour veiller à leurs intérêts. En 1829, Scribe poussa à la fondation de la commission actuelle; en 1837, sur la proposition de Ferdinand Langlé, l'association des auteurs dramatiques fut constituée en Société civile, conformément aux dispositions du code. D'après l'acte qui fut alors passé, la commission dramatique, composée de 15 membres, forme le conseil suprême de la Société qu'elle administre. Les membres en sont nommés pour 3 ans, à la majorité des voix, par l'assemblée générale annuelle. Les membres sortants ne peuvent être réélus qu'après un an d'intervalle. Les attributions de la Commission consistent : 1° dans le droit de passer des traités avec tous les théâtres de

France ; 2° dans l'administration des finances sociales ; 3° dans la surveillance et la direction des recouvrements ; 4° dans la distribution des secours et pensions aux sociétaires malheureux, aux infirmes, aux vieillards, aux veuves et aux orphelins. Voici les bases ou tarifs des rétributions accordées par les principales administrations théâtrales : un grand opéra, 500 fr., partagés entre le poète et le musicien, sont alloués à une œuvre chantante de 3 actes et au-dessus pour chacune des 40 premières représentations, et cent francs pour chacune des suivantes indéfiniment. Les opéras en 2 actes et 1 acte sont payés 170 fr. aux 40 premières représentations, et ensuite 50 francs. Il en est de même pour les ballets en 3 actes et 2 actes. Ceux d'un acte ne prélèvent que le tiers de cette somme. Au Théâtre-Français et à l'Opéra-Comique c'est d'après la recette que sont établis les droits proportionnels des auteurs, fixés pour les grands ouvrages au douzième de cette recette *brute :* pour les autres, suivant le nombre d'actes, au seizième et au vingt-quatrième. Aux théâtres de vaudeville, c'est 12 pour cent répartis entre les pièces plus ou moins nombreuses, plus ou moins étendues, qui composent le spectacle. Aux théâtres de drame, c'est 10 pour cent. Même prix à l'Odéon. Quant aux théâtres de départements, les droits varient suivant les localités ; ils sont perçus par les deux agents dramatiques.

AUTO SACRAMENTAUX. Nom donné, dans le théâtre espagnol, à des drames pieux composés pour être représentés en certains temps de l'année, princi-

palement le jour du Saint-Sacrement. Voici l'un de ceux qui étaient le plus fréquemment représentés en Espagne ; il est de Calderon, et a pour titre : l'*Auto-Sacramental de las plantas*. Les acteurs sont : l'Épine, le Mûrier, le Cèdre, l'Amandier, le Chêne, l'Olivier, l'Épi, la Vigne et le Laurier. Deux anges entrent en scène, et adressant la parole à toutes ces plantes, leur déclarent qu'une d'entre elles doit produire un fruit doux et admirable, ils les invitent à un combat divin, pour mériter une couronne que l'un de ces anges tient à la main, et qu'il va déposer d'un côté du théâtre. Ils leur donnent la faculté de parler, et ils s'en vont. Les arbres parlent, et sont dans l'admiration. Le Cèdre arrive avec un bâton à la main, en forme de croix. Tous les autres interlocuteurs sont aussi surpris de le voir, que s'ils ne l'eussent jamais vu. Il fait un long discours allégorique sur la création du monde, de l'homme, des animaux et des végétaux ; il leur dit que, puisque les animaux qui habitent la mer, la terre et les airs, connaissent un roi, les arbres en doivent avoir un aussi, il ajoute qu'il ne se vante point de mériter cette prééminence, mais qu'il sera le juge de celui qui le méritera, et il sort. Les plantes, qui restent sur la scène, sont choquées qu'un arbre étranger s'arroge le droit d'être leur arbitre ; elles font valoir les attributs que les hommes leur accordent, et par lesquels chacune prétend l'emporter sur les autres. Dans une scène qui suit, le Cèdre propose à chaque plante de présenter un placet, et de détruire leurs titres ; ce qui s'exécute. Ensuite il reparaît, tenant devant lui une croix, dont les bras sont entrelacés de feuilles de cèdre, de cyprès et de

palmier. Les plantes se partagent pour et contre la prétendue violence que le cèdre leur fait, en se nommant leur arbitre. L'épine éclate de colère, lui demande qui il est, et sur ce qu'il refuse même de dire son nom, elle s'irrite et dit qu'elle suffira pour arracher et détruire un arbre qui n'est point connu dans le pays, et qui veut les tyranniser. Elle s'approche de lui et l'embrasse : le Cèdre s'écrie qu'elle lui déchire le corps. En cet instant, on voit du sang sortir de la croix : toutes les plantes fuient à son aspect, elle fait une grande lamentation. La croix paraît en l'air. Quelques-unes des plantes demandent au Cèdre de déclarer celle qui mérite la couronne; le Cèdre dit que c'est l'humanité qui l'obtiendra, et il nomme l'Épi et la Vigne. La pièce finit ainsi par une pensée qui a rapport au mystère de l'Eucharistie, condition essentielle aux auto-sacramentaux. Ces sortes de drames étaient précédés d'un prologue, auquel on donnait l'épithète de *Sacramental*, et on y ajoutait un titre qui semblait n'avoir jamais de rapport à la Fête-Dieu qui en était pourtant le seul objet, par exemple le prologue sacramental du *Fou*. Au commencement de ce prologue, on entend dans la coulisse des gens qui crient : « *Prenez garde au fou qui s'est échappé ! Courons, courons après !* » Le fou paraît ensuite, disant à ceux qui crient après lui de ne point s'inquiéter, qu'il n'est pas ce qu'il était auparavant ; que le plaisir d'être témoin de la fête l'a fait sortir, et en moins de deux cents petits vers, il fait l'énumération de tous les prodiges de l'Ancien Testament et des mystères du Nouveau. Il en est de même du Prologue sacramental du *Paysan*, des *Equivoques*, etc., qui

promettent par leur début tout le contraire de ce qui se trouve à la fin.

B

BALLET (Du latin *ballarer*, du français *balle*, qui voulait dire danser, chanter, se réjouir). On distingue 1° les ballets accessoires à la pièce; ce sont des fêtes, des cérémonies qui s'exécutent dans le cours d'un opéra, ou qui le terminent; 2° les ballets qui ne tiennent point à l'action et qu'on nomme *divertissements*. Le ballet placé à la fin sans sujet s'appelle *divertissement général*. Les anciens avaient des ballets; les furies d'Eschyle dans la tragédie des *Euménides* exécutaient un ballet lié à l'action; il en était de même des Danaïdes s'approchant des autels des dieux, dans les *Suppliantes* du même auteur. La musique des ballets doit être composée *d'airs de Danse*, à rythme très marqué. On appelle *ballet d'action* une pantomime servant à plusieurs actes, dont le sujet est héroïque, noble ou comique. Le premier ballet exécuté en France fut donné au Louvre par Catherine de Médicis (1581), sous le titre de *Grand ballet de Circé et ses Nymphes*, composé par Baltasarini, dit Beaujoyeux, paroles de Renaud et de Baïf. Il coûta 3 millions 600 mille livres. Sous Henri IV, le ministre Sully, ordonnateur des Ballets, s'y montra maintes fois exécutant les pas que la sœur du roi lui avait appris. Louis XIII figura

dans le ballet de *Maître Galimatias* ; Mazarin fit danser en public Louis XIV, dans le ballet de la *Prospérité des armes de France,* le même prince dansa dans le ballet de *Cassandre* et dans beaucoup d'autres de 1651 à 1669. On dansa sur le théâtre de l'Académie royale de musique dès son ouverture. Les rôles de femmes étaient remplis dans le ballet par des hommes travestis et masqués. Le premier ballet où les femmes se montrèrent avait pour titre *le Triomphe de l'amour*. Lulli n'avait que 4 danseuses : Mlles Lafontaine, Roland, Lepeintre et Fernon. Louis XIV fonda en 1661 l'Académie de danse, qui tenait ses séances dans un cabaret ayant pour enseigne l'*Epée de bois*. Cette académie était présidée par Galant du Désert, maître à danser de la reine. Les premiers entrechats furent battus en 1740 par Mlle Camargo ; elle ne les battit qu'à quatre. Trente ans plus tard, Mlle Lany les battit à six ; ensuite on les battit à huit. On a vu un danseur les frotter à seize en avant. La *pirouette* ne se montra sur notre grand Théâtre qu'en 1766 ; elle fut apportée de Stuttgard par Ferville et Mlle Heinel. Noverre donna les premiers modèles du ballet d'action, qui fut perfectionné par Gardel, Dauberval, qui quittèrent le masque ; les choristes dansants le conservèrent jusqu'en 1785. La famille Vestris, originaire de Florence, régna de 1748 et pendant près d'un siècle sur notre empire dansant. Parmi les élèves de l'Auguste Vestris, qui s'est retiré de l'Opéra en 1816, on compte Taglioni et Perrot. Vinrent ensuite parmi les chorégraphes, les danseurs et les danseuses : Vigano, Givia, Saint-Amand, Duport, Paul dit l'Aérien, Coralli, Mazilier, Perrot, Petipa, Saint-Léon, Mmes Guimard,

Allard, Gardel, Legallois, Brocard, Montessu, Perceval, Marie Taglioni, Duvernay, Fitz-James, Fanny Essler, Carlotta Grisi, Fanny Cerrito, Plunkett, Emma Livry, etc. — Les danseurs étaient généralement honorés dans l'antiquité. Si Tibère les chassa de Rome, Caligula, Néron les rappelèrent, et rétablirent les spectacles publics. Aristote, dans sa *Poétique*, fait une mention expresse des danseurs, dont les mouvements réglés par la musique, imitaient, dit-il, les mœurs, les passions et les actions des hommes. Plutarque compare la danse à une *musique* ou une *poésie muette*. L'empereur Constance exila de Rome tous les philosophes sur le prétexte d'une disette prochaine, et conserva 3.000 danseurs. Enfin, chez les modernes, la profession de danseur fut honorée d'un acte législatif en 1658, époque où nous voyons Mazarin accorder des lettres patentes à une communauté de maîtres de danse et de joueurs d'instruments dont le chef prenait le nom de *roi des violons*, et faisait ses réceptions dans le cabaret de l'*Epée de bois*. (*Voy.* DANSE.)

BEAU (Du latin *bellus*). Juste proportion des parties avec un agréable mélange de couleurs. Le *beau* est grand et noble, régulier, imposant. Le *joli* est délicat, mignon, agréable.

Il y a dans le sentiment du beau, comme dans celui de l'amour, quelque chose de vague, de mystérieux, d'indéfinissable qui en fait le charme, et que le raisonnement et l'analyse ne peuvent saisir. — La difficulté d'expliquer les sources du beau et du vrai, et d'en suivre tous les détours par des règles certaines, a arrêté tous les maîtres. — Tout ce qui plaît est

beau.—S'il est si difficile de créer le beau dans les arts, ce n'est que parce que l'on n'a appelé beau que le difficile. Il est un beau simple, naturel, sans apprêt, négligé en apparence et qui flatte sans se laisser apercevoir; ce qui est beau doit être arrondi, doux, poli, délicat, léger et doit s'éloigner surtout des lignes droites. (*Voy.* VÉRITÉ).

BEAUMARCHAIS. (*Voyez* THÉATRES DE PARIS.)

BEAUTÉ THÉATRALE. (*Voyez* PHYSIONOMIE.)

BEAUX-ARTS. On comprend sous ce nom la poésie, la peinture, la sculpture, la gravure, l'architecture, la musique et la danse. Les principales institutions ayant pour but d'encourager les Beaux-Arts sont, en France : 1° *L'École des Beaux-Arts*, où l'on enseigne la peinture, la sculpture et l'architecture ; 2° le *Conservatoire de musique*, où l'on enseigne la musique et la déclamation ; 3° *L'Académie des Beaux-Arts;* 4° Plusieurs sociétés libres.

Les Beaux-Arts, enfants du génie, ont le plus grand empire sur l'âme humaine. Exemplaires des multitudes, ils peuvent enfanter des héros dans tous les genres. Les arts sont le résultat des rapports découverts dans les êtres naturels, s'appliquant le plus convenablement possible à tout ce qui peut procurer du plaisir ou de l'utilité. Le but des arts est rempli quand, par une imitation exacte et intelligente de la nature, on a ému l'âme et flatté les sens. ou quand on a soulagé l'homme dans ses travaux et satisfait ses besoins: Ce qui crée et perfectionne les Beaux-Arts, c'est le goût, la faculté de l'âme exercée par l'étude de la nature.

Les Beaux-Arts n'atteignent leur but que lorsqu'ils représentent la nature elle-même avec toutes ses nuances. On ne peut douter que les Beaux-Arts ne soient susceptibles encore de perfection ; il y a des défauts dans les ouvrages les plus parfaits. (*Voyez* ART DRAMATIQUE.)

BÉGAIEMENT. (*Voyez* DÉFAUTS.)

BELLEVILLE. (*Voyez* THÉATRES DE PARIS.)

BIENSÉANCES THÉATRALES. (*Voyez* CONVENANCES THÉATRALES.)

BILLET DE SPECTACLE. On distingue : les *billets* pris à l'avance au bureau de location ; les billets pris au bureau au moment de la représentation ; les *billets de faveur* et les *billets d'auteur*. — Les *billets de faveur* sont ou distribués gratis aux journalistes, aux acteurs, aux chefs de claque, aux amis ; ou donnés ou vendus au public moyennant un impôt plus ou moins élevé que le théâtre prélève à l'entrée sur le porteur. Le *billet d'auteur* est donné aux amis, aux claqueurs et à des marchands qui en font trafic, ce qui augmente les recettes des auteurs.

BIS. Mot latin francisé au théâtre et par lequel les spectateurs demandent à entendre une seconde fois la phrase ou le couplet qui a excité leur approbation. Dans la même circonstance où le Français crie *bis* en latin, l'Anglais crie *encore* en français.

BISSER. Crier *bis*. Ce verbe n'a pas encore reçu la sanction de l'Académie française, ce qui n'empêche pas tout le monde de s'en servir.

BLAISEMENT (*Voy.* DÉFAUTS.)

BOBÈCHE. Synonyme de BOUFFON. (*Voyez ce mot*). Bobèche était le nom d'un farceur en plein vent, d'un *paradiste* des boulevards de Paris, qui obtint, sous l'Empire, et pendant les premières années de la Restauration, une grande illustration populaire. Il improvisait la plupart du temps sur ses tréteaux

BOUCHE-TROU. Nom donné aux mauvais rôles, aux rôles de peu d'importance.

BOUFFON (De *buffo*, mot de la basse latinité, employé jadis pour désigner l'acteur chargé de faire rire, et qui paraissait sur la scène les joues enflées pour recevoir des soufflets). En adoptant la *bouffonnerie* italienne, la scène française conservera aux bouffons italiens leurs noms : *Arlequin, Scapin, Pasquin, Mascarille, Sganarelle, Crispin*. Les anciens les appelaient *mariones, sanni, fatin, fatuœ*. — A la cour et chez les grands, les *bouffons* ou *fous* étaient pour la plupart des nains, des bossus, enfin des créatures disgraciées dont il eût été plus généreux de respecter le malheur, Au Théâtre-Français on bannit les bouffonneries que Turlupin, Raimond Poisson et d'autres acteurs y avaient introduites ; elles trouvent un champ plus normal dans les théâtres forains. Les auteurs français qui ont le plus employé la bouffonnerie au théâtre sont : Regnard, Lesage, Piron, Panard, Marivaux, Sedaine, Taconet, Dorvigni, Guillemin, Collé, Beaumarchais. (*Voy.* BOBÈCHE et EMPLOI.)

BOUFFES PARISIENS (*Voy.* THEATRES DE PARIS.)

BOURBON (THÉATRE DU PETIT). Théâtre de Paris, qui était contigu au Louvre, près de l'hôtel du connétable de Bourbon. On ignore l'époque de la fondation de cette salle de spectacle ; toujours est-il qu'elle existait sous Charles IX. Ce fut sur le théâtre du Petit-Bourbon que fit son apparition une troupe de comédiens italiens nommés *Gli Gelosi* (19 mai 1557) qu'Henri III avait appelés de Venise, et qui venaient de jouer aux États de Blois. Ils ne prenaient que 4 sous par personne et attiraient beaucoup de monde. Ils s'éloignèrent quelque temps après, contrariés par divers arrêts du Parlement. Le théâtre du Petit-Bourbon fut agrandi par le cardinal Mazarin, qui y fit représenter, le 14 décembre 1645, devant Louis XIV et la reine Anne d'Autriche, le premier opéra chanté: *la Festa teatrale della finta Pazza*, de Jules Strozzi. Ce spectacle finit par des ballets de J.-B. Balbi, dans lesquels on vit danser des ours, des singes et des autruches. Depuis on joua plusieurs opéras sur ce théâtre. En janvier 1650, on y représenta l'*Andromède* de P. Corneille. Ce théâtre, berceau de la comédie italienne, de l'opéra et des ballets en France, vit aussi la troupe de Molière, à laquelle Louis XIV donna le titre de *troupe de Monsieur* (1658), en l'établissant au théâtre du Petit-Bourbon, pour y jouer alternativement avec les Italiens. Là furent représentées, de 1658 à 1660, les pièces suivantes de Molière : l'*Etourdi*, le *Dépit amoureux*, les *Précieuses ridicules*, et le *Cocu imaginaire*. Le théâtre du Petit-Bourbon fut démoli en 1661 ; le roi donna aux Italiens et à la troupe de Molière le théâtre que le cardinal de Richelieu avait fait bâtir au Palais-Royal.

BOURGOGNE (THÉATRE DE L'HOTEL DE). Théâtre bâti sur le terrain de l'hôtel de Bourgogne, à Paris, (à l'emplacement occupé depuis par la halle aux cuirs), par les *Confrères de la Passion*, et les *Enfants sans-souci*, conformément au privilège par eux obtenu, par arrêt du 17 novembre 1548, mais avec injonction de ne plus représenter des mystères sacrés et de se borner aux sujets profanes. Telle fut l'origine du *Théâtre-Français*. On représenta alors des pièces historiques et romanesques de Jodelle, Baïf, Grevin etc., puis des tragédies de Robert Garnier. En 1588, les Confrères cédèrent leur privilège à une troupe de comédiens, qui, en 1612, demandèrent l'affranchissement des droits qu'ils payaient aux Confrères de la Passion, — ce qu'ils obtinrent en 1629. Les principaux acteurs comiques de ce théâtre étaient alors Robert Guérin dit Lafleur ou Gros-Guillaume, Hugues Guérin dit Fléchelle, ou Gautier Garguille, Boniface, Henri Legrand dit Belleville ou Turlupin, Deslauriers dit Bruscambille; le principal acteur tragique, Pierre Lemessier, dit Bellerose, qui créa les principaux rôles des premières pièces de Corneille (1626-1643). On y comptait encore Alison, qui jouait les servantes et les nourrices, les femmes n'osant pas encore paraître sur les planches; et Melle Beaupré, la 1re femme qui se soit montrée sur le théâtre, où elle créa la soubrette dans la *Galerie du palais*, de Corneille, en 1634. Plus tard, parmi les acteurs de ce théâtre, on compta Floridor, Mondory, Baron père, Hauteroche, Poisson, Brecourt, Champmêlé; Mmes Descœillets, la Thuilerie, Champmêlé. Là furent représentés les premiers chefs-d'œuvre de Corneille, depuis le *Cid* jusqu'à la *Mort de*

Pompée; ceux de Racine, depuis *Andromaque* jusqu'à *Phèdre* (1667-1677). Les comédiens du théâtre de l'hôtel de Bourgogne se joignirent à ceux de la salle Guénégaud (1680). L'hôtel de Bourgogne fut occupé alors par des comédiens italiens jusqu'en 1697, époque où le théâtre fut fermé. Il rouvrit le 1er juin 1716, et l'on vit une nouvelle troupe italienne. En 1762, on y réunit l'Opéra-Comique; les comédies italiennes ayant été supprimées (1779), on y joua des drames de Mercier, des vaudevilles de Püs et Barré, de petites comédies et des opéras-comiques de Lachabeaussière et Marsollier, etc. A la clôture de 1783, les comédiens quittèrent l'hôtel de Bourgogne pour aller s'installer à la salle Favart. Le théâtre de l'hôtel de Bourgogne fut détruit et remplacé par la halle aux cuirs.

BRAVO! (au féminin *Brava!* au pluriel *Bravi!*) Exclamations par lesquelles le public, dans les théâtres italiens, témoigne sa satisfaction ou son admiration aux chanteurs et aux cantatrices. Des théâtres italiens, ces termes d'approbation, qui signifient *très bien*, sont passés dans les autres théâtres, les concerts, etc.

BRAVOURE (AIR DE). Air destiné à faire briller l'habileté et l'organe de quelque grand chanteur. Cette sorte d'air, chérie des Italiens, fut introduite en France par Gluck et Piccini.

BREDOUILLEMENT. (*Voyez* DÉFAUTS.)

BRIOCHE. Faute quelconque d'un acteur pendant une représentation.

BRULER LES PLANCHES. Se dit d'un auteur qui enlève la majorité du public, soit par un jeu véritablement énergique, soit par des mouvements désordonnés, et à l'aide d'une certaine chaleur.

BUFFA (Opéra). (*Voyez* opéra et théatre-italien.)

C

CABALE. Troupe de gens qui viennent au théâtre dans le but arrêté d'avance de siffler ou d'applaudir. On dit qu'il se trouve maintenant dans la cabale, d'un côté, les applaudisseurs, bisseurs, rieurs, pleureurs pleurnicheurs, mousseurs, bonnisseurs, emblémeurs, enleveurs, enthousiasmeurs, et de l'autre, les siffleurs, chuteurs, éternueurs, tousseurs, remueurs et crieurs.

CACHET. *Donner un cachet à un rôle*, c'est le jouer bien ou mal, d'une manière originale. Ce mot se prend le plus souvent en bonne part, pour originalité, simplicité, élégance.

CALME. Tranquillité ; immobilité ; sang-froid. Il y a souvent beaucoup d'expression à n'en pas mettre. Dans les poses, on ne paraît jamais plus pathétique. Le calme peut être épouvantable comme horreur muette. Le calme doit être animé de certaine chaleur

sourde et vive qu'on ne voit pas, mais qui se communique imperceptiblement et finit par agir avec violence sur l'auditeur.

CAMARADE. Celui qui exerce la même profession qu'un autre. Au théâtre ce mot est rarement synonyme d'ami, et cependant, dans l'intérêt de l'art, il devrait toujours l'être. — On pourrait, à ce terme grivois de *camarade*, en substituer un autre un peu moins commun, tel que ceux dont on se sert dans les professions qui tiennent aux Sciences, aux Arts ou aux Belles-Lettres. Ce nom, d'ailleurs, semble trop rapprocher les simples manœuvres des véritables artistes. (Ceci nous rappelle l'anecdote suivante : Un acteur célèbre de l'Opéra, voulant payer à un décrotteur son petit salaire, celui-ci, de la meilleure foi du monde, le refusa en disant qu'il ne prenait jamais d'argent de ses *camarades*. Et il ajouta : — « C'est que je suis aussi de l'Opéra; c'est moi qui fais les rôles de *Monstres*, comme vous les rôles de Rois... — Ah! pardon, mon *camarade*, de ne pas vous avoir reconnu plus tôt, » lui dit l'artiste, en lui faisant une profonde révérence). — On objectera que souvent les officiers et même les généraux traitent leurs soldats de *camarades* ; à la bonne heure, c'est un terme guerrier, qui peut mieux du moins leur convenir. Malgré cela, ce titre alors ne pouvant être réciproque, ni reversible des derniers aux premiers, on sent bien que cette façon amicale n'est qu'un détour, un prétexte dont se sert un supérieur, pour se mettre un moment au niveau de son subalterne. — Quoi de plus inconvenant encore que de se tutoyer et de s'appeler mutuellement *un tel* ou *la une telle*, comme à peine on le

pratique dans les plus viles conditions? Ce tutoiement ne choque point les bonnes mœurs il est vrai ; mais à l'égard des femmes il choque tout au moins la politesse et la véritable galanterie ; et s'il est permis quelquefois au respect d'être un peu familier vis-à-vis d'elles, il faut aussi que la familiarité soit toujours un peu respectueuse. Nous convenons que, dans le monde, chez le militaire, parmi les jeunes gens de qualité, on se tutoie quelquefois et l'on s'appelle *un tel* indifféremment ; mais il n'y en a aucun qui ne s'abstienne de ces façons de parler vis-à-vis des dames, et l'on ne voit guère un étourdi de 18 ans tutoyer un homme de 60, comme on le fait souvent parmi les gens de théâtre. Vous n'entendrez jamais les personnes bien nées nommer, par exemple, une actrice vivante sans y joindre le titre de *Mademoiselle* ou de *Madame*. Ce n'est ordinairement qu'après leur mort qu'on le retranche.

CANEVAS (Du latin *cannabis*, chanvre). Esquisse d'une pièce de théâtre ou autre ouvrage. Dans l'enfance de la comédie italienne, et jusqu'au XVIII^e siècle, on ne trouve guère que des *pièces en canevas* ; les acteurs étaient chargés de leur donner la vie par l'improvisation. Il suffisait aussi, pour jouer une pièce, d'en avoir étudié le sujet avant d'entrer en scène. Avec ce système, on ne représentait plus des comédies, des études de caractères et de mœurs, mais des bouffonneries, des pièces d'un comique plus ou moins burlesque.

CANTATRICE Synonyme de *chanteuse*. (*Voyez* CHANT.)

CARACTÈRE (Du latin *caracter*, empreinte). Qualité de l'esprit et du cœur. Les caractères sont les différents instruments qui exécutent le jeu des passions les différents ressorts qui les font mouvoir. Une des choses les plus précieuses à observer au théâtre, c'est la vérité des caractères. Le comédien, toujours observateur, doit les saisir partout et les puiser dans la nature même. — Le caractère influe si fort sur toute la personne, qu'il donne à celui qui en est dominé une physionomie particulière, une contenance qui lui est propre, et un geste dont la façon de penser a formé chez lui l'habitude, une voix surtout dont le ton ne saurait convenir à un caractère différent. Chaque caractère a donc une voix particulière ; c'est un des plus sûrs moyens de le marquer dans sa plus grande perfection. Le premier coup d'œil que le public jette sur l'acteur, doit le préparer au caractère qu'il va développer. Quoique nous ayons à dire les choses les plus indifférentes, nous devons songer à ne jamais les dire comme pourrait faire celui qui ne représente pas le même caractère que nous. Il faut s'attacher surtout à copier les *tics* qui, chez les gens de l'état de votre personnage, ont coutume d'accompagner son ridicule dominant. Pour peindre les caractères il faut nécessairement s'écarter d'un ton majestueux exclusivement admis dans la tragédie française ; car il est impossible de faire connaître les qualités et les défauts d'un homme, si ce n'est en le présentant sous divers rapports. Le vulgaire, dans la nature, se mêle souvent au sublime et quelquefois en relève l'effet. En général, on juge avec certitude d'un caractère, moins d'après quelques traits isolés, que par l'examen et la

comparaison de tous les traits réunis: (*Voy*. EMPLOI et RÔLE.)

On distingue les *caractères généraux*, ceux qu'on trouve dans tous les siècles et dans toutes les nations, comme des princes ambitieux, préférant la gloire à l'honneur, des monarques à qui l'amour fera négliger le soin de leur gloire ; des héroïnes distinguées par la grandeur d'âme telles que Cornélie, Andromaque ; des femmes dominées par la cruauté et la vengeance, telle que Cléopâtre ; de même que dans la vie commune, qui est l'objet de la comédie, on rencontre partout des avares, des étourdis, des libertins, des insolents, des fourbes, etc. — On distingue encore les *caractères particuliers*, qui sont communs à chaque nation et à chaque époque. On peut encore distinguer les *caractères simples et dominants*, comme l'ambition, l'amour, la vengeance, la passion du jeu, et les *caractères accessoires*, qui procèdent de ceux-là, comme le soupçon, l'inquiétude, l'inconstance, propres à l'ambition ; la vivacité, l'impétuosité, la jalousie, propres à l'amour ; la perfidie, la duplicité, la colère, la cruauté compagnes de la vengeance, etc., etc.

On appelle *pièces à caractères* les ouvrages dramatiques qui ont pour objet la peinture des caractères, des mœurs.

CASCADEUR. Nom donné à l'acteur qui fait des CASCADES. (*Voyez* ce mot.)

CASCADE (De l'italien *cascata*). Charge grossière qu'un acteur fait de son rôle, soit en outrepassant les intentions de l'auteur, soit en excitant le rire du public dans les endroits pathétiques, etc. Les acteurs

habitués à agir ainsi sont appelés *cascadeurs*. Les cascades sont irrévérentes pour l'auteur et pour le public ; ce sont souvent une preuve de mauvaise camaraderie ; un *cascadeur* peut faire tomber une pièce et siffler un acteur.

CENSURE (Du latin *censura*). Un arrêt du Parlement du 23 janvier 1538 « accorda aux Bazochiens de faire jouer leurs pièces à la table de marbre, ainsi qu'il est accoutumé, en observant *d'en retrancher les choses rayées.* » — La censure dramatique fut supprimée par une loi spéciale (14 septembre 1791), et rétablie sous le consulat. Elle fut un moment supprimée après la révolution de février 1848 et rétablie tout aussitôt.

CHALEUR (Du latin *calor*.) Ardeur, vivacité, zèle, vehémence.

> Evitez cependant une chaleur factice
> Qui séduit quelquefois et vit par artifice,
> Sous ce trépignement et de pieds et de mains,
> Convulsions de l'art, grimaces de pantins,
> Dans ces vains mouvements qu'on prend pour de la flamme,
> N'allez point sur la scène éparpiller votre âme.

Lorsque la chaleur s'adresse au cœur et qu'elle est portée à un très haut dégré, elle devient ce pathétique dont les effets sont quelquefois si déchirants. Pour faire entendre ces accents, il faut que ce ne soit plus l'acteur, mais son cœur qui parle ; que, livré à l'émotion qui l'agite, ce ne soit pas des applaudissements qu'il demande, qu'il ne pense pas à se faire admirer, mais à voir la passion qui l'anime, animer ceux qui l'écoutent ; alors son jeu aura une qualité précieuse,

l'abandon sans lequel le langage des passions ne se fait point entendre. Il faut toujours, en scène, lors même qu'on dit des choses peu importantes, avoir une certaine chaleur interne qui anime et empêche que le public voie un acteur où il ne doit jamais voir qu'un personnage. (*Voy.* BRULER LES PLANCHES.)

Il est des acteurs, qui en criant et en s'agitant beaucoup, s'efforcent de remplacer, par un feu factice, la *chaleur* naturelle qui leur manque. Il en est plusieurs à qui la faiblesse de leur constitution et de leurs organes ne permet pas d'user de cette ressource. Ces derniers, ne pouvant entreprendre d'en imposer à nos sens, se flattent d'en imposer à notre esprit, et ils prennent le parti de soutenir que la chaleur est moins une perfection qu'un défaut. Ne soyons pas les dupes de l'artifice des premiers, ni des sophismes des seconds. Ne prenons point les cris et les contorsions d'un comédien pour de la chaleur, ni la glace d'un autre pour de la sagesse ; et, bien loin d'imiter certains amateurs du spectacle, qui recommandent aux débutants, dont le succès les intéresse, de modérer leur chaleur ; les artistes n'en peuvent trop avoir: cette précieuse flamme donne en quelque sorte la vie à l'action théâtrale. On ne révoquera point en doute ces propositions, lorsqu'on cessera de confondre la véhémence de la déclamation avec la chaleur du comédien, et lorsqu'on voudra faire réflexion que la chaleur, dans une personne de théâtre, n'est autre chose que la célérité et la vivacité avec lesquelles toutes les parties qui constituent l'acteur concourent à donner un air de vérité à son action. Ce principe posé, il est évident qu'on ne peut apporter trop de chaleur au théâtre ;

puisque l'action ne peut être jamais trop vraie, et que, par conséquent, l'impression ne peut être jamais trop prompte ni trop vive. Vous serez critiqué justement, lorsque votre action ne sera pas convenable au caractère et à la situation du personnage que vous représentez; ou, lorsque voulant montrer de la chaleur, vous ne faites voir que des mouvements convulsifs, ou entendre que des cris importuns. Mais alors les gens de goût, bien loin de vous accuser d'avoir trop de chaleur, se plaindront de ce que vous n'en avez pas assez. Si, en jouant, vous vous livrez à l'emportement dans des endroits qui n'en demandent pas; ou, si votre emportement est hors de propos, vous cessez d'être naturel, non par excès, mais par défaut de chaleur. Un acteur qui manque de chaleur, n'est point un comédien. Dans les morceaux qui doivent être joués avec force, il vaut encore mieux passer un peu le but que de ne pas l'atteindre. La première règle est de remuer l'auditoire, et au théâtre le jeu froid est toujours le plus défectueux. Ce qu'il vous convient d'observer, lorsque votre rôle demande que vous soyez véhément, c'est de ne pas abuser tellement de votre voix, qu'elle ne puisse vous servir jusqu'à la fin de la pièce. On se moque avec raison d'un athlète, qui, précipitant indiscrètement ses pas dès le commencement de la carrière, se met hors d'état de la fournir. La fureur des applaudissements produit souvent cette manie de vouloir tout forcer, et d'abuser ainsi de son organe et de sa chaleur naturelle, surtout parmi les acteurs tragiques qui s'y trouvent autorisés par le mauvais goût du public, qui applaudit d'autant plus qu'on s'égosille.

CHANSON. (*Voyez* CHANT et COUPLET.)

CHANT, CHANTEUR, CHANTEUSE. (Du latin *cantus*.) L'art du chant a environ deux siècles d'existence chez les modernes. Les fondements en ont été posés par Pistocchi et Bernacchi de Bologne, signalés parmi les premiers professeurs qui se sont occupés de former des chanteurs.

On appelle *chanteur* et *chanteuse* celui et celle qui font métier de chanter en public, tels que les artistes de l'Opéra, de l'Opéra-Comique, du Théâtre-Italien, du Théâtre-Lyrique. Les bons chanteurs et les bonnes chanteuses sont rares. On trouve difficilement des voix d'homme et de femme qui réunissent toutes les qualités requises : douceur et puissance, étendue et mordant, expression et flexibilité. On appelle *premier soprano* le premier haute-contre, *première basse*, la basse-taille ; *ténor*, *baryton*. L'invention des chants et leur disposition appartiennent exclusivement à la science de la COMPOSITION. (*Voyez* ce mot et COUPLET).

CHARADE EN ACTION. Espèce de divertissement où plusieurs personnes donnent à deviner à d'autres un mot qui sert de *charade*, en exécutant des scènes qui en expriment la signification. Les anciens jouaient sur leurs théâtres des charades en action.

CHARGE. Représentation exagérée et ridicule d'un personnage. Exagération dictée par l'enjouement. Le comédien peut et doit quelquefois user de charge. La charge est, au théâtre, la même chose que dans la peinture : un excès qu'on se permet pour se moquer ou pour faire rire. (*Voyez* SOUBRETTE.) Il faut en quelque sorte que la charge déraisonne avec raison, et qu'elle conserve une espèce de règle dans son

désordre. On consent qu'un peintre peigne une figure avec un nez d'une longueur analogue aux autres nez qu'on connaît, et qu'il soit à la place que la nature lui a assignée. Il ne faut pas non plus que la charge soit trop fréquente. On se sert mal à propos du mot charge, en parlant du trop de véhémence de la déclamation d'un acteur tragique. Lorsqu'un peintre, dans un tableau destiné à nous toucher, fait grimacer ses figures, on ne dit pas qu'il charge, on dit qu'il rend mal ce qu'il veut exprimer. — La charge est l'ennemi du naturel. On voit des acteurs doués d'un beau talent, le défigurer par des charges qui outrent la nature, en voulant flatter le goût souvent égaré de la multitude. (*Voyez* CASCADE.)

CHARPENTE. Contexture d'une œuvre dramatique. C'est de la charpente que partent tous les fils qui tiennent l'intérêt suspendu pendant tout le cours de la pièce jusqu'au dénouement.

CHARPENTER. (*Voyez* CHARPENTE.)

CHARPENTIER. Auteur dramatique habile à *charpenter* une pièce. (*Voyez* CHARPENTE.)

CHATELET. (*Voyez* THÉATRES DE PARIS.)

CHAUFFER (*Du latin calefacere*). 1° En parlant d'un acteur, se remuer; s'agiter, s'évertuer pour faire de l'effet et donner de la valeur à une pièce, qui parfois ne se sauve qu'à cause de cela; 2° en parlant du public, encourager les acteurs, les applaudir.

CHEF D'EMPLOI. Acteur qui remplit un emploi

en premier. Titre que donne souvent l'ancienneté et quelquefois le talent.

CHEVALIER DU LUSTRE. Nom donné aux *claqueurs*. (*Voyez* APPLAUDISSEMENT.)

CHIEN (AVOIR DU.) Avoir de la vigueur. — *Jouer de chien*, jouer avec énergie ; jouer d'inspiration.

CHŒUR (Du latin *chorus*). Nom donné à des acteurs supposés spectateurs de la pièce, mais qui témoignent de temps en temps la part qu'ils prennent à l'action, par des discours qui s'y trouvent liés, sans pourtant en faire une partie essentielle. Chez les anciens, le chœur formait toute la pièce, jusqu'à ce qu'Eschyle ait introduit des personnages sur le théâtre. Le coryphée ou le chef des chœurs parlait, au nom de tous, au personnage principal, et dans les intermèdes donnait le ton à ceux qui étaient sous ses ordres. Dans le théâtre grec, le chœur représentait le peuple, et comme dans la tragédie, il soutenait l'intérêt du drame. Un inconvénient des chœurs, tels que les anciens les avaient conçus, était d'exiger que la scène fût toujours un lieu où le public pût pénétrer, et que l'unité de temps y fût strictement observée. Corneille supprima les chœurs ; dès lors on n'en vit plus sur le Théâtre-Français jusqu'à l'*Athalie* de Racine.

— On appelle aussi *chœur* 1° un morceau d'harmonie complète à 4, 5, 8, 12 parties ovales ou plus, chanté à la fois par toutes les voix et joué par tout l'orchestre ; 2° la réunion des *choristes* ou musiciens chargés de chanter les chœurs. Le chœur est un des plus beaux

ornements de la scène lyrique. Gluck, le premier, fît participer les chœurs à l'action dramatique ; avant lui, les choristes ne bougeaient pas et se tenaient debout le long des coulisses. Le chœur peut être coupé par des solos, des duos exécutés par des coryphées; mais il n'y a jamais de dialogue suivi. Les chœurs à 4 parties sont ceux qui sont le plus en usage. Quelques opéras renferment des chœurs doubles : tels *Les Bardes*, *Chimène*, *Guillaume Tell*. (*Voyez* CONFIDENT).

CHORÉGRAPHIE (De χορεία, danse et γράφω, j'écris). Art d'écrire la danse en employant des signes particuliers. Cet Art fut importé en France avec le BALLET (*Voyez* ce mot). Le premier ouvrage publié chez nous sur ce sujet parut en 1588 sous ce titre. *Orchégraphie*, par Thoinet-Arbeau, chanoine de Langres. Cet art demeura toujours stationnaire, bien que la danse fît des progrès. Au milieu du XVIIᵉ siècle, Feuillet publia un bon traité de chorégraphie, qui, depuis, fut modifié par le danseur Dupré. D'après cette méthode, les détails du pas, leur durée, sont indiqués par des lettres, des tirets, des cercles, demi-cercles et quarts de cercle.

CHORISTE. (*Voyez* CŒUR.)

CIRCONSTANCE (PIÈCES DE). OEuvres dramatiques composées à l'occasion de quelque avènement ou politique, ou de famille, etc. Il est rare que ces sortes de pièces survivent à l'avènement qui les a fait naître.

Les *Parodies* et les *Revues* sont des pièces de circonstance.

CIRQUE (Du latin *circus*). Nom d'un lieu plus ou moins circulaire, qui chez les Romains était destiné à la célébration des jeux publics en l'honneur des dieux, comme le *strade* grec. Dans le principe les spectateurs s'y tenaient debout; plus tard, ils y apportèrent leurs sièges; enfin on y fit bâtir des gradins de bois, de briques, de marbre. Le cirque fondé à Rome par Tarquin l'ancien fut agrandi et embelli par Jules-César; il avait trois stades et demi de long sur un de large (438 pas sur 125); il contenait 200.000 spectateurs environ; aussi l'appelait-on *le grand Cirque*. La place réservée aux jeux s'appelait *arène*, parce qu'on y répandait un sable fin (*arena*). On a confondu le *cirque*, l'*amphithéâtre* et le *théâtre*. Les théâtres étaient beaucoup moins spacieux que les cirques; ils ne contenaient que 20 à 25.000 spectateurs, et ne formaient qu'un demi-cercle; ils étaient consacrés spécialement aux jeux scéniques, aux danseurs et aux funambules. Les *amphithéâtres* étaient ovales comme les cirques, mais moins vastes; ils servaient aux mêmes usages, sauf les courses de chars. (*Voyez* AMPHITHÉATRE et SALLE DE SPECTACLE.)

Les modernes donnent le nom de *cirque* à des emplacements qui ont quelque ressemblance avec les cirques des anciens, et où l'on donne des représentations équestres, gymnastiques, etc.; tels : le *Cirque du Palais-Royal*, bâti en 1787, brûlé en 1798; le *Cirque olympique*, bâti par Franconi en 1807, près la rue Monthabor, et brûlé en 1826, rebâti aussitôt; transféré sur les boulevards, sous le nom de *Cirque Napoléon*, avec une succursale aux Champs-Élysées, appelée *Cirque de l'Impératrice*.

L'*Hippodrome* de l'avenue de Saint-Cloud est un *cirque*.

CITÉ (THÉATRE DE LA). Théâtre bâti à Paris en 1791 et qui ouvrit le 20 octobre 1792, sous le titre de *Théâtre du Palais-Variétés*. On y jouait des pièces de toutes sortes. Il fut supprimé en 1807 ; la salle, qui devint un bal public d'hiver connu sous le nom de *Prado*, fut démolie en 1860.

CLAQUE. (*Voyez* APPLAUDISSEMENT.)

CLASSIQUE. Nom donné aux ouvrages dramatiques consacrés depuis longtemps par l'admiration publique. Ils font autorité ; ils servent de modèles. Il faut les étudier, mais non les copier, d'autant qu'il n'existe qu'un seul modèle parfait, qu'il importe de méditer sans cesse : la nature. Le devoir et le caractère de l'écrivain et de l'artiste est d'interroger la nature, de s'en pénétrer et de la reproduire fidèlement. De même aussi faut-il consulter les classiques qui ont souvent reproduit la nature avec génie.

CŒUR (Du latin *cor*). Siège des passions ; foyer de toutes les affections morales. Il dément bientôt le jugement des yeux.

> Consultez votre cœur, c'est là qu'il faut chercher
> Le secret de nous plaire et l'art de nous toucher.

Quand le cœur parle, toutes les fibres de l'organisation lui sont subordonnées, et ne lui fournissent que les moyens nécessaires à son explosion. La base de la véritable éloquence est dans le cœur. Un acteur qui

joue avec cœur sera toujours sûr de toucher son public.

COLLABORATION (Du latin *cum*, avec, et du substantif *labor*, travail). Action de travailler de concert avec un ou plusieurs autres à un ouvrage. Les auteurs qui *collaborent* ainsi sont dits *collaborateurs*. Dans ces sortes d'associations, en ce qui regarde les productions théâtrales, chacun a son rôle tracé, ce qui ne laisse pas d'abréger beaucoup la besogne ; l'un est chargé de la contexture du plan et de la disposition des scènes, l'autre du dialogue, celui-ci de la facture des couplets, celui-là de la mise en scène ; enfin celui qui *fait les courses* ; et encore celui qui procure la réception de l'œuvre commune, collaborateur obligé, entrepreneur qui appartient à telle direction théâtrale.

La collaboration a parfois produit des ouvrages ayant une certaine valeur, mais jamais une œuvre marquée du sceau du génie.

COMÉDIE. Imitation des mœurs mise en action. Le mot comédie, d'origine grecque, est formé de *comé*, village, et de *ado*, je chante. En effet, les poètes, quand la comédie prit naissance, allaient de village en village, chanter sur des tréteaux les pièces qu'ils avaient composées.

En général, dans la comédie, on doit avoir un air joyeux et tranquille, à moins qu'on ne soit agité d'une violente passion. La malice naturelle aux hommes est le principe de la comédie. Nous voyons les défauts de nos semblables avec une complaisance mêlée de mépris, lorsque ces défauts ne sont ni assez affligeants

pour exciter la compassion, ni assez révoltants pour donner de la haine, ni assez dangereux pour inspirer de l'effroi. La *Comédie* est un portrait ; elle diffère particulièrement de la *Tragédie* dans son principe, dans ses moyens et dans sa fin. Le style comique doit être souple, clair et familier, sans être ni bas ni rampant. On lui permet quelquefois de s'élever ; mais, dans ses plus grandes hardiesses, il ne doit point s'oublier ; s'il montait jusqu'au ton de la tragédie, il serait hors de ses limites. En un mot, ce style doit être assaisonné de pensées fines, délicates, et d'expressions plus vives qu'éclatantes. Ce n'est qu'*en se donnant la comédie à soi-même* qu'on peut parvenir à la bien jouer. Quand on représente un personnage comique sans y prendre du plaisir, on n'a l'air que d'un mercenaire qui exerce la profession de comédien par l'impuissance de se procurer d'autres ressources. En comédie, il ne faut jamais s'efforcer d'être plaisant, comme un tragédien ne doit jamais s'efforcer de paraître sensible ou noble. C'est dans ce cas qu'on n'est jamais ce qu'on veut être. — La *haute comédie* sera toujours le désespoir de la médiocrité ; car il est très difficile de faire et de jouer une haute comédie. Dans le *Drame*, on se sauve par de la chaleur, du mouvement ; mais dans la haute comédie, il faut payer de sa personne ; il faut de l'aisance, du naturel, beaucoup de distinction, de savoir-vivre et de savoir-faire ; être caustique, mordant, railleur, audacieux. Il faut agir, parler sans paraître contraint ; forcer les spectateurs à s'étudier, à se corriger tout au moins de leurs défauts extérieurs. *Castigat ridendo mores*, corriger les mœurs en riant, tel est le but de la co-

médie. (*Voyez* COMÉDIEN, COMIQUE et THÉATRE.)

Les plus anciens poètes dramatiques connus sont les Athéniens Susarion et Thespis, que l'on regarde comme les pères de la comédie. Thespis fut le premier comédien ambulant; celui qui inventa le chariot du *Roman comique*, en l'an 540 avant Jésus-Christ, et promenait une troupe d'acteurs à travers l'Attique.

> Thespis fut le premier qui, barbouillé de lie,
> Promena par les bourgs son heureuse folie,
> Et d'acteurs mal ornés chargeant un tombereau,
> Amusa les passants d'un spectacle nouveau.

Les Siciliens Epicharme et Phormis introduisirent dans la comédie une action sincère et déterminée; puis vint Cratès et Aristophane.

Les ouvrages de ce dernier remontent au vᵉ siècle avant Jésus-Christ. La comédie, croit-on, n'a pris naissance qu'après la *tragédie*.

C'est l'opinion d'Horace et celle de Boileau, dans leur *Art poétique*. Après Aristophane, on cite surtout Ménandre. Les Romains reçurent la comédie des Étrusques (an de Rome 514). On remarque chez eux Ennius, Plaute, Cécilius, Térence, etc.

La comédie latine différait de celle des Grecs, en ce qu'elle avait des *prologues* et n'avait pas de *chœurs*. On distinguait parmi les différents genres de comédies romaines les *Atellanes* (*Voyez* ce mot); les *Comédies mixtes*, dont une partie se passait en récit, une autre en action; les *Motoriæ* ou *comédies de mouvement*, celles où tout était en action; les *Palliatæ* ou *Crepidæ*, pièces où les personnages et les habits étaient grecs, les *Planipediæ*, celles qui se jouaient

sur un théâtre de plain-pied avec le rez-de-chaussée ; les *Prætextatæ*, où le sujet et les personnages étaient pris dans l'état de la noblesse et de ceux qui portaient les *togæ pretextæ* ; les *Rhintonicæ* ou comédies larmoyantes ; les *statariæ* ou pièces sans mouvement, comédies où il y avait beaucoup de *dialogue* et peu d'action ; les *tabernariæ*, dont le sujet et les personnages étaient pris du bas peuple, et tirés des tavernes ; les *togatæ*, où les acteurs étaient habillés de ta toge. — Les modernes divisent la comédie en *comédie de caractère*, *comédie de mœurs* et *comédie d'intrigue*. On admet encore la *comédie épisodique* ou *comédie à tiroir* ; la *comédie facétieuse* ou la *farce*, enfin la *comédie mixte*, qui procède des unes et des autres. On distingue encore les *proverbes*, les *parades*, etc. Les principaux auteurs de comédies françaises sont : Hardy, Pierre Larivey, Mairet, Molière, Scarron, Rotrou, Dorat, Marivaux, La Noue, Dancourt, Picard, Colin d'Harleville, Andrieux, Beaumarchais, Étienne, Alexandre Duval, Piron, Quinault, Casimir Delavigne, Scribe, Alexandre Dumas, etc. (*Voy.* COMIQUE.)

COMÉDIE-FRANÇAISE. (*Voy.* THÉATRE-FRANÇAIS.)

La Comédie-Française, de même que l'Opéra, a changé bien souvent de théâtre. Lorsqu'en 1673 Louis XIV réunit la troupe de Molière et celle du Marais, pour n'en former qu'une sous le nom de *Troupe du roi*, il donne à Lully la salle du Palais-Royal, qui avait été occupée par Molière depuis 1661 jusqu'à sa mort, et plaça les comédiens à l'hôtel Guénégaud, ancien jeu de paume de la rue Mazarine

sur l'emplacement occupé aujourd'hui par un obscur passage qui aboutit à la rue de Seine (passage du Pont-Neuf). Mais, sur les pressantes requêtes du recteur du collège des Quatre-Nations, qui trouvait le voisinage de la Comédie dangereuse pour les élèves, le roi ordonna aux comédiens de choisir un autre emplacement. C'est alors qu'ils achetèrent le jeu de paume de l'Étoile, rue des Fossés-Saint-Germain-des-Prés, où ils bâtirent, sur les dessins de d'Orbay, une salle qui passa pour une merveille et qui subsista de 1689 jusqu'en 1770. A cette époque la salle menaçant ruine, les comédiens du roi obtinrent la jouissance provisoire de la salle des Tuileries, où ils jouèrent jusqu'en 1782. C'est là qu'eut lieu, le 30 mars 1778, le couronnement du buste de Voltaire. Déjà l'on bâtissait la nouvelle salle qui s'appela depuis l'Odéon, et qui occupa l'emplacement de l'ancien hôtel de Condé. Enfin par suite du premier incendie de ce théâtre (1799), les comédiens français furent mis en possession de la salle bâtie par Louis, rue Richelieu, qu'ils n'ont pas quittée depuis.

Cette salle dont la construction fut entreprise par le duc d'Orléans en 1787 et terminée en 1790, était d'abord destinée au spectacle dit des *Variétés amusantes*, qu'un ancien comédien, nommé L'Écluse, avait créé rue de Bondy. Sa première décoration intérieure, due comme nous l'avons dit à l'architecte Louis, consistait en cinq rangs de balcons circulaires, soutenus par des colonnes d'ordre corinthien ; mais, en 1799, lors de la réunion des deux troupes françaises sous le nom de *Théâtre de la République*, M. Moreau, chargé de la restauration de ce théâtre, réduisit de

quelques pieds l'étendue de la salle, et y créa quatre rangs de loges, outre les baignoires, soutenus par de fortes colonnes ioniques de quatre mètres de hauteur, qui donnaient à la salle un aspect régulier dans le style antique assez conforme au goût du temps. En 1822, une nouvelle restauration fut entreprise par M. Fontaine, qui remplaça les grosses colonnes de Moreau, dont on avait reconnu les inconvénients, par de petites colonnes composées, très minces, de manière à ne pas gêner les spectateurs. Cette ordonnance subsiste encore aujourd'hui, sauf l'avant-scène, entièrement refaite dans un style plus riche par M. Chabrol.

COMÉDIE-ITALIENNE. (*Voy.* THÉATRE-ITALIEN.)

COMÉDIEN, COMÉDIENNE. Celui, celle qui font métier de jouer la comédie.

L'histoire nous apprend que les rois les plus sages ont protégé les comédiens et les gens de lettres.

Ils leur ont accordé de nombreux privilèges et n'ont pas dédaigné de les attacher à leurs personnes. Le clergé lui-même ne fut pas, en général, hostile, comme on l'a cru, à une profession utile à l'État et aux mœurs publiques (quand elle est bien comprise), profession encouragée et récompensée par le prince comme par le peuple, et qui s'exerce dans le palais même des souverains.

Et d'abord, on sait qu'aussitôt que le goût du beau eut pris naissance en France, des *Confrères de la Passion*, des *Capucins*, etc., furent les premiers acteurs, et que l'Écriture sainte leur fournit le sujet des pièces qu'ils représentaient sur des tréteaux; mais bientôt on

sentit avec raison qu'on ne pourrait point faire un objet de plaisir et de distraction de ce qui devait être un objet de vénération. Les représentations dont nous parlons eurent lieu en 1402, dans une des salles de la Trinité, rue Saint-Denis, à Paris. Voilà l'origine des comédiens en France, et l'Écriture sainte en a été le premier motif.

Après ce temps, le cardinal Lemoine, prince de l'Église et légat du pape Boniface VII en France, acheta l'hôtel de Bourgogne pour le donner aux comédiens qui s'organisaient alors ; et, lorsque les comédiens français vinrent ensuite (1689) s'établir sur leur théâtre, rue des Fossés-Saint-Germain, ils réglèrent que, chaque mois, on préléverait sur la recette une certaine somme qui serait distribuée aux couvents ou communautés religieuses les plus pauvres de Paris. Les Capucins ressentirent les premiers effets de cette aumône ; les Cordeliers demandèrent alors la même charité par le placet suivant :

« Messieurs,

« Les Pères Cordeliers vous supplient très humblement d'avoir la bonté de les mettre au nombre des pauvres religieux à qui vous faites la charité ; il n'y a point de communauté à Paris qui en ait plus besoin, eu égard à leur grand nombre et à l'extrême pauvreté de leur maison, qui le plus souvent manque de pain. L'honneur qu'ils ont d'être vos voisins leur fait espérer que vous leur accorderez l'effet de leurs prières, qu'ils redoubleront envers le Seigneur pour la prospérité de votre chère compagnie. »

Les comédiens français ayant accordé à ces bons pères ce qu'ils demandaient, reçurent un semblable

placet des Augustins réformés du faubourg Saint-Germain, auxquels ils s'empressèrent de répondre aussi favorablement. Voici le contenu de la pétition des pères Augustins :

« Messieurs,

« Les religieux réformés du faubourg Saint-Germain vous supplient très humblement de leur faire part des aumônes et charités que vous distribuez aux pauvres maisons religieuses de cette ville, dont ils sont du nombre ; ils prieront Dieu pour vous. »

En 1669, nous voyons l'abbé Perrin devenir, par privilège, directeur du Grand-Opéra de Paris, privilège qu'il conserva jusqu'en 1672, époque à laquelle il le céda au compositeur Lulli ; par une clause de ce privilège, un gentilhomme pouvait être acteur de cet Opéra sans déroger. D'un autre côté, c'est à un jésuite, au père Ménétrier, que l'on doit le meilleur traité qui existe sur les ballets.

La sépulture est refusée au corps de Molière par le curé de Saint-Eustache, mais le curé de Saint-Joseph la lui accorde. Ce n'est pas tout ; l'épitaphe de ce même Molière est composée par un des membres de la société de Jésus, l'un des plus instruits de son temps, le père Bouhours, l'auteur des *Vies de saint Ignace de Loyola* et de *saint François-Xavier*, et d'une *traduction du Nouveau Testament*.

Voici cette épitaphe :

> Tu réformas et la ville et la cour,
> Mais quelle en fut la récompense ?
> Les Français rougiront un jour
> De leur peu de reconnaissance.
> Il leur fallut un comédien

Qui mît à les polir sa gloire et son étude.
Mais, Molière, à ta gloire il ne manquerait rien,
Si parmi les défauts que tu peignis si bien,
Tu les avais repris de leur ingratitude.

Voilà ce qu'a gravé sur l'airain l'historien du grand saint Ignace de Loyola, fondateur de la compagnie de Jésus.

Et, tandis que le curé de Saint-Eustache refusait le corps de Molière, six comédiens sont enterrés dans l'église de Saint-Sauveur; d'autres comédiens sont aussi inhumés dans l'église même des Grands-Augustins.

Enfin on rencontre des théâtres à Rome, capitale du monde chrétien, siège de la religion catholique, apostolique et romaine. Celui des *Tordionne* fut construit par le pape Benoît XIII, de ses propres deniers. Innocent XI organisa lui-même plusieurs théâtres, pendant son pontificat; le pape Léon X avait mis à Rome les tragédies en vogue; le cardinal de Ferrare, archevêque de Lyon, fit construire une salle de spectacle dans cette dernière ville, et dépensa plus de 10.000 écus pour y faire représenter une tragi-comédie. Il fit venir d'Italie des comédiens et des comédiennes pour la jouer.

Chez les Grecs et surtout à Athènes les comédiens rendirent leur profession recommandable et s'attirèrent l'estime de leurs concitoyens, au point d'être souvent chargés d'ambassades et de négociations importantes, comme les citoyens les plus considérables de la république. Aristodème fut nommé l'un des dix ambassadeurs d'Athènes pour conclure avec Philippe, roi de Macédoine. Les comédiens étaient en si grande

considération, chez les peuples de la Grèce, qu'ils avaient des droits et des privilèges qu'on accordait rarement aux autres citoyens, et que les rois ne dédaignaient pas de choisir des ministres parmi eux. Le théâtre était pour le peuple de la Grèce un objet tellement important qu'il se liait essentiellement au culte des dieux, et que, dans les cérémonies religieuses, les comédiens représentaient souvent les divinités.

Le vertueux Thraséas avait joué sur le théâtre de Padoue. Euripide jouait dans ses pièces. Roscius eut pour ami et pour défenseur Cicéron.

« — Les comédiens sans reproche sont de tous les rangs, disait Roscius à l'empereur Auguste (mouvement d'orgueil de l'Empereur). Je ne sais si vous le croyez (autre mouvement); mais en tous cas, reprit Roscius, ils ne sont reniés que par les sots et les méchants qui sont de tous les rangs. »

Sous le règne de Louis XIV, le célèbre Lulli, appelé d'Italie par le prince de Guise, et encouragé par les bienfaits du roi, Lulli ayant joué comme acteur dans *Cariselli* et dans une pièce de Molière, reçut un jour les félicitations du monarque. Il profita de cette occasion pour lui dire :

« — Sire, j'avais dessein d'obtenir une charge de secrétaire du roi, mais ses officiers ne voudraient pas me recevoir parmi eux.

« — Ils ne voudront pas vous recevoir, reprit le roi, ce sera beaucoup d'honneur pour eux. Allez, allez, voyez M. le chancelier. »

Lulli fut effectivement reçu dans cette charge qui donnait tous les privilèges de la noblesse. On sait que

Louis XIV rendit un arrêt par lequel il déclara que la profession de comédien n'était pas incompatible avec la qualité de gentilhomme (1868).

Le Kain fut l'élève et l'ami de Voltaire ; il fut aimé aussi du roi Frédéric. Garrick, acteur anglais, fut honoré comme un prince et enseveli avec une pompe digne des potentats. L'évêque de Rochester officia lui-même au service. Napoléon estimait singulièrement Talma, et le comblait de faveurs. Grandmesnil et Molé furent membres de l'Institut de France. Crestini fut décoré de l'ordre de la Couronne de Fer. Picard et Alexandre Duval, qui furent membres de l'Académie française, avaient été comédiens. On en pourrait dire autant de plusieurs officiers supérieurs (l'un d'eux fut fait pair de France), d'hommes d'Etat, d'avocats, etc. Molière, que Louis XIV appelait le législateur des bienséances du monde et le censeur le plus utile des ridicules de ses sujets, Molière fut comédien.

Enfin, plusieurs faits de la vie privée des comédiens prouvent que, si malheureusement ils sont comme les autres hommes accessibles à des vices, ils possèdent cependant aussi des vertus, et que, parmi elles, on peut placer en première ligne la bienfaisance sans faste et l'obligeance sans morgue.

La qualité de comédien n'exclut pas non plus la pratique de la piété, et plusieurs d'entre eux se sont fait un devoir de suivre les obligations qui nous sont imposées par la religion, en même temps qu'ils exerçaient leur profession. Francois Châtelet de Beauchâteau, comédien de la troupe de l'hôtel de Bourgogne, où il débuta en 1633, avait coutume d'entendre la messe chaque jour dans l'église de Notre-Dame à

Paris. Il y rencontra, auprès d'un pilier, une femme qui fondait en larmes. Le comédien, qui avait l'âme charitable, s'approcha de cette femme et lui demanda la cause de tant de chagrin. La malheureuse lui répondit avec fierté qu'elle n'avait pas besoin de consolateur, et qu'elle ne demandait rien à personne. Beauchâteau, qui savait que l'infortune donne à l'âme de l'élévation, ne se rebuta point ; à forces de prières et de paroles respectueuses, il parvint à lui faire raconter qu'un désastreux procès l'avait réduite au point de manquer de tout, et que ne pouvant se résoudre à mendier, ni à retourner dans la chambre qu'elle avait louée parce qu'il lui était impossible de payer le terme qu'elle devait à l'hôte, elle était décidée à se laisser mourir de faim dans l'église. Touché de ce récit, l'artiste supplia cette infortunée de venir chez lui, lui promit que rien ne lui manquerait, et que sa femme s'empresserait de la consoler. Cette dame se rendit à des offres si généreuses, et crut devoir, par reconnaissance, instruire son bienfaiteur des particularités de sa famille ; en présence de son épouse elle raconta qu'elle appartenait à de très honnêtes gens, mais que sa mère, devenue veuve, avait dissipé tout son bien et celui de ses enfants ; qu'alors elle fut obligée de demeurer avec un frère qui subsistait par le moyen d'un bénéfice. Elle ajouta qu'elle avait eu une sœur qui était morte dans un couvent, après y avoir vécu dans la plus grande austérité, pour expier la faiblesse de s'être laissée abuser par un président de qui elle avait eu une fille, mais que malgré des recherches multipliées, elle n'était jamais parvenue à faire aucune découverte sur le sort de cet enfant.

Beauchâteau fut moins étonné de ce récit que sa femme; celle-ci l'avait écouté avec une émotion inquiète; à la fin ses doutes étant éclaircis, elle ne put contenir son émotion ni ses larmes, et se précipita dans les bras de l'étrangère en disant :

« — Ma chère tante ! C'est moi qui suis votre nièce. »

Quelle joie pour cette malheureuse de trouver dans la femme de son bienfaiteur une nièce qu'elle croyait perdue ! Beauchâteau, qui n'avait cru faire du bien qu'à une étrangère, était enchanté d'obliger la tante de sa femme, et de lui avoir sauvé la vie.

Cet acteur mourut en septembre 1665. Il eut un fils, qui dès l'âge de huit ans, fut mis au rang des poètes de son époque. La reine, mère de Louis XIV, le cardinal Mazarin, et le chancelier Séguier, se faisaient un plaisir d'exercer l'esprit de cet enfant. À douze ans, il donna un recueil de ses poésies.

Si les comédiens eussent été des excommuniés dénoncés, aurait-on vu Beauchâteau assister tous les jours à la messe dans l'église métropolitaine de Paris? Son fils, qui eût été alors fils d'un excommunié, aurait-il eu l'honneur d'être le protégé favori de la reine-mère de Louis XIV, Anne d'Autriche, fille de Philippe III, roi d'Espagne, et l'une des princesses les plus pieuses de son temps? Le cardinal Mazarin, prince de l'Église, et le chancelier Séguier, eussent-ils accordé leurs soins protecteurs à un enfant qui n'avait puisé le goût de la poésie que dans la propre profession de son père, si cette profession avait été frappée d'une excommunication réelle ?

Les mœurs de Floridor, comédien de l'hôtel de Bourgogne, étaient remarquables de pureté, et sa

probité à toute épreuve ; aussi était-il aimé de la cour et respecté du public. Lorsque Racine donna sa tragédie de *Britannicus*, Floridor fut chargé du rôle de Néron ; il le joua d'une manière supérieure ; mais la pièce n'eut qu'un succès très médiocre, et la cause de cette froideur fut de voir un homme irréprochable représenter un monstre tel que Néron ; le public poussa son mécontentement honorable pour l'acteur, jusqu'à exiger que ce personnage fût confié à un autre comédien. On ne saurait trop répéter cette anecdote qui prouve combien la conduite d'un artiste dramatique influe sur le jugement que l'on porte de son talent. Louis XIV faisait un grand cas des qualités personnelles de Floridor ; c'est en sa faveur que ce monarque rendit l'arrêt qui déclare que la profession de comédien n'est pas incompatible avec la qualité de gentilhomme.

On sait qu'étant en Courlande, le comte de Saxe écrivit à Paris pour qu'on lui envoyât de l'argent, et que mademoiselle Lecouvreur, qui en fut instruite, mit ses bijoux et sa vaisselle en gage, et lui fit passer 40.000 francs pour les frais de la guerre. Charles-Antoine Bertinazzi, dit *Carlin*, fut un acteur chéri du public, au théâtre et dans le monde ; sa vie fut cependant semée de chagrins, causés par les pertes que sa facilité à obliger lui fit éprouver. Il perdit plus de 200.000 francs en différentes circonstances, mais l'événement qui l'affecta le plus, ce fut le vol que lui fit un homme qu'il avait accueilli et qu'il avait longtemps nourri. Il poussa la générosité jusqu'à solliciter la protection de la reine pour sauver cet homme, et il disait avec douleur : » — Ce n'est pas mon

argent que je regrette, c'est l'intérêt que m'avait inspiré ce malheureux... je l'aimais. »

Voici son épitaphe :

> Ci-gît Carlin digne d'envie,
> Qui bouffon, charmant sans effort,
> Nous fit rire toute sa vie,
> Et nous fit pleurer à sa mort.

Gabriel-Léonard-Henri Dubus de Champville, fils de Dubus de Champville, acteur du Théâtre-Italien, et neveu du célèbre Préville, partagea le sort de la comédie française, incarcérée en 1793; mais plus heureux que ses camarades, Champville fut mis en liberté avant eux. Il en fit un noble usage en allant aussitôt solliciter, pour ses camarades, la protection de l'un des féroces décemvirs d'alors.

« — Va-t'en, lui répondit cet homme de sang, tes camarades et toi, vous êtes tous des contre-révolutionnaires ; la tête de la comédie française sera guillotinée, et le reste sera déporté ! »

Le courage de Champville dans ces temps malheureux et les preuves de dévouement qu'il donna à ses camarades lui méritèrent leur estime et celle des honnêtes gens.

Le père de Molé était né dans une honnête aisance ; mais des malheurs successifs lui enlevèrent sa fortune et il fut obligé de se faire une ressource d'un art que dans sa jeunesse il avait cultivé comme amusement : il était graveur ; sa profession lui rapportait peu ; attaqué d'une maladie de poitrine qui le conduisit très jeune au tombeau, il lui était impossible de se livrer à un travail assidu, et il eut la douleur de ne

pouvoir donner à ses trois garçons l'éducation que lui-même avait reçue. Il fut leur seul instituteur et leur donna quelques éléments de littérature. Toute son ambition était de les placer dans les bureaux de la ferme générale, seule carrière où l'on pût alors faire son chemin, sans naissance et sans talent; mais ce bon père avait à peine fait entrer les deux aînés chez un notaire, qu'il mourut dans un état de profonde misère. Sa veuve n'avait pas même les moyens de fournir aux frais de la sépulture et il allait être jeté dans un de ces vastes abîmes qu'on nomme *fosse commune*, où l'on précipite pêle-mêle les générations pauvres, quand le jeune René, au désespoir d'une humiliation qui pesait sur son cœur sensible et fier, s'avisa d'implorer le pitié d'un voisin, vieux célibataire et véritable harpagon, qui, charmé des grâces de sa figure, aimait quelquefois, lorsqu'il sortait à peine du berceau, à le prendre sur ses genoux, et à se divertir de ses espiègleries et de ses grâces enfantines. Les larmes du jeune homme le trouvèrent insensible ; mais il embrassa ses genoux avec tant d'effusion, sa douleur filiale eut tant d'éloquence, qu'il attendrit enfin ce cœur d'airain et qu'il obtint de l'avare, qui n'avait jamais prêté qu'à intérêt et sur de solides gages, dix louis que le jeune homme employa tout. entiers à la sépulture de son père. Ce fut le premier triomphe de cet art puissant d'émouvoir qu'il avait reçu de la nature et auquel il dut, dans sa longue carrière, de si nombreux succès. Il répétait souvent, qu'il n'en avait jamais obtenu de plus doux. Ce fut aussi la première dette qu'il s'empressa de payer ; le plus beau jour de sa vie fut celui où il remit à l'usu-

rier la somme qu'il lui avait prêtée, et où il put s'acquitter d'un bienfait si cher à son cœur.

Molé, dans sa vie privée. était le plus excellent des hommes ; sa table et sa bourse étaient toujours ouvertes au malheur et à l'amitié ; il avait pensionné plusieurs vieux comédiens qui furent exactement payés juqu'à sa mort.

Une foule d'autres faits prouvent que les comédiens sont en général aussi à même que les autres hommes de déployer le caractère de grandeur et de générosité dont le germe existe dans toutes les âmes ; la noblesse de leur art, l'enthousiasme qui doit l'accompagner, en sont sans doute les premiers mobiles. Les comédiens ont toujours affecté une partie de la recette produite par leurs travaux au soulagement des indigents.

Enfin a-t-on vu jamais dans les annales criminelles des comédiens condamnés à des peines afflictives ou infamantes ? Non. (*Voy*. DEVOIRS DU COMÉDIEN et aussi l'article THÉATRE.)

COMIQUE (Du latin *comicus*, qui appartient à la comédie proprement dite (*Voy*. COMÉDIE). Plaisant ; propre à faire rire. Il est un point où finit le comique et où commence la caricature ; voilà ce que le tact de l'acteur doit toujours lui faire connaître. On remarque que ceux qui, par profession, sont chargés d'amuser les autres et d'exciter la gaieté sont eux-mêmes tristes et moroses. D'un autre côté, ceux qui exercent des professions où il faut être dépourvu de tendresse (les huissiers, les geôliers, les bourreaux, les croque-morts, les recors, etc.,) ont un goût marqué pour les

pièces gaies, les comédies, les vaudevilles, les farces !

On distingue différents genres de comique.

1° Le *comique noble*, ou *haut comique*, qui peint les ridicules et les vices du grand monde. L'amabilité et la politesse qui colorent les actions de ceux qui en font partie, l'habitude qu'ils ont de feindre et de se voiler aux yeux des autres hommes, pour conserver la considération dont ils jouissent, rendent leurs ridicules et leurs vices bien plus difficiles à saisir et à exprimer ; aussi ne se déploient-ils que dans les occasions forcées, car leurs vices mêmes ont quelque chose d'imposant, et leurs ridicules sont si bien cachés qu'on ne peut les mettre en jeu que par les situations ; ce qui est une leçon pour le comédien, et lui apprend que le personnage qu'il représente ne dévoile les transitions de son caractère que lorsque la contrariété l'y force, et qu'auparavant il doit être caché sous d'aimables dehors ; et pour le poète, qu'il ne doit faire paraître ses personnages que dans les situations qui les forcent à trahir leur caractère. Pour réussir dans le comique noble, il faut donc réfléchir constamment sur les mœurs, sur les ridicules et les caractères des hommes du grand monde et de la bonne société.

2° Le *comique bourgeois*, qui attaque les prétentions mal placées et les faux airs. Celui-ci est bien moins difficile à traiter que le *comique noble* ; les caractères sont moins voilés ; ils ne se cachent qu'à demi, s'annoncent plus promptement et acquièrent un grand degré d'originalité dans les situations. L'étude qu'on en peut faire sur les hommes est bien plus facile ; cette classe moyenne étant plus nombreuse et présentant un plus grand nombre d'originaux dont les

caractères ne sont plus ou moins cachés qu'en raison du rang qu'ils ont dans la société.

3° Le *bas comique,* qui imite les mœurs du bas peuple ; son mérite est le coloris, la vérité et la gaieté, sans s'écarter de l'honnêteté et de la délicatesse, car les bornes une fois passées on tombe dans le grossier, qui blesse le goût et les mœurs et qui doit à jamais être banni du théâtre. Le bas comique s'acquiert en observant les gens du peuple dans leurs fêtes, dans leurs ménages, et au moment où le vin commence à les échauffer ; il tient beaucoup aux manières. La *farce* et le *galimatias* font partie du bas comique des *pasquins*, des *arlequins*, des *turlupins*, des *scaramouches*, des *gilles*, des *bouffons*, *paillasses,* des *Cadets-Roussel*, des *jannots et des jocrisses*. Mais ils sont devenus trop communs sur la scène du monde, surtout les arlequins et les paillasses ; on s'est alors lassé de les voir sur le théâtre. Il n'y reste guère maintenant que les *crispins* et les *scapins* dans les bonnes pièces de l'ancien répertoire et les *niais* dans les modernes. — Il est à remarquer que le vulgaire du public attribue souvent à l'acteur du bas comique, les pensées et les paroles de l'auteur ; ce qui ne contribue pas peu à faire la réputation de certains acteurs, surtout dans le *genre niais.*— Beaucoup d'acteurs, dans les rôles de bas comique, ont l'habitude, lorsqu'un mouvement ou une inflexion de voix, un mot ajouté dans la prose, a produit quelque effet, de recommencer, et surtout lorsque c'est une intention qui vient d'eux-mêmes ; mais en agissant ainsi ils deviennent froids ; ce qui pouvait être naturel paraît affectation. (*Voy.* EMPLOI, GAIETÉ et FINESSE.)

On appelle *premier comique* l'acteur chef d'emploi à qui sont confiés, dans la comédie, les rôles plus spécialement destinés à provoquer le rire. On cite parmi les comiques qui ont joué au Théâtre-Français : Poisson, Augé, Préville, Dazincourt, Dugazon, Monrose, Samson, etc., et dans les théâtres inférieurs : Brunet, Potier, Thiercelin, Vernet, Bouffé, Arnal, Levassor, Achard, Sainville, etc.

On demande, de deux acteurs, l'un tragique, l'autre comique, ayant à débuter ensemble devant un nouveau public, à égalité de talent ; on demande dis-je, lequel des deux aura le plus d'obstacles naturels à surmonter pour réussir dans son début ?... Sur quoi nous pensons que les sujets plaisants nous affectant toujours moins que les sujets touchants, à égal degré de mérite, il est certainement plus difficile, en un tel cas, à l'acteur comique de faire rire, qu'à l'acteur tragique de faire pleurer. Ainsi l'avantage est du côté de celui-ci, et, à tout prendre, au total, son début est beaucoup moins périlleux que le début de l'autre. De plus, une certaine aisance et une certaine liberté d'esprit sont moins nécessaires, sur la scène, à l'acteur tragique qu'à l'acteur comique ; parce qu'enfin, celui qui est craintif, ou qui n'est pas tout à fait à son aise, se rendra différemment plaisant ou facétieux, au lieu que le tragédien, en prenant un peu sur lui, pourra du moins se livrer machinalement à certains mouvements gigantesques, capables d'éblouir et d'en imposer à la multitude, de laquelle, au défaut de larmes, il excitera du moins l'admiration. Mais plus l'autre au contraire fera d'efforts pour se rendre jovial, plus il paraîtra froid ou forcé, et absolument

dépourvu du sel comique. D'ailleurs, les spectateurs se feront d'autant plus vite à la figure et à l'extérieur de l'acteur tragique (pour peu qu'ils soient convenables à sa position), que l'image de la douleur dans les autres nous touche et nous intéresse, dès le premier abord, par un sentiment d'humanité relatif à nous-mêmes ; au lieu que, pour rire de bonne foi des plaisanteries de quelqu'un, il faut en quelque sorte avoir fait connaissance avec lui et s'y être familiarisé peu à peu. Une saillie d'un inconnu ordinairement nous affecte moins, que celle d'une personne accoutumée à nous divertir journellement. Entrez dans une assemblés de gens que vous ne connaissez pas, livrés au rire et à la joie ; et dans une autre assemblée abandonnée aux larmes et à la désolation ; vous prendrez bien plus vite l'impression de celle-ci que de celle-là ; et vous vous affligerez immanquablement, ne fût-ce que de l'affliction des autres. Voilà donc une disposition du public plus favorable à l'acteur tragique qu'à l'acteur comique. Ajoutez que les spectateurs étant toujours plus portés, dans un premier début, à la critique et à la petite vanité de bien juger, qu'au plaisir même de s'amuser, c'est de leur part une nouvelle disposition, plus pernicieuse encore à celui qui doit faire rire qu'à celui qui doit faire pleurer. Enfin, toucher c'est frapper les ressorts du cœur les plus naturels, la crainte et la pitié ; réjouir, c'est porter à rire, chose très naturelle, mais très délicate. Le citadin et le paysan ont également le cœur sensible et humain, l'un et l'autre sont mus par les mêmes touches ; il n'y a que le plus ou le moins : mais les ressorts qu'il faut employer pour les divertir et les

égayer tous deux, ne sont pas les mêmes dans celui-là. Les passions ne dépendent que de l'humanité : le rire dépend de l'éducation; et tel rira d'un trait délicat, qui ne se déridera point pour une polissonnerie. De plus, l'acteur comique a trois classes à satisfaire, le peuple, les bourgeois et les gens de goût, les esprit fins et délicats. Pour l'acteur tragique, tous les spectateurs sont réduits au même niveau, celui de la sensibilité en général; au lieu que chacun ne juge d'un bon mot, d'une plaisanterie qu'en les mesurant à sa condition et à sa portée. Or la portée et la condition de chaque homme mettent une grande différence dans les choses capables de le réjouir, etc. Il résulte de ceci deux choses : la première, c'est qu'on ne saurait trop suspendre sa décision au sujet d'un acteur soit comique soit tragique; la seconde, c'est qu'un comique doit prendre garde de ne jamais s'efforcer à être plaisant et encore moins lorsque la disposition du public et la sienne personnellement ne lui permettent pas de l'être. C'est à l'habile comédien à sonder, à tâter alors son auditoire; et selon la bonne disposition de celui-ci, ce sera au premier, ou à se livrer entièrement, ou à se tenir sur la réserve dans l'exécution de son personnage. Précaution essentielle à observer, principalement dans les caractères de bas comique et ceux qu'on nomme *rôles de charge*, qui exigent souvent même, pour réussir, une espèce d'ivresse de la part des spectateurs.

COMIQUE COMME UNE PAIRE DE MAINS JOINTES. Se dit d'un acteur de la comédie qui n'est

nullement comique. On dit aussi : *Riant comme une malle.*

COMITÉ DE LECTURE. Réunion de délégués spéciaux chargés de lire les pièces de théâtre inédites. Tous les sociétaires du Théâtre-Français sont membres du comité ; on ne lit jamais devant moins de neuf membres. On vote par boule blanche pour accepter ; par boule rouge, pour recevoir à correction ; par boule noire pour refuser. L'admission a lieu à la pluralité absolue des voix, d'après le décret de Moscou, constitution réglementaire du Théâtre-Français. On présente environ 400 pièces par an à ce théâtre : le comité en entend une centaine ; on en joue 8 ou 10.

COMPARSE. (*Voyez* FIGURANT.)

COMPOSITEUR (Du latin *compositor*). Celui qui compose la musique selon les règles de la *composition* (*Voyez* ce mot). La science ne suffit pas pour être compositeur ; il faut encore le génie qui met en œuvre.

COMPOSITION (Du mot latin *compositio*, formé de la particule *cum*, et du verbe *ponere* mettre). 1° art de faire une pièce complète de musique ; 2° cette pièce elle-même. La composition se fait à divers nombres de *parties*. Toute composition est *vocale ou instrumentale*. Dans toute composition, après avoir déterminé le ton et la mesure, la basse doit commencer par la première note du ton, le dessus par la quinte ou l'octave, rarement par la tierce, et jamais par un autre intervalle. Moins la composition a de

parties, plus on doit les rapprocher ; un trop grand éloignement ferait paraître l'harmonie vide.

COMTE (THÉATRE DES JEUNES ÉLÈVES DE M.) Spectacle enfantin fondé à Paris en 1814, par un nommé Comte, prestidigitateur. En dernier lieu, ce spectacle occupait la salle du passage Choiseul, où sont établis les *Bouffes-parisiens*. Il n'y a plus, à Paris, de théâtre où jouent des enfants, et cela à cause de la précoce dépravation qui résulte des vices inhérents à l'institution des théâtres d'enfants pour les petits êtres qui y jouent.

CONFIDENT. Personnage subalterne ; celui auquel les principaux rôles font part de leurs secrets. Il est important de bien diriger les confidents, afin que, par leur discordance, ils ne détruisent pas l'ensemble et l'harmonie de la situation. (*Voyez* EXÉCUTION.) Il faut autant d'intelligence et de chaleur à un confident qu'à un premier rôle. Tous les rôles, quels qu'ils soient, demandent du talent et du travail ; et ceux de confident sont plus importants qu'on ne pense. On peut s'y faire une réputation. Il est à craindre cependant que les confidents soient jamais assez bien joués, l'acteur qui se sent assez fort pour attaquer un autre emploi, dédaigne celui-là, et il reste médiocre ou passable dans un genre plus élevé, tandis qu'il aurait été très bon dans celui qu'il abandonne.

Le principal défaut des confidents est d'être rampants au lieu d'être respectueux. Cette manie corrigée donnerait beaucoup plus d'importance aux rôles de confidents, et concourrait puissamment à l'ensemble.

Les confidents, les confidentes, ainsi que tous les autres personnages subalternes, doivent éviter avec soin de mettre dans leurs rôles plus de prétention qu'il n'en faut. Cette inexactitude des convenances dans chaque caractère dénote un défaut de jugement. Pour peu, néanmoins, qu'on voulût y faire attention, il serait bien aisé de concevoir, par exemple, que quelque attachés que soient des serviteurs à un maître, quelque soit leur zèle, quelque sensibles qu'ils puissent être au bonheur ou au malheur qui lui arrive, ils ne sauraient jamais éprouver ni la même impression, ni le même degré de douleur ou de joie que si c'était pour un motif qui les concernerait directement. En consultant bien son cœur, on sentirait qu'il n'est pas dans la nature d'être pénétré d'un événement qui nous est en quelque sorte étranger, comme d'un événement qui nous serait personnel. C'est donc à tort que certains confidents ou confidentes viennent larmoyer sur la scène, ou se livrer à d'autres mouvements passionnés, à l'instar des héros ou des héroïnes de tragédie. Chacun doit modestement se renfermer dans les bornes indiquées par le caractère et la constitution de son personnage, et n'y mettre que la dose d'intérêt qu'il exige. Par la même raison, lorsqu'on fait le récit d'une aventure heureuse ou malheureuse, ou de quelque événement agréable ou fâcheux arrivé il y a vingt ans, on ne doit pas y employer la même expression, la même joie, ni le même pathétique que si on ne l'avait éprouvé que depuis vingt-quatre heures. On ne peut ni sentir, ni inspirer, pour un objet très éloigné, le même intérêt que pour une chose présente et qui vient de se passer sous nos yeux. (Ce qui,

entre parenthèses, peut de même regarder les auteurs pour le sujet de leurs sujets dramatiques ; au lieu de puiser leurs personnages dans l'antiquité, souvent la plus reculée, ils peuvent les rapprocher tout à fait de nos mœurs et de l'histoire de nos jours.) Enfin, action, discours, gestes, attitude et jusqu'au silence, tout dans un acteur, doit être relatif et proportionné aux convenances, selon que plus ou moins le requièrent les personnages et les autres dépendances d'une pièce. (*Voyez* CONVENANCES THÉATRALES.)

Les Grecs anciens avaient, dans leur théâtre, deux sortes de confidents : 1° le *confident intime*, l'*alter ego*, le *fidus achates* ; 2° le *confident public*, qui était le Chœur. (*Voyez* ce mot). Le chœur n'était point comme les chœurs d'opéra, une agrégation de voisins ; il était là d'abord, avant tout, pour garnir la scène, pour remplir l'intervalle des actes par ses chants et sa pantomime, et ensuite pour recevoir les confidences du personnage principal. La tragédie moderne n'a pris aux Grecs que son *confident-individu* ; elle lui a laissé son *confident-peuple*. Le drame moderne a rejeté l'un et l'autre.

CONSERVATOIRE DE MUSIQUE ET DE DÉCLAMATION. Le 3 janvier 1784 une *école royale de chant, de danse et de déclamation* fut fondée à l'instigation du baron de Breteuil. L'ouverture eut lieu le 1er avril suivant, et M. Gossec en fut le premier directeur. Cet établissement avait pour objet de perfectionner les dispositions qu'annonçaient les jeunes personnes pour le théâtre lyrique. Leur éducation

était soignée ; on leur enseignait le chant, la musique instrumentale, la danse et la déclamation. En 1786, on créa une *école spéciale de déclamation*, par les soins du duc de Duras ; les acteurs Molé, Dugazon et Fleury en furent les professeurs. C'est dans cette école que se sont développés les talents de Talma, ainsi que de beaucoup d'acteurs de mérite. Le Conservatoire est l'institution la plus propre à former des sujets dignes de représenter nos chefs d'œuvre dramatiques. L'utilité de cet établissement est démontrée ; de grands artistes l'ont reconnue. On trouve dans les *Mémoires* de Lekain, la note suivante : — « Le 4 septembre 1756, Lekain fait un mémoire tendant à faire établir une école de déclamation dont le titre est ainsi conçu : *Mémoire précis tendant à constater la nécessité d'établir une école royale pour y faire des élèves qui puissent exercer l'art de la déclamation dans le tragique, et s'instruire des moyens qui forment le bon acteur comique.* »

Dans un passage des *Mémoires* de Bachaumont, on lit : « 27 juin 1774, Lekain et Préville viennent d'obtenir un privilège pour une école de déclamation dont ils seront nommés professeurs. »

En résumé, le Conservatoire a peuplé nos orchestres d'excellents musiciens, et nos théâtres de sujets distingués.

Parmi les succursales du Conservatoire de Paris, nous citerons les écoles de Lille (1826) ; de Toulouse (1840) ; de Marseille (1841) ; de Metz (1841) ; de Dijon (1845) ; de Nantes (1864).

CONSONNE. (*Voy.* VOYELLE.)

CONTENANCE. (*Voy.* NOBLESSE.)

CONTRASTE. Transition ; passage d'un ton à un autre ; opposition. Un rôle ne se compose que d'oppositions : les oppositions, les contrastes sont un des plus grands secrets de l'art dramatique. Il est naturel lorsqu'un malheur ou quelque événement horrible nous surprend dans le plaisir, qu'il fasse sur nous une impression bien plus forte qu'en tout autre temps, soit à cause des contrastes, soit parce que nos sens, une fois ouverts à la sensibilité, sont plus subitement et plus vivement affectés. (*Voy* ACTION.)

CONTRE-SENS. Méprise ; défaut dans lequel tombe un acteur lorsque, par son geste ou l'inflexion de sa voix, il exprime un autre sentiment que celui des personnages qu'il représente, ou une autre idée que celle de l'auteur dont il est l'interprète. C'est ce qui arrive lorsque l'acteur n'a pas bien saisi l'esprit de son rôle, lorsqu'il n'a pas lu avec soin ceux des autres acteurs, lorsqu'il cherche à peindre par mots plus que les sentiments.

On donne en général le nom de contre-sens à tout ce qui n'est pas dans la vérité, à tout ce qui choque la raison, l'usage général, la nature, le goût ou le bon sens.

CONVENANCES THÉATRALES. Bienséances théâtrales ; certaine conformité d'action avec les lieux, le temps et les personnes ; c'est-à-dire l'exacte observation de certaines règles, qu'on ne saurait enfreindre, sans enfreindre ou négliger, sans choquer les notions les plus communes ou les moindres usages

reçus dans le monde. Les convenances s'observent dans la *voix*, le *maintien*, le *regard* et la *marche*. Ordinairement il ne faut pas élever sa voix au-dessus de celle de son interlocuteur, lorsque celui-ci est placé, par son rôle, au-dessus de vous. Le maintien doit s'accorder avec la *voix*. Il faut aussi ménager ses *regards* avec prudence, suivant la qualité et l'importance de la personne à qui l'on parle, ou avec laquelle on se trouve en scène, même sans parler. Il en est de même de la *marche*. Les convenances théâtrales s'envisagent 1° sous le rapport du respect que le personnage se doit à lui-même ; il est relatif à son rang et au genre plus ou moins grave de la pièce ; 2° sous le rapport du respect que les personnages se doivent entre eux. Le respect est de même relatif au genre plus ou moins grave de la pièce, mais il a plus de détaché que le précédent.

Un valet, un artisan, un employé, etc., doit parler avec respect à son maître et à ses supérieurs, et éviter de paraître familier avec lui, à moins que l'esprit du rôle n'indique formellement le contraire. De même un homme de qualité, obligé de se travestir, devra toujours se respecter assez pour ne rien faire qui puisse dégrader le personnage caché. De même encore, en conversant avec son valet, loin de lui parler en face et comme sous le nez, il évitera même de l'approcher de trop près, et encore de le toucher d'une façon trop familière.

Autres exemples puisés dans la tragédie ; lorsque Britannicus est surpris par Néron aux pieds de Julie, si le jeune prince n'emploie pas une certaine retenue, et ne cherche pas à adoucir un peu, par le ton de voix,

la dureté et la hauteur de ses réponses, et qu'il dise à
César en face et avec la plus grande véhémence :

> ... Rome met-elle au nombre de vos droits
> Tout ce qu'a de cruel l'injustice et la force,
> Les emprisonnements, le rapt et le divorce ?...

quelque droit que semblent donner à Britannicus la
qualité de frère, sa position actuelle et la vérité de
ces reproches, non seulement il choque la bienséance
en manquant au respect dû à la personne de son souverain, tout usurpateur qu'il est, mais encore, par
son ton d'arrogance et son peu de circonspection, il
passe les bornes de la franchise, dément son caractère
de douceur, et affaiblit même l'intérêt de son personnage, en autorisant pour ainsi dire Néron, par ce nouveau prétexte, à le faire périr à la fin de la pièce. On
sait qu'une injure tire quelquefois toute sa force du
ton dont elle est dite, plutôt que de l'injure même.
Ce qu'on se permet de dire, en pareil cas, n'en a pas
moins d'énergie, pour être mitigé par une certaine
retenue dans le ton, en usage à la cour et dans un
monde poli ; c'est un je ne sais quoi qu'il est malaisé
de définir, mais que l'homme bien né sent toujours
à merveille. De même, Agamemnon doit adoucir, par
le ton de voix, son ordre à Clytemnestre, lorsqu'il lui
dit : *Madame, je le veux, et je vous le commande.*

Les actrices doivent éviter de mettre dans leur
chant et dans leur jeu de l'affectation, de la lubricité,
de l'indécence.

Les acteurs ne doivent pas s'ériger en critiques
d'une pièce qu'ils représentent. Ils ne doivent pas rire
avec le public, ou entre eux, lorsqu'ils sont en scène,

des défauts d'une pièce dans laquelle ils paraissent. C'est méconnaître leur art, c'est aussi méconnaître leur devoir envers le public, et la considération qu'ils doivent aux auteurs qui leur ont confié le succès de leurs ouvrages ; d'ailleurs, nous le répétons, jamais l'acteur ne doit oublier son personnage.

C'est encore une inconvenance très condamnable de la part des acteurs qui causent entre eux au moment où la pièce finit, ou bien qui, avant que le rideau soit entièrement baissé, s'empressent de quitter la scène. (*Voyez* DÉFAUTS et REPRÉSENTATION.)

COSTUME. Habit de théâtre. Usage des différents temps ; terme de peinture pris des Italiens, qui prononcent *costumé*. Sans costume, la scène est dépourvue d'illusion.

Ce fut le 20 août 1755 que les acteurs français parurent, pour la première fois, sans paniers. On donnait la première représentation de l'*Orphelin de la Chine* ; Voltaire abandonna sa part d'auteur au profit des acteurs pour leurs habits.

La sévérité du costume n'exclut pas la grâce.

Les acteurs abusent parfois au théâtre de la décoration ; le public le voit avec peine.

Il faut, dans la tragédie, comme la nature l'indique, que les tuniques et surtout les manteaux, soient posés en plein sur l'épaule et drapés près du cou. Les tragédiens doivent en général faire descendre leur tunique ou jusqu'au-dessus du genou, ou bien tout à fait à la cheville des pieds ; et les ceintures qui serrent les tuniques ne doivent pas être placées comme des cordons de capucin au beau milieu du corps, mais bien un

peu au-dessous du cœur. Des exceptions peuvent avoir lieu quelquefois à l'égard de ceux qui jouent les rôles de vieillards. A l'égard des corsets que portent les femmes, il faut observer que c'est une manie bien funeste que de les porter trop étroits ; ils gênent les épaules et la poitrine, et font souffrir l'actrice. Les acteurs, dans les costumes de chevaliers, pêchent souvent par leur chaussure ; leurs bottes sont montées quelquefois jusqu'au genou, ou descendent trop près de la cheville ; c'est ici le cas de dire qu'il faut adopter un juste milieu. Dans la comédie, peu d'acteurs jouant des rôles de militaires, placent convenablement leur épée, elle est trop basse, ou trop de côté. On peut leur reprocher aussi de se décorer presque tous, ce qu'ils ne doivent faire que quand la pièce l'indique.

L'art de savoir se caractériser au théâtre suivant son personnage n'est pas un objet indifférent. L'acteur, en paraissant sur la scène, ne prouve jamais mieux qu'il a conçu son rôle que par la manière dont il a su se mettre. C'est la première chose qui frappe le spectateur ; et bien des comédiens ne doivent pas moins quelquefois le succès d'une scène à leur habillement particulier, qu'à la façon de rendre leur personnage. En conséquence, on ne saurait trop blâmer certaines actrices, plus coquettes que bonnes comédiennes, qui, pour jouer, par exemple, une servante, au lieu de conserver une simplicité convenable, tant dans leurs coiffures et leurs habits, affectent de se parer comme la demoiselle de la maison, au tablier près, qui à peine les distingue. Passerait-on à un riche seigneur de se présenter sur la scène en habit de simple artisan ? Pourquoi permettre donc à une soubrette de pa-

raître avec une magnificence ainsi déplacée, et de choquer aussi ouvertement les convenances théâtrales ? Comment pourra-t-elle se rendre tant soit peu plaisante et faire la moindre illusion sous un accoutrement qui contrastera si fortement avec son personnage ? Un acteur, en jouant Harpagon, persuaderait-il son avarice avec un habit galonné ou d'étoffe d'or ? On sait bien qu'on peut embellir la nature au théâtre ; mais du moins ne faut-il pas la défigurer et la rendre tout à fait méconnaissable. — « Pourquoi encore, dit Dhannetaire (1), par un abus tout au moins contraire à la bienséance, permet-on de jouer les rôles de Tartufle et de Trissotin, chacun vêtu en manière d'abbé, tandis que tous deux sont destinés, dans chaque pièce, à épouser la fille de la maison ? Pourquoi, par cette préférence d'habillement, chercher à faire une application à un état toujours digne de nos égards, lorsqu'il ne détruit pas lui-même nos dispositions à le respecter ? Croit-on d'ailleurs que l'effet moral du Tartuffe n'y gagnerait pas, si nous avions à redouter son imposture et sa scélératesse, même parmi les gens du monde ? »

On a peine à croire de nos jours à quel point les abus s'étaient naturalisés jadis et avaient pris force de loi sur nos théâtres par l'empire de l'habitude, touchant ce même défaut de savoir se caractériser convenablement, mais plus encore dans la tragédie que dans les autres genres. Quand les paniers furent inventés et que cette extravagance fut devenue la parure des dames françaises, il était essentiel que les comé-

1. *Observations sur l'art du comédien*, Paris, 1775.

diennes employassent cet ajustement même dans la tragédie. Que Phèdre, Mérope, Andromaque, Cléopâtre, aient paru vêtues de cette manière, c'est ce qu'on ne se persuadera jamais (dit l'auteur de la *lettre à M. de Crébillon sur les spectacles*), qu'en admirant la foule des contradictions que la cervelle humaine se plaît à rassembler.

« J'ai toujours vu les rôles de paysannes, ajoute l'auteur, jusqu'à celui de Martine des *Femmes savantes*, joués avec de grands paniers ; et l'on aurait cru pécher contre les bienséances en paraissant autrement. Ce n'est pas tout, cet usage s'introduisit jusque dans la parure des héros. Au retour d'une victoire, un capitaine grec ou romain paraissait sur notre théâtre avec un panier tourné de la meilleure grâce du monde, et auquel les efforts des peuples qu'il venait de combattre, n'avaient pu faire prendre le moindre petit pli. Rien n'était si comique que l'habit tragique. Au lieu de ces beaux casques qui décoraient si bien les anciens guerriers, nos comédiens, en voulant les représenter, portaient tout simplement des chapeaux à trois cornes, pareils à ceux dont nous nous servons dans le monde. Il est vrai que, pour se donner un air plus extraordinaire, ils y ajoutaient des plumes, dont l'énorme hauteur les mettait souvent dans le cas d'éteindre les lustres, qui alors éclairaient la scène, ou de crever les yeux à leurs princesses, en leur faisant la révérence. Ils portaient aussi des perruques carrées, des gants blancs, et des culottes bouclées et jarretées à la française. Les décorations étaient *tachées* des mêmes défauts : elles se bornaient à un misérable palais, à une triste campagne, et à un appartement

noir et enfumé. Les lustres, qui, comme je viens de le dire, étaient accrochés sur nos théâtres, donnaient fort souvent un démenti à certaines décorations. Comment se persuader, par exemple, que l'on était dans un jardin, en pleine campagne, ou dans le camp d'Agamemnon, lorsque des chandelles suspendues au plafond venaient frapper les yeux et l'odorat des spectateurs ? De quel front un acteur pouvait-il dire au milieu de ces nombreuses chandelles :... *Enfin ce jour pompeux, cet heureux jour nous luit.* Mais ce qui anéantissait encore plus l'illusion, c'étaient les bancs qui garnissaient la scène, et la foule des spectateurs qui remplissaient le théâtre. On ne savait quelquefois si le jeune seigneur qui allait prendre sa place n'était point l'*Amoureux* de la pièce, qui venait jouer son rôle. C'est ce qui donna lieu à ce vers : On *attendait Pyrrhus, on vit paraître un fat.* Le comédien manquait toujours son entrée : il paraissait trop tôt ou trop tard, sortant du milieu des spectateurs, comme un *revenant* ; il disparaissait de même, sans qu'on s'aperçût de sa sortie. Enfin tous les grands mouvements de la tragédie ne pouvaient s'exécuter, et les coups de théâtre étaient toujours manqués, etc., etc. »

Tels étaient les abus dont gémissait la scène française, lorsque tout changea de face par les soins d'une célèbre actrice (mademoiselle Clairon) et d'un acteur à l'âme vraiment tragique (Le Kain), l'un et l'autre secondés par la générosité d'un grand seigneur (le comte de Lauraguais), et surtout éclairés et enhardis par les conseils et les lumières de quelques gens de

lettres et de plusieurs amateurs, pleins de zèle pour la gloire du théâtre français.

COULISSES. Nom donné 1° aux pilastres ou châssis mobiles placés sur les deux côtés de la *scène*, de distance en distance, et qui, par l'effet de la perspective, servent à compléter la *décoration*; 2° aux intervalles qui séparent ces châssis.

C'est par les coulisses que les acteurs entrent sur la scène et en sortent. Autrefois, des banquettes adossées contre les coulisses embarrassaient les acteurs, entravaient l'exécution dramatique et détruisaient toute illusion. Là se plaçait un public privilégié. Ces banquettes furent supprimées à la Comédie-Fançaise en 1759, et disparurent un peu plus tard des autres théâtres.

Il serait à souhaiter 1° que les coulisses fussent fermées, afin qu'une partie des spectateurs n'en aperçût pas l'intérieur, ce qui nuit excessivement à l'illusion dramatique ; 2° que l'on n'admît dans les coulisses aucune personne étrangère au théâtre.

— On entend encore par *coulisses* tout ce qui est relatif à l'administration intérieure et au régime des théâtres, aux habitudes, à la moralité des comédiens, à leurs procédés, soit entre eux, soit envers le public et les auteurs dramatiques. De là sont venues les locutions : *tripot de coulisses, intrigues de coulisses, bruits de coulisses, nouvelles de coulisses, argot de coulisses.*

Anecdote : — Néron est un chien superbe, un véritable terre-neuve, aussi fidèle qu'intelligent.

Aussi sa maîtresse, une actrice de province, l'a-t-elle

fait admettre dans les coulisses, quand elle joue, ni plus ni moins qu'un abonné ou un journaliste.

Assis gravement comme un fin connaisseur, il regarde jouer sa maîtresse, mademoiselle D..., et semble approuver par de gracieux mouvements de tête le jeu de l'artiste.

Un jour, il se permit d'aboyer en signe d'applaudissement, ce qui fit rire la salle entière. Sauf cette petite velléité enthousiaste, on n'a jamais eu rien à lui reprocher.

Sa décence et sa bonne tenue lui ont maintenu l'estime du directeur et son entrée au théâtre.

Mais Néron, quoique aimable avec toute la troupe, n'aime que sa maîtresse, et ferait un mauvais parti à quiconque ne lui plairait pas.

Or, comme on jouait, un jour, un drame à grands fracas, le poison, le poignard, l'épée et les malédictions allant leur train, mademoiselle D..., la maîtresse du beau Néron, se faisait applaudir à outrance, tant son jeu était naturel, et tant ses yeux roulaient dans leur orbite.

Le traître don Rafalos allait la poignarder, et déjà il levait son poignard de fer-blanc sur la poitrine de l'actrice, lorsque Néron, qui suivait tous les mouvements de la scène d'un regard de plus en plus courroucé, s'élança sur le meurtrier Rafalos, qu'il étreignit à la gorge, et qu'il renversa privé de sentiment.

Ce ne fut qu'un cri d'effroi dans la salle et sur la scène ; les actrices s'enfuirent épouvantées ; les musiciens riaient, les spectateurs croyaient qu'on jouait le *Chien de Montargis*, et criaient *bravo* au terre-neuve, vengeur de l'innocence.

Cependant Néron ne lâchait pas don Rafalos et allait bel et bien le dévorer à belles dents, si sa maîtresse ne l'eût arraché à sa colère, en tâchant de lui faire comprendre que tout cela n'était que pour rire, et que Rafalos était le meilleur garçon du monde.

Le chien lâcha subitement sa victime, mais la regarda de travers en lui montrant ses crocs, pour l'engager à ne pas plaisanter ainsi avec sa maîtresse devant lui, et tout rentrant dans l'ordre, on put continuer le spectacle si singulièrement interrompu. Néron ayant reconnu son tort, allait de l'un à l'autre, et semblait demander pardon de sa sottise.

Dès que la toile fut baissée, le public rappela les acteurs, sans oublier Néron, qui reparut sans se faire prier.

Depuis ce jour il est encore plus aimé, mais on lui a retiré ses entrées au théâtre.

COUP DE THÉATRE. Événement imprévu, qui frappe subitement l'esprit et les yeux des spectateurs, et qui ajoute à l'intérêt de la pièce, soit en compliquant *l'intrigue*, soit en la développant ou en amenant le dénouement. On distingue : 1° les *coups de théâtre d'action* ; 2° les *coups de théâtre de pensée*. Les coups de théâtre de la première espèce sont surtout prodigués dans les *drames* et les *mélodrames*.

COUPE. Pas de danse, mouvement de celui qui, en dansant, se jette sur un pied et passe l'autre devant ou derrière.

COUPLET. Stance de la chanson, qui en contient ordinairement cinq ou six. Comme elle, il est tour à

tour bachique, malin, grivois, etc. Les théâtres de *vaudeville* émettent quotidiennement un grand nombre de couplets. On y distingue : 1º les *couplets de facture*, qui placent sous un air de certaine étendue 30 ou 40 vers à rimes très rapprochées ; 2º les *couplets assis*, qui ramènent à la fin de chacun le même vers ou au moins le même mot ; 3º le *couplet au public*, dans lequel on demande plus ou moins ingénieusement sa bienveillance ; 4º les *couplets patriotiques* ou *nationaux*.

COUPURES. Suppressions, corrections. Elles ont aujourd'hui lieu de quatre manières au théâtre : 1º lorsque l'acteur est paresseux ; 2º lorsqu'il veut se mettre à la place de l'auteur en corrigeant l'ouvrage ; 3º lorsqu'il est forcé d'apprendre en peu de temps ; 4º les coupures exigées par la Censure.

CRACHER SUR LES QUINQUETS. Faire des efforts inouïs, qui prouvent toujours, du reste, la faiblesse de l'acteur.

CRIS. Sons poussés avec efforts ; on voit les acteurs, surtout dans le drame ou dans la tragédie, criant à tort et à travers, s'abandonner à une fougue ridicule, espèces de convulsions, que bien des gens prennent pour du *feu* et des *entrailles*. Ce qu'il y a de singulier, et en même temps de malheureux pour ces acteurs, c'est qu'ils se trouvent d'autant plus autorisés à ces sortes d'écarts, qu'ils ne sont jamais plus applaudis par le public sans goût que dans leur véhémence excessive, et dans leur extinction de voix ; c'est-à-dire lorsqu'ils n'en peuvent plus et qu'ils sont

prêts à rendre l'âme ; si bien qu'en continuant à s'égosiller de la sorte, ils ne peuvent manquer de devenir tout à fait détestables, et peut-être poitrinaires, ce qui est encore pis. On ne doit s'attacher qu'à faire *parler* la nature, et non à la faire *crier*. Certains acteurs sont si maladroits sur cela, qu'ayant seulement une tirade de dix vers à débiter avec un peu de véhémence, ils y en mettent tant et d'une manière si outrée dès le commencement, qu'il leur reste toujours les deux ou trois derniers vers de trop, auxquels leur organe semble ne pouvoir plus fournir, faute d'avoir su ménager leurs forces jusqu'à la fin. C'est principalement dans une sortie qu'un acteur tragique se signale et se fait un mérite de faire beaucoup de tapage et d'éclat ; tandis qu'un jeu noble et tranquille produirait sans doute un bien meilleur effet sur l'esprit des spectateurs. Un seul mot, prononcé avec une certaine majesté imposante, excitera quelquefois plus de terreur qu'un long discours rempli de véhémence, et quiconque a moins d'oreille que de discernement, n'applaudira jamais un acteur qui ne fait que du bruit. On ne saurait approuver un emportement que la pensée de l'auteur et la situation du personnage contredisent formellement. (*Voyez* DÉCLAMATION.)

CRISPIN. Rôle de *valet* qui, par ses finesses, vient en aide aux amours de son maître, ou bien qui les contre-carre par ses balourdises et ses maladresses.

Les rôles de Crispin se retrouvent dans une foule de comédies ou de farces, entre autres dans celle qui a pour titre : *Crispin rival de son maître*.

D

DANSE. (De l'allemand *Dantz*.) La danse est, de tous les arts, celui qui s'est manifesté le premier.

En Grèce, la danse précéda les représentations scéniques. Comme la première musique, la première danse eut un caractère religieux. Nous voyons, chez les Hébreux, la danse dans toutes les fêtes. Après le passage de la mer Rouge, Moïse et Marie, sa sœur, dansèrent en conduisant l'un un chœur d'hommes, l'autre un chœur de femmes, dont les paroles chantées se trouvent dans l'*Exode*.

Quand les filles de Silo furent enlevées par des jeunes gens de la tribu de Benjamin, elles dansaient durant la fête des Tabernacles. Les Hébreux infidèles à Dieu dansaient devant le veau d'or.

David dansait devant l'arche sainte. Les prêtres égyptiens gambadaient auprès du bœuf Apis. Chez les Grecs, nous apprend Lucien dans son *dialogue de la danse*, il n'existait aucune fête ni cérémonie religieuse où cet exercice n'eût quelque part.

La danse fut introduite d'abord comme accessoire dans le théâtre grec. Bientôt parut le *Ballet-pantomime*.

Sous Auguste, Pylade et Bathylle portèrent à Rome l'art de la danse à une rare perfection. Les Francs et

les Goths, en envahissant la Gaule, y introduisirent leurs danses nationales, scènes guerrières. que l'on exécutait en sautant par-dessus des épées nues, en se livrant à des pas au milieu d'armes aiguisées éparses à terre. (*Voyez* BALLET ET DANSEUR DE CORDE.)

DANSEUR. (*Voyez* DANSE et BALLET.)

DANSEUR DE CORDE. Celui qui, avec ou sans balancier, marche, danse, voltige sur une corde tendue en l'air, et plus ou moins tendue. Cet art fut, dit-on, inventé peu de temps après les *jeux corniques*, institués en l'honneur de Bacchus (1345 avant J.-C.) et dans lesquels les Grecs dansaient sur des outres de cuir. Les danseurs de corde étaient appelés *acrobates* chez les Grecs, et *funambules* chez les Romains; noms qui leur ont été conservés parmi les modernes. Les danseurs de corde parurent chez les Romains environ 500 ans après la fondation de Rome. Horace en parle dans la 7e satire de son IIe livre, et Térence dans le prologue de son *Hécyre*. Les uns voltigeaient autour d'une corde, comme une roue autour de son essieu et s'y suspendaient par les pieds et par le cou, les seconds y volaient de haut en bas, appuyés sur l'estomac, ayant les bras et les jambes étendus; les troisièmes couraient sur la corde tendue, en droite ligne, ou du haut en bas; les derniers enfin, non seulement marchaient sur une corde, mais ils faisaient aussi des sauts périlleux et plusieurs tours de force. Les Cyzicéniens firent frapper, en l'honneur de l'empereur Caracalla, une médaille qui, insérée et expliquée par Spon dans ses *Recherches d'antiquités*, prouve que les danseurs de corde faisaient dans ce

temps-là un des principaux amusements des grands et du peuple. Suétone, Sénèque et Pline parlent aussi d'éléphants auxquels on apprenait à marcher sur la corde.

La danse de corde passa des anciens chez la plupart des peuples modernes. Les premiers spectacles qu'aient eu les Français étaient des représentations de bouffons, de pantomimes et de *danseurs de corde*. Sous Charles VI et Charles VII, il y eut des funambules étonnants : Christine de Pisan en parle avec admiration. Un d'eux voltigeait sur une corde tendue depuis les tours de Notre-Dame jusqu'au Palais ; voyage que, au sacre de Napoléon Ier, l'acrobate Forioso poussa jusqu'au Pont-Neuf. Mme Saqui a exécuté des exercices très remarquables en ce genre. Les danseurs de corde ont eu à Paris deux théâtres spéciaux, sur le boulevard du Temple, les *acrobates* et les *funambules*, le dernier illustré par le pierrot Debureau. Dépossédés en 1862, ils se sont réfugiés dans les fêtes champêtres, dans les jardins publics, à l'hippodrome, etc. — Archange Tucarro a écrit un traité des règles de la *Funambulie* (Paris, 1599, et Tours, 1616, in-4°). Le philologue Groddeck a publié (à Dantzig, en 1702) une dissertation sur l'origine et la pratique de cet exercice chez les anciens.

DÉBIT. (De *debiteum*, ce qui est dû.) Action de dire ; manière de réciter. Le débit sans nuance est pire que la lenteur qu'on aurait l'art de nuancer. Sans le débit, la scène la mieux faite languit et paraît insipide. Dans le débit l'*expression* et le *geste* sont d'un grand secours ; c'est là que le véritable acteur doit

développer tout son jeu, pour faire passer l'uniformité du chant. Il faut cinq minutes pour débiter en expression trente vers. Enfin, il faut que le débit anime la langueur du *récitatif*, qu'il ne soit pas trop lent, et soit surtout très articulé, pour être bien entendu de l'auditeur. (*Voy.* EXPRESSION, GESTE, EXÉCUTION, DICTION et RÉCITATION.)

DÉBLAYER. Courir au but à toutes jambes; négliger entièrement toutes les phrases incidentes pour produire de l'effet.

DÉBUT. Premier coup; commencement. Il faut toujours que l'artiste tâche de faire de l'effet à son début, de peur que la première idée qu'on se fera de lui ne soit la dernière. Trop souvent la personne qui débute a peur, est saisie de crainte; mais avec quelque sévérité qu'un acteur soit jugé, il a tôt ou tard le succès qu'il mérite; les sifflets n'étouffent que les ineptes; les plus grands artistes ont été bafoués, ont eu des débuts sans éclat.

Les débuts trop heureux font souvent les artistes médiocres; les premiers succès les enivrent; ils se croient parfaits, dédaignent les conseils, les guides, les règles, les principes de l'art théâtral, et loin d'acquérir, font des bévues, qui refroidissent peu à peu le public, qu'ils accusent alors de cabale.

Il faut que le débutant se pénètre qu'on n'a pas de réputation soutenue sans avoir du talent. Le génie, l'esprit, la verve, les bons conseils, le travail, l'expérience y conduisent; mais on ne peut arriver au comble de l'art sans une connaissance parfaite des principes, et la ferme résolution de ne s'en point écarter.

Heureux l'acteur qui, dans la fleur de son âge, excite assez d'intérêt pour que la critique s'occupe de lui; et pour que les gens capables consentent à le diriger dans ses travaux !

Et cent fois plus heureux celui qui, foulant la vanité et l'amour-propre, ne prend que pour des encouragements les applaudissements qu'on lui donne; se plaît dans la conversation des gens instruits, aime qu'on le critique, saisit avidement tous les reproches qu'on lui fait, les vérifie sur les principes de l'art, et suit les conseils qu'on lui a donnés, aussitôt qu'il s'aperçoit qu'ils sont conformes aux règles de bon goût !

DÉCLAMATION. (Du latin *declamatio*, c'est-à-dire *invective*.) Mot impropre pour exprimer l'art de rendre, sur la scène, par la voix, l'attitude, le geste et la physionomie, les sentiments d'un personnage, avec la variété et la justesse qu'exige la situation dans laquelle il se trouve. La *monotonie* et la *véhémence*, jointes ensemble, et combinées, dans leur liaison, forment la déclamation. La perfection de la déclamation tragique consiste dans l'accord de la simplicité et de la noblesse, et c'est ce milieu qui est difficile à saisir. Il peut y avoir mille manières d'exprimer une chose, mais il n'y en a qu'une seule vraiment naturelle, c'est celle-là qu'on doit chercher ; au reste, il y a la manière naturelle *en général*, et la manière naturelle *en particulier* à celui qui parle, au personnage que le poète fait agir. Le talent de la déclamation résulte de cette double combinaison.

Voici comme on déclame trop souvent : commencer

bas, prononcer avec une lenteur affectée, traîner les sons en longueur sans les varier, en élever un tout à coup aux demi-poses du sens, et retourner promptement au ton d'où l'on est parti ; dans les moments de passion s'exprimer avec une force surabondante, sans jamais quitter la même espèce de modulation. Alors, à la place de la grâce, de la douceur et de l'aisance, on rencontre la monotonie, la pesanteur et l'affectation. Lekain et Talma déclamaient la tragédie, mais de manière à ce qu'on pût dire qu'ils la parlaient dignement. La déclamation, comme tous les autres arts, est enfant du génie. Inséparable des lettres et des sciences, cet art auquel sont assujetties toutes les nuances des passions, toutes les délicatesses de l'esprit, et toutes les fibres du cœur, a contribué puissamment à la civilisation. Le secret de toucher les cœurs est dans une infinité de nuances délicates ; en déclamation, comme en poésie, en éloquence, en peinture, la plus légère dissonance est sentie aujourd'hui. Les acteurs devraient se pénétrer qu'au théâtre ce sont des hommes qui parlent à des hommes, et que pour cela il ne faut pas se servir d'autres tons que ceux que la nature inspire à tous les hommes. Le grand point sur la scène est de faire illusion aux spectateurs et de leur persuader autant qu'on le peut que la tragédie n'est point une fiction, mais que ce sont les mêmes héros qui agissent et qui parlent, et non pas des comédiens qui les représentent. La déclamation tragique qui opère autrement est dans le faux ; on ne doit pas faire entendre que tout est fiction, et qu'un homme, payé pour venir parler, est là ; qu'une manière a été adoptée, qu'une

convention existe. La déclamation doit être simple et naturelle. Si l'acteur en représentant sur la scène s'y prend de façon à nous persuader que ce sont les personnages mêmes que nous entendons, alors l'illusion sera parfaite, alors on sentira ce que l'on dit ; c'est alors qu'on déclamera avec les *tons de l'âme*. La véritable manière de représenter la tragédie serait anéantie, le jour où ce ne serait plus le comédien qui se ferait au public, mais où ce serait le public qui se ferait au comédien, à son genre.

La déclamation n'est donc pas cette récitation ampoulée, ce chant aussi déraisonnable que monotone, qui, n'étant pas dicté par la nature, étourdit seulement les oreilles, et ne parle jamais ni au cœur ni à l'esprit. Une telle déclamation doit être bannie de la tragédie ; mais en avançant que les vers tragiques ne peuvent être récités trop naturellement, les connaisseurs n'ont garde de proscrire la majesté du débit, lorsqu'il est à propos de l'employer. Il faut éviter avec soin la récitation trop fastueuse, toutes les fois qu'il ne s'agit que d'exprimer des sentiments. Il faut l'éviter aussi dans les récits simples et dans les discours de pur raisonnement. En d'autres occasions, le débit pompeux est admis, et même nécessaire. La majesté de plusieurs morceaux des pièces tragiques exige que les acteurs les débitent majestueusement. D'ailleurs, la pompe du débit nous blesse d'autant moins, que la supériorité du personnage est plus marquée. Dans la tragédie, s'il ne faut pas plus que dans les autres genres outrer la nature, il faut cependant nous la montrer avec toute sa magnificence.

Chez les modernes, la déclamation compte son pre-

mier âge du siècle de Louis XIV ; le vrai genre en fut fixé par M^{elle} Lecouvreur.

Chez les anciens, la musique enseignait la prononciation, le rythme, le geste, comme la grammaire embrassait l'éloquence et la littérature. Aristote dit que plusieurs auteurs, et entres autre Glaucon de Téos et Jonie, avaient enseigné comme il fallait déclamer les pièces de poésie, mais qu'aucun n'avait parlé de l'art de la déclamation oratoire. — « Ce dernier art, dit-il, dépend de la voix, pour savoir comment on doit s'en servir dans chaque passion. » — Ce philosophe ne parle pas de l'art de bien lire, mais de celui de bien déclamer, avec l'expression convenable à chaque passion ; et quoique ce dernier talent présuppose toujours le premier, l'un peut cependant exister sans l'autre ; il y a beaucoup d'orateurs et d'acteurs qui ne manquent jamais le *véritable accent* relativement aux syllabes et aux mots, mais très souvent celui qui convient à la passion actuelle de l'âme. Il peut d'ailleurs exister une déclamation pittoresque et expressive ; la voix est propre à l'une et à l'autre car elle peut désigner et l'objet qui excite le sentiment et ce sentiment même, selon les modifications particulières. Ici l'expression et la peinture peuvent également être liées intimement, ou se trouver en opposition ; et lorsque la voix peint, cela arrive aussi par ces deux motifs, savoir : ou à cause de la vivacité de la représentation de la chose même, ou à cause de l'intention qu'on a de réveiller dans l'esprit d'autrui une idée plus intuitive.

On a agité la question de savoir si la tragédie doit être parlée ou déclamée. Il est d'abord certain que

Corneille et Racine n'ont pas fait de si beaux vers pour qu'on les dise comme une prose vulgaire. La nature tragique est en partie idéale ; le langage doit l'être de même. Le sublime de l'art est de parler noblement et dignement sans enflure et sans trivialité ; à côté du sublime est l'extravagant ; un demi-ton de plus ou de moins peut rendre trivial ce qui, sans ce défaut de nuance, serait parfait. Certains vers exigent une magie de diction, un peu plus de déclamation, comme la harangue d'un ambassadeur, celle qui est adressée à tout un peuple, etc. La déclamation ne doit pas cependant aller jusqu'au *chant*, mais elle doit donner à la diction une dignité mâle, importante et soutenue. — « Le terme de *déclamation* est impropre, dit Talma ; ce terme, qui semble désigner autre chose que le débit naturel, qui porte avec lui l'idée d'une certaine énonciation de convention, et dont l'emploi remonte probablement à l'époque où la tragédie était en effet *chantée*, a souvent donné une fausse direction aux études des jeunes acteurs. En effet, déclamer, c'est parler avec emphase ; donc l'art de la déclamation est de parler comme on ne parle pas. D'ailleurs, il me paraît bizarre d'employer, pour désigner un art, un terme dont on se sert en même temps pour en faire la critique. Je serais fort embarrassé d'y substituer une expression plus convenable. *Jouer la tragédie* donne plutôt l'idée d'un amusement que d'un art ; *dire la tragédie*, me paraît une locution froide, et me semble exprimer le simple débit sans action. Les Anglais se servent de plusieurs termes qui rendent mieux l'idée : *to perform tragedy*, exécuter la tragédie ; *to act a part*, agir un rôle. Nous avons bien le substantif *acteur*,

mais nous n'avons pas le verbe qui devrait rendre l'idée de *mettre en action, d'agir.*

OBSERVATIONS DE MARMONTEL SUR L'ART DE LA DÉCLAMATION.

« Nous ne nous arrêterons pas à la *déclamation comique* ; personne n'ignore qu'elle doit être la peinture fidèle du ton et de l'extérieur des personnages dont la *Comédie* imite les mœurs. Tout le talent consiste dans le *naturel*, et tout l'exercice dans l'usage du monde. Or, le naturel ne peut s'enseigner, et les mœurs de la société ne s'étudient point dans les livres ; cependant nous placerons ici une réflexion qui nous a échappé en parlant de la *Tragédie*, et qui est commune aux deux genres. C'est que par la même raison qu'un tableau destiné à être vu de loin, doit être peint à grandes touches, le ton du Théâtre doit être plus haut, le langage plus soutenu, la prononciation plus marquée que dans la société, où l'on se communique de plus près, mais toujours dans les proportions de perspective, c'est-à-dire de manière que l'expression de la voix soit réduite au degré de la nature, lorsqu'elle parvient aux oreilles des spectateurs. Voilà dans l'un et l'autre genre la seule exagération qui soit permise ; tout ce qui l'excède est vicieux.

« On ne peut voir ce que la *déclamation* a été, sans pressentir ce qu'elle doit être. Le but de tous les arts est d'intéresser par l'illusion ; dans la tragédie, l'intention du poète est de la produire ; l'attente du spectateur est de l'éprouver ; l'emploi du comédien est de remplir l'intention du poète et l'attente du spectateur. Or, le seul moyen de produire et d'entretenir l'illu-

sion, c'est de ressembler à ce qu'on imite. Quelle est donc la réflexion que doit faire le comédien, en entrant sur la scène ? La même qu'a dû faire le poète en prenant la plume. *Qui va parler ? Quel est son rang ? Quelle est sa situation ? Quel est son caractère ? Comment s'exprimerait-il, s'il paraissait lui-même ? Achille et Agamemnon se braveraient-ils en cadence ?* On peut nous opposer qu'ils ne se braveraient pas en vers, et nous l'avouerons sans peine.

Cependant, nous dira-t-on, les Grecs ont cru devoir embellir la tragédie par le nombre et l'harmonie des vers. Pourquoi, si l'on a donné dans tous les temps au style dramatique une cadence marquée, vouloir la bannir de la *déclamation* ! Qu'il nous soit permis de répondre, qu'à la vérité priver le style héroïque du nombre et de l'harmonie, ce serait dépouiller la nature de ses grâces les plus touchantes ; mais que, pour l'embellir, il faut prendre ses ornements en elle-même, la peindre, sinon comme elle a coutume d'être, du moins comme elle est quelquefois. Or, il n'est aucune espèce de nombre que la nature n'emploie librement dans le style ; mais il n'en est aucun dont elle garde servilement la périodique uniformité. Il y a parmi ces nombres un choix à faire et des rapports à observer ; mais de tous ces rapports, les plus flatteurs cessent de l'être sans le charme de la variété... Nous préférons donc pour la poésie dramatique une prose nombreuse aux vers ?... Oui, sans doute : et le premier qui a introduit les interlocuteurs sur la scène tragique, Eschyle lui-même pensait comme nous ; puisque, obligé de céder aux goûts des Athéniens pour les vers, il n'a employé que le plus simple

et le moins cadencé de tous, afin de se rapprocher autant qu'il était possible de cette prose naturelle dont il s'éloignait à regret. Voudrions-nous pour cela bannir aujourd'hui les vers du dialogue ? Non ; puisque, l'habitude nous ayant rendus insensibles à ce défaut de vraisemblance, on peut joindre le plaisir de voir une pensée, un sentiment, ou une image artistement enchâssée dans les bornes d'un vers, à l'avantage de donner pour aide à la mémoire un point fixe dans la rime, et dans la mesure un espace déterminé.

« Remontons au principe de l'illusion. Le héros disparaît de la scène, dès qu'on y aperçoit le comédien ou le poète ; cependant, comme le poète sait penser et dire au personnage qu'il emploie, non ce qu'il a dit et pensé, mais ce qu'il a dû penser et dire, c'est à l'acteur à l'exprimer comme le personnage eût dû le rendre. C'est là le choix de la belle nature, et le point important et difficile de l'art de la *déclamation*. La noblesse et la dignité font les décences du théâtre héroïque : leurs extrêmes sont l'emphase et la familiarité ; écueils communs à la *déclamation* et au style, et entre lesquels marchent également le poète et le comédien. Le guide qu'ils doivent prendre dans ce détroit de l'art, c'est une idée juste de la belle nature. Reste à savoir dans quelle source le comédien doit la puiser. »

La première est l'éducation. Baron avait coutume de dire *qu'un comédien devrait avoir été nourri sur les genoux des reines*. Expression peu mesurée, mais bien sentie.

La seconde serait le jeu d'un acteur consommé ; mais ces modèles sont rares, et l'on néglige trop la tradition, qui seule pourrait les perpétuer. On sait, par

exemple, avec quelle finesse d'intelligence et de sentiment Baron, dans le début de *Mithridate* avec ses deux fils, marquait son amour pour Xipharès, et sa haine contre Pharnace. On sait que dans ces vers :

> Princes, quelques raisons que vous me puissiez dire,
> Votre devoir ici n'a point dû vous conduire,
> Ni vous faire quitter en de si grands besoins,
> Vous le Pont, vous Colchos, confiés à vos soins.

il disait à Pharnace, *vous le Pont*, avec la hauteur d'un maître et la froide sévérité d'un juge ; et à Xipharès, *vous Colchos*, avec l'expression d'un reproche sensible et d'une surprise mêlée d'estime, tel qu'un père tendre la témoigne à un fils dont la vertu n'a pas rempli son attente. On sait que dans ce vers de Pyrrhus à Andromaque :

> Madame, en l'embrassant, songez à le sauver.

le même acteur employait, au lieu de la menace (1), l'expression pathétique de l'intérêt et de la pitié ; et qu'au geste touchant dont il accompagnait ces mots,

1. Par une autre façon de réciter toute opposée à celle-ci, on dit que Beaubour, jouant Néron dans *Britannicus*, disait à Burrhus, avec des cris affreux et tout l'emportement de la férocité en parlant d'Agrippine :

> Répondez-m'en, vous dis-je ; ou, sur votre refus,
> D'autres, me répondront et d'elle et de Burrhus.

Or, quoique ces deux vers semblent exiger tout un autre ton de la part de cet empereur, le comédien mettait dans la façon de les dire tant de force et de véhémence, que tout le public en était frappé de terreur, et se sentait entraîné à l'applaudir, comme s'il les eût dits dans la plus exacte vérité. C'est ainsi qu'en criant, bien des acteurs usurpent tous les jours des succès encore bien moins mérités. (*Voyez* CRIS.)

en l'embrassant, il semblait tenir Astyanax entre les mains, et le présenter à sa mère. On sait que dans ce vers de Sévère à Félix :

Servez bien votre Dieu, servez votre Monarque,

il promettait l'un, et ordonnait l'autre avec les grâces convenables au caractère d'un favori de Décie, qui n'était pas intolérant. Ces exemples, et une infinité d'autres qui nous ont été transmis par des amateurs éclairés de la belle *déclamation*, devraient être sans cesse présents à ceux qui courent la même carrière ; mais la plupart négligent de s'en instruire, avec autant de confiance que s'ils étaient par eux-mêmes en état d'y suppléer.

La troisième (mais celle-ci regarde l'action dont nous parlerons dans la suite), c'est l'étude des monuments de l'antiquité. Celui qui se distingue le plus aujourd'hui dans la partie de l'action théâtrale, et qui soutient le mieux par sa figure l'illusion du merveilleux sur notre scène lyrique, c'est M. Chaffé, qui doit la fierté de ses attitudes, la noblesse de son geste et la belle entente de ses vêtements, aux chefs-d'œuvre de sculpture et de peinture qu'il a savamment observés.

La quatrième enfin, la plus féconde et la plus négligée, c'est l'étude des originaux, et l'on n'en voit guère dans les livres. Le monde est l'école d'un comédien ; théâtre immense où toutes les passions, tous les états, tous les caractères sont en jeu. Mais comme la plupart de ces modèles manquent de noblesse et de correction, l'imitateur peut s'y méprendre, s'il n'est

d'ailleurs éclairé dans son choix. Il ne suffit donc pas qu'il peigne d'après nature ; il faut encore que l'étude approfondie des belles proportions et des grands principes du dessin, l'ait mis en état de la corriger.

L'étude de l'histoire et des ouvrages d'imagination est pour lui ce qu'elle est pour le peintre et pour le sculpteur. *Depuis que je lis Homère,* dit un artiste célèbre de nos jours, *les hommes me paraissent hauts de vingt pieds.*

Les livres ne présentent point de modèle aux yeux, mais ils en offrent à l'esprit : ils donnent le ton à l'imagination et au sentiment ; l'imagination et le sentiment le donnent aux organes. L'actrice qui lirait dans Virgile,

> Illa graves oculos conata attollere rursùs
> Deficit
> Ter sese attollens, cubitoque innixa levavit.
> Ter revoluta toro est oculisque errantibus alto
> Quæsivit cœlo lucem, ingemuitque repertâ.

L'actrice qui lirait cette peinture sublime, apprendrait à mourir sur le théâtre. Dans la *Pharsale*, Afranius, lieutenant de Pompée, voyant son armée périr par la soif, demande à parler à César ; il paraît devant lui, mais comment ?

> ... servata precanti
> Majestas, non fracta malis ; interque priorem
> Fortunam casusque novos gerit omnia victi,
> Sed ducis, et veniam securo pectore poscit.

Quelle image, et quelle leçon pour un acteur intelligent !

On a vu des exemples d'une belle *déclamation* sans étude, et même, dit-on, sans esprit; oui, sans doute, si l'on entend par esprit la vivacité d'une conception légère qui se repose sur les siens, et qui voltige sur les choses. Cette sorte d'esprit n'est pas plus nécessaire pour jouer le rôle d'Ariane, qu'il ne l'a été pour composer les *fables* de La Fontaine et les *tragédies* de Corneille.

« Il n'en est pas de même du bon esprit; c'est par lui seul que le talent d'un acteur s'étend et se plie à différents caractères. Celui qui n'a que du sentiment, ne joue bien que son propre rôle; celui qui joint à l'âme l'intelligence, l'imagination et l'étude, s'affecte et se pénètre de tous les caractères qu'il doit imiter : jamais le même et toujours ressemblant; ainsi l'âme, l'imagination, l'intelligence et l'étude doivent concourir à former un excellent comédien. C'est par le défaut de cet accord que l'un s'emporte où il devrait se posséder; que l'autre raisonne où il devrait sentir; plus de nuances, plus de vérité, plus d'illusion, et par conséquent plus d'intérêt.

« Il est d'autres causes d'une *déclamation* défectueuse; il en est de la part de l'acteur, de la part du poète, de la part du public lui-même.

« L'acteur à qui la nature a refusé les avantages de la figure et de l'organe, veut y suppléer à force d'art; mais quels sont les moyens qu'il emploie ? Les traits de son visage manquent de noblesse, il les charge d'une expression convulsive ; sa voix est sourde ou faible, il la force pour éclater; ses positions naturelles n'ont rien de grand, il se met à la torture et semble, par une gesticulation outrée, vouloir se couvrir de

ses bras. Nous dirons à cet acteur, quelques applaudissements qu'il arrache au peuple : Vous voulez corriger la nature et vous la rendez monstrueuse ; vous sentez vivement, parlez de même et ne forcez rien : que votre visage soit muet ; on sera moins blessé de son silence que de ses contorsions : les yeux pourront vous censurer, mais les cœurs vous applaudiront, et vous arracherez des larmes à vos critiques. »

A l'égard de la voix, il en faut moins qu'on ne pense pour être entendu dans nos salles de spectacle, et il est peu de situations au théâtre où l'on soit obligé d'éclater : dans les plus violentes même, qui ne sent l'avantage qu'a sur les cris et les éclats l'expression d'une voix entrecoupée par les sanglots, ou étouffée par la passion ? On raconte d'une actrice célèbre qu'un jour sa voix s'éteignit dans la déclaration de Phèdre; elle eut l'art d'en profiter ; on n'entendit plus que les accents d'une âme épuisée de sentiments. On prit cet accident pour un effort de la passion, comme en effet il pouvait l'être, et jamais cette scène admirable n'a fait sur les spectateurs une si violente impression. Mais dans cette actrice tout ce que la beauté a de plus touchant suppléait à la faiblesse de l'organe. Le jeu retenu demande une expression dans les yeux et dans les traits, et nous ne balançons point à bannir du théâtre celui à qui la nature a refusé tous ces secours à la fois. Une voix ingrate, des yeux muets et des traits inanimés ne laissent aucun espoir au talent intérieur de se manifester au dehors.

Quelles ressources, au contraire, n'a point sur la scène tragique celui qui joint une voix flexible, sonore et touchante, à une figure expressive et majestueuse?

Et qu'il connaît peu ses intérêts, lorsqu'il emploie un art malentendu, à profaner en lui-même la noble simplicité de la nature !

« Qu'on ne confonde pas une *déclamation* simple avec une *déclamation* froide; elle n'est souvent froide que pour n'être pas simple, et plus elle est simple plus elle est susceptible de chaleur ; elle ne fait point sonner les mots, mais elle fait sentir les choses ; elle n'analyse point la passion, mais elle la peint dans toute sa force.

« Quand les passions sont à leur comble, le jeu le plus fort est le plus vrai : c'est là qu'il est beau de ne plus se posséder ni se connaître... Mais les décences?... Les décences exigent que l'emportement soit noble, et n'empêchent pas qu'il ne soit excessif. Vous voulez qu'Hercule soit maître de lui dans ses fureurs ! n'entendez-vous pas qu'il ordonne à son fils d'aller assassiner sa mère ? Quelle modération attendez-vous d'Orosmane ? Il est prince, dites-vous ; il est bien autre chose, il est amant, et il tue Zaïre. Hécube, Clytemnestre, Mérope, Déjanire, sont filles et femmes de héros ; oui, mais elles sont mères, et l'on veut égorger leurs enfants. Applaudissez à l'actrice (*Mademoiselle Duménil*) qui oublie son rang, qui vous oublie, et qui s'oublie elle-même dans ces situations effroyables, et laissez dire aux âmes de glace qu'elle devrait se posséder. Ovide a dit que l'amour se rencontrait rarement avec la majesté. Il en est ainsi de toutes les grandes passions ; mais comme elles doivent avoir dans le style leurs gradations et leurs nuances, l'acteur doit les observer à l'exemple du poète ; c'est au style à suivre la marche du sentiment ; c'est à la *Déclamation* à suivre

la marche du style, majestueuse et calme, violente et impétueuse comme lui. »

Une vaine délicatesse nous porte à rire de ce qui fait frémir nos voisins, et de ce qui pénétrait les Athéniens de terreur ou de pitié : c'est que la vigueur de l'âme ou la chaleur de l'imagination ne sont pas au même degré dans le caractère de tous les peuples. Il n'en est pas moins vrai qu'en nous la réflexion, du moins, suppléerait au sentiment, et qu'on s'habituerait ici comme ailleurs, à la plus vive expression de la nature, si le goût méprisable des parodies n'y disposait l'esprit à chercher le ridicule à côté du sublime : de là vient cette crainte malheureuse qui abat et refroidit le talent de nos acteurs.

Il est dans le public une autre espèce d'hommes qu'affecte machinalement l'excès d'une *déclamation* outrée. C'est en faveur de ceux-ci que les poètes eux-mêmes excitent les comédiens à charger le geste et à forcer l'expression, surtout dans les morceaux froids et faibles; dans lesquels, au défaut des choses, ils veulent qu'on enfle les mots. C'est une observation dont les acteurs peuvent profiter pour éviter le piège où les poètes les attirent. On peut diviser en trois classes ce qu'on appelle les *beaux vers* : dans les uns la beauté dominante est dans l'expression ; dans les autres elle est dans la pensée; on conçoit que de ces deux beautés réunies se forme l'espèce de vers la plus parfaite et la plus rare. La beauté du fond ne demande, pour être sentie, que le naturel de la prononciation ; la forme, pour éclater et se soutenir par elle-même, a besoin d'une *déclamation* mélodieuse et sonnante. Le poète, dont les vers réuniront ces deux beautés, n'exigera

point de l'acteur le fard d'un débit pompeux, il appréhende au contraire que l'art ne défigure ce naturel qui lui a tant coûté : mais celui qui sentira dans ses vers la faiblesse de la pensée ou de l'expression, ou de l'une et de l'autre, ne manquera pas d'exciter le comédien à les déguiser par le prestige de la *déclamation*; le comédien, pour être applaudi, se prêtera aisément à l'artifice du poète : il ne voit pas qu'on fait de lui un charlatan pour en imposer au peuple.

« Cependant il est parmi ce peuple d'excellents juges dans l'expression du sentiment. Un grand prince souhaitait à Corneille un parterre composé de ministres, et Corneille en demandait un composé de marchands de la rue Saint-Denis. C'est d'un spectateur de cette classe que, dans une de nos provinces méridionales, l'actrice (*Mademoiselle Clairon*) qui joue le rôle d'Ariane avec tant d'âme et de vérité, reçut un jour cet applaudissement si sincère et si juste. Dans la scène où Ariane cherche avec sa confidente quelle peut être sa rivale, à ce vers : *Est-ce Mégiste, Eglé, qui le rend infidèle ?* l'actrice vit un homme qui, les yeux en larmes, se penchait vers elle, et lui criait d'une voix étouffée : *C'est Phèdre! c'est Phèdre!* C'est bien là le cri de la nature qui applaudit à la perfection de l'art.

Comme le geste suit la parole, ce que nous avons dit de l'une peut s'appliquer à l'autre; la violence de la passion exige beaucoup de gestes, et comporte même les plus expressifs. Si l'on demande comment ces derniers sont susceptibles de noblesse, qu'on jette les yeux sur les *forces du Guide*, sur le *Pætus* antique, sur le *Laocoon*, etc. Les grands peintres ne feront pas cette difficulté. *Les règles défendent*, disait

Baron, *de lever les bras au-dessus de la tête; mais si la passion les y porte, ils feront bien: la passion fait plus que les règles.* Il est des tableaux dont l'imagination est émue, et dont les yeux seraient blessés; mais le vice est dans le choix de l'objet, non dans la force de l'expression. Tout ce qui serait beau en peinture doit être beau sur le théâtre. Et que ne peut-on y exprimer le désespoir de la sœur de Didon, tel qu'il est peint dans l'*Enéide* ! Encore une fois, de combien de plaisirs ne nous prive point une vaine délicatesse ! Les Athéniens, plus sensibles et aussi polis que nous, voyaient sans dégoût Philoctète pansant sa blessure, et Pilate essuyant l'écume des lèvres de son ami étendu sur le sable. »

L'abattement de la douleur permet peu de gestes ; la réflexion profonde n'en veut aucun : le sentiment demande une action simple comme lui; l'indignation, le mépris, la fierté, la menace, la fureur concentrée n'ont besoin que de l'expression des yeux et du visage : un regard, un mouvement de tête, voilà leur action naturelle; le geste ne ferait que l'affaiblir. Que ceux qui reprochent à un acteur de négliger le geste dans les rôles pathétiques de pères, ou dans les rôles majestueux de rois, apprennent que la dignité n'a point ce qu'on appelle *des bras*. Auguste tendait simplement la main à Cinna, en lui disant : *Soyons amis.* Et dans cette réponse :

Connaissez-vous César pour lui parler ainsi?

César doit à peine laisser tomber un regard sur Ptolémée.

Ceux-là surtout ont besoin de peu de gestes, dont

les yeux et les traits sont susceptibles d'une expression vive et touchante. L'expression des yeux et du visage est l'âme de la *déclamation*; c'est là que les passions vont se peindre en caractères de feu; c'est de là que partent ces traits qui nous pénètrent, lorsque nous entendons dans Iphigénie, *Vous y serez, ma fille ;* dans Andromaque, *Je ne l'ai point aimé, cruel ! qu'ai-je donc fait ?* dans Atrée, *Reconnais-tu ce sang ?* etc. Mais ce n'est ni dans les yeux seulement, ni seulement dans les traits, que le sentiment doit se peindre ; son expression résulte de leur harmonie, et les fils qui les font mouvoir aboutissent au siège de l'âme. Lorsqu'Alvarès vient annoncer à Zamore et à Alzire l'arrêt qui les a condamnés, cet arrêt funeste est écrit sur le front de ce vieillard, dans ses regards abattus, dans ses pas chancelants ; on frémit avant de l'entendre. Lorsqu'Ariane lit le billet de Thésée, les caractères de la main du perfide se reflètent comme dans un miroir sur le visage pâlissant de son amante, dans ses yeux fixes et remplis de larmes, dans le tremblement de sa main. Les anciens n'avaient pas l'idée de ce degré d'expression, et tel est parmi nous l'avantage des salles peu vastes, et du visage découvert. Le jeu mixte et le jeu muet devaient être encore plus incompatibles avec les masques; mais il faut avouer aussi que la plupart de nos acteurs ont trop négligé cette partie, l'une des plus essentielles de la *déclamation.*

« Nous appelons jeu *mixte* ou *composé*, l'expression d'un sentiment modifié par les circonstances, ou de plusieurs sentiments réunis. Dans le premier sens, tout jeu de théâtre est un jeu mixte : car dans l'ex-

pression du sentiment doivent se fondre, à chaque
trait, les nuances du caractère et de la situation du
personnage ; ainsi la férocité de Rhadamiste doit se
peindre même dans l'expression de son amour ; ainsi
Pyrrhus doit mêler le ton du dépit et de la rage à l'expression tendre de ces paroles d'Andromaque qu'il a
entendues, et qu'il répète en frémissant :

C'est Hector.
Voilà ses yeux, sa bouche et déjà son audace :
C'est lui-même ; c'est toi, cher époux, que j'embrasse.

Rien de plus varié dans ses détails que ce monologue de Camille au quatrième acte des Horaces ; mais
sa douleur est un sentiment continu qui doit être
comme le fond de ce tableau. Et c'est là que triomphe
l'actrice qui joue ce rôle avec autant de vérité que de
noblesse, d'intelligence que de chaleur. Le comédien
a donc toujours, au moins, trois expressions à réunir,
celle du sentiment, celle du caractère et celle de la
situation : règle peu connue, et encore moins observée.

Lorsque deux ou plusieurs sentiments agitent une
âme, ils doivent se peindre en même temps dans les
traits et dans la voix, même à travers les efforts qu'on
fait pour dissimuler. Orosmane jaloux veut faire
expliquer Zaïre ; il désire et craint l'aveu qu'il exige ;
le secret qu'il cherche l'épouvante, et il brûle de le
découvrir ; il éprouve de bonne foi tous ces mouvements confus, il doit les exprimer de même. La crainte,
la fierté, la pudeur, le dépit, retiennent quelquefois
la passion ; mais, sans la cacher, tout doit trahir un
cœur sensible ; et quel art ne demandent point ces demi-teintes, ces nuances d'un sentiment contraire, surtout

dans les scènes de dissimulation où le poète a supposé que ces nuances ne seraient aperçues que des spectateurs, et qu'elles échapperaient à la pénétration des personnages intéressés! Telle est la dissimulation d'Atalide avec Roxane, de Cléopâtre avec Antiochus, de Néron avec Agrippine. Plus les personnages sont difficiles à séduire par leur caractère et leur situation, plus la dissimulation doit être profonde, plus par conséquent la nuance de fausseté est difficile à ménager. Dans ce vers de Cléopâtre :

C'en est fait, je me rends, et ma colère expire,

dans ce vers de Néron : *Avec Britannicus je me réconcilie*, l'expression ne doit pas être celle de la vérité, car le mensonge ne saurait y atteindre ; mais combien ne doit-elle pas en approcher ? En même temps que le spectateur s'aperçoit que Cléopâtre et Néron dissimulent, il doit trouver vraisemblable qu'Antiochus et Agrippine ne s'en aperçoivent pas, et ce milieu à saisir est peut-être le dernier effort de l'art de la *déclamation*. Laisser voir la feinte au spectateur, c'est à quoi tout comédien peut réussir ; ne la laisser voir qu'au spectateur, c'est ce que les plus consommés n'ont pas toujours le talent de faire.

« De tout ce que nous venons de dire il est aisé de se former une juste idée du jeu muet. Il n'est point de scène soit tragique, soit comique, où cette espèce d'action ne doive entrer dans les silences. Tout personnage introduit dans une scène doit y être intéressé, tout ce qui l'intéresse doit l'émouvoir, tout ce qui l'émeut doit se peindre dans ses traits et dans ses gestes ; c'est le principe du jeu muet et il n'est personne qui ne soit

choqué de la négligence de ces acteurs, qu'on voit, insensibles et sourds, dès qu'ils cessent de parler, parcourir le spectacle d'un œil indifférent, distrait, en attendant que leur tour vienne de reprendre la parole. »

En évitant cet excès de froideur dans les scènes de dialogue, on peut tomber dans l'excès opposé. Il est un degré où toutes les passions sont muettes, *ingentes stupent* : dans tout autre cas, il n'est pas naturel d'écouter en silence un discours dont on est violemment ému, à moins que la crainte, le respect, ou telle autre cause ne nous retienne. Le jeu muet doit donc être une expression contrainte et un mouvement réprimé. Le personnage qui s'abandonnerait à l'action, devrait par la même raison se hâter de prendre la parole : ainsi quand la disposition du dialogue l'oblige à se taire, on doit entrevoir dans l'expression muette et retenue de ses sentiments la raison qui lui ferme la bouche.

Une circonstance plus critique est celle où le poète fait taire l'acteur à contretemps. On ne sait que trop combien l'ambition des beaux vers a nui à la vérité du dialogue. Combien de fois un personnage qui interromprait son interlocuteur s'il suivait le mouvement de la passion, se voit-il condamné à laisser achever une tirade brillante ! Quel est pour lors le parti que doit prendre l'acteur que le poète tient à la gêne ? S'il exprime par son jeu la violence qu'on lui fait, il rend plus sensible encore ce défaut du dialogue, et son impatience se communique au spectateur ; s'il dissimule cette impatience, il joue faux en se possédant où il devrait s'emporter. Quoi qu'il arrive, il n'y a point à

balancer, il faut que l'acteur soit vrai, même au péril du poète.

« Dans une circonstance pareille, l'actrice qui joue *Pénélope* (Mademoiselle Clairon) a eu l'art de faire d'un défaut de vraisemblance insoutenable à la lecture un tableau théâtral de la plus grande beauté. Ulysse parle à Pénélope sous le nom d'un étranger. Le poète, pour filer la reconnaissance, a obligé l'actrice à ne pas lever les yeux sur son interlocuteur ; mais à mesure qu'elle entend cette voix, les gradations de la surprise, de l'espérance et de la joie se peignent sur son visage avec tant de vivacité et de naturel, le saisissement qui la rend immobile tient le spectateur lui-même dans une telle suspension, que la contrainte de l'art devient l'expression de la nature. Mais les auteurs ne doivent pas compter sur ces coups de force, et le plus sûr est de ne pas mettre les acteurs dans le cas de jouer faux.

« Il ne nous reste plus qu'à dire un mot des repos de la *déclamation*, partie bien importante et bien négligée. Nous avons dit plus haut que la *déclamation* muette avait ses avantages sur la parole : en effet, la nature a des situations et des mouvements que toute l'énergie des langues ne ferait qu'affaiblir, dans lesquels la parole retarde l'action, et rend l'expression traînante et lâche. Les peintres dans ces situations devraient servir de modèle aux poètes et aux comédiens. L'*Agamemnon* de Timante, *le Saint Bruno en oraison* de Lesueur, le *Lazare* de Rembrandt, la *Descente de la croix* de Carrache, sont des morceaux sublimes dans ce genre. Ces grands Maîtres ont laissé imaginer et sentir au spectateur ce qu'ils n'auraient

pu qu'énerver, s'ils avaient tenté de le rendre. Homère et Virgile avaient donné l'exemple aux peintres : Ajax rencontre Ulysse aux enfers, Didon y rencontre Enée. Ajax et Didon n'expriment leur indignation que par le silence : il est vrai que l'indignation est une passion taciturne, mais elles ont toutes des moments où le silence est leur expression la plus énergique et la plus vraie. Les acteurs ne manquent pas de se plaindre que les poètes ne donnent pas lieu à silences éloquents, qu'ils veulent tout dire, et ne laissent pas faire l'action. Les poètes gémissent de leur côté de ne pouvoir se reposer sur l'intelligence et le talent de leurs acteurs pour l'expression de leurs réticences. En général les uns et les autres ont raison ; mais l'acteur qui sent vivement, trouve encore dans l'expression du poète assez de vides à remplir.

« Baron, dans le rôle d'Ulysse, était quatre minutes à parcourir en silence tous les changements qui frappaient sa vue en entrant dans son palais.

« *Phèdre* apprend que *Thésée* est vivant. Racine s'est bien gardé d'occuper par des paroles le premier moment de cette situation :

> Mon époux est vivant, OEnone ; c'est assez.
> J'ai fait l'indigne aveu d'un amour qui l'outrage ;
> Il vit, je ne veux pas en savoir davantage.

C'est au silence à peindre l'horreur dont elle est saisie à cette nouvelle, et le reste de la scène n'en est que le développement.

« Phèdre apprend, de la bouche de Thésée, qu'Hippolyte aime Aricie. Qu'il nous soit permis de le dire, si le poète avait pu compter sur le jeu muet de l'actrice,

il aurait retranché ce monologue : *Il sort, quelle nouvelle a frappé mon oreille*, etc. Et n'aurait fait dire à Phèdre, que ce vers, après un long silence : *Et je me chargerais du soin de le défendre!* etc. etc. »

DÉCOR. (Du latin *decor, decoris*, beauté, agrément, ornement). Nom donné à toutes les espèces d'ornements peints ou décorés que l'on emploie pour orner les salles de spectacle, etc. (*Voyez* DÉCORATION et SCÈNE).

DÉCORATION. 1° Au singulier, ce mot est employé comme synonyme de décor ; 2° au pluriel, les châssis, les toiles de fond et généralement tout ce qui, dans un théâtre, sert de décoration. La *peinture de décorations* est un art particulier ; la perspective est la base principale à laquelle sont soumises toutes les autres opérations du peintre. Dans les théâtres on ne peut pas atteindre à des effets aussi merveilleux que dans les dioramas, parce que les premiers sont obligés d'avoir dans la salle un vaste foyer de lumière qui puisse éclairer les spectateurs et une rampe en ligne de lumière qui, placée en avant de la scène, éclaire les acteurs. (*Voyez* SCÈNE.)

DÉFAUTS. (Du latin *defectus*.) Imperfections, vices, manque. Les défauts des grands acteurs et ceux des acteurs médiocres ne diffèrent souvent que du plus au moins. Le principal défaut de tous les acteurs est de ne point jouer d'après leur organisation naturelle. Les défauts ordinaires dans les divers genres sont : 1° de n'être point à la scène ; 2° d'aspirer mal ; 3° de négliger la ponctuation ; 4° de parler plutôt au public qu'à leurs interlocuteurs ; 5° de cher-

cher à obtenir des applaudissements en s'écartant continuellement de la nature par des cris (*voyez ce mot*), par un jeu forcé et ampoulé ; 6° de parler trop vite, défaut particulier aux commençants ; 7° de se parler entre acteurs pendant les scènes où ils croient n'avoir rien à faire, et presque toujours pendant le dénoûment de la pièce. (*Voyez* CONVENANCES THÉATRALES.)

Défauts dans la voix et dans la prononciation. Il n'y a point de défauts dont un acteur ne puisse se corriger avec un travail opiniâtre, mais surtout de ceux qui tiennent à L'ARTICULATION (*voyez ce mot*). L'accent provincial ou étranger, le grasseyement, le susseyement, sont des obstacles insurmontables pour la véhémence, la noblesse et la sensibilité de l'expression ; plus il y a d'action, plus le défaut est sensible.

Accent provincial ou étranger. Il faut, avant toute autre chose, corriger les élèves de leurs défauts de prononciation et d'articulation, leur enseigner à s'exprimer purement et nettement.

Grasseyement. Il est formé par un mouvement d'habitude qu'on donne aux cartilages de la gorge, et qui est poussé du dedans en dehors ; la gorge, dans ce cas, fait les fonctions de la bouche ; quelquefois le grasseyement provient en partie de la conformation naturelle du larynx et de la langue. Dans ce dernier cas, il est plus difficile à corriger. Molière, dans son *Bourgeois gentilhomme*, nous dit (acte II, scène VI) que l'*r* se prononce en portant le bout de la langue jusqu'au haut du palais, de sorte qu'étant frôlée par l'air qui sort avec force, elle lui cède, et revient toujours au même endroit, faisant une manière de tremblement. Le premier moyen de correction pour le

grasseyement, c'est de prononcer vivement et distinctement les deux particules *te* et *de* ; cette prononciation continuée ainsi pendant longtemps, donne au bout de la langue une certaine élasticité, qui finit par amener la vibration qui lui manquait. Le second moyen à employer est de lire haut, en soutenant sa voix, et de remplacer tous les *r* qui se rencontrent dans les mots par *td*, en prononçant *tdompter, coutdage*, au lieu de tromper, courage, etc., afin d'éviter entièrement de faire agir le gosier dans toutes les articulations de l'*r*.

Talma mit lui-même ces principes à exécution.

C'est une erreur de croire que les cailloux aident à la correction du grasseyement. Démosthène s'en est servi, mais pour se corriger du bégaiement, et pour donner plus de force à son organe.

Aigreur dans la voix. Le ton aigre s'adoucit lorsqu'on s'habitue à parler posément et sans chaleur ; car plus la voix s'aigrit et plus elle déplaît. Il faut aussi, dans ce cas, suivre un régime relativement aux aliments et surtout en ce qui concerne les boissons.

Bégaiement, Blaissement, Bredouillement, Susseyement, Zégaiement. Le blaisement, le susseyement et le bredouillement ont beaucoup de rapport entre eux ; c'est un parler où la langue fait plus de fonctions qu'elle n'en doit faire ordinairement : elle vient se placer entre les dents et les lèvres, et obstrue ainsi le passage des sons. Le bégaiement est un défaut naturel qui provient d'un manque de souplesse dans le mouvement des muscles de la langue et des lèvres. Pour parvenir à le corriger, il faut parler posément

et articuler syllabe par syllabe tous les mots; il faut rassembler de préférence les syllabes qui se forment d'une forte collision de la langue avec les dents, ou des deux lèvres séparées avec violence, après avoir été serrées l'une contre l'autre, comme en prononçant le P, le J, ou le G.

Défauts relatifs aux liaisons. Les liaisons vicieuses qui choquent le plus souvent sont celle de l's et de l'*x* précédant une voyelle; l'acteur ayant toujours mal ménagé sa respiration est obligé, pour ainsi dire, de doubler la liaison, et il prononce des droits-*z*'à vous... Les dieux-*z*'ont fait le reste, etc. D'un autre côté, certaines liaisons, cependant approuvées, peuvent nuire au naturel du débit, et ordinairement lorsqu'il y a une virgule entre un mot finissant par une consonne et un mot commençant par une voyelle, on ne doit pas faire de liaison, puisque par cette virgule l'auteur indique un repos, et que nécessairement ce repos doit être utile; quand il n'y a point de virgules comme dans les exemples cités plus haut, il faut que teur respire avant le mot qui précède la virgule, afin de ne pas allonger la liaison comme on le fait tous les jours, car ce défaut est presque général. Un autre genre de liaison se fait presque toujours aussi au mépris de la ponctuation, et par conséquent souvent du sens plus positif de la phrase; cette liaison ôte à la phrase incidente son importance; c'est à propos des pronoms relatifs *que*, *qui*, etc., et de la conjonction *et*. Il est vrai qu'il faut une grande justesse de diction chez l'acteur, afin qu'il ne paraisse pas affecté en ponctuant correctement.

Défauts relatifs à la prosodie. Les acteurs ajoutent

presque tous une syllabe aux *e* muets, et ils prononcent *barbarie*, eu ; *terrible*, eu ; *sévère*, eu ; *perdue*, eu. Il en est de même pour les mots qui se terminent en *r*, comme *cœur*, e ; *horreur*, e ; *malheur*, e. Un autre défaut, qui est aussi presque général, c'est de prononcer l'*r* des infinitifs devant des consonnes, comme si l'on écrivait : *allair à Paris*. Jamais l'*r*, dans les infinitifs, ne doit se faire sentir devant les consonnes ; et devant les voyelles, il faut adoucir le son, et prononcer comme s'il était écrit ainsi : *allèr-à-Paris, aimèr-avec-ardeur....* Beaucoup d'acteurs prononcent faussement les mots mouillé, meilleur, comme *moulié, meilieur*; et par le défaut contraire, ils disent *bataye, muraye*, pour *bataille, muraille*, etc. Souvent ils ne font pas sentir le valeur d'une longue et d'une brève ; ils disent *avid-de-lauriers*, pour *avide-de-lauriers*. On n'entend jamais non plus leurs terminaisons féminines dans les pièces en vers. Il faudrait aussi qu'ils doublassent les consonnes dans les mots suivants : *immortalité, horreur* ; on ne doit pas prononcer i-mortalité, ho-reur, etc.; tyra-niser au lieu de tyranniser; térasser au lieu de terrasser. *Règle* : Quand il se trouve un mot composé de plusieurs syllabes, ayant deux consonnes chacune, il faut toujours doubler la première. — Il faut prononcer *grèce* et non pas *graisse, un homme*, et non pas *une n'homme, mœurs*, et non pas *meurs, pleurs*, et non pas *pleursse*. Ce dernier défaut n'a guère plus lieu aujourd'hui qu'au mélodrame et en province.

DÉJAZET (THÉÂTRE). *Voyez* THÉÂTRES DE PARIS.

DÉLASSEMENTS-COMIQUES. Nom d'un théâ-

tre établi à Paris, près de l'entrée du boulevard du Temple, en 1785. Comme tous les petits théâtres, il était obligé de faire son service aux foires Saint-Germain et Saint-Laurent. On y jouait des comédies-parades. Fermé vers la fin de 1786, rouvert l'année suivante, puis incendié et reconstruit, il prit, en 1801, le titre de *Théâtre-Lyri-Comique* ; puis, en 1806, de *Variétés amusantes* ; il fut supprimé avec plusieurs autres théâtres.

Un autre théâtre des *Délassements-Comiques* s'éleva, en 1841, sur le boulevard du Temple, à la place où était auparavant le *Théâtre des Acrobates* de Mme Saqui. La salle fut démolie en 1862 ; la troupe des *Délassements-Comiques* alla s'installer provisoirement rue de Provence.

DÉMARCHE. Allure, façon de marcher ; manière d'agir ; mouvement. On ne saurait trop s'exercer dans la chambre à marcher ferme et bien sous soi, les jambes sur les pieds, les cuisses sur les jambes, le corps sur les cuisses, les reins droits, les épaules basses ; le col droit et la tête bien placée ; c'est ce qu'enseigne la danse noble et figurée. Pour changer de direction en marchant, changer l'épaule, la tourner ou à droite ou à gauche. — En marchant, les gens qui pensent *au passé* regardent *à terre*, les gens qui pensent *à l'avenir* regardent *au ciel* ; les gens qui pensent *au présent* regardent *devant eux* ; les gens qui ne pensent *à rien* regardent *de côté et d'autre*.

Une démarche rapide n'est presque jamais noble ; elle l'est moins que jamais dans l'abattement et la douleur. Il faut distinguer cependant un grand pas

d'avec un pas ferme et tranquille. Lorsque l'homme développe ses idées avec facilité et sans obstacle, sa démarche est plus libre : quand la série des idées se présente difficilement, son pas devient plus lent, et lorsqu'un doute important s'élève soudain dans son esprit, il s'arrête tout à coup. Dans les situations où l'âme hésite contre des idées contraires, et trouve partout des obstacles et des difficultés, alors la démarche est irrégulière, sans direction déterminée. La plus belle démarche est celle où le mouvement des pieds et des mains s'accorde avec tout le corps. Aristote remarque que celui dont l'allure est lente et dont les pas sont mesurés, portant de la dignité dans tous ses mouvements, prouve la force de son corps et la grandeur de son âme. La liberté, la rapidité de sa marche, sa lenteur, son interruption, son embarras, ses disparates et son irrégularité, doivent annoncer à la scène la liberté, la facilité, la lenteur, la difficulté, le doute, l'hésitation des pensées. Il en est de même du jeu des mains. — On doit marcher d'un pas assuré, mais égal, modéré et surtout sans secousses.

DÉNOUMENT. Débrouillement et conclusion de l'intrigue d'une pièce de théâtre. Art de *dénouer* le nœud d'une intrigue dramatique, d'une manière qui satisfasse le spectateur. Ce dernier oubliera l'intrigue la mieux conduite, les situations les plus touchantes ou les plus comiques, le dialogue le mieux fait, il oubliera tout enfin, si le dénoûment est mauvais. Comme l'a dit Marmontel, si le fil qui conduit au dénoûment échappe à la vue on se plaint qu'il est trop faible ; s'il se laisse apercevoir, on se plaint qu'il est grossier.

Chez les anciens, le dénoûment était des plus simples. Les modernes sont plus exigeants : le dénoûment doit être motivé ; il doit avoir l'attrait de la surprise et, en même temps, le mérite de la vraisemblance.

Dans la tragédie, on admire les dénoûments de *Rodogune* de Corneille ; l'intérêt et la curiosité y sont, jusqu'aux derniers vers, puissamment excités et bien tenus. Le dénoûment d'*Athalie* de Racine se recommande, de son côté, par son imposante beauté et par l'art avec lequel il est amené. Le dénoûment du drame moderne semble avoir pris pour devise :

> Je ne puis émouvoir qu'à force de trépas

Dans les pièces comiques le dénoûment doit être une des conséquences des incidents de la pièce et toujours assorti aux différents genres. Ainsi, dans la *comédie de caractère*, il faut qu'il soit une déduction logique de ce caractère dominant. Ainsi le *misanthrope* s'exilera d'une société corrompue pour aller chercher

> ...quelque endroit écarté
> Où d'être homme d'honneur on ait la liberté.

C'est pourquoi Molière a eu tort : au lieu de dénouer, de trancher le nœud gordien, il fallait un dénoûment où l'hypocrite se fût pris dans ses propres filets. Un inconvénient de dénoûment des comédies modernes, c'est l'inévitable mariage de la pièce finale. Il est à recommander aux auteurs dramatiques de chercher une autre conclusion que cette péripétie matrimoniale dans les sujets qui le permettent, et dans les

autres d'entourer un hymen de détails qui lui prêtent une teinte plus fraîche et plus neuve. (*Voyez* DEUS EX MACHINA.)

DEUS EX MACHINA. Expression latine dont on se sert pour désigner le dénoûment plus heureux que vraisemblable d'une situation tragique, grâce à l'intervention imprévue d'un personnage mystérieux, lequel, dans les tragédies antiques, était un dieu qu'une machine faisait subitement descendre du ciel sur le théâtre. Dans le drame moderne, l'oncle d'Amérique qui arrive si à propos avec ses millions est un véritable *Deus ex machina*.

DEVOIRS DU COMÉDIEN ENVERS LE PUBLIC. — EXCUSES. — Le comédien doit au public respect et soumission ; le public doit au comédien justice et respect. L'acteur qui peut être exposé aux humiliations du parterre ne pratique plus un art, mais un métier dégradé. Les anciens acteurs avaient peu de déférence pour le public : un jour le peuple criant contre Pylades, fameux pantomime, de ce qu'en dansant le personnage d'Hercule furieux, il avait fait quelques démarches déréglées, il leva alors son masque et dit tout haut aux spectateurs : « *Sots que vous êtes, je représente un furieux.* » Il continua ensuite son rôle, sans être interrompu. Cette réponse pouvait être juste, mais une excuse offerte de cette manière n'aurait sans doute pas été admise de notre temps, où l'on peut dire les plus grossières injures pourvu qu'on les dise poliment ou du moins avec un ton poli.

— Dazincourt, dans la circoustance que nous allons citer, donne une grande leçon à tous les acteurs qui

pourraient se trouver dans le même cas que lui: le jour de la première représentation de *la Belle-Mère,* il ouvrait le cinquième acte en tenant une lettre qu'il devait lire mystérieusement ; il lisait donc bas, on lui cria : « *plus haut !* » Dazincourt se retourna, regarda vers le fond du théâtre avec inquiétude et curiosité, puis il reprit sa lecture vers le même ton. Cette manière muette d'éclairer le public sur son erreur, fut désapprouvée par ces gens à qui tout ce qui est vrai est étrange ; mais elle eut le suffrage de tous les amis de la vérité ; elle annonçait autant d'esprit que de délicatesse.

— Un jour Baron, entrant sur la scène dans le rôle d'Agamemnon, disait d'un ton fort bas ce vers qui commence la pièce :

Oui, c'est Agamemnon, c'est ton roi qui t'éveille.

On lui cria : *plus haut !*... « *Si je le disais plus haut, je le dirais plus mal,* » répondit-il froidement, et il continua son rôle.

— Dufrêne à qui l'on cria de même une fois « *plus haut !* » répliqua avec encore plus de hauteur : — « *Et vous, plus bas !* »

Il alla au For-l'Évêque pour cela et fut ensuite obligé de faire des excuses au public. Voici comment il commença :

« Messieurs, je n'ai jamais mieux senti la bassesse de mon état que par la démarche que je fais en ce moment !... »

Et le public d'applaudir ! Voici deux autres genres d'excuses plus rapprochés de nous :

Mademoiselle Georges dit au parterre de l'Odéon,

qui lui demandait des excuses après une représentation d'*Iphigénie en Aulide* pendant laquelle elle avait quitté la scène : — « Si j'avais cru manquer au public je ne me serais pas permis de reparaître devant lui... »

Perlet, auquel on demandait aussi des excuses au théâtre du Gymnase, vint dire :

« — Je ne suis plus comédien. » — Le public applaudit à ces deux discours.

Un acteur sifflé obstinément le jour de son premier début, s'avança enfin pour parler au public; on fit alors un grand silence, et il dit avec beaucoup de sang-froid : — « Messieurs, ménagez vos moyens, je vous prie, je suis engagé à ce théâtre pour cinq années ! »

Un autre acteur de province qui jouait de tout, et rien de bien, maltraité journellement du public, s'avisa un jour de le haranguer. — « Je ne sais, Messieurs, dit-il, par où j'ai eu le malheur de vous déplaire : je fais tout ce que je peux, et je me prête à tout de la meilleure volonté du monde sans pouvoir réussir à vous contenter : je joue dans le tragique et dans le comique. — Tant pis, lui répondit-on. — Je joue des premiers, des seconds et des troisièmes rôles. — Tant pis. »

Après quoi, fixant le public avec un air d'attendrissement :

« — Ingrat parterre, que t'ai-je fait ? tu me forceras à m'en aller. » — « Tant mieux. »

Et chaque raison ainsi alléguée, était toujours ripostée ou d'un *tant pis !* ou d'un *tant mieux !* A la fin, excédé, hors de lui, et ne sachant plus que dire, il

s'échappa jusqu'à envoyer tout crûment le parterre.......
où l'honnêteté ne permet pas de dire. — « *Tant
mieux !* » répond encore un autre plaisant...

Cependant, l'acteur se tournant tout de suite, par
réflexion, vers les loges, dit fort poliment : — « Mesdames, ce n'est pas pour vous que je parle au moins ! »
— « *Tant pis !* » répond une voix flûtée qui partait du
fond d'une loge.

Toute cette scène singulière fut interrompue à chaque instant par les risées et les brouhahas réitérés du
public à chaque réponse ; ce qui, joint à la constance
opiniâtre de l'acteur, la fit durer près d'un quart
d'heure.

Il arriva aussi qu'un acteur continuellement sifflé
et ne sachant comment conjurer l'orage, dit un soir
au public : — « Messieurs, je mérite peut-être d'être
sifflé ; mais permettez-moi de vous le dire, vous ne savez
pas siffler ; voici comment il faut s'y prendre. » Et
alors il se mit à siffler plusieurs airs très difficiles et
très jolis qui furent applaudis ; on le souffrit depuis
à cause de cette bizarrerie.

N'en concluons pas moins qu'il ne faut jamais que
le comédien se trouve en contact avec le public et
qu'il ne doit jamais lui adresser la parole que lorsqu'il s'y trouve contraint par des circonstances extraordinaires, telles par exemple que celles où le public
exigerait une chose défendue, ou qu'on ne pourrait
pas exécuter par suite d'une circonstance particulière.

DICTION. (De *dicere*, dire, énoncer.) Action de
dire ; manière de s'exprimer. La perfection de l'art
de bien dire consiste à nuancer chaque chose, par le
plus ou le moins d'énergie, de noblesse et de sensibi-

lité. Pour bien dire, il ne faut rien forcer. Un des défauts qui tiennent à la jeunesse, c'est une diction trop précipitée et pas assez graduée. Ce qui donne du charme à la diction, c'est une grande justesse dans l'ARTICULATION et dans la PONCTUATION (*Voyez* ces mots) qui seules divisent les phrases et les distinguent. Une diction lourde, pesante et uniforme noie les beautés les plus frappantes et en détruit l'effet. Racine est l'auteur par excellence pour la clarté, la magie de la belle diction. — Un caractère franc et développé doit avoir une diction plus rapide qu'un profond politique. De la manière d'aspirer et de respirer à propos dépendent la bonne diction et le moyen d'éviter la monotonie des rimes dans les pièces en vers, où il ne faut pas toujours, comme le font la plupart des acteurs, s'arrêter précisément après chaque hémistiche. (*Voyez* RÉCITATION, VERS, EXÉCUTION et NUANCES.)

DIGNITÉ. (*Voyez* NOBLESSE.)

DILETTANTE. 1° Amateur, connaisseur ; 2° particulièrement, amateur de musique italienne. On appelle *Dilettantisme*, le goût de la musique, particulièrement de la musique italienne.

DISPOSITIONS. (Du latin *dispositio*.) Ce mot est ici synonyme d'aptitude, d'inclination, de moyens. Peu de personnes ont des dispositions théâtrales, autrement dit sont en état de paraître sur la scène, et il en est encore un moindre nombre à qui il convient d'y remplir les principaux emplois. C'est à quoi la plupart des sujets, qui se destinent à jouer la tragédie ou la comédie, ne font presque aucune réflexion. Sou-

vent ils ne devraient pas plus songer à contribuer à nos amusements, que des asthmatiques à remporter le prix de la course, et cependant ils se présentent hardiment dans la carrière. Non seulement plusieurs y entrent sans avoir aucune des dispositions nécessaires pour y être admis, mais souvent le moindre soin de ceux qui sont dans ces dispositions est de les mettre à profit pour s'y distinguer. Souvent, s'ils sont applaudis dans deux ou trois rôles, et s'ils ne sont pas sifflés dans les autres, ils pensent avoir tout fait pour notre satisfaction et pour leur gloire. Il importe de dissiper l'erreur de ceux qui croient qu'il suffit, pour être comédien, d'avoir de la mémoire, et de pouvoir parler, marcher et gesticuler. On ne saurait imaginer combien de gens se persuadent que *rien n'est plus facile que de jouer la Comédie*, et combien il s'en présente tous les jours dans chaque troupe avec cette ridicule persuasion. Ce qu'il y a de plus incroyable c'est que, dans le grand nombre, si peu de personnes aient la moindre des dispositions nécessaires pour pouvoir s'exposer sur la scène. Malgré cela, tous ont la fureur de vouloir se charger des rôles les plus difficiles et de la plus grande importance.

On connaît, à cet égard, une foule d'anecdotes, toutes plus divertissantes les unes que les autres. Un de ces postulants qui, dans une tragédie, n'était chargé que de cet hémistiche : « *C'en est fait, il est mort,* » répondit, quand il fallut parler : — « *C'en est mort, il est fait.* » Un autre, dont le rôle se réduisait à ces deux mots : — « *Sonnez, trompettes,* » vint dire : — « *Trompez, sonnettes,* » celui-ci au lieu de dire : — « *Madame,*

voilà une lettre qui presse, » s'écria : — « Ah! mon Dieu! que de chandelles! » etc.

Il y en a d'autres d'une effronterie et d'une intrépidité à toute épreuve. Un acteur étant tombé subitement malade, son domestique qui savait toute la pièce par cœur, à force de l'avoir entendu répéter, se proposa pour remplir ce rôle. Comme c'était la seule ressource pour ce jour-là, on y consentit. Sa figure, sa voix, ses gestes, et surtout sa confiance insolente étaient d'un ridicule et d'un comique si parfait, qu'il fut applaudi généralement par dérision. Dès le soir même, ce fou, ayant pris la chose au sérieux, donna congé à son maître, demanda quinze mille francs d'appointements, et se crut le premier acteur du monde.

DISTRACTION. (*Voyez* ATTENTION.)

DIVERTISSEMENT. (*Voyez* BALLET.)

DOUBLE ou **DOUBLURE**. (Du latin *Duplex*.) Acteur en second ou troisième, après *le chef d'emploi*, et qui remplace ce dernier en cas d'absence, de congé, de maladie. On fait souvent jouer aux doublures les bouches-trous ou mauvais rôles. Les uns restent doubles toute leur vie ; pour les autres, cette position n'est qu'un noviciat.

Talma fut *double* de Larive ; mademoiselle Mars dut commencer par être *doublure*.

A l'Opéra, au lieu de *double, doublure*, on dit *second sujet* ou *remplaçant*.

DOYEN (THÉATRE). Spectacle de société, fondé rue Notre-Dame de Nazareth, avant 1783, par un

nommé Doyen. Ce théâtre était loué à des amateurs. En 1815, cette salle fut transportée rue Transnonain. Elle cessa d'exister en 1834.

DRAMATIQUE (Art). (*Voyez* Art dramatique.)

DRAMATURGE. (Du grec *Dramatourgos*.) Nom donné, non pas aux auteurs dramatiques, mais aux *faiseurs de choses dramatiques*, à ceux qui font de l'art dramatique métier et marchandise.

DRAME. (Du grec δράμα qui vient lui-même du verbe δράω, j'agis). Pièce de théâtre représentant une action soit tragique, soit comique ; et dans un sens plus restreint, pièce de théâtre, en vers ou en prose, d'un genre mixte entre la tragédie et la comédie, dont l'action, sérieuse par le fond, souvent familière par la forme, admet toute sorte de personnages, ainsi que tous les sentiments et tous les tons. On appela d'abord le drame *tragédie bourgeoise* ou *comédie sérieuse*.

Nivelle de là Chaussée fut le premier qui mit ce genre en vogue dans sa pièce intitulée : *Préjugé à la mode*. Ce genre fut bien accueilli du public ; en effet il choque quelquefois moins que les autres genres la raison et les vraisemblances. Cependant Voltaire l'attaqua avec aigreur ; il l'appela comédie larmoyante ; monstre né de l'impuissance d'être ou plaisant ou tragique. Jugement injuste, car on voit tous les jours dans les drames des scènes très comiques et des scènes très tragiques. D'un autre côté, des artistes médiocres dans la tragédie et dans la haute comédie, peuvent être bons dans le *drame*, et à plus forte rai-

son encore dans le *mélodrame,* genre le plus larmoyant des larmoyants.

En France, on n'a conservé de tous les anciens drames que le *Père de famille,* de Diderot ; le *Philosophe sans le savoir,* de Sedaine ; *Eugénie,* de Beaumarchais.

Les acteurs qui se sont le plus distingués sur la scène française dans le drame, sont : MM. Frédérick-Lemaître, Bocage, Laferrière, Mélingue, Paulin-Ménier, Berton, Dumaine, etc. ; Mesdames Georges, Dorval, Doche, Lacroix, Fargueil, Lia-Félix, Guyon Marie Laurent, etc.

DUÈGNE. (De l'espagnol *Duena.*) Emploi dramatique. La duègne est une matrone à qui est confiée la surveillance des femmes du logis. On cite, parmi les bonnes duègnes d'autrefois, Madame Desmousseaux, au Théâtre-Français ; Madame Grassau, à l'Odéon.

E

EFFET. (Du latin *effectus.*) Exécution frappante. Quand on dit qu'une pièce *fait de l'effet,* cela signifie qu'elle cause aux spectateurs un sentiment d'émotion, de terreur, de plaisir, de joie ou de tristesse ; on dit aussi qu'elle *produit de l'effet.* De même, un acteur *fait* ou *produit de l'effet,* quand il a l'art d'exciter ces

divers sentiments chez la foule et de sympathiser avec elle. Shakespeare met dans la bouche d'*Hamlet* d'excellents conseils à l'adresse des comédiens *chercheurs d'effets :* « Rendez ce discours comme je l'ai prononcé devant vous, d'un ton facile et naturel. »

Plus on vise à l'effet, moins on atteint son but.

Une pièce contient toujours un certain nombre de passages indiqués par la tradition, ou par l'auteur lui-même, ou par l'acteur dans le rôle duquel ils se trouvent, comme devant exciter, suivant les cas, les applaudissements, le rire ou les larmes. C'est ce qu'on appelle un *effet*. Il y a des acteurs qui, par jalousie ou par inimitié, neutralisent les *effets* de leurs camarades, ce qui est facile en s'abstenant de donner la réplique juste, ou en omettant un geste convenu, ou en se hâtant de parler après le mot de valeur. Tout effet est manqué, si l'on voit trop de préparation pour en produire ; c'est que vous n'êtes plus rien, si vous ne vous faites pas oublier ; c'est que des efforts trop visibles ne montrent que de la faiblesse ; c'est qu'on ne se guinde que parce qu'on est petit. Au contraire, si vous êtes emporté par un élan naturel et comme involontaire, si votre imagination vous domine, vous dominez la mienne ; si votre imagination vous commande, vous me commandez. C'est un grand art que celui de savoir amener par degrés ceux qui vous écoutent, à recevoir vos sentiments ; c'en est un essentiel que de savoir juger quand l'effet est produit, et qu'on ne ferait plus que l'affaiblir en voulant y ajouter encore.

Il ne faut pas se préparer en scène pour les effets qu'on attend sur des mots connus ; tels, dans les tra-

gédies, que ceux-ci : *Qu'en dis tu? Moi?* dans *Manlius*; *Qu'il mourût* dans les *Horaces*; *Sortez!* dans *Bajazet*, etc. Napoléon 1er fit venir un jour Saint-Prix pour s'entretenir avec lui sur la manière dont celui-ci prononçait le *qu'il mourût*; il pensait qu'il devait être dit le plus simplement possible; que le vieil Horace regarde comme une chose très ordinaire qu'un Romain périsse pour conserver l'honneur de sa maison et surtout de sa patrie; qu'il n'y avait aucune emphase à mettre dans ces deux mots; que leur beauté consistait dans leur simplicité et dans celle du mouvement. Mais l'acteur fit observer que malheureusement les beaux, les grands effets au théâtre dépendent très souvent de l'interlocuteur; et qu'il faut quelquefois faire des sacrifices à la simplicité, pour faire bien sentir la pensée, le grand sentiment du poète; que la manière dont il disait son *qu'il mourût* était subordonnée au ton que prenait l'actrice en lui disant : *Que vouliez-vous qu'il fît contre trois?* Si elle prononce ces mots avec un ton bas, nécessairement il faut dire *qu'il mourût* avec éclat; si au contraire elle prend la voix élevée de la question, mêlée d'étonnement, le *qu'il mourût* dit tout simplement, mais avec énergie, produit un effet prodigieux. Il faudrait donc toujours que les acteurs s'entendissent au théâtre pour l'ensemble et l'effet de la représentation, le public et eux-mêmes y gagneraient beaucoup.

On produit souvent de grands effets par la manière de prononcer les mots, par la manière de les teindre, pour ainsi dire, du sentiment qu'ils expriment.

— « Les effets les plus heureux, dit Préville dans ses *Mémoires*, tiennent la plupart du temps à un geste,

à une simple inflexion de voix, à un *silence.* »

— « Un acteur, disait Talma, doit s'étudier à faire de *l'effet,* mais il ne doit pas uniquement chercher *les effets.* Car alors il devient faux et anti-naturel. Faire *de l'effet,* c'est donner en quelque sorte de la réalité aux fictions de la scène. Pour arriver à ce but, il faut que l'acteur ait reçu de la nature une sensibilité extrême et une profonde intelligence. Si la sensibilité nous fournit les objets, l'intelligence les met en œuvre. Elle nous aide à diriger l'emploi de nos forces physiques et intellectuelles, à juger des rapports et de la liaison qu'il y a entre les paroles du poète et la situation ou le caractère des personnages, à ajouter quelquefois des nuances qui leur manquent ou que les vers ne peuvent exprimer, à compléter, enfin, leur expression par le geste et la physionomie, et à produire ces *effets* sublimes qui saisissent le spectateur et portent le ravissement jusqu'au fond des cœurs.

« Il est dans l'expression des passions extrêmes des nuances que l'acteur ne peut bien rendre que lorsqu'il les a éprouvées lui-même. A peine oserai-je dire que moi-même, dans une circonstance de ma vie où j'éprouvai un chagrin profond, la passion du théâtre était telle en moi, qu'accablé de douleur bien réelle, au milieu des larmes que je versais, je fis, malgré moi, une observation rapide et fugitive sur l'altération de ma voix et sur une certaine vibration spasmodique qu'elle contractait dans les pleurs, et je le dis non sans quelque honte, je pensai machinalement a m'en servir au besoin ; et en effet, cette expérience sur moi-même m'a souvent été très utile. »

EFFUSION. (Du latin *effusio*.) Épanchement affectueux ; vive et sincère démonstration. Rien ne fait jamais au théâtre un plus grand effet que des personnages qui, renfermant d'abord leur douleur dans le fond de leur âme, laissent ensuite éclater tous les sentiments qui les déchirent.

EGAYE. Se dit d'un acteur auquel le public rit au nez. Ce mot n'est pas encore aussi fort que celui d'être *travaillé* ; car lorsque l'acteur est *travaillé* par le public, il est hué, sifflé, etc.

ELEGANCE. (*Voyez* GRACE et FINESSE.)

ELOQUENCE. (Du latin *eloquentia*.) Talent d'émouvoir ; faculté d'agir sur les esprits et sur les âmes par le moyen de la parole ; sur les esprits par l'instruction, sur les âmes, par les émotions. Art de convaincre à force de passionner. L'orateur, en général, et l'acteur doivent *plaire, toucher, attacher*. Être éloquent, c'est faire passer avec rapidité, et imprimer avec force dans l'âme des autres, le sentiment profond dont on est pénétré ; cette définition est d'autant plus juste qu'elle s'applique même à l'éloquence du silence et à celle du geste. L'éloquence est un don de la nature. Les règles ne rendront jamais un ouvrage ou un discours éloquent ; elles servent seulement à empêcher que les endroits vraiment éloquents et dictés par la nature, ne soient défigurés par d'autres fruits de la négligence ou du mauvais goût. Shakespeare a fait, sans le secours des règles, le monologue admirable d'Hamlet ; avec le secours des règles, il eût évité la scène barbare et dégoûtante des fossoyeurs. L'éloquence affecte deux caractères principaux qui ré-

pondent aux deux moyens par lesquels les hommes se laissent maîtriser : la *force* et la *douceur*. Dans le premier genre, sévère, véhémente, hardie, elle étonne et subjugue. Dans le second, persuasive, elle obtient, par un charme irrésistible, ce qu'on eût tenté vainement d'emporter par d'autres moyens. La déclamation se réduit aussi à ces deux genres principaux ; on en compte un autre pour le discours ordinaire, qu'on appelle *tempéré*, lorsqu'il ne s'agit d'émouvoir aucune passion.

Cicéron dit que l'éloquence diffère des autres arts, en ce qu'elle n'a point de limites marquées et qu'elle n'est resserrée par aucunes bornes, au lieu que ceux-ci ont les leurs. Fénelon dit que quand on a de grandes choses à dire, et qu'on les a bien méditées, on est facilement éloquent. L'éloquence agit ou comme un feu qui pénètre avec force, ou qui s'insinue rapidement ; ou comme l'éclair qui éblouit, ou comme la foudre qui précipite. Il faut contraster pour se faire craindre et déterminer promptement ; il faut graduer pour se faire aimer et produire une longue persuasion.

L'éloquence naquit chez les Romains avec la liberté ; le premier théâtre de l'éloquence dans le monde ancien fut Athènes.

ÉMOTION. Agitation ; trouble ; mouvement soudain qui s'empare tout à coup de l'âme. Le public aime mieux être amusé qu'instruit, et remué que convaincu. Le besoin le plus général des hommes rassemblés au théâtre est celui d'une émotion continuelle. Sans une émotion intérieure, il n'est jamais

de grand talent. Il n'y a rien qui ne puisse être admirable quand une émotion interne y entraîne, une émotion qui part du centre de l'âme et domine celui qui la ressent plus encore que celui qui en est témoin. Chez toutes les nations, l'expression de la douleur et de la joie sont la même ; et depuis le sauvage jusqu'au poète, il y a quelque chose de semblable lorsqu'ils sont vraiment heureux ou malheureux.

Toute émotion s'affaiblit par la durée ; c'est pour cela qu'il ne faut jamais outrer l'expression. Il ne faut émouvoir les spectateurs qu'autant qu'ils veulent être émus ; car il est un point au delà duquel l'expression est trop douloureuse et devient fatigante.

Il est plus aisé d'ébranler les nerfs que d'émouvoir le cœur ; pour émouvoir et ravir les spectateurs, il faut leur présenter des images auxquelles ils ne s'attendent point, et représenter encore ces images. La musique qui a tant de pouvoir sur les hommes ne parvient à les toucher que par des répétitions ; il n'y a pas un air pathétique où le même motif ne revienne plusieurs fois, et c'est ainsi qu'il émeut.

EMPLOI. (Du latin *implicatio*.) Genre de rôle qu'un comédien remplit. Un des abus de l'ancienneté, c'est que, bien que l'aptitude soit passée, l'emploi reste, il est à vie. Il faut qu'un acteur sache deviner sa place ; c'est un tact qui manque à beaucoup de gens. On distingue ainsi les emplois dans les grands théâtres ; pour la *tragédie* : pères nobles, premiers rôles, jeunes premiers rôles, deuxièmes rôles, rois, troisièmes rôles, grands confidents, confidents, utilités, accessoires. Pour les rôles de femmes : reines, premiers rôles, grandes

princesses, jeunes premières, confidentes, rôles à récits, utilités. Il fut un temps au Théâtre-Français où le même acteur remplissait les rôles de rois, d'amoureux, de petits maîtres, de gascons et d'ivrognes. Voilà ce qui s'appelle jouer tous les genres.

Les acteurs jouant la comédie ne doivent parvenir à la tristesse, lorsqu'elle devient indispensable, que lentement, par degrés et comme des personnes qui s'y refusent. Si leurs rôles ne doivent pas faire rire, il ne faut pas faire rire, il ne faut pas qu'ils s'opposent par un air sombre et ennuyé, à l'impression comique qui peut naître des personnages avec lesquels ils sont en scène ; mais si eux-mêmes ont à dire des choses risibles ils doivent employer tout leur art pour ne rien ôter à l'expression sans rien perdre de la noblesse. Ces principes sont applicables à tous les acteurs en général, mais particulièrement aux rôles d'amoureux.

L'emploi des *caractères* dans la comédie est le plus difficile du théâtre. Plus un rôle est marqué, plus il est malaisé de le bien rendre. On peut en lisant apprendre comment pensent les hommes suivant les différents caractères, mais ce n'est qu'en les voyant qu'on peut connaitre la manière dont ils expriment leurs pensées. Il faut, dans les caractères, n'employer que des traits décidés et fermes ; ce qu'on ne fait pas aisément lorsqu'on ne veut pas outrer la nature. — Le genre des premiers rôles, deuxièmes rôles et caractères s'appelle *haut-comique*, parce qu'il réunit à la fois le plaisant et la noblesse.

Les valets, les paysans, les vieillards ridicules, les niais et les bouffons composent le *bas-comique*. Ces emplois sont plus faciles à remplir que ceux du haut-

comique ; moins on est obligé d'avoir de noblesse et de grâce dans la figure, de justesse et de flexibilité dans la voix, plus le jeu devient facile. Ce sont même des qualités dont on doit souvent se défaire quand on joue le bas-comique. — Le plaisant est un point fort délicat ; on s'y trompe souvent ; et si le goût naturel ne retient un acteur dans le vrai chemin, il révolte au lieu de faire rire. Un comique doit être plaisant, non seulement lorsqu'il est dans une situation gaie, mais encore lorsqu'il se trouve dans une situation triste et qu'il parle de choses affligeantes ; il y a très peu d'exceptions.

Il ne faut pas confondre le genre *bouffon* avec le genre *comique*. Dans le premier genre celui qui charge le plus et qui est le plus ridicule est toujours le plus applaudi. Les rôles à *manteau* sont ceux du bas-comique où l'on réussit le plus aisément. — On doit faire remarquer aux acteurs, à l'égard des emplois, que ceux qui se croient destinés à jouer les premiers rôles ne doivent pas pour cela s'abstenir de jouer d'abord les rôles secondaires, lorsque, d'ailleurs, leurs moyens ne conviennent encore qu'à ce dernier emploi. Ce principe méconnu égare et perd beaucoup de jeunes commençants.

ENERGIE. (Du grec *energeia*.) Force d'esprit ; puissance agissante ; force de caractère. Il faut une énergie soutenue, pour en imposer aux spectateurs et les forcer à être attentifs ; mais qu'on n'entende pas ici que par une énergie soutenue, nous voulions dire qu'il faille continuellement avoir un jeu violent. Il peut y avoir beaucoup d'énergie dans un mot prononcé à

voix basse, dans un silence, dans un regard, dans le moindre geste. Nous entendons par énergie soutenue que l'acteur qui représente un personnage soit continuellement en action.

ENFLURE. Défaut opposé à la *justesse*. Il vient de ce qu'on veut faire paraître grandes des pensées qui n'ont rien d'élevé ; il n'y a que les esprits faux qui en soient susceptibles, car en voulant tout faire remarquer au théâtre, on fait oublier ce qui serait remarqué. L'enflure est le vice du style ampoulé et de la diction prétentieuse.

ENLEVER. *Se faire enlever*, se faire redemander, rappeler. *Etre enlevé*, être rappelé.

ENSEMBLE. (Du latin *in* et *simul*.) Exécution complète ; union qui doit exister dans le jeu et dans le récit de tous ceux qui se trouvent sur la scène. L'ensemble fait valoir les artistes médiocres, et sans lui les meilleurs perdraient leur éclat. Cet art demande beaucoup d'oreille et de possession du théâtre. L'ensemble est tué, quand les acteurs ne se renferment pas sévèrement dans le caractère de leur rôle. Il faut que chaque personnage apporte autant d'attention à rester dans ses limites sur le théâtre, qu'on en apporte ordinairement dans le monde à chercher à les franchir. On devrait toujours trouver dans les mouvements et dans les gestes de tous acteurs la même correspondance que dans les tons de la voix. En principe général, tous les acteurs doivent concourir à augmenter la force de l'expression de celui qui parle. Une des choses qui nuisent à l'ensemble c'est la haine

que deux acteurs, qui doivent dans leurs personnages s'animer sur la scène, peuvent avoir l'un pour l'autre hors du théâtre. Il en est de même des figurants qui ont une tenue ridicule et sale, des évolutions gauches, un sang-froid imperturbable dans toutes les circonstances.

ENTHOUSIASME. (Du grec ἔνθους, ayant Dieu en soi.) Transport de l'esprit et de l'imagination. On distingue l'enthousiasme qui produit et celui qui admire, tous deux ayant leur source dans l'amour du beau, du grand, du vrai.

Lekain a dit : — « Je n'ai pas mieux défini le mot talent, qu'en reconnaissant par mon expérience, qu'il était dans notre âme une lumière divine, qui produisait cet enthousiasme assez étonnant, pour nous élever souvent au-dessus de nous-mêmes, et pétrifier les êtres qui passaient communément dans le monde pour insensibles. C'est par la puissance de ces efforts mâles et vigoureux, que je me suis convaincu que le talent n'était autre chose que l'enthousiasme; que l'enthousiasme était un *je ne sais quoi* qui était en nous et dont nous ne pouvons rendre compte; l'auteur seul de la nature connaît les principes d'une lumière aussi sacrée. » (*Voyez* JE NE SAIS QUOI.)

ENTR'ACTE. Nom donné au temps qui s'écoule entre les actes d'une œuvre dramatique, ou entre deux pièces. Le rideau reste alors baissé. Une bonne administration théâtrale évite de faire de trop longs entr'actes (10 minutes environ).

Chez les Grecs, les ouvrages dramatiques n'étaient point divisés par *actes*; le spectacle était continu; le

chœur et les personnages remplissaient tour à tour le théâtre. Ce furent les Romains qui les premiers partagèrent le spectacle par intervalles, dans lesquels des histrions amusaient le public.

ENTRAILLES. (Du grec *entera*.) Tous les acteurs ont besoin de sentiment ; ceux qui se proposent de nous faire répandre des larmes, ont plus besoin que les autres de la partie du sentiment désignée communément sous le nom d'*entrailles*, et qui s'applique plutôt aux sentiments particuliers de la nature.

ENTRECHAT. (*Voyez* BALLET.)

ENTRÉE. Apparition. En principe général, il faut entrer en scène doucement, à moins que la situation n'exige de la précipitation. Regarder le public en entrant donne un air niais à l'acteur, et ce n'est que dans ce genre de rôle qu'on doit agir ainsi. Il faut aussi *arrondir la scène*, c'est-à-dire ne pas suivre une ligne droite pour arriver sur l'avant-scène, à moins que le moment ne l'exige positivement. Il ne faut pas non plus venir se placer comme de convention, mais bien comme étant appelé par la situation. — Dans l'argot des coulisses on appelle *soigner une entrée*, l'acte par lequel les claqueurs ont des soins particuliers pour l'*entrée* de tel ou tel acteur. On *soigne une entrée* par applaudissements ; par acclamations ; par hilarité ; par sensation, comme pour les débats judiciaires et parlementaires.

Un *camarade déconcerte une entrée* en cherchant à changer l'ovation en confusion. (*Voyez* SORTIE.)

ENTRER DANS LE PLAN. On dit qu'un comé-

dien *entre dans la peau* du personnage qu'il représente, quand il s'est bien identifié avec lui.

C'est ainsi que l'intelligence, l'esprit du comédien s'absorbe dans ses rôles.

ENVIE. (Du latin *invidia*.) Chagrin qu'on ressent des succès d'autrui. Tous les comédiens sont envieux et jaloux, dit-on. On pourrait répondre qu'il en est de même de tous les hommes dans tous les états ; c'est l'histoire de l'humanité. En général, on veut d'abord égaler et ensuite surpasser son voisin. Cependant il faut distinguer une noble émulation, toujours compagne du véritable talent, de cette envie basse et méprisable qui n'appartient qu'à la médiocrité. L'envie dans les arts est un poison mortel qui flétrit l'âme et dessèche la pensée ; en même temps qu'elle paralyse tous les succès, elle sème la discorde et la haine, ces fléaux destructeurs de toute société. Les artistes sont frères, et si la famille des artistes est unie, la famille des sots sera confondue.

ÉQUILIBRISTE. (Du latin *æquilibrium*.) Celui qui sait se tenir en équilibre, en quelque position que son corps soit placé ; c'est un genre de *saltimbanque*, qui danse sur la corde raide, se disloque, marche sur la tête, enfin fait toutes sortes de tours d'agilité. Son champ de bataille est ordinairement un champ de foire.

ESCAMOTEUR. (De l'espagnol *escamodar*.) Celui qui fait métier d'*escamoter* : joueur de gobelets, ou prestidigitateur, sur les places publiques, sur un théâtre ou dans un salon. L'escamoteur prend une *escamote*, petite balle de liège qu'il fait adroitement

disparaître, reparaître, multiplier à son gré, sans que les spectateurs s'en aperçoivent. S'il est habile, il escamote aussi des pommes, des balles, des cartes, des montres, des lapins, des enfants, et jusqu'à des personnes adultes.

Il y a des escamoteurs dont le talent tient jusqu'à un certain point aux connaissances physiques et chimiques : tels ont été Pinetti, Bienvenu, Olivier et Ledru, plus généralement connu sous le sobriquet de *Comus*, dont le petit-fils est devenu si célèbre dans l'histoire politique contemporaine sous le nom de Ledru-Rollin ; tels sont encore Bosco, Robert Houdin, Comte, Hamilton, Manicardi, Gaston, Robin, etc.

ESPRIT. (Du latin *spiritus*.) On accorde généralement peu d'esprit aux comédiens. Si l'on avait de l'esprit une idée plus saine, on n'aurait pas fait l'injustice d'en refuser à de célèbres acteurs ou actrices, ainsi qu'on l'a fait trop souvent. Ils avaient sans doute peu de cet esprit qui, dans certaines sociétés, procure le plus de réputation, et qui en mérite le moins ; de cet esprit destiné pour la montre plutôt que pour l'usage, et qu'on peut comparer à ces arbres qui portent beaucoup de fleurs, mais qui ne produisent point de fruit ; de cet esprit qui, nous fournissant une vaine parure, et ne nous servant de rien dans nos besoins, nous fait briller dans les choses inutiles, et ne nous est d'aucun secours dans celles où il nous importe le plus de réussir. En récompense, la nature doua les personnes dont il est question, d'une autre espèce d'esprit qui s'annonce avec moins de faste, mais qui nous conduit plus sûrement. Elles

ont eu assez de lumière pour connaître les mystères les plus cachés de leur art; elles ont su tirer de cette connaissance tous les avantages qu'elles en pouvaient tirer, et par conséquent elles ont eu beaucoup d'esprit. (*Voyez* TACT.)

ÉTUDE. (Du latin *studium.*) Application d'esprit. La connaissance de la langue est une des plus importantes pour le comédien. C'est à la nature à donner les qualités extérieures, la figure, la voix, la sensibilité, le jugement, la finesse ; c'est à l'étude des grands maîtres, à la pratique du théâtre, et à la réflexion à perfectionner les dons de la nature. Malheureusement le plus grand effort de l'acteur ne va pas jusqu'à *créer*, dans le sens absolu du mot, mais à rendre plus sensibles les beautés de son modèle; son art peut en imposer sur les défauts de l'auteur, il ne peut rien contre l'absence des beautés. Voilà les bornes du pouvoir du comédien. Le travail du comédien doit tendre à être parfaitement d'accord avec lui-même, de façon à ce que tout son ensemble contribue également à tout ce qu'il veut exprimer. Celui qui est né pour être comédien suit son impulsion; les plus fameux artistes se sont formés à l'école du temps et des revers ; ils n'ont atteint les derniers degrés de l'art qu'après les plus pénibles, les plus longues et souvent les plus humiliantes épreuves. Quand on embrasse la profession de comédien par amour pour cet art, il faut faire abnégation d'une quantité de jouissances, on y travaille et on y apprend toujours jusqu'à sa dernière heure. Une remarque d'ailleurs assez pénible, c'est qu'il faut au moins huit ou dix ans pour faire un

comédien supportable ; on devrait sans cesse répéter cette vérité aux jeunes gens qui se présentent au Conservatoire, et l'on serait sûr alors d'avoir des comédiens dans ceux qui persisteraient, au lieu de faire presque toujours des routiniers.

Partout où il y a une réputation soutenue, il y a du beau et du bon ; mais l'homme est homme ; il a des faibles et des défauts. Si vous cultivez un art, n'allez pas voir un homme d'une grande réputation pour imiter ses manières, ou son ton de voix ; son talent n'est point là, il est dans son *enthousiasme* et dans le rapport que son génie a avec la nature. Cherchez alors quels sont les moyens par lesquels il enchante ; rapprochez-les des principes de l'art ; combinez-les ensuite avec votre force et votre talent, et vous parviendrez à être original et à servir bientôt de modèle. (*Voyez* ROLE.)

C'est une erreur grossière de prétendre que les dons naturels suffisent pour réussir au théâtre. Il les faut cultiver par un travail infatigable. Le génie seul ne suffit pas sur la scène ; l'art de représenter s'acquiert par l'étude ; ne suivre absolument que la simple nature n'est pas assez. Le vrai talent est de cacher l'art qui soutient la nature et il n'y a jamais plus d'art que dans les choses où l'art même paraît le moins. C'est ici que les extrémités se touchent ; l'art porté à son comble devient nature ; et la nature négligée ressemble trop souvent à l'affectation. En un mot, au théâtre, la nature toute seule sera, si l'on veut, un mérite sublime, mais très défectueux ; embellie des secours de l'art, elle deviendra un vrai prodige. Les plus grands acteurs ne doivent pas moins leur talent

à leur docilité envers leurs professeurs et à un travail assidu, qu'à l'assemblage des qualités qu'ils ont reçues de la nature. (*Voyez* PROFESSEUR.)

EXCLAMATION. (Du latin *exclamatio*.) Cri d'admiration ou de douleur. Dans le débit, l'exclamation doit être toujours séparée par un temps plus ou moins long des mots qui la suivent. Mademoiselle Duchesnoy et mademoiselle Rachel, dans le rôle d'*Hermione* (dans *Andromaque*), détachaient *ah!* dans le sens suivant :

« Ah ! — fallait-il en croire une amante insensée ? »

La routine grammaticale commande le contraire ; mais *ah!* étant seule une proposition tout entière et détachée, la manière de ces célèbres comédiennes est dans la nature. Et d'ailleurs, le mot *point* d'exclamation indique nécessairement un repos ; si le bon sens de l'artiste ne le concevait pas et si Racine eût voulu qu'on ne s'arrêtât pas sur l'exclamation, il aurait écrit :

Ah! fallait-il en croire....

Dans l'exclamation le cœur est censé alors tellement pénétré du sentiment qui l'affecte, que ne pouvant suffire à la peinture des mouvements qui l'entraînent, ni trouver des expressions convenables à sa situation, il éclate en transports et en interruptions.

Un exemple plus naturel que celui cité plus haut, et qui est aussi plus frappant, est celui-ci : dans le monde si par hasard quelqu'un vous marche sur le pied et vous fait éprouver une grande douleur, vous dites *ah!* d'abord; ensuite : *que vous m'avez fait mal!* mais non pas : *Ah que vous m'avez fait mal!*

EXCUSES. (Du latin *excusatio*.) *Voyez* DEVOIRS DU COMÉDIEN.

EXÉCUTION. (Du latin *executio*.) Accomplissement.

L'exécution d'une chose paraît d'autant plus aisée, que le travail en aura été plus difficile dans l'origine. Ceci s'applique aux travaux moraux comme aux travaux physiques. Avant d'aborder un rôle, l'acteur doit se recueillir et bien étudier les endroits où il lui importe d'être attentif, méthodique, pressant, éclatant, touchant, etc. En général, il doit se posséder; ménager, sans affectation, tel geste, telle parole dans tel mouvement; économiser sa voix, ne pas la prodiguer en commençant afin qu'elle ait la liberté de s'élever, et qu'il paraisse lui en rester beaucoup en finissant. Il prendra dans le *bas*, en général, pour éviter les cris et se trouver riche en inflexions; car c'est cette variété qui fait la vérité et la beauté du DÉBIT. (*Voyez* ce mot.)

EXERCICE. (Du latin *exercitium*.) Pratique. La nature crée le comédien, l'exercice seul le perfectionne. Dans l'art théâtral, l'exercice est tout aussi indispensable que le sont les préceptes les plus lumineux. L'exercice corporel est aussi fort essentiel; il développe les muscles, et donne de la souplesse. La gymnastique, par exemple, rend les corps sains, proportionnés, vigoureux, agiles, pleins de force et de bonne grâce. Les anciens pratiquaient merveilleusement cet art. Dans leurs exercices, les gladiateurs se servaient d'armes plus pesantes que celles qu'ils

devaient employer pour combattre en public. On sent alors avec quelle force et quelle dextérité ils agissaient avec des armes ordinaires. C'est le même travail que fit, dans un autre genre, Démosthène, lorsqu'il voulut corriger son articulation défectueuse. Après beaucoup d'efforts, il était parvenu, ayant cependant des cailloux dans la bouche, à prononcer distinctement. Ainsi lorsqu'il abandonnait ses cailloux, sa prononciation était parfaite et sa voix plus sonore. Voilà le travail que doivent faire les acteurs qui pèchent dans leur art sous un rapport quelconque; il faut qu'ils augmentent les difficultés, ils augmenteront alors les moyens de correction, et ils acquerront même plus en agissant ainsi, qu'ils n'auraient pu l'espérer. Un acteur qui a un défaut de prononciation comme celui du grasseyement, par exemple, et qui parvient, à force de travail, à le corriger, non seulement fait disparaître ce défaut, mais encore donne à son organe une force et une énergie qu'il n'aurait point eues naturellement sans ce défaut.

EXPRESSION.(Du latin *expressio.*)Représentation vive. L'action et la récitation composent l'essence de l'expression. L'expression doit être exacte et précise. Elle naît du sentiment... Il est mille circonstances où l'expression seule est plus que le mot qu'on prononce. (*Voyez* TON et ACCENT.)

Les paroles : *vous m'aimez !* peuvent peindre deux sentiments contraires ; l'expression (en les prononçant) peut dire : *vous me ravissez !* comme elle peut dire : *vous m'indignez !* Ce dernier exemple se trouve dans *Zaïre*, acte IV, scène v.

Il faut savoir parler, avant que de parler pour exprimer justement. La facilité d'expression produit l'harmonie, cette musique du style.

Un principe général, en fait d'expression, et qu'il faut suivre au théâtre comme dans tous les autres arts, c'est de ne pas blesser les organes, à force de vouloir les ébranler. Quand la voix n'est pas juste, il n'y a jamais de noblesse dans l'expression. Comme l'ivresse physique attaque tout le système nerveux, depuis le sommet de la tête jusqu'au bout des pieds, il en doit être de même de l'ivresse morale des affections ; car l'homme n'a qu'une âme qui modifie son corps. Ainsi, quand une affection simple dirige toutes les forces de l'âme vers un seul point, et que les idées et les sentiments sont parfaitement à l'unisson, alors, tout le corps doit en partager l'expression, et le mouvement de chaque membre doit y coopérer. — On ne doit jamais outrer l'expression ; dès que le spectateur s'en aperçoit, il n'y a plus d'effet ; l'outré ne vient jamais de la trop grande force du sentiment, mais bien des accessoires qui le gâtent, nous voulons dire la mécanique du geste et de la voix. Ce sont l'apprêt et la pesanteur qui font les comédiens forcés. Plus un mouvement est vif, moins il faut y rester ; par là on imite la nature humaine qui n'a pas la force de soutenir longtemps les situations qui la contraignent. L'art de bien dire est le premier pas vers le théâtre ; l'art d'exprimer ce qui doit l'être est le point de perfection. Les paroles en disent moins que l'accent, l'accent moins que la physionomie, et l'inexprimable est précisément ce qu'un acteur sublime nous fait connaître. Le comédien qui n'a pas d'ex-

pression n'est rien, et le danseur dénué de ce talent n'est qu'un sauteur.

Les passions se manifestent par un grand nombre de petites marques, dont aucune n'est distinctement aperçue, mais qui, réunies, forment l'expression vraie de la nature. On est généralement persuadé de l'accord qui doit exister entre les paroles, le geste et les mouvements de la physionomie; mais il importe autant d'exercer, de cultiver les organes de la physionomie, les moyens d'expression, que les organes de la voix et de la prononciation. C'est en cela que l'étude de l'anatomie et des mouvements que font naître les passions chez les hommes, est nécessaire au comédien. Il ne suffit pas d'avoir une sensibilité facile à émouvoir, et d'être profondément dans le sentiment et sous l'enthousiasme de son rôle pour ajouter le plus grand effet, le langage physionomique, à la diction. Larive dit que le jeu et l'expression physionomique sont, dans l'acteur, l'effet naturel et facile de son émotion intérieure. Il a raison en partie, mais le comédien rendra encore mieux ce qu'il sentira bien s'il a exercé beaucoup ses moyens d'expression ; d'ailleurs n'est-il pas obligé d'exercer d'abord sa voix? Sans cela le premier venu sentant vivement, serait comédien; d'après ce système il n'y aurait plus d'étude à faire.

S'il faut que les passions se peignent avec vivacité sur le visage du comédien, il ne faut pas qu'elles le défigurent ; il ne doit pas représenter la colère avec des convulsions, et l'affliction hideuse au lieu de la rendre intéressante.

Il faut en général mieux exprimer le sens que les

paroles, et les sentiments avec lesquels nous considérons les objets qui occupent notre pensée, plutôt que ces objets mêmes ; cependant, dans le comique et le burlesque, le jeu pittoresque peut être quelquefois permis. C'est dans le mouvement qui existe sans cesse dans tous les êtres, et qui est le caractère le plus noble des ouvrages de la nature, que l'artiste de génie doit puiser les beautés de l'expression. Il est à remarquer que la seule force de la représentation d'un objet peut en produire l'imitation dans le corps de celui dont l'esprit en est fortement occupé ; on peut faire cette observation dans une salle où il y a toujours quelques spectateurs qui, bien attentifs, suivent les mouvements et les expressions physionomiques des acteurs. Cette remarque sur ce que le geste étranger a de communicatif, est très importante pour le comédien, parce qu'il en doit tirer un grand avantage pour rendre sur la scène son jeu muet plus animé. Une des conditions sous lesquelles il peut se permettre l'imitation des gestes du personnage avec lequel il est en scène est celle-ci : l'attention qu'il lui prête, ou mieux encore, celle qu'il donne à sa réplique, et qui doit être pour lui du plus grand intérêt ; aucun sentiment personnel et contraire à la situation, ainsi qu'à l'imitation, ne doit croiser cette attention ; car, lorsqu'il faut qu'il commence à se fâcher au moment où son interlocuteur sourit, il ne peut sans doute pas imiter ce sourire.

Expression, imitation des affections physiques ou corporelles. — Les expressions de ce genre sont celles que le comédien emploie pour imiter différents états physiques, tels que *l'ivresse, l'éternuement, le sommeil,*

la douleur, l'angoisse et la mort. L'acteur doit observer la nature même dans ses effets, et ne jamais blesser les convenances par une imitation qui sente la *charge*, ou qui soit trop servile, en représentant une nature animale ou corporelle dont il faut toujours adoucir et ennoblir le caractère.

Expression particulière des parties du visage et de la face (œil, sourcil, front, bouche, nez, cheveux, visage, face). Un des moyens de se former l'expression de la figure, est de répéter ses rôles en ne faisant aucun geste ; alors l'expression se manifeste involontairement par la force du sentiment qui détermine le jeu des muscles et des traits. En physiologie, les mots *face* et *visage* ne sont pas synonymes : la *face* est cette grande division de la tête placée au-dessous et au-devant du crâne dans l'homme et qu'occupent les sens de la vue, de l'ouïe, du goût et de l'odorat ; une partie des organes de la mastication et ceux qui servent à l'expression de la physionomie ; l'implantation des cheveux, le bord inférieur et l'angle de la mâchoire marquent les limites de la face, dont la figure se rapproche de la forme élégante d'un ovale insensiblement comprimé, et restreint à son extrémité inférieure. Le *visage* ne se dit que de la face considérée relativement à l'exercice des sens de la vue et au langage physionomique. La partie de la face où paraît principalement le visage s'étend de la lèvre supérieure au sommet du front. La parole du visage consiste dans les muscles dont il est fourni, et dans le sang qui l'anime. Lorsque le cœur est abattu, toutes les parties du visage doivent l'être.

Œil. — La fonction de l'œil, considéré comme or-

gane de vision et d'expression, est ce qui frappe le plus dans la partie de la face qui constitue essentiellement le visage. Il faut généralement ménager les regards, et ne point les prodiguer à chaque parole. Les yeux perdent leur expression par un mouvement continuel. Les regards fixés de côté font beaucoup d'effet, surtout lorsque dans ce moment on ne fait aucun geste. Le plus grand acteur ne serait rien sans le langage des yeux ; tout languit dès que les regards ne sont point animés. L'œil est l'âme du discours. Écoutez un grand acteur sans le regarder, il ne vous fera qu'une légère impression ; retournez-vous, sa pantomime vous effraie. Le tonnerre de la parole d'un orateur ne produit qu'un bruit inutile, s'il n'est accompagné de l'éclair de ses regards, et la compassion est plus l'ouvrage des larmes que l'on voit couler, que du récit de l'infortune qui les cause. Il faut, en règle générale, regarder toujours celui à qui l'on parle, cela donne de la vérité au dialogue. Il n'existe aucune passion qui ne soit indiquée par un mouvement particulier des yeux. Pour agrandir l'œil, baissez la tête. Un coup d'œil lancé à propos dit plus vite et mieux qu'un long discours ; quand les yeux sont abusés, les oreilles le sont aussi plus aisément. Si l'acteur est profond dans son art, il fera que l'expression des yeux précède celle de la parole ; il préviendra alors si bien le spectateur de ce qu'il va lui dire, qu'il le fera entrer tout d'un coup dans ses dispositions, qui, par la suite du discours, lui feront recevoir plus aisément les impressions que l'on demande. Ordinairement, tant que l'acteur ne dit que des choses indifférentes ou de peu d'importance, il doit laisser ses yeux presqu'à demi fermés, et sans expres-

sion marquée ; alors ils produisent plus d'effet dans les moments importants.

Sourcils — Il y a deux mouvements dans les sourcils qui expriment tous les mouvements des passions. Celui qui s'élève vers le cerveau exprime les passions les plus farouches et les plus cruelles. Quand le sourcil s'élève par son milieu, cette élévation exprime des mouvements agréables ; dans ce cas, la bouche s'élève par les côtés, et dans la tristesse elle s'élève par le milieu. Lorsque le sourcil s'abaisse par le milieu, ce mouvement marque une douleur corporelle, alors la bouche s'abaisse par les côtés.

Front.— Le haut du visage doit jouer sans cesse ; la bouche et le menton ne doivent ordinairement se mouvoir que pour articuler, excepté dans les affections bien vives ; autrement l'on fait des grimaces. Le mouvement du front aide beaucoup celui des yeux. Le jeu des muscles du front produit un grand effet (*Voyez* ANATOMIE.)

Cheveux.— L'arrangement des cheveux, la manière de les distribuer sur le front influent beaucoup sur la physionomie de l'acteur.

Bouche, lèvres.—La bouche est la partie de tout le visage qui marque le plus particulièrement les mouvements du cœur. Elle est le siège principal de la dissimulation. L'articulation nette dépend du travail de différentes parties de la bouche, surtout dans la prononciation des consonnes. La voix, quelque belle qu'elle soit, ne séduira jamais en sortant d'une bouche lente et paresseuse. En général une bouche enfoncée ne peut jamais rendre avec éloquence les caractères de la douleur. La manière de contracter ou de dilater

les lèvres, influe beaucoup sur l'expression de la physionomie. Les muscles de la lèvre inférieure, surtout les muscles triangulaires, produisent le plus grand effet dans les passions oppressives et contractées. — Pour parler purement, les sons doivent sortir de la voûte du palais, et le travail des lèvres doit les modifier, les épurer et les perfectionner. La plus belle partie du talent de mademoiselle Mars était sa prononciation nette et perlée ; elle la devait naturellement à la conformation de sa bouche en général, et surtout à celle de ses lèvres, en particulier, qui étaient extrêmement mobiles et déliées. A force d'étude et de travail, on pourrait acquérir jusqu'à un certain point ces qualités si précieuses dans l'art du comédien, celles d'une articulation parfaite.

Nez. — Les acteurs chargés des premiers emplois dans le haut comique, finissent par acquérir une mobilité remarquable dans l'appareil musculaire des cils, du nez et de la lèvre supérieure. Tel était surtout Fleury, ce qui le rendait si supérieur, dans l'expression des caractères d'hommes à bonnes fortunes, de roués, de séducteurs, et surtout dans l'ironie et le persiflage.

Joues. — La partie des joues qui est positivement placée sous les yeux contribue, en s'élevant et en s'abaissant, à l'expression ; mais il faut être modéré dans le mouvement de cette partie qui devient aisément forcée.

Expression particulière des parties du corps (tête, col, bras, mains, doigts, pieds). — Chaque partie du corps a son expression particulière : de là, dans l'ensemble, cette expression étonnante, lorsque l'acteur est bien pénétré ; et c'est de la réunion de toutes ces expres-

sions particulières, que naît cet ensemble parfait, le comble de l'illusion théâtrale.

Tête. — La tête et ses mouvements peuvent produire de très grands effets sans le secours du bras. La tête trop relevée marque l'arrogance; trop baissée ou négligemment penchée, c'est ou langueur ou timidité, ou dévotion affectée; la modestie la met dans sa vraie situation. Changez la position du corps, vous changez la tête. On peut soumettre à des règles le mouvement de la tête. A l'exception des actions de refus et de dédain, la tête doit être toujours tournée du côté du geste : rien de si gauche que ces actrices qui, pour paraître ingénues, penchent la tête à droite ou à gauche en parlant : la vertu, la vraie pudeur laisse pencher la tête perpendiculairement, autrement c'est de l'affectation.

Col. — Le col indique la manière de porter la tête et d'envisager les événements de la vie. Ici l'on voit une attitude noble, libre et fière ; là cette résignation d'une victime sans énergie et prête à se laisser immoler.

Bras. — On ne parvient à la grâce des bras qu'avec beaucoup d'études, et quelque bonnes que puissent être nos dispositions naturelles, le point de perfection de l'art. Il faut toujours faire sentir dans les bras les plis du coude et du poignet. Point de noblesse dans les bras croisés quand ils sont bas.

Mains, doigts, poings, poignets. — Le jeu des mains est modifié de la même manière que la démarche dans les différentes passions de l'âme. Du moment qu'une difficulté ou un obstacle se présente, le jeu des mains s'arrête entièrement. Tout l'extérieur aide à la parole ;

la main quelquefois y supplée. La main et les doigts sont très utiles à l'orateur pour dépeindre et caractériser certains faits. Le célèbre Fabius disait que sans le geste des mains, l'action est faible et sans âme. Toutes les autres parties du corps aident l'orateur, mais les mains paraissent avoir un second langage. La mobilité de la main est très expressive : c'est de toutes les parties de notre corps la plus riche en articulations et la plus agissante. Plus de vingt jointures et emboîtures concourent à la multiplicité de ses mouvements et les entretiennent. Dans le geste ordinaire, les doigts ne doivent pas être trop écartés. Les doigts ouverts annoncent l'étonnement, l'admiration, la surprise; il faut y joindre aussi l'élévation de la poitrine qui se dilate pour recevoir l'idée qui la frappe. Un défaut, chez un acteur, c'est de donner au pouce une forme triangulaire, ce qui est disgracieux et détruit l'expression qui pourrait être produite du reste par le mouvement de la main. On doit éviter d'avoir le poing entièrement fermé, et surtout de le présenter directement à l'acteur auquel on parle, dans les instants même de la plus grande fureur : ce geste, par lui-même, est ignoble; devant une femme il est impoli, et vis-à-vis d'un homme il est insultant. Il ne faut point agiter le poignet, même dans les plus grands mouvements; ces saccades détruisent la noblesse et la grâce. Le poignet tenu un peu hors du bras caractérise bien l'énergie.

Pieds. — La pose des pieds entre dans l'action au théâtre; et si l'acteur tragique ne doit pas se poser comme un danseur, il ne doit pas non plus, en outrant l'expression des statues antiques, placer ses pieds en

dedans; car, ainsi que nous l'avons dit déjà, en voulant outrer l'expression, on devient ridicule.

Sur l'expression en général. — Un grand nombre d'acteurs n'apportent au théâtre que le tiers ou la moitié de l'expression qu'ils mettent à leur rôle dans leur cabinet. Les causes en sont la lumière, le changement de lieu, la grandeur de la salle, et surtout la réplique que l'acteur n'attend point comme il voulait l'entendre, comme il se l'était donnée lui-même mentalement. Ceci fait désirer qu'il y ait une entente parfaite entre les comédiens lorsqu'ils répètent une pièce, et qu'ils concourent tous de leur mieux à l'expression générale. (*Voyez* AME, FIGURE et ANATOMIE.)

EXTÉRIEUR. (Du latin *exterior*.) Apparence, mine, dehors, maintien. L'*extérieur* est ce qui se voit : il fait partie de la chose; le *dehors* est ce qui l'environne; l'*apparence est l'effet* que la vue de la chose produit.

Quiconque est doué d'une physionomie spirituelle possède une des principales grâces; mais cette grâce, surtout chez un acteur, doit être accompagnée de celles de l'action. Celles-ci ne se rencontreront pas en lui, s'il ne règne pas un juste accord entre toutes les parties dont son extérieur est composé. Des bras trop longs ou trop courts, des épaules trop hautes, ou quelques autres imperfections pareilles, nous rendront nécessairement un comédien désagréable, parce qu'elles rendront nécessairement son action défectueuse. N'étant qu'à un certain degré, elles ne seraient pas remarquables dans un autre homme. Étant seulement à ce même degré dans une personne

de théâtre, elles y seront insupportables. Qu'un homme se contente de demeurer dans la foule, on ne s'avise pas de le chicaner sur une bouche trop grande, ou sur des jambes qui ne sont pas absolument bien conformées. Veut-il fixer les regards ? Sa bouche, qui ne paraissait que grande, paraît énorme. Ses jambes, qui paraissaient seulement n'être pas dignes d'éloges, paraissent mériter votre critique. Non seulement il ne doit point y avoir de disproportion entre les parties qui composent l'extérieur du comédien, mais encore il est nécessaire que sa taille ne soit pas trop hors de l'ordre commun. Celles qui sont monstrueuses, par l'excès de leur grandeur ou de leur petitesse, ne sont pas les seules proscrites au théâtre ; il est bien difficile qu'une personne trop grande réunisse certaines grâces. La petitesse de la taille ne les exclut point ; mais un petit homme semble ne pas jouir des mêmes privilèges qu'un autre. A voir les ris qu'il excite, lorsqu'il montre de la colère ou de la fierté, on dirait que quelques passions ne lui sont pas permises. Du moins est-il vrai qu'elles ne lui sont pas convenables, et que l'emportement ou le dessein d'inspirer du respect ne s'accordent pas avec la faiblesse et avec l'intérêt d'être modeste. Les mouvements d'un acteur n'étant qu'empruntés, il ne devrait pas être dans le même cas qu'une personne chez qui ces mouvements sont naturels ; cependant il fait sur nous la même impression. Nous nous moquerions de lui, si nous le voyions agité d'une passion violente. Quand sur la scène il nous peint cette passion, nous nous rappelons combien il serait déraisonnable en s'y livrant hors du théâtre. Il paraîtra donc déplacé dans la plupart

des rôles tragiques ; il le sera même dans plusieurs rôles comiques, et en général, on ne le supportera que lorsque le défaut de sa taille pourra servir à mieux faire sentir le ridicule de son personnage.

(*Voyez* FIGURE, EXPRESSION, AME, ANATOMIE et GRACE.)

EXTRAVAGANCE. (*Voyez* SUBLIME.)

F

FACE. (*Voyez* FIGURÉ, EXPRESSION, AME et ANATOMIE.)

FACILITÉ. *Voyez* AISANCE.)

FARCE. (Du latin *farcimen*.) Scène bouffonne. Partie du *bas-comique*. (*Voyez* COMIQUE.) La farce amuse, fait rire et n'occupe point.

FARD, ROUGE, BLANC. (De l'italien *farda*.) Composition cosmétique qui imite les couleurs naturelles de la peau. Dans la tragédie, il faut mettre peu de rouge. En général les actrices en mettent trop, et jusque sur les oreilles ; cela dénature le caractère de la figure, mais plus encore dans l'acteur ; ensuite elles le placent mal ; il n'est pas ce qu'on appelle suffisamment *fondu*, et lorsqu'il faut rentrer en scène, le visage pâle, le rouge se voit encore à l'extrémité des

joues. Les acteurs, forcés par la situation de paraître pâles en scène, mettent aussi généralement trop de blanc, ce qui détruit entièrement l'illusion. La terreur, la suffocation de la rage, les éclats de la colère, les cris de désespoir, peuvent-ils s'accorder avec un visage plâtré? Il y a aujourd'hui un très grand nombre d'espèces de rouge, mais pas une seule dans laquelle il n'existe quelque préparation de plomb, et surtout du *minium* ou du *vermillon*. Le moindre des inconvénients de ces drogues est de crisper et de dessécher la peau ; de la rendre dure et rude comme une brosse. On a beau les mêler avec des pommades pour les adoucir. Si l'on en fait un fréquent usage, on s'expose à avoir l'haleine désagréable, et bientôt après des maladies graves, surtout de poitrine. Le seul rouge qui ait le moins d'inconvénients possibles est une forte infusion de *santal rouge* et d'*orcanète* dans l'eau de roses. Il faut enlever de suite, en sortant de scène, le rouge, d'abord avec de la pommade de concombres, se laver et s'éponger avec du petit lait clarifié, une légère décoction de mouron, de guimauve ou de grande joubarbe. Le fard blanc n'a pas moins d'inconvénients que le rouge ; il y entre toujours plus ou moins de céruse ou de blanc d'Espagne, qui est une préparation de plomb ou de magistère d'étain ou bismut, connu sous le nom d'étain de glace ; cette préparation mercurielle est plus dangereuse encore que le plomb, en ce qu'elle attaque plus facilement les glandes salivaires, et les dents, puisqu'elle excite la salivation. Tous les ingrédients qu'on y ajoute, d'ailleurs, ne peuvent que donner plus d'activité au mercure.

FÉERIE. Ouvrage dramatique où l'on emploie le merveilleux. Les spectacles féeriques ont souvent dégénéré ; voici comment, en 1865, un critique les analyse et les caractérise :

Trois ou quatre douzaines de femmes, dit-il, plus ou moins jolies, aussi déshabillées que possible ; quelques calembredaines empruntées à ces *canards* qu'on vend aux stations des omnibus sous ce titre : « *Un million de calembours pour un sou* ; » des situations où l'absurde s'accouple à l'indécent ; une course ahurie à travers le changement de décors ; des personnifications stupides qui font chanter, près du trou du souffleur, à une pauvre créature décolletée : « Je suis l'Oseille, le Collodion ou l'Huile de pétrole » ; des phrases tirées de l'argot des cabotines, des gandins et des cocottes ; des danses qu'on tolérerait tout au plus à la Closerie des Lilas ou au Casino Cadet ; des couplets auprès desquels le *Pied qui r'mue* et *Ohé ! mes p'tits agneaux !* sont des chefs-d'œuvre, le tout illuminé d'un effet de lumière électrique remplaçant l'apothéose aux feux de Bengale, décidément trop surannée : n'est-ce pas là, avec tous ses ingrédients, la recette de cette cuisine ? Nous n'avons rien omis, ce nous semble.

Il est vraiment étrange que les Athéniens modernes, — c'est ainsi que les Parisiens se désignent modestement eux-mêmes, — puissent supporter des inepties pareilles, inférieures comme idée, comme langue et comme bon sens, aux pièces que les enfants improvisent pour leurs comédies de carton à l'époque des étrennes. Cela nous a toujours émerveillé de voir des gens, spirituels autre part, rester dans leurs loges de

sept heures du soir à une heure du matin pour regarder ces œuvres informes, qui rappellent les plats cauchemars produits par une mauvaise digestion.

Pourtant, nous ne sommes pas bien sévère et nous ne donnons pas dans le ridicule d'appliquer les lois de l'esthétique à ces objets de consommation que le public absorbe tous les soirs, comme il prend son café ou sa bière ; mais encore faut-il qu'ils ne soient pas frelatés, et que la strychnine n'y remplace pas le houblon.

FEU. (Du latin *focus.*) Véhémence. Ce que les comédiens appellent *feu* est précisément l'opposé du *temps :* ce n'est qu'une vivacité excessive, une volubilité dans le discours, une précipitation dans le geste, au-dessus de l'ordinaire; tout cela n'est point de la chaleur, mais cette manière de jouer est quelquefois nécessaire et peut beaucoup émouvoir lorsqu'elle est à sa place. On prend quelquefois pour du feu ce qui n'est qu'une pétulance ridicule. Les acteurs novices veulent en général avoir trop de feu, et c'est ce qui les rend froids. Ils veulent donner de l'expression, et le manque d'usage leur fait prendre la véhémence et la précipitation pour de la chaleur. Le feu supplée quelquefois à l'intelligence; il ressemble beaucoup à l'âme, mais il ne peut point l'égaler. (*Voyez* CHALEUR.)

FEUX. (Du latin *focus.*) Nom donné à une rétribution qu'on donne à un acteur par chaque pièce qu'il joue, et cela en sus de ses appointements.

FIGURANT. (Du latin *figurare.*) 1° Chacun des danseurs qui figurent dans un ballet; 2° acteur jouant

le rôle d'un personnage qui paraît dans une pièce sans prendre part à l'intrigue. Ilote de l'empire dramatique, muet à ressort; qui fait tout ce qu'on lui dit sans intention, sans enthousiasme, sans passion. En retour de son obéissance passive et de son exactitude à l'appel militaire, de vingt à trente sous par soirée. Il n'a ni feux, ni congés, ni indispositions, ni représentation à bénéfice.

On appelle plus particulièrement *comparses* les figurants qui restent absolument muets et immobiles, et ne sont pas engagés à l'année, mais seulement pour un nombre déterminé de représentations.

FIGURE. (Du latin *figura*.) Forme extérieure des corps; visage.

Certains spectateurs, moins touchés des plaisirs de l'esprit que de ceux des sens, sont attirés au théâtre par les actrices plutôt que par les pièces. Sensibles uniquement à la figure, ils sont toujours disposés à prendre un visage aimable pour du talent. Leur annonce-t-on une débutante? ils commencent par demander si elle est jolie, et souvent ils oublient de demander si elle est bonne comédienne. Quoique les femmes assurent que la figure est ce qu'elles examinent le moins dans les hommes, cependant un acteur qui n'est pas doué de certains agréments obtient difficilement leurs suffrages. Les critiques de plusieurs d'entre elles roulent moins sur les imperfections qui regardent l'art, que sur celles qui regardent l'extérieur du comédien, et presque toujours son plus ou moins de bonne mine est ce qu'elles ont le mieux remarqué. Si l'on en croit une partie du public, une figure noble

et séduisante est absolument nécessaire. Les juges éclairés ne tombent point dans cette erreur. Ils conviennent qu'il est des rôles qui exigent que la personne de l'acteur ait de quoi plaire. Ils ne nient point que même dans les autres rôles on ait droit de vouloir qu'elle ne déplaise pas. Mais ils prétendent que notre délicatesse sur la régularité des traits et sur l'élégance de la taille, n'est un sentiment raisonnable, qu'autant que nous le renfermons dans les bornes qu'il doit avoir. On ne peut qu'approuver la répugnance des spectateurs pour les figures choquantes ; mais il est aussi injuste, que contraire à nos intérêts et aux convenances du théâtre, de ne vouloir admettre sur la scène que des figures d'un ordre supérieur. Il est des défauts corporels, qui ne seront jamais tolérés dans un comédien, quoiqu'ils aient pu se rencontrer, et que peut-être même ils se soient rencontrés effectivement dans les personnes dont ils empruntent les noms. Une jambe plus courte que l'autre, ou une taille difforme, n'auraient pas empêché le grand Scipion d'être regardé comme le plus illustre des Romains. Cependant l'acteur le plus habile, qui aurait l'une de ces imperfections, se ferait siffler en représentant ce guerrier, et nous ne passerions point au comédien ce que nous aurions passé au héros. Autrement, la magie de l'imitation, c'est-à-dire cette secrète comparaison de l'art rivalisant avec la nature, en quoi consiste le plaisir de la Comédie, se trouverait absolument détruite : et l'acteur, ainsi défiguré, ne serait plus qu'un objet de risée ou de compassion ! En un mot, la réalité d'un défaut n'est pas moins désagréable et pénible à la vue, que la fiction ou l'imitation en est souvent pleine de

charmes. Cette contradiction apparente n'en est pas une. Trouvant le sort injuste, lorsqu'il donne pour demeure à une belle âme un corps défectueux, nous exigeons que le théâtre répare à cet égard les fautes de la nature, et qu'il en dissimule les caprices; et la tragédie nous plaisant principalement par l'air de grandeur qu'elle prête au genre humain, nous ne voulons point que, dans les tableaux qu'elle nous offre, rien fasse diversion à l'admiration qu'elle nous donne pour notre espèce. De même que nous cherchons dans la tragédie des objets qui flattent notre orgueil, nous cherchons dans la comédie des objets qui excitent notre gaieté. Notre intention est traversée; si, tandis que le rôle nous divertit, le comédien nous attriste, en nous rappelant par ses disgrâces personnelles les accidents auxquels nous sommes sujets. Ce n'est point entendre nos intérêts, que de demander à tous les acteurs, toutes les actrices une figure d'un ordre supérieur. Ce n'est pas non plus entendre les convenances du spectacle, et peut-être est-il à souhaiter, non seulement que toutes les perfections extérieures ne soient pas également réparties entre les comédiens, mais encore que certains comédiens ne possèdent pas quelques-unes de ces perfections. Des traits réguliers, un air noble, doivent sans doute en général nous prévenir favorablement pour une personne de théâtre; mais il est des rôles, dans lesquels elle paraîtra mieux placée, si la nature ne lui a pas accordé ces avantages. Nous n'ignorons pas qu'on voit, sans être blessé du défaut de vraisemblance, qu'on voit même avec plaisir une jeune femme se charger d'un personnage de vieille, et un acteur fait pour plaire, représenter un paysan

maussade et grossier. Nous n'ignorons pas que nous allons à la comédie moins pour voir les objets eux-mêmes que pour en voir l'imitation ; quelque sévères que nous soyons sur la conformité que nous exigeons entre l'original et la copie, nous désirons cependant que les comédiens n'aient pas les défauts dont ils entreprennent de nous offrir l'image ; que souvent la copie nous charme, tandis que l'original nous serait désagréable, et qu'un homme, qui se présenterait ivre sur la scène, serait mal reçu, même en y jouant un rôle d'ivrogne. Mais il faut distinguer plusieurs sortes de rôles comiques. Quelques-uns nous divertissent par la seule imitation de certains ridicules. Le plaisir que nous font quelques autres, naît du contraste qui se trouve, soit entre les prétentions du personnage, et les titres sur lesquels il les fonde, soit entre l'effet qu'il devrait produire sur les autres personnages mis avec lui en action, et l'effet qu'il produit sur eux. Dans les rôles de la première espèce, plus l'acteur a les perfections opposées aux défauts que la vérité de la représentation demande qu'il imite, plus nous lui savons gré de nous présenter un portrait fidèle de ces défauts ; dans les rôles de la seconde espèce, moins l'acteur a les perfections dont se pique le personnage qu'il représente, ou celles qu'attribuent à ce personnage les autres personnages extravagants de la pièce, plus il fait paraître ridicule la folle présomption de l'un et le bizarre jugement des autres, et par conséquent, plus il jette de comique dans l'action. Le rôle d'un homme que l'auteur suppose aspirer mal à propos au titre de beau, excitera moins de risée, s'il est joué par un comédien à qui ce titre puisse convenir, que s'il l'est

par un autre qui ait moins sujet de se louer de la nature. L'erreur d'une dupe, qui prend un valet pour un homme de qualité, nous réjouira moins, lorsque la bonne mine du valet pourra faire excuser cette erreur que lorsqu'il n'aura rien en lui qui le justifie. Donc, bien loin qu'il soit convenable de n'avoir que des comédiens dont la figure soit élégante et distinguée, il importe à notre plaisir qu'ils ne soient pas tous formés sur ce modèle. Ils ne doivent pas cependant donner trop d'extension à cette maxime. Nous leur permettons de n'avoir pas certaines perfections, et non d'avoir les défauts opposés. Il faut même qu'ils soient exempts de plusieurs défauts sur lesquels nous ne ferions pas le procès à des personnes qui ne se destineraient pas à se donner en spectacle. On désire que tous les acteurs aient une physionomie expressive. On la désire telle même à ceux qui se proposent uniquement de représenter des personnages de niais et de dupe. (*Voyez* PHYSIONOMIE, EXTÉRIEUR, EXPRESSION, AME et ANATOMIE.)

C'était vraisemblablement pour remédier aux inconvénients des figures ingrates, que les anciens avaient introduit sur la scène des masques assortis à chaque caractère et à chaque passion. Outre les avantages effectifs qui en résultaient, par rapport à la vaste étendue de leur théâtre, où les plus belles expressions du visage auraient été en pure perte ; au moyen de ces masques, toutes les physionomies étaient caractérisées selon la convenance de chaque personnage ; et un acteur, déjà flétri par l'âge y pouvait jouer même le rôle d'un jeune homme amoureux, sans choquer la vraisemblance.

On appelle encore *figure*, en terme de danse : 1° les différentes variations et temps de contredanse ; 2° chacune des différentes combinaisons d'un ballet.

FINESSE. (Du latin *finis*.) Qualité de ce qui est fin, délié, délicat, rusé. Quand un acteur met à peu près dans son action et dans sa récitation toute la vérité convenable ; quand il ne laisse apercevoir nulle part le travail ni l'effort, les spectateurs ordinaires n'en demandent pas davantage, parce qu'ils n'imaginent rien au delà. Il n'en est pas de même de ceux d'une classe plus éclairée. A leur tribunal, il y a, entre le jeu qui n'est que naturel et vrai, et celui qui de plus est ingénieux et fin, la même différence qu'entre le livre d'un homme n'ayant que du savoir et du bon sens, et le livre d'un homme de génie. Ils veulent non seulement que le comédien soit copiste fidèle, mais encore qu'il soit créateur. C'est dans ce dernier point que consistent les finesses de l'art. Ce qui manque dans le dialogue d'une pièce, se retrouve dans le jeu des acteurs supérieurs. Ceux-ci se distinguent surtout par le talent de peindre des sentiments qui ne sont point exprimés dans le discours, mais qui conviennent au caractère et à la situation du personnage. Le comédien habile ne croit pas que les finesses de son art se bornent au talent de prêter des ornements aux ouvrages dramatiques, il tâche encore d'en sauver les défauts. — Quand on ne peut mettre de finesse sans nuire à la vérité, il est essentiel de préférer le jeu vrai au jeu fin. Il ne faut pas non plus employer une finesse qui suppose dans le personnage une entière liberté de raison, lorsque le trouble qui l'agite ne lui permet pas

de faire une certaine attention à ce qu'il fait et à ce qu'il dit.

Entre les finesses, les unes, pour être senties, n'ont besoin que d'être écoutées ; d'autres ont besoin d'être vues, et même quelquefois ne sont destinées qu'à l'amusement des yeux. Ces dernières rentrent dans ce qu'on appelle *jeux de théâtre*. — Finesse dans la manière de dire, finesse dans la pantomime, sont deux grands ressorts du comédien.

— *Des finesses qui appartiennent au tragique.* On croit, avec raison, que l'objet de la tragédie est d'exciter de grands mouvements. On conclut de là que les acteurs tragiques ne peuvent trop continuellement s'y livrer, et l'on se trompe. Souvent il importe que, dans les instants où il semble aux âmes communes qu'ils devraient montrer la plus violente agitation, ils affectent la plus profonde tranquillité. Les principales finesses de leur jeu sont renfermées dans l'art de savoir employer à propos ce contraste. La tragédie se proposant de ne nous représenter la nature que par ses côtés les plus imposants, le premier devoir des comédiens qui chaussent le cothurne est de donner à chacun de leurs personnages tout l'air de grandeur dont il est susceptible. Jamais un héros n'est plus grand que lorsque de puissants intérêts, des malheurs accablants, de cruelles offenses, de vastes projets, ou de pressants dangers, ne peuvent tirer son âme de son assiette naturelle. Plus l'acteur tragique, sans contredire les suppositions de l'auteur, nous offrira cette image, plus il prouvera son habileté. La faveur éclatante dont Auguste

honore Cinna n'a pu détourner ce dernier de conspirer contre son bienfaiteur. Les desseins de ce fameux conjuré sont découverts. Auguste le mande, pour lui annoncer qu'il connaît toute sa perfidie. Qui ne voit que cet empereur imprimera d'autant plus de respect, qu'il laissera éclater moins d'emportement, et que, plus il a sujet d'être irrité de l'ingratitude d'un traître qu'il a comblé de biens, et qui veut le priver du trône et de la vie, plus on sera frappé de remarquer en lui la majesté d'un souverain qui juge, et non la colère d'un ennemi qui insulte? Qui ne voit aussi que, moins on paraît étonné de la grandeur des projets qu'on a conçus, plus on donne une haute idée des ressources qu'on a pour les exécuter, et que par conséquent Mithridate produira plus cet effet, en communiquant d'un air si mple à ses fils le plan des opérations, par lesquelles il espère abaisser la fierté de Rome, qu'en le leur détaillant avec emphase, et du ton d'un homme qui veut qu'on admire l'étendue de son génie et la supériorité de son courage?... En analysant ainsi le dialogue d'une pièce; en évitant que ce qui n'est pas défaut soit regardé comme tel; en nous cachant les vraies fautes, en les palliant; enfin en ajoutant un nouvel éclat aux beautés, vous obtiendrez la réputation de jouer la tragédie avec finesse. Pour soutenir cette réputation dans certaines scènes de dissimulation, vous aurez besoin d'une grande délicatesse de jeu. Le talent d'allier dans ces scènes la majesté du cothurne et le manège adroit d'une fausseté artificieuse, n'est donné qu'à un petit nombre d'acteurs et d'actrices. — Après avoir lu ces réflexions, on ne doutera pas que la hau-

teur des sentiments ne soit une condition essentielle pour jouer la tragédie.

— *Des finesses particulières au comique.* Le comique noble nous montre la nature polie par l'éducation ; le comique du genre opposé nous la montre privée de cette culture. A cette différence près, non seulement les deux genres ont le même objet, celui de nous corriger, ou du moins de nous amuser par la peinture des égarements de l'esprit et des faiblesses du cœur, mais encore ils puisent leurs finesses dans les mêmes sources, dont le nombre se réduit à deux. Les acteurs comiques excitent notre gaieté, ou par l'air risible qu'ils prêtent à leurs personnages, ou par le talent qu'ils ont de nous faire rire des autres personnages de la pièce. Il est une infinité de moyens de satisfaire à la première obligation. Celui auquel il faut principalement avoir *recours* est de profiter des circonstances qui peuvent servir à faire sortir le caractère de votre personnage. L'homme dont vous nous offrez le portrait est un avare. Deux bougies sont allumées dans sa chambre : il doit naturellement en éteindre une. Vous nous peignez un faux libéral. Il est contraint de faire une largesse et le hasard veut qu'il laisse tomber quelque monnaie : il doit la ramasser et se hâter de la remettre dans sa bourse. Presque toujours les caractères les plus simples sont mixtes. Chaque imperfection est l'assemblage de plusieurs autres. Sachez donc décomposer le défaut que vous avez à nous peindre, et développez-nous, autant que la constitution de la pièce pourra le permettre, ceux qu'il traîne à sa suite. Nous sommes accoutumés à voir un envieux chagrin et brusque. Un sot paraît toujours content de lui, et croit toujours que les autres doivent

l'être. Attachez-vous surtout à copier les tics qui, chez les gens de l'état de votre personnage, ont coutume d'accompagner son ridicule dominant. Représentez-vous un suffisant? Ayez l'air distrait, et ne regardez que rarement celui à qui vous adressez la parole. Non seulement profitez des moindres circonstances pour faire sortir le ridicule de votre personnage, s'il en a quelqu'un ; non seulement développez-nous les défauts qui entrent dans la composition de son caractère, et prêtez-lui les tics communs chez les personnes de sa condition ; mais encore, si par hasard l'auteur a négligé de le caractériser par quelque travers, suppléez-y, en lui donnant ce qu'on peut vraisemblablement lui supposer. Si vous jouez le rôle du valet d'un parvenu impertinent, qu'on remarque en vous ce que peut sur les domestiques la contagion des mauvais exemples de leurs maîtres. Empruntez le ton et le maintien du fat que vous servez. Lorsque vous serez sur la scène avec quelque honnête artisan, qu'on lise dans vos yeux et dans votre action le plaisir que les personnes d'une condition riche ont à humilier quelqu'un dont ils envient la fortune sans la respecter. Voulez-vous d'autres manières de nous faire rire de votre personnage ? Que ses actions soient quelquefois contraires à ses intentions. Nous sommes toujours divertis par un amant qui, transporté d'un violent courroux contre sa maîtresse, veut la fuir, et qui, par habitude, prend le chemin de l'appartement qu'elle habite ; par un étourdi qui dit fort haut ce qu'il désire tenir secret ; par un balourd qui, chargé de deux lettres pour des maisons situées l'une à droite et l'autre à gauche, ne fait pas attention, en se retour-

nant, que la maison qui était à sa gauche est maintenant à sa droite. — Après avoir songé à rendre votre personnage risible, vous devez chercher, si vous vous proposez de jouer finement, à nous réjouir aux dépens des autres personnages de la comédie. Vous pouvez souvent y réussir avec les seuls secours que la pièce vous offre ; et pour les mettre à profit, vous n'avez qu'à rendre littéralement votre rôle où votre leçon est toute dictée. Une des ressources les plus sûres que vous puissiez trouver dans la pièce, pour divertir le public aux dépens des autres personnages, est l'occasion que l'auteur vous donne de parodier quelques-uns d'eux. Ces imitations sont fréquentes dans la comédie. Elles sont supposées être dictées, tantôt par le ressentiment, ainsi que dans la scène du *Misanthrope*, où Célimène emprunte les tons par lesquels la prude et jalouse Arsinoë a couvert du voile de l'amitié ses discours désobligeants ; tantôt par le simple enjouement, comme lorsque Pasquin, dans *l'Homme à bonnes fortunes*, affectant les grands airs de son Maître, adresse à Marton les mêmes discours tenus par Moncade à cette suivante : « *Suis-je bien Marton ?... Adieu, mon enfant... Je vous souhaite le bonsoir.* »

Autant ces imitations plaisent-elles, quand elles sont rendues avec la finesse convenable, autant deviennent-elles froides et insipides, quand elles n'ont pas cet avantage. Dans ce dernier cas, c'est un portrait sans vie. Dans l'autre, c'est un portrait qui respire et qui pense. Plusieurs personnes de théâtre ne mettront, outre les imitations que nous venons de citer, d'autres différences que celles qu'y supposent la condition et le

sexe des personnages. Les artistes d'un ordre supérieur y en mettront de plus délicates. Ils remarqueront qu'il est permis à Pasquin de faire éclater sa malice; qu'au contraire Célimène doit dissimuler la sienne; que le valet de l'*Homme à bonnes fortunes* peut copier tous les tons de Moncade; mais que la maîtresse du *Misanthrope* ne peut emprunter que quelques-uns de ceux d'Arsinoë; que si elle ne doit pas de fort grands égards à une fausse amie, elle s'en doit à elle-même, et qu'il faut qu'elle évite d'amener entre elles la rupture à un éclat déshonorant, pour l'une ou pour l'autre. Lorsque les grands acteurs ne peuvent tirer de la pièce les secours dont ils ont besoin, ils les tirent de leur propre génie. Guidés par ce maître, ils s'ouvrent plusieurs routes qui les conduisent au but proposé. Souvent c'est un contretemps, qui nous réjouit d'autant plus qu'il cause plus d'impatience à quelque personnage. Deux personnes s'introduisent dans une maison, il importe à l'une qu'on ignore qu'elle y est entrée. L'autre, par le bruit qu'elle fait, s'expose à être découverte. Un maître croit ne pouvoir assez tôt lire une lettre que son valet lui apporte. Celui-ci le désespère par la lenteur avec laquelle il la cherche, ou par l'étourderie avec laquelle il prend un papier pour un autre. Eraste, dans les *Folies amoureuses*, ouvre avec empressement le billet qu'Agathe, à la faveur d'un feint délire musical, a trouvé le moyen de lui remettre. On compte qu'il va lire tranquillement ce billet. Tout à coup Crispin interrompt son maître, en répétant à plusieurs reprises les dernières notes chantées par la jeune pupille d'Albert. Cette saillie est très comique, parce qu'on ne peut qu'être agréablement sur-

pris par l'obstacle imprévu qui trouble la lecture d'Eraste. Cette même saillie a de plus le mérite d'être dans la plus exacte vraisemblance, parce que la fureur du chant semble être une maladie, dont nous ne pouvons presque nous garantir, lorsque nous avons entendu beaucoup chanter ou jouer des instruments. De pareils contretemps, inventés et placés avec art, renferment un double avantage. Ils nous font rire, et du personnage qui en est la cause, et de celui qui en souffre quelque incommodité. Nous ne finirions pas, si nous voulions indiquer tous les moyens par lesquels, en représentant un personnage, on nous procure l'occasion de nous moquer des autres personnages de la pièce. Par divers exemples que nous avons rapportés, il est aisé de s'apercevoir que plusieurs finesses contribuent seulement à rendre la représentation plus agréable. Autant qu'il est possible, elles doivent, de même que celles qui sont destinées à la rendre plus vraie, naître naturellement des suppositions établies par l'auteur, et lorsqu'elles n'ont pas cet avantage, on désire du moins qu'elles ne paraissent pas trop recherchées. Surtout il ne faut point vouloir donner de l'esprit à la personne que vous représentez, lorsqu'elle est censée devoir n'en point avoir, ou n'en avoir que peu. Il ne faut pas non plus employer une finesse qui suppose dans le personnage une entière liberté de raison, lorsque le trouble qui l'agite ne lui permet pas d'avoir une certaine attention à ce qu'il fait et à ce qu'il dit. Ces deux règles sont fondées sur une qui est la base de toutes les autres : quand on ne peut mettre de finesse sans nuire à la vérité, il est essentiel de préférer le jeu vrai au jeu fin. A cette

maxime, nous ajouterons celle-ci : Il est plus sage de n'employer aucune finesse, que d'en hasarder de manquées. En fait d'impressions agréables, nous aimons mieux n'en point éprouver, que d'en éprouver d'imparfaites. Quelquefois, pour vouloir jouer trop finement un rôle, on le joue moins bien. Les traits ingénieux ne réussissent qu'autant qu'ils partent de source, et l'on ne commande pas toujours au génie. Dispensant librement ses richesses, il ne les accorde jamais à qui veut les obtenir de force. Quand il refuse d'aider les comédiens, ils ne doivent point songer à lui faire violence. Pour peu que le jeu soit vrai, il plaira suffisamment au plus grand nombre.

— *Des finesses appelées jeux de théâtre.* Entre les finesses, les unes, pour être senties, n'ont besoin que d'être écoutées ; d'autres ont besoin d'être vues, et même quelquefois ne sont destinées qu'à l'amusement des yeux. Ces dernières se nomment *jeux de théâtre.* Par rapport aux auteurs dramatiques, l'acception de cette dénomination est moins bornée, mais par rapport aux comédiens, elle signifie seulement ce qui peut faire tableau pour le spectateur. Ainsi que les autres finesses, les jeux de théâtre contribuent à la vérité ou au seul agrément de la représentation. Ceux de la première classe conviennent autant à la tragédie qu'à la comédie. Les autres, au contraire, sont particulièrement du ressort de la comédie.

Plus ceux-ci ont une liaison intime avec l'action de la pièce, plus sans doute ils sont parfaits. Mais cela n'est pas absolument essentiel. Il suffit qu'ils n'y soient pas contraires, et qu'ils soient vraisemblables. En général, il ne peut y avoir trop de jeux de théâtre

de toute espèce dans la comédie. Il ne peut en particulier y en avoir trop de ceux de l'espèce dont il est ici question. Une comédie est faite pour être jouée, non pour être simplement récitée. Dire qu'elle gagnera beaucoup à la lecture, c'est dire qu'elle manque de plusieurs des agréments qu'on exige dans la représentation. Les jeux de théâtre, qui contribuent à la vérité de la représentation, et ceux qui servent seùlement à la rendre plus agréable, peuvent s'exécuter par une seule personne ou ils dépendent du concours de plusieurs acteurs. Dans les deux suppositions, nous voulons que les mœurs soient toujours respectées. Il sied à la comédie d'être enjouée, non d'être libertine. Tout badinage dont les femmes ne peuvent rire avec décence, lui est interdit. On ne lui permet pas même le badinage qui dégénère en plate bouffonnerie. Lorsque les jeux de théâtre dépendent du concours de plusieurs acteurs, ceux-ci doivent se concerter tellement, qu'il règne dans le rapport de leurs positions et de leurs mouvements toute la précision nécessaire. Phèdre enlève l'épée d'Hippolyte. L'acteur et l'actrice n'ont-ils pas pris leurs mesures avec assez de justesse, pour ne pas se trouver dans cet instant trop éloignés l'un de l'autre; et pour que l'actrice n'ait pas besoin de chercher l'arme dont elle veut se saisir, alors ce tableau n'a plus l'air vrai. Si, des acteurs étant supposés éprouver la même impression, leur action doit être de même genre, ils ont deux règles à observer. La vraisemblance exige que le degré de leur expression soit proportionné au degré d'intérêt que leurs personnages prennent à l'action qui se passe sur la scène. Dans les images que nous

offre le spectacle, de même que dans les tableaux, la figure principale doit avoir toujours sur les autres le privilège de fixer principalement les regards. Il n'est pas moins essentiel, dans les jeux dont il s'agit, que les attitudes et les gestes des divers acteurs contrastent ensemble le plus qu'il est possible. Tout au théâtre doit être varié. Nous y portons le goût pour la diversité à un tel point que nous voulons, non seulement que les acteurs diffèrent entre eux, mais encore que chaque jour ils diffèrent d'eux-mêmes, du moins à certains égards. Il n'est pas douteux que la variété ne soit nécessaire aux acteurs qui veulent en même temps primer dans les deux genres dramatiques. Il ne l'est pas non plus, qu'elle ne le soit même à ceux qui se bornent à l'un des deux genres, lorsque dans celui qu'ils choisissent, ils ne se bornent pas à un seul caractère. Surtout il est manifeste que dans ce dernier cas elle est encore plus essentielle à l'acteur comique qu'à l'acteur tragique. Au lieu que celui-ci, même en embrassant tous les genres de la tragédie, et en jouant également dans le tendre, dans le majestueux et dans le terrible, ne représente jamais que des hommes d'un ordre supérieur, et n'a qu'un petit nombre de caractères à copier; l'acteur qui, dans le comique, n'adopte pas une espèce particulière de rôles, représente des hommes fort distants les uns des autres, par la naissance, par la profession et par les façons de penser et de sentir. Dans une pièce, homme de cour, et dans une autre, simple citadin, aujourd'hui militaire, demain magistrat; alternativement ingénieux et humble, badin et sérieux, indifférent et tendre, simple et rusé, il doit chaque jour non

seulement changer son extérieur, ses tons et son action, mais encore, pour ainsi dire, changer de manière d'être. Sur la différence que nous établissons entre l'acteur tragique et l'acteur comique, les comédiens pensent de même que le spectateur. Ils pensent aussi de même que lui sur la nécessité dans laquelle ils sont de prendre diverses formes, lorsqu'ils veulent en même temps chausser le cothurne et le brodequin, et même lorsque, se renfermant dans le genre comique, ils ont l'ambition d'y jouer les rôles de nature différente. Mais il en est qui croient être dispensés de varier leur jeu, dès qu'ils se destinent à ne jouer que des rôles de même nature, et cette erreur produit au théâtre une uniformité qui n'est pas moins déraisonnable qu'ennuyeuse. Quelque ressemblance qui soit entre certains personnages, ils diffèrent toujours par quelques nuances.

— *Des finesses appelées grâces.* Le jeu d'un acteur est-il parfaitement vrai? Est-il fin, naturel et varié? Il lui manquera encore quelque chose, s'il ne joint à ces avantages les grâces du débit et de l'action. En annonçant que tout doit être majestueux dans la tragédie, nous avons renfermé dans un seul mot tout ce qu'on peut dire sur les grâces qui lui sont propres. L'art d'emprunter les grâces nécessaires aux acteurs comiques est une des finesses les plus délicates du comique noble. Il est fâcheux qu'il ne soit pas plus aisé de définir cet art, que d'en donner des préceptes: on peut dire seulement qu'en général il consiste à rendre la nature élégante jusque dans ses défauts. Ces sortes de personnages à la vérité sont des plus avantageux qu'il y ait au théâtre, mais plus ils renferment d'agré-

ment, plus ils exigent chez l'acteur cette espèce d'élégance, dont il est ici question. Quiconque n'est pas capable de donner à son jeu cette élégance aimable, fera sagement de renoncer au haut comique. Ce vernis séduisant, cet élégant je ne sais quoi qui nous charme dans le jeu comique du genre noble, est partout nécessaire. Il varie selon les tableaux, mais on veut toujours le reconnaître. Il n'importe pas moins, même en représentant des personnages auxquels les agréments paraissent être beaucoup moins essentiels, de ne pas négliger ce qu'on peut leur prêter avec quelque vraisemblance. Orgon, dans le *Tartufe*, est un homme qui a vécu à la cour, et qui a servi avec distinction dans les armées. C'est nous en présenter une fausse copie que d'en faire un plat bourgeois dans une petite ville de province.

FOLIES DRAMATIQUES (THÉATRE DES). *Voyez* THÉATRES DE PARIS.

FRÉNÉSIE. FRÉNÉSIE GLACÉE. *Voyez* FUREUR.

FROID COMME UNE CORDE A PUITS. Pour dire un acteur privé de tout sentiment.

FUNAMBULE. (Du latin *funis*, corde, et *ambulare*, marcher.) Ce mot est synonyme de DANSEUR DE CORDE. (*Voyez* ce mot.)

FUREUR. (Du latin *furor*.) Aliénation d'esprit momentanée, mêlée de violence et d'emportement, excès de colère et de rage ; violente agitation ; passion démesurée. Il est des situations, rares à la vérité, mais frappantes, pour lesquelles on ne saurait pres-

que donner de règles, parce que le bien et le mal jouer dépendent de si peu de chose, qu'il est plus aisé de le sentir que d'en rendre compte. C'est lorsque le personnage se trouve transporté hors de la nature et au-dessus de l'humanité, telles sont les scènes de fureur. L'acteur, dans ces moments, ne doit garder aucune mesure, ni observer aucune place sur la scène. Il ne faut cependant pas pousser l'expression des fureurs trop loin. Montfleury s'est tué en agissant ainsi dans les fureurs d'Oreste, dans *Andromaque*.

Toutes les fureurs ont des caractères différents, et l'on doit, en les jouant, mettre toujours devant les yeux du spectateur le sentiment qui en est la source. On peut dire des acteurs qui outrent les fureurs, qu'ils jouent la *frénésie glacée*.

G

GALIMATIAS, c'est-à-dire *discours embrouillé*. Genre de bas comique (*Voyez* COMIQUE) inventé par Pothier, acteur du théâtre des Variétés, à Paris, qui le jouait avec un sang-froid, une impassibilité très rares. Voici l'étymologie du mot *galimatias* : Dans une petite ville, un coq fut dérobé à un nommé Mathias ; un voisin fut accusé et l'affaire portée devant le juge du lieu ; l'avocat, barbier du plaignant, voulant sans doute créer le style inversif qui, de nos jours, est tant à la mode, s'efforçait de chercher en

latin: *de Mathias le coq, du coq de Mathias*; et il disait: *Mathias gallo*, puis se reprenait et barbouillait: *gallo Mathias*; le juge l'interrompit en lui disant : « Avocat, *galli Mathias*. » Depuis ce temps, le discours embrouillé et insignifiant fut appelé *galimatias*.

GAITÉ. (Du grec *gao*, rire.) Joie, belle humeur ; parole ou action folâtre. Si une personne de théâtre ne peut avoir trop d'attention à ne donner sur elle que le moins de prise qu'il est possible aux événements heureux ou malheureux qui lui arrivent, les acteurs comiques sont encore plus assujettis que les autres à cette loi. Le désir de se faire applaudir est presque la seule passion qui leur soit permise; et, à cet article près, chacun d'eux ne doit connaître d'autre sentiment habituel que celui de la joie. Ce n'est qu'en se donnant la comédie à soi-même, qu'on peut parvenir à la bien jouer. Quand on représente un personnage comique sans y prendre du plaisir, on a l'air d'un mercenaire qui exerce le métier d'acteur par l'impuissance de se procurer d'autres ressources. Au contraire, lorsqu'on partage le plaisir avec les spectateurs, on est toujours certain de leur plaire. S'ils sont joyeux, les acteurs comiques ont presque nécessairement de la chaleur. N'oublions pas cependant de les avertir que nous désirons (pour l'ordinaire) de lire dans leur jeu seulement, et non sur leur visage, la gaieté que leur inspirent leurs rôles. Les physionomies tristes ne sont souffertes qu'avec peine dans la comédie. Mais un comédien, qui se propose de nous réjouir, nous paraît souvent d'autant plus comique qu'il affectera davantage de paraître sérieux. Il ne doit jamais perdre de vue qu'il est

obligé toujours de demeurer caché derrière son personnage ; que le personnage nous divertit, soit par les choses qu'il fait ou qu'il dit de dessein prémédité, soit par des actions et des discours involontaires ; que, dans la dernière supposition le comique manque son effet, si l'acteur, en riant, lui ôte l'air de naïveté qui en fait tout le prix ; que, dans le premier cas, les plaisanteries perdent au théâtre, comme dans la conversation, leur sel le plus piquant, si la personne dont elles parlent ne dissimule avec soin son intention de faire rire, et l'espérance qu'elle a d'y réussir. Rien n'est si maussade, soit dans un valet, soit dans une soubrette, qu'une vivacité d'emprunt, qu'une gaieté factice et apprêtée : rien qui semble plus fait pour attrister tout le monde que ces joies de commande, comme les sots ne paraissent jamais plus insupportables que quand ils ont des prétentions à l'esprit.

GAITÉ. (THÉATRE DE LA.) *Voyez* THÉATRES DE PARIS.

GÉNIE. (Du latin *génius*.) Inspiration ; feu, talent supérieur et créateur, divin ; inclination naturelle pour tout ce qui est grand, pour tout ce qui est profond. Il n'appartient à personne de créer la trempe de son génie, il le reçoit de Dieu. Sans le génie, on ne peut être grand acteur. En effet, les leçons peuvent-elles faire apprécier les profondes et sublimes pensées de nos grands poètes ? Un acteur sans génie peut-il bien représenter de grands hommes ? peut-il concevoir leurs idées, les rendre avec l'énergie qui leur convient ? L'étude principale d'un acteur de génie doit être la connaissance parfaite des hommes et celle

des principes de son art. Le *génie* crée, le *talent* perfectionne ; le *génie* est naturel, le *talent* s'acquiert.

GENRE. (Du latin *genus, generis.*) Espèce, sorte, manière. L'étude des originaux (modèles) dans la nature est la source la plus féconde pour le comédien, et c'est pourtant la plus négligée ; mais comme la plupart de ces modèles manquent de noblesse et de correction, l'imitation peut s'y méprendre, s'il n'est d'ailleurs éclairé dans ses études. Et il arrive aussi quelquefois que des acteurs, destinés à se faire une réputation véritable, n'y parviennent cependant que sur la fin de leur carrière, parce que leur propre choix ou la force des circonstances les retient longtemps dans un emploi qui ne convient point au genre de leur talent ; il faudrait donc s'essayer d'abord dans plusieurs *genres*, et se livrer ensuite à celui qui nous convient le mieux ; car la nature distribue des talents particuliers à tous les hommes, et même aux plus idiots. Mais dès qu'on a choisi son *genre*, il faut s'y tenir. Il est impossible à un acteur de jouer, avec un égal talent, le comique et le tragique. Un acteur, pour ne point choquer l'opinion générale, doit donc éviter de sortir de son genre et de passer ambitieusement au genre opposé.

GESTE. (Du latin *gestus.*) Action du corps, surtout des bras et des mains, qui accompagne ordinairement la parole, et qui quelquefois doit la précéder. Le geste est le langage de toutes les nations du monde. Il faut en général faire peu de gestes ; quand la parole suffit, le geste est inutile. Il n'est point naturel de toujours remuer les bras en parlant : il faut remuer

les bras parce qu'on est animé ; mais il ne faut pas, pour paraître animé, remuer les bras. Le geste multiplié ou petit, est maigre ; large et simple, c'est celui d'un sentiment vrai. Point de gestes rétrécis ou cassés ; quand on n'a plus de gestes à faire, il faut doucement et par degré laisser revenir les bras près du corps. L'âme du bras est dans le coude. C'est dans le coude que le mouvement commence : pour hausser le bras, haussez le coude ; en élevant le coude, vous arrondissez le bras. Le geste est le mouvement du bras et non celui de la main. Ce principe est bien simple, cependant c'est le plus fécond. Ce qui rend le geste pénible et gauche, c'est qu'on ne laisse pas tomber son bras à propos, ou qu'on le laisse tomber à tout propos. En cela consiste le lâche et le traînant du geste. Le moins qu'on peut laisser tomber le bras est le mieux. Le geste est toujours dans la combinaison de la tête et du bras. Il faudrait essayer, dans toutes les choses nobles et simples, et qui comportent peu de chaleur, un demi-geste lent et même rare ; lorsque ensuite il faudrait dire quelques morceaux vivement, comme le moindre geste, quelque peu animé qu'il fût, paraîtrait frappant ! Les mouvements multipliés tourmentent l'attention du spectateur. Le geste *affectif* peint les mouvements de l'âme ; le geste *indicatif* exprime la pensée ; le geste *imitatif* s'emploie plus ordinairement dans le genre comique, surtout quand l'acteur contrefait la démarche de quelque personnage, ou bien ses tons. Il importe d'être ferme sur ses pieds, qui sont comme la base du corps, et de laquelle part toute l'assurance du geste. Les gestes deviennent plus faciles lorsque le corps est incliné ;

quand il est droit, si les bras sont longs, on risque de manquer de grâce. Avant de rendre par la parole un sentiment, faites-en le geste, c'est toujours la meilleure méthode, et c'est ainsi que Baron en usait souvent. Il peut y avoir de la monotonie dans le geste, comme il y en a dans la voix. Chaque passion a son mouvement ; c'est ce mouvement qu'il faut savoir saisir. Il faut réserver les grands gestes pour les grands moments. C'est le besoin qui fait faire usage du geste ; il faut donc que le geste indique quel est ce besoin. Lucien remarque qu'un geste discordant était jugé une faute capitale, et que le proverbe grec, *faire un solécisme de la main*, venait originairement de là. Si l'on fait agir la main et l'avant-bras les premiers, le geste est gauche. Si le bras s'étend trop vite et avec trop de force, le geste est dur. Mais lorsqu'on gesticule de la moitié du bras et que les coudes demeurent attachés au corps, c'est le comble de la mauvaise grâce. On est plus souvent occupé à mettre de la grâce, de la souplesse dans le geste, que de l'employer à propos. Plus on gesticule, moins l'action est noble, car on devrait toujours laisser échapper le geste comme malgré soi ; le spectateur doit croire qu'on ne cède qu'à l'impulsion, aux mouvements naturels. Les sages et les héros gesticulent très peu, parce qu'ils doivent avoir le talent de contenir leurs passions ; on lit dans leurs yeux, et surtout on aperçoit aux mouvements de leurs sourcils les affections qui les agitent. En principe général, quand on écoute, il ne faut faire aucun geste, à moins que l'auteur ou la situation ne l'indique positivement. Quelquefois le discours de l'interlocuteur indique aussi qu'on doit faire un geste. Il

faut souvent écouter et gesticuler des yeux. Ordinairement, faire un geste pendant qu'on nous parle est une malhonnêteté ; c'est couper la parole à celui qui parle ; cela ôte de l'intérêt à ce qu'il dit. Dans les cas d'exception, ces gestes, loin de diminuer l'intérêt du discours de l'interlocuteur, y ajoutent en donnant une action plus forte à son langage, surtout dans les gestes de surprise, d'étonnement, de colère. Tout se lie dans l'éloquence comme dans le vaste système de la nature. Un geste faux dégradera une pensée sublime, comme un beau geste embellira une pensée ordinaire. Il y a dans les gestes, ainsi que dans la langue parlée, un grand nombre de figures et surtout de métaphores, soit qu'on cherche à peindre ou à exprimer. L'imitation se fait par des ressemblances fines transcendantes.

Rien ne dénote plus l'embarras d'un acteur que la multiplicité des gestes. Dès que sur la scène on n'est plus maître de son jeu, ni libre de toute sa personne, on ne peut s'empêcher de s'abandonner à un mouvement continuel des pieds, de la tête et des bras. C'est pourquoi les apprentis gesticulent beaucoup, quoiqu'il semble qu'on en doive attendre l'excès opposé. Les acteurs machines ne tombent pas moins souvent dans ce défaut. Cherchant à faire sentir ce qu'on voit bien qu'ils ne sentent pas, ils s'agitent et se remuent toujours plus qu'ils ne devraient. Ce trop de gestes n'est pas moins insupportable dans un acteur, que les redondances ou superfluités de paroles dans le discours. Mais il n'est pas aussi aisé qu'on pourrait le croire, de se posséder sur cet article et de jouer, comme on dit, *les mains dans les poches*. La modération dans le

geste ne saurait provenir que d'une aisance éprouvée, d'une mémoire sûre et invariable, et en général d'une longue habitude de théâtre ; modération d'autant plus nécessaire, qu'une grande gesticulation ne se fait presque jamais qu'aux dépens de l'expression du visage. C'est néanmoins sur le visage que les mouvements de l'âme doivent se peindre encore plus simultanément que par les gestes et par la voix. On perd toujours d'un côté ce qu'on emploie de trop dans l'autre. Observez un homme, dans une violente colère, à qui on aura lié et garrotté les bras : quelle fureur terrible sur son visage, et principalement dans ses yeux, où cette passion de l'âme, toute ramassée, pour ainsi dire, n'en sera que plus expressive ! Effectivement, il n'y a dans chaque individu qu'une certaine quantité de chaleur et de sentiment, qui, divisée et répandue sur toute l'habitude du corps, a beaucoup moins de force et d'énergie que si tout est porté et rassemblé sur une seule partie.

La nature, comme l'a dit Cicéron, a marqué à chaque passion, à chaque sentiment, son expression sur le visage, son ton et son geste particulier. C'est donc à elle seule à donner aux bras les gestes propres à exprimer les sentiments de l'âme. Cependant les Grecs et les Romains avaient une musique appelée *hypocritique*, c'est-à-dire *contrefaiseuse*, ou autrement l'art des gestes, connue sous le nom d'*Ochesis* chez les uns, et sous celui de *Saltatio* chez les autres, pour lequel il y avait même des écoles publiques. (*Voyez* PANTOMIME.) Mais il est à présumer que les règles et les principes de cet art étaient employés chez les anciens à un tout autre usage qu'à ce que

nous nommons *gesticulation*. En effet celle-ci, chez nous, ne doit être guidée que par une espèce d'instinct naturel, ou, tout au plus, par une routine aidée de quelques observations. Car on peut bien rectifier les gestes défectueux, modérer ceux qui sont multipliés, varier ceux qui sont trop uniformes; mais on ne peut ni indiquer, ni enseigner quels sont les meilleurs; ou si on peut apprendre quelque chose là-dessus, c'est à n'en faire jamais que le moins qu'il est possible. Il est inutile de faire observer que les gestes particuliers à la tragédie doivent être modérés et pris aussi dans la nature, dont ne dépendent pas moins les passions tragiques, quoique d'un autre genre, et exprimées d'une autre manière que celles de la comédie. Un moyen de remédier à l'inconvénient de cette gesticulation excessive, c'est de se lier, pour ainsi dire, les mains en apprenant les rôles, et en les travaillant, et même de porter cette attention jusque dans les répétitions qu'on fait au théâtre. Ensuite, à l'exécution, laissez aller vos gestes, sans y prendre garde et tels que l'esprit de votre rôle et la situation de votre personnage vous les suggéreront. Alors, si vous êtes capable de vous en bien pénétrer, c'est-à-dire, si vous avez de l'âme et des entrailles, non seulement le geste propre suivra infailliblement, mais il serait même dangereux qu'en s'en préoccupant trop, on ne risquât de se distraire ou de tomber dans l'affectation. C'est par cet expédient qu'en très peu de temps on est venu à bout de corriger, de ce défaut, bien des jeunes acteurs : défaut qui nuit d'autant plus au talent, qu'il dénote toujours la contrainte, et manifeste un air emprunté. On observera qu'il faut

prendre garde de ne pas tomber dans un excès contraire, en tenant, pendant toute une pièce, les mains dans la ceinture ou dans les poches : la modération, dans une chose, n'en exclut pas l'usage. Un autre moyen très propre à diminuer, aux yeux du public, ce désagrément d'une gesticulation excessive, au cas qu'on ne puisse en surmonter la pente habituelle, c'est de tâcher du moins, dans le débit ou dans l'action, de soutenir ses bras, et de ne pas les laisser tomber, à tout moment, d'une manière lourde et bruyante, jusqu'à fatiguer l'œil du spectateur. Il y a d'autres acteurs dont les gestes, assez semblables à des tics particuliers, sont si uniformes et si fréquents, qu'à chaque mot, ils ont l'air de se donner, pour ainsi dire, des *meâ culpâ*. Saccades monotones, plus sensible encore dans la tragédie ou le haut comique, que dans les autres caractères moins élevés de la comédie. De même, en voulant étudier ses gestes et leur donner quelquefois une certaine grâce arrondie, il faut bien se garder d'y mettre trop d'affectation. (*Voyez* ACTION.)

GESTE DU VISAGE. (*Voyez* ANATOMIE et ACTION.)

GESTICULATION. (*Voyez* GESTE et PANTOMIME.)

GLOIRE. (Du latin *gloria*.) Honneur, estime, réputation que le mérite attire à quelqu'un. Fin des beaux-arts ; but des travaux des comédiens. Pour obtenir la gloire, il faut la vouloir passionnément. Dans quelque art que ce soit, quiconque veut fermement s'y distinguer, le peut, parce qu'alors il emploie précisément tous les moyens les plus propres à parvenir à son

but. Mais c'est surtout dans l'art dramatique, dit mademoiselle Clairon, qu'il faut compter les minutes, si l'on veut s'y faire remarquer. — Rien n'élève l'âme et ne la dispose à la gloire comme les idées de force, de courage, de supériorité et de triomphe. Les grands capitaines sont au premier rang parmi les grands hommes, et les plus célèbres poètes ont chanté les combats. La vraie gloire est ennemie de l'indolence ; elle veut des âmes ardentes, impétueuses ; elle veut non seulement des êtres passionnés, mais encore des êtres idolâtres. Le désir de la gloire n'est point différent de cet instinct que toutes les créatures ont pour leur conservation. Il semble que nous augmentons notre être lorsque nous pouvons le porter dans la mémoire des autres : c'est une nouvelle vie que nous acquérons et qui nous devient aussi précieuse que celle que nous avons reçue du ciel. Mais comme tous les hommes ne sont pas également attachés à la vie, ils ne sont pas tous aussi également sensibles à la gloire. Cette passion est bien toujours gravée dans leur cœur ; mais l'imagination et l'éducation la modifient de mille manières. Cette différence qui se trouve d'homme à homme, se fait encore plus sentir de peuple à peuple. Dans chaque État, le désir de la gloire croît avec la liberté des sujets et diminue avec elle. La gloire n'est jamais compagne de la servitude.

Au reste, la gloire la plus fragile est, sans contredit, celle dont la plupart des comédiens sont environnés. Sans les poètes qui les ont consacrés, beaucoup de noms fameux seraient perdus pour nous. Celui de Roscius, le plus ancien et le plus grand de tous, n'aurait point traversé tant de siècles, si César n'eût donné

à ce comédien son amitié, et si tout autre que Cicéron eût été chargé de le défendre en jugement. Baron et mademoiselle Champmeslé seraient oubliés, si Racine, Molière et Boileau n'eussent consigné leurs noms dans leurs pages immortelles. Les Lecouvreur, les Gaussin, les Dumesnil, les Clairon, doivent le même éclat à Voltaire. Ce dernier donna des brevets d'immortalité à tous ses amis, ou couvrit de ridicule ceux qui eurent le malheur de lui déplaire. Les poètes qui vinrent après lui trouvèrent sa méthode excellente pour se concilier la faveur de comédiens, qui, de leur côté, se firent amis de ceux qui les chantaient. Il se fit ainsi un échange de procédés qui contribua beaucoup à la fortune et à la réputation de certains acteurs. Cet innocent manège a un peu cessé depuis que les journaux sont les dispensateurs presque exclusifs de la renommée. On y entretient les lecteurs des faits et gestes des acteurs ; de sorte qu'il serait assez difficile à un poète ami, quelque envie qu'il en eût, de hasarder un quatrain. On se permet pourtant encore ces petites privautés à un début, et quelquefois à une rentrée, mais ce n'est que dans l'un ou l'autre cas. D'ailleurs, il faut en convenir, on n'est point aujourd'hui trop prodigue de louanges ; on garde tout pour soi.

Et pour revenir à la gloire des comédiens, que reste-t-il de Talma, de mademoiselle Rachel et de tant d'autres ?

GOUT. (Du latin *gustus*.) Discernement ; penchant, sentiment exquis des beautés et des défauts. Le goût peut se corrompre ; mais les sciences acquises res-

tent intactes et marchent toujours vers leur perfectionnement ; l'imprimerie les empêche de rétrograder. Notre âme goûte trois sortes de plaisirs ; ceux qu'elle tire du fond de son existence même ; ceux qui résultent de son union avec le corps ; enfin ceux qui sont fondés sur les plis que certaines institutions, certains usages lui ont fait prendre. Ces différents plaisirs de notre âme forment les objets du goût, comme le beau, le bon, l'agréable, le naïf, le délicat, le tendre, le gracieux, le je-ne-sais-quoi, le noble, le grand, le sublime, le majestueux, etc. Par exemple, lorsque nous trouvons du plaisir à voir une chose avec une utilité pour nous, nous disons qu'elle est bonne. Lorsque nous trouvons du plaisir à la voir, sans que nous y démêlions une utilité présente, nous l'appelons belle. Les sources du bon, du beau, de l'agréable, etc., sont donc en nous-mêmes, et en chercher les raisons, c'est rechercher les causes des plaisirs de notre âme. L'abus du goût tue les arts ; le génie seul les vivifie. Il existe un mauvais goût, celui des demi-talents, le goût de ces artistes qui n'ont point assez de génie pour sentir et connaître les beautés véritables de leur art ; mais qui ont assez étudié pour arriver à quelques beautés, ou copier quelque grand acteur, et forment un mélange du bon, du beau, du maniéré, de la fadeur et de l'emphatique. Ce mauvais goût existe dans tous les arts ; au théâtre, dans la déclamation fastueuse, les gestes outrés, les costumes recherchés, les poses maniérées, etc., en littérature, dans les pointes, les jeux de mots, l'emphatique, l'ampoulé, la sensibilité sentimentale, etc. ; en peinture, dans les grâces molles, efféminées, les poses forcées, les passions hors na-

ture, etc.; enfin ce mauvais goût dans les arts est l'assemblage de choses brillantes qui, prises à part, sont jolies et plaisent, mais qui, par leur emploi, ne servent qu'à remplacer les véritables beautés. (*Voyez* TACT.)

GRACE. (Du latin *gratia*.) Agrément dans les personnes ou dans les choses; ce qui plaît.

La grâce se forme et réside dans les attitudes et le maintien; elle se manifeste dans les actions et les mouvements du corps: du naturel, de l'aisance, de la simplicité, une harmonie parfaite, un dégagement absolu de tout ce qui est superflu ou gêné, voilà le caractère de la grâce. Il n'y a point de grâce sans liberté, de beau langage sans assurance, et même sans quelque audace. Il faut joindre la grâce à la force. Il n'y a ni chaleur, ni grâce, sans facilité, et l'acteur dont le rôle lui coûte ne jouera jamais bien. Les mouvements les plus simples sont ceux qui sont les plus susceptibles de grâce. Examinez les enfants dont les mouvements de l'âme sont si simples, les membres si dociles et si souples; il en résulte une unité d'action et une franchise qui plaisent. La simplicité et la franchise des mouvements de l'âme contribuent tellement à produire les grâces, que les passions indécises ou trop compliquées les font rarement naître. La naïveté, la curiosité ingénue, le désir de plaire, la joie spontanée, le regret, les plaintes et les larmes même qu'occasionne un objet chéri, sont susceptibles des grâce, parce que tous ces mouvements sont *simples*. La grâce est un don de la nature : aussi les actrices qui ne la possèdent point et qui cherchent à l'acquérir, sont elles minaudières et quelquefois même ridicules

en voulant l'imiter. C'est ici qu'il faut répéter qu'on ne doit point forcer la nature, quand il s'agit d'un don que tout travail possible ne saurait faire acquérir. (*Voyez* FINESSE.)

GRASSEYEMENT. (*Voyez* DÉFAUTS.)

GRATIS (SPECTACLES). Représentations offertes au public sans rétribution. Les comédiens auraient tort de croire qu'il faille se négliger, parce qu'ils jouent devant ce qu'on appelle vulgairement *le peuple*, mais n'est cependant qu'une partie du peuple, et qui juge plus sainement qu'on ne pense. On peut juger d'après les représentations *gratis* que, dans tous ces spectacles, ce qu'il y a de bon et de vrai est apprécié et souvent même bien apprécié. On y voit les sentiments généreux, les sentiments nobles, les sentiments nationaux saisis et applaudis avec transport ; et les comédiens sont certainement à même de prendre de bons avis, de l'approbation ou de l'improbation, de ces spectateurs cependant inaccoutumés à les voir et à les entendre. On a vu aussi cette partie du peuple applaudir et siffler avec discernement, et bien juger une pièce nouvelle. On peut même dire que c'est dans ces représentations qu'on doit chercher à connaître positivement l'esprit de la nation ; elles sont plus importantes qu'on ne pense à étudier, pour ceux qui la gouvernent.

GRENELLE (THÉATRE DE). *Voyez* THÉATRES DE PARIS.

GRIMACES. (De l'espagnol *grimazos*.) Contorsions du visage faites à dessein ou par habitude. Il y a

des acteurs qui, en voulant se rendre pathétiques, ne sont que grimaciers. Il y a aussi des actrices qui en voulant jouer les ingénues, ne font que des grimaces. « L'expression des sensations est dans les grimaces, dit J.-J. Rousseau, et l'expression des sentiments est dans les regards. » — Ce jugement n'est peut-être pas positivement exact ; mais il fait du moins sentir combien les acteurs doivent se garder d'une expression forcée ; car lorsqu'ils veulent exprimer ce qu'ils ne sentent pas, ils ne font que des grimaces, et si l'on doit au théâtre tolérer les grimaces, ce n'est absolument que dans le très bas comique et dans les pièces bouffonnes des petits théâtres. Voici au surplus la théorie abrégée de l'art de grimacer, ou de l'art de se contourner méthodiquement la figure.

Il existe dans cet art grotesque sept préceptes généraux :

1° *Grimace simple* : Mine riante et gracieuse, yeux arrondis, traits rapetissés.

2° *Grimace double* : Mine moitié riante et moitié affligée, ou même effrayée, quelques cris par intervalles.

3° *Grimace laborieuse* : Mine renfrognée, nez enflé, joues tremblantes.

4° *Grimace douloureuse* : Yeux gros et mouvants, joues gonflées ; lèvres agitées ; des gémissements.

5° *Grimace bruyante* : Yeux fermés, bouche largement ouverte, langue saillante ; des cris, du rire et des pleurs.

6° *Grimace silencieuse* : Yeux fixes, bouche faisant la moue, joues creuses, mine allongée.

7° *Grimace compliquée* : Réunion de presque toutes

les précédentes ; rire inextinguible, douleur que rien ne peut calmer, cris renaissants, développement de tous les moyens. Cette dernière grimace ne s'emploie qu'à l'extrémité et qu'au moment où la *bourbonnaise* est réduite au trépas.

On pourrait, en général, reprocher aux acteurs lyriques l'affectation qu'ils mettent souvent dans leur chant ; affectation qui parfois dégénère en grimaces. Cette observation s'applique aussi aux artistes musiciens lorsqu'ils exécutent sur le violon et sur la flûte.

H

HABILLEMENT. (*Voyez* COSTUME.)

HABITUDE. (Du latin *habitudo*.) Pratique ordinaire ; usage ; coutume ; disposition acquise par des actes réitérés. L'habitude, on l'a souvent dit, est une seconde nature ; une chose arrivée une fois a toujours de la tendance à se reproduire. Or, dans les répétitions, les acteurs devraient en agir comme s'ils jouaient en effet, et ne point aussi ajouter à leurs rôles quelques plaisanteries, car le jour de la représentation, ils pourraient fort bien les laisser échapper, ou s'ils se les rappellent seulement, cela peut nuire à leur jeu.

HARMONIE. (Du latin *harmonià*). Accord de divers sons : suite de sons agréables ; mélodie. Quelquefois

l'harmonie imite certains bruits, exprime certains mouvements par la nature même des sons ; c'est ce qu'on appelle *harmonie imitative*. Exemples :

> Pour qui sont ces serpents qui sifflent sur vos têtes?
> Fait siffler ces serpents, s'excite à la vengeance.

L'effet de ces *s* est tel, qu'on croit entendre le sifflement des serpents.

> *L'essieu crie et se rompt.*

L'imitation est frappante, surtout quand l'acteur articule bien.

> Le moment où je parle est déjà loin de moi !

Ce vers, comme le temps, marche avec rapidité. Les syllabes sont brèves.

> Quatre bœufs attelés, d'un pas tranquille et lent,
> Promenaient dans Paris le monarque indolent.

Ici les syllabes longues dominent, surtout par la place qu'elles occupent.

Le jeu, les gestes et la prononciation pittoresques généralement proscrits au théâtre, surtout dans les pièces de haut genre, peuvent quelquefois être permis dans les exemples que nous venons de citer.

HIATUS. Mot latin qui indique une prononciation gênée par le choc de deux voyelles ; dont l'une finit le mot, et l'autre en commence un, sans qu'il 'y ait élision. La prose souffre les hiatus, pourvu qu'ils ne soient pas trop fréquents ou trop rudes. Ils contribuent même à donner au discours un certain air na-

turel. Il y a des hiatus autorisés par l'usage : les meilleurs poètes ne regardent pas comme un hiatus la nasale rencontrée par une voyelle. Ainsi dans la comédie en prose il peut y avoir beaucoup de cas où il ne faille pas faire sentir de semblables liaisons, et notamment, dans les rôles de *paysans*, de *niais*, etc.

I

ILLUSION THÉATRALE. (Du latin *illusio*. Concours des apparences qui peuvent servir à faire illusion aux spectateurs. Le comble de l'art est de ne point paraître réciter les pensées d'un autre; mais bien de dire les siennes; il faut toujours avoir l'air de créer ce que l'on dit.

> Le personnage seul nous plaît et nous étonne,
> Tout le charme est détruit si l'on voit la personne.

Il faut que l'acteur ait ce foyer de sensibilité intérieure et profonde dont les explosions font tout à coup évanouir jusqu'aux apparences du travail, et complètent l'illusion. Il faut ressembler à ce qu'on imite, s'identifier totalement avec le personnage qu'on veut représenter; faire des pensées de l'auteur les siennes propres; éprouver sur-le-champ et à volonté toutes les affections dont l'âme humaine est susceptible. Cependant dans les arts d'imitation, le seule vraisemblance l'emporte quelquefois sur la vérité; et non seu-

lement on ne leur demande pas la réalité, mais on ne veut pas même que la feinte en soit la trop exacte ressemblance. La vérité réelle détruit l'illusion. Par exemple, un homme effectivement ivre, et dont la situation serait connue du public, ne plairait pas dans le rôle d'un ivrogne ; mais *l'imitation* de cet état physique, soignée et fidèle dans tous ses détails, est une de celles qui plaisent le plus au spectateur. La nature a mille détails qui seraient vrais, qui rendraient même l'imitation plus vraisemblable, et qu'il faut pourtant éloigner, parce qu'ils manquent d'agrément ou d'intérêt, ou de décence et que nous cherchons au théâtre, dans l'imitation en général, une nature *curieuse, exquise et intéressante*. Le secret du génie n'est donc pas d'asservir, mais d'animer son imitation ; car plus l'illusion est vive et forte, plus elle agit sur l'âme, et par conséquent moins elle laisse de liberté à la réflexion et de prise à la vérité. On ne va pas au théâtre pour s'affliger de bonne foi ; ce qui arriverait si on allait contempler la nature même, mais on est bien aise de voir comment on s'y prendra pour imiter cette nature. En un mot, nous y allons pour être trompés ; mais non pas de manière à oublier l'imitation. Aurait-on du plaisir à voir *Zaïre*, si en sortant du théâtre on avait effectivement à déplorer la mort de trois personnes ? Cette réflexion peut faire sentir jusqu'où s'établit la nuance de la vérité dans l'illusion théâtrale. (*Voyez* IMITATION.)

Voici une anecdote qui trouve ici sa place : La femme de chambre d'une actrice jouant les soubrettes ne put demeurer avec celle-ci, sans lui demander son congé, après l'avoir vue au théâtre,

« *ayant trop de cœur*, disait-elle, *pour servir une servante comme elle.* » Quelque chose qu'on pût lui dire pour la détromper, rien ne fut capable de la tirer de son erreur, tant il est naturel de se laisser séduire par le prestige de l'illusion et de ne juger des choses que sur la superficie.

DES DIFFÉRENTES CIRCONSTANCES QUI, AU THÉATRE, NUISENT A L'ILLUSION OU LA DÉTRUISENT. — Quelques acteurs paraissent craindre que le public ne prenne pour leur sentiment personnel, celui qu'ils veulent imiter; chez les actrices qui remplissent les rôles d'*ingénues*, on peut quelquefois faire cette remarque.

Le temps que les acteurs mettent ordinairement au théâtre pour écrire une lettre ou un billet est toujours trop court, et souvent même on présente un morceau de papier tout blanc.

Se pencher vers la rampe pour lire, cela rappelle au spectateur qu'il est nuit dans les circonstances où il ne doit pas le croire. — Les actrices qui, en se relevant d'un fauteuil où elles étaient assises, rajustent par un double mouvement des mains sur les hanches leur robe qui a été froissée et qui ne dessine plus aussi bien la taille, ont tort. — Il est des acteurs qui, après s'être mis à genoux, essuient leur vêtement en se relevant; dans le drame surtout, cela n'est rien moins qu'héroïque.

Il en est qui, en entrant en scène, ou qui, après avoir retiré leur chapeau devant une femme, arrangent leurs cheveux; cela ne peut être permis qu'à ceux qui représentent les fats et qui imitent les ridicules du monde; autrement, c'est ce que l'on doit classer dans les petitesses théâtrales. — Des défauts

d'illusion viennent encore de la part des auteurs qui, dans certains passages, font dire aux acteurs : *Vous rougissez, vous pâlissez, vos cheveux se hérissent*, etc. Le contraire arrivé, malgré tout le talent des acteurs, prouve au public que ce sont autant de mensonges. (*Voyez* IMITATION DE LA NATURE.)

ANECDOTES CONCERNANT L'ILLUSION THÉATRALE. — Un grenadier, en faction sur le théâtre dans une ville de garnison, au cinquième acte de *Rodogune*, fit la même chose que fit le Provençal dont parle Marmontel, non pas de vive voix à la vérité, mais par une expression muette qui partait du même principe; car, au moment où Atiochus, désespéré de la mort de son frère, veut savoir qui, de sa mère ou de son épouse, a pu le faire assassiner, et qu'il dit :

.Une main qui nous fut bien chère !...
Madame, est-ce la vôtre, ou celle de ma mère ?
Est-ce vous, etc., etc...

Le grenadier, qui n'avait pas perdu un mot de la tragédie, s'efforçait, pendant toute cette scène, de faire entendre au jeune prince que c'était Cléopâtre qui avait fait le coup, tantôt par des clins d'œil ou des signes de tête, tantôt par certains mouvements de la main, à la dérobée, et autant que pouvaient le permettre la contrainte et l'attitude du factionnaire. Le public, s'étant aperçu à la fin de toute cette pantomime, s'abandonna à de tels éclats de rire, qu'il eut bien de la peine à rappeler son attention pour le reste de la tragédie.

— Mademoiselle Dumesnil, dans le rôle de *Cléopâtre*, que cette actrice jouait si supérieurement, lorsqu'a-

près toutes ses horribles imprécations et prête à expirer dans sa rage, elle dit, au cinquième acte de cette même tragédie : *Je maudirais les dieux, s'ils me rendaient le jour*, se sentit frappée d'un grand coup de poing dans le dos par un vieux militaire qui était dans les balcons du théâtre, précisément derrière elle, et cela, en lui disant à haute et intelligible voix : *Va, chienne, à tous les diables* ! Ce trait de délire interrompit et le spectacle et l'actrice ; mais n'empêcha pas celle-ci de remercier l'officier, après la pièce, comme de l'éloge le plus flatteur qu'elle eût pu jamais recevoir dans ce rôle-là.

— La même aventure à peu près est encore arrivée à une représentation de *Britannicus*. Un homme extrêmement attentif à la pièce (ou peut-être qui voyait le spectacle pour la première fois de sa vie), dans l'endroit où Narcisse répète à Néron ce qu'il a dit à Britannicus, et qu'il les trompe alternativement l'un et l'autre ; cet homme, au milieu de son ivresse, par un mouvement de franchise et d'intérêt, s'écria : *Ne le croyez pas, Monsieur, il vient d'en dire autant à monsieur votre frère.*

— On représentait la tragédie d'*Atrée* : la servante de l'acteur qui jouait le rôle de Thyeste, se trouvant ce jour-là au spectacle, dans le moment qu'elle aperçoit son maître prêt à boire la coupe, s'écria avec intérêt : *Ne buvez pas, c'est du sang.*

— Une dame ayant mené son enfant à la Comédie italienne, celui-ci fut si enchanté du jeu d'Arlequin, qu'il s'écria de manière à être entendu de toute l'assemblée : *Maman, il faut inviter M. Arlequin à souper avec nous.*

— Un jeune homme, à une représentation de l'*Enfant prodigue*, tira sa bourse précipitamment, quand il l'entendit déplorer sa misère: mouvement de sensibilité, qui ne fit pas moins l'éloge de son cœur, que celui de la pièce.

— On jouait, un hiver, à Verdun, la *Partie de chasse de Henri IV*, dont tout le public fut si enchanté et si vivement ému, qu'à ce couplet du troisième acte : *Vive Henri IV*, etc., tout l'auditoire, entrant tout à coup dans l'enthousiasme, se mit à répéter ce refrain en *chorus*, à deux reprises différentes. Circonstance moins risible que touchante et qui ajoute un nouveau trait à l'éloge de ce roi.

— Sous Louis XV, un vieux grenadier était en faction sur le théâtre, dans une ville de garnison, pendant qu'on représentait cette même pièce de la *Partie de chasse ;* dans le moment que les acteurs sont à table au troisième acte, qu'ils chantent tous et qu'ils boivent à la santé de Henri IV, dont on ne cesse de faire l'éloge à chaque instant, ce grenadier, tant par l'ivresse de l'illusion théâtrale, que par un mouvement d'amour pour son roi, dont il s'impatientait de n'entendre point parler, s'oublia au point de s'écrier avec humeur : *Hé ! sarpe nom ! vous autres ! et à la santé de Louis XV, quand est-ce que vous y boirez donc ?* Ce qui fut saisi avec de tels applaudissements, que le grenadier, tout étonné et revenu de son délire, se remit bien vite en attitude, en faisant la meilleure contenance possible. Alors le public, égayé par cette saillie militaire, voulut se mettre aussi de la partie et finit par crier de même, *à la santé de Louis XV !* avec

des acclamations réitérées qui terminèrent le spectacle avec la plus grande gaieté.

— La même pièce paraissait heureuse à produire les plus grands effets... A Bruxelles, on saisit le moment de la représenter, dans sa nouveauté, pour célébrer la convalescence du prince Charles de Lorraine, la première fois qu'il vint au spectacle après une maladie dangereuse qui avait jeté l'alarme dans tous les cœurs. Il n'est pas possible de se figurer la sensation prodigieuse que fit cette pièce, tant par le rapport singulier qui semblait naturellement se trouver entre les qualités et surtout la bonté d'âme des deux héros, que par l'application continuelle que le public se plaisait à en faire, comme si la pièce effectivement eût été composée exprès. Mais l'endroit surtout où les transports, les sanglots, et les autres marques d'amour de tout un pays pour son prince commencèrent à éclater, ce fut à ce passage de Michau: *C'est lorsqu'un prince est bien malade qu'on peut connaitre à quel point il est aimé de ses sujets*: on eût dit alors que la salle allait se briser. Enthousiasme qui ne fit que redoubler généralement jusqu'à la fin de la pièce ; de sorte qu'on peut bien dire qu'on n'a jamais vu un spectacle plus touchant à tous égards...

— Une vieille dame, retirée dans son château, n'avait qu'un fils, joueur, débauché, mauvais sujet, qui s'était fait comédien, comme tant d'autres, faute de ressources, et parce que sa mère ne voulait plus le voir. Le hasard voulut que la troupe où il était engagé vînt précisément passer l'hiver dans la ville voisine du château. Au bout de quatre à cinq représentations, quelques personnes l'ayant reconnu, on n'eut rien de

plus pressé que d'en venir informer la mère. Celle-ci, toute surprise, mais curieuse de voir représenter son fils, et n'ayant d'ailleurs vu de sa vie aucun spectacle, prit fantaisie d'y aller *incognito*. Elle fait louer sous main une loge et se rend secrètement à la comédie avec deux ou trois de ses amis. On donnait *Beverley, ou le Joueur anglais*, et le rapport qui se trouvait, dans cette pièce, avec son fils chargé du principal personnage, était si singulier, que le prestige fit tout son effet sur la bonne dame : car à chaque trait relatif à ce fils, elle faisait sourdement ces petites exclamations : — Le voilà ! — Le malheureux ! — Le coquin ! — Toujours le même ! — Il n'a point changé ! — Si bien qu'à la fin, l'illusion s'augmentant chez elle à mesure que la pièce avançait, quand elle vit, au cinquième acte, l'acteur lever la main pour massacrer son enfant, elle s'écria d'une voie terrible, avec le frémissement de la nature : *Arrête, malheureux ! ne tue pas ton enfant, je le prendrai chez moi...* ce qui causa la plus grande émotion dans le spectacle et fit même suspendre la pièce pendant le séjour des comédiens.

On pourrait rapporter plusieurs autres anecdotes, qui ne prouvent pas moins la force de l'illusion scénique ; mais la suite d'une trop grande quantité de ces historiettes en affaiblirait peut-être tout le piquant.

IMAGINATION. (Du latin *imaginatio*.) Faculté de créer des idées, de trouver et rassembler des images. Le cœur sent, l'esprit conçoit, l'imagination enfante. Une imagination forte et mobile est nécessaire au comédien ; c'est par elle qu'il se transporte dans les temps, les lieux plus éloignés ; qu'il se revêt de tous

les caractères; qu'il se remplit de toutes les sensations dont le cœur humain est susceptible. Mais l'amour du merveilleux trompe quelquefois les sens, l'imagination abusée tient souvent lieu du goût, du tact de la vue et de l'ouïe. C'est pourquoi il est essentiel de se prémunir contre ses écarts, qui trop souvent font oublier les règles et les convenances.

IMITATION. (Du latin *imitatio*.) Contrefaçon; défaut. C'est contrefaire que de chercher à ressembler à tel ou tel acteur, à prendre sa manière; mais c'est imiter la nature que de l'étudier dans tous les hommes. La fureur d'imiter efface les caractères distinctifs dont chaque esprit était marqué. L'imitation est destructive du vrai talent. On perd ce qu'on a de génie en voulant prendre celui d'un autre.

Le comédien d'imitation fait tout passablement; il n'y a rien à reprendre ni à louer dans son jeu. Le comédien de nature, l'acteur de génie est quelquefois, détestable, quelquefois excellent. L'imitation servile est plus commune au théâtre que dans tous les autres arts; on est frappé des effets d'un grand talent; il a été applaudi dans tel ou tel endroit, on veut l'être aussi, on s'attache à recueillir ses intonations, et l'on croit hériter de son mérite en saisissant ses inflexions et ses gestes. Cette erreur est la perte de beaucoup de gens destinés à réussir par eux-mêmes, s'ils ne s'étaient astreints à cette imitation. On voit que tout leur travail consiste à s'écouter et qu'ils sont enchantés d'eux quand leur mémoire fidèle rend à leurs propres oreilles les sons qu'ils ont retenus. Mais l'acteur, en imitant, ne prend absolument que

les défauts de l'imité. Il fait ce qu'on appelle en terme technique sa charge; il le contrefait; copiste de son jeu, il est le singe de ses défauts. Combien ont ainsi étouffé leur talent sous celui d'un autre? On rampe en imitant servilement et surtout sans choix. (*Voyez* IMITATION DE LA NATURE).

Une copie servile est dangereuse, une imitation sage et modérée est permise. On peut et l'on doit même imiter les grands modèles en tout genre, en choisir les beaux côtés, et tâcher de les adapter, autant que possible, à ses propres moyens. La vue d'une seule figure de Michel-Ange en apprit plus à Raphaël, que tous les livres sur la peinture. Mais, malgré cela, il y a des bornes à tout; et l'homme, en général, est si naturellement porté à contrefaire et à imiter, qu'on ne saurait trop se défier de soi-même, afin de ne pas pousser ce penchant jusqu'à copier servilement les défauts des autres, et c'est de ces bas copistes qu'Horace a dit : *Dimitatores, servum pecus!*

Il est de jeunes commençantes qui gâtent les plus heureuses dispositions, en prenant pour modèles certaines actrices à grandes prétentions, si guindées, si précieuses et si affectées dans tout leur jeu, leur extérieur et leur maintien, qu'elles semblent brouillées avec la nature et lui tourner le dos. Sans doute, de telles actrices pourront d'abord, avec ces seuls talents factices et une grande vogue, en imposer à la multitude ou à des esprits prévenus, qui prendront pour des grâces réelles ce qui n'est que pure afféterie; mais ce sont de ces préventions qui ne durent qu'un temps, et dont tôt ou tard on ne peut manquer de reconnaître le caprice et le faux. Ainsi donc on ne

saurait être trop en garde contre la contagion de semblables précieuses, capables de corrompre tout espèce de ton et de goût naturel : minaudières ridicules dont Dorat, dans son poème de la déclamation, a fait le portrait d'une manière si ressemblante :

> Juges plus délicats, spectateurs moins commodes,
> Chassons loin de nos yeux ces tragiques pagodes,
> Qui, marchant par ressorts, et toujours se guindant
> Soupirent avec art, pleurent en minaudant...,
> Dont chaque sentiment devient une grimace,
> Dont l'air symétrisé m'affadit ou me glace,
> Et dont les tons mielleux, les yeux toujours muets
> Affectent la douleur, et ne pleurent jamais.,.
> Cette froide méthode est pleine d'imposture.
> Et ce n'est point ainsi que parle la nature.

IMITATION DE LA NATURE. L'homme ne saurait rien créer. C'est un privilège que Dieu s'est réservé à lui seul. Le pouvoir de l'homme se réduit à imiter ; c'est là son étude, sa nature et son art. Depuis le berceau jusqu'à la tombe, l'homme n'agit que par imitation. L'imitateur sans génie copie servilement ; il se traîne sur les traces d'autrui ; il ne sait point s'initier au sujet ; il n'y met ni chaleur, ni intérêt ; il se borne enfin à dessiner trait pour trait. L'homme de génie ne se conduit pas ainsi en écolier ; ses imitations ne sont pas un assemblage de pièces rapportées ; il refond ses matériaux, et, par une disposition adroite, il en forme un tout homogène ; cette reproduction paraît si neuve, si différente d'une composition vulgaire, qu'elle passe pour originale, et qu'on la regarde comme une invention. Le baron de Grimm, dans sa *Correspondance*, tome IV, s'exprime ainsi sur l'imitation : — «¡La copie

exacte de la vérité serait-elle sans attrait? et n'y aurait-il que l'adresse de mentir avec le plus de vérité possible, sans pourtant faire oublier qu'on ment, qui fît le charme de l'imitation? ou bien est-il de l'essence du copiste et de sa touche lourde et grossière de tout flétrir? et n'y a-t-il que l'imitateur qui, créant à l'exemple de la nature, sache conserver à chaque chose sa grâce et sa fraîcheur? L'un et l'autre pourraient bien être. D'un autre côté, la confidence du mensonge, établie entre l'artiste et son spectateur, donne aux ouvrages de l'art cet attrait secret et piquant qui séduit et qui enchante; et ce n'est point la chose elle-même qu'on désire voir, mais l'imitation la plus vraie et la plus heureuse de cette chose, sans quoi il faudrait envoyer une belle statue de Vénus de l'atelier de Praxitèle à celui d'Apelles pour lui donner des carnations et les vives couleurs de la déesse de la beauté; car enfin, il n'est pas douteux qu'une statue coloriée ne soit plus près de la nature qu'un bloc de marbre blanc qui ne tient la vie que du génie du statuaire.

« On fait bien de représenter nos spectacles aux lumières, parce que le jour artificiel est déjà un commencement d'imitation. C'est un mensonge adroit, fin, délicat, que nous cherchons dans les ouvrages de l'art qui établissent entre nous et l'imitateur une communication secrète de sentiments et d'idées, et qui nous prouvent que l'artiste a senti le côté original, le côté précieux de la chose imitée. Ainsi, lorsque nous voyons des critiques judicieux faire un si grand cas de la vérité dans les imitations, il faut savoir attacher à ce terme sa juste valeur. Un homme ordinaire entre

dans une taverne, et n'y voit qu'une troupe de paysans qui boivent ; mais David Téniers aperçoit vingt traits originaux et plaisants qu'il sait faire valoir sur la toile. Pour réussir, la vérité de l'imitation ne suffit pas toujours. On peut être vrai et ennuyer ; l'artiste habile cherchera encore à acquérir la science de ce qui plaît, et qui souvent seulement n'est pas indépendante de la vérité, mais absolument contraire et opposée à la vérité. Cette science est le fruit de l'étude profonde de notre nature ; et c'est la vérité de l'imitation combinée avec l'expérience de ce qui plaît, qui fait, dans les arts, les succès durables. Ainsi nous avons vu chez tous les peuples tant soit peu policés, des représentations tragiques, parce qu'il est dans la nature de l'homme d'aimer à s'attendrir à l'image des malheurs de son espèce ; mais ces tragédies étaient toujours mêlées de scènes comiques et de bouffonneries, parce qu'il est aussi dans la nature de l'homme de ne vouloir pas s'affliger longtemps ; la douleur réelle n'est durable que parce qu'elle est involontaire. Rien n'est plus contraire à la vérité de l'imitation que ce mélange monstrueux de sérieux et de bouffonnerie [1] ; et cependant il a toujours réussi chez toutes les nations ; en France même, où le goût s'est épuré d'après les raisonnements les plus sévères, où la représentation tragique n'a voulu souffrir aucun alliage, il a cependant fallu jouer une farce après la tragédie de *Rodo-*

1. C'est le propre du mélodrame, où dans le moment le plus pathétique de l'action, le niais obligé fait pouffer de rire. Ainsi sort-on peut-être moins affligé de la représentation d'un mélodrame, quoiqu'on ait été fortement ému, que de celle d'une tragédie, où l'âme a pu être continuellement oppressée.

gune ou d'*Andromaque*, afin d'affaiblir l'impression douloureuse que l'assemblée avait éprouvée, et de faire rire ceux qui venaient de frémir et de pleurer. »
— En principe, ce n'est pas assez que l'émotion soit forte, il faut encore qu'elle soit agréable. Ce principe est reçu en poésie, en peinture, en sculpture. On sait que la règle constante des anciens était de ne jamais permettre à la douleur d'altérer les traits de la beauté. Le *Gladiateur mourant*, la *Niobé*, le *Laocoon* en sont des exemples. Ce n'est pas qu'une expression convulsive dans les traits du visage n'eût été bien plus effrayante, mais la peine qu'elle aurait faite n'eût pas été mêlée de plaisir. Les Grecs prenaient le même soin de donner, dans la tragédie, aux passions les plus violentes, soit dans l'action, soit dans le langage, tout le charme de l'expression ; le force même avait son élégance. Les spectacles les plus atroces ne sont choquants que quand, à force de vouloir approcher de la vérité, on fait oublier que c'est une représentation. De même, il est désagréable au spectateur de voir au théâtre un rôle de *vieux* ou de *vieille*, représenté par un acteur effectivement âgé. On ne veut au théâtre que l'imitation de la nature, non la nature même. Dans les décorations qui contribuent essentiellement à la beauté d'un spectacle, essayez de substituer la réalité à la représentation, placez de véritables arbres au lieu de la toile, vous verrez le plaisir s'éclipser avec les apparences de l'illusion. D'après ce principe, il est aisé de décider jusqu'où il est permis aux artistes de porter leur hardiesse dans les copies de la nature, et quels spectacles on peut risquer sur les théâtres comme sur la toile : ce sont ceux où le spectateur sait

que ce qui est exposé à ses yeux est un fruit de l'art, où il n'est pas en danger de s'abuser, et de confondre ce qui est une erreur de l'optique avec les réalités de la nature. La règle est universelle pour tous les arts. Si le musicien qui saisit un accent de la douleur le faisait élancer de la bouche de l'acteur, sans préliminaire, sans qu'on en ait vu la cause, sans qu'on en ait deviné le moment, on serait révolté, on se boucherait les oreilles. La pitié, et une pitié douloureuse, prendrait alors la place de la joie, comme elle le fait dans les tristes et trop fréquents sacrifices offerts par la législation au maintien de l'ordre. Observez le peuple qui y court avec avidité ; vous lui voyez l'extérieur de la curiosité satisfaite et du plaisir jusqu'au dernier moment, parce que jusque-là, c'est un spectacle qui l'émeut ; mais à l'instant fatal, il est accablé ; tous les cœurs se déchirent et tous les yeux se mouillent, parce qu'on sent que ce n'est plus une représentation. — Parmi les gestes physiologiques il s'en trouve beaucoup qui n'obéissent nullement à la libre volonté de l'âme ; elle ne peut les retenir quand le sentiment les commande, ni les feindre avec art quand le sentiment n'existe pas. Les larmes de la tristesse, la pâleur de la crainte et la rougeur de la honte ou de la pudeur sont de ce genre. Comme on ne doit pas exiger l'impossible, on dispense le comédien de ce changement involontaire, et l'on est satisfait s'il réussi à imiter facilement celles qui sont volontaires, mais encore il faut qu'il le fasse avec prudence ; car la fureur qui s'arrache les cheveux d'une manière effroyable, qui fait grimacer tout le visage, qui hurle jusqu'à ce que les muscles gonflent successivement

et que le sang extravasé enflamme les yeux ; une telle fureur peut être de la plus exacte vérité dans la nature, mais elle serait sans contredit dégoûtante dans l'imitation. Il existe un seul moyen de produire, dans la machine, certaines émotions involontaires ; mais ce moyen n'est pas au pouvoir de tout le monde. Tout le secret consiste dans une imagination très ardente que chaque artiste doit avoir, et dans l'art de l'exercer dans la reproduction rapide et forte d'images touchantes, en l'habituant aussi à se pénétrer entièrement de l'objet qui doit l'occuper (*Voyez* ILLUSION). Alors, sans notre volonté, sans notre intervention, ces phénomènes ont lieu d'eux-mêmes, comme dans les situations véritables. L'acteur doit, avant que de s'abandonner à l'impétuosité de son imagination, examiner s'il pourra en maîtriser les écarts. C'est lorsque, suivant l'expression de Shakespeare (*Hamlet*, acte III, scène V), il sait se modérer au milieu du torrent et de la tempête, et pour ainsi dire de l'océan des passions, pour remplir les convenances de son art, qu'il est véritablement un homme de génie. Il n'aura peut-être pas l'occasion d'imiter la témérité de cet ancien acteur appelé Polus, qui, dans *Electre*, portait l'urne où étaient renfermées les cendres de son propre fils.

IMPÉTUOSITÉ. (Du latin *impetuosus*.) Violence, vivacité, emportement. L'impétuosité avec tout son fracas est bien plus près du ridicule que de la dignité. Il est des sentiments fort élevés qui ne paraissent jamais plus que dans la tranquillité de l'âme. — Un acteur ne doit mettre de l'impétuosité dans un passage

que quand elle est indiquée formellement dans le sens du texte et quand elle est réellement en situation, et bien conforme à l'intention de l'auteur.

IMPRÉCATION. (Du latin *imprecatio*.) Malédiction, dernière crise du sentiment le plus violent auquel le cœur de l'homme puisse être entraîné. Quand ce sentiment a épuisé tout ce que l'indignation, la colère, la rage ou la fureur peuvent lui suggérer de reproches ou de menaces, reconnaissant en quelque sorte l'insuffisance de ces moyens, et ne pouvant les excéder, il appelle à son secours tout ce qui existe dans la nature pour l'intéresser à sa vengeance ; dans ce dernier effort, il rassemble sur la tête de l'objet de ses fureurs tous les maux possibles. On sent dès lors quelle doit être la force, l'énergie et la véhémence des intonations qui conviennent à ce mouvement de l'âme. Tout ce que la rage impuissante peut causer de désordre, de frémissement et d'agitation dans les tons de la voix humaine convient à cette situation extrême. C'est la fureur dans tout son abandon, c'est l'explosion d'une vengeance d'autant plus violente, que les moyens lui manquent d'en suivre les effets terribles. Les imprécations les plus énergiques qui soient au théâtre sont celles de *Camille*, dans les *Horaces*, d'*Athalie*, de *Médée* et de *Didon*. Il est à remarquer que les poètes les ont plutôt placées dans la bouche des femmes ; car les imprécations sont ordinairement les signes de la faiblesse.

IMPRESSION. (Du latin *impressio*.) Effet que produit une chose sur le corps et sur l'esprit. Abandonnez-vous toujours aux premières impressions et même

fiez-vous-y davantage qu'aux observations. Vos aperçus sont-ils le résultat d'un sentiment involontaire excité par un mouvement subit, soyez sûr que la source est pure et que vous pouvez vous passer de recourir à l'induction. Ce n'est pas cependant qu'il faille négliger la voie des recherches. Les impressions que dès circonstances réitérées font sur notre caractère l'emportent quelquefois sur les impressions mêmes de la nature ; et dans ce cas, on peut conclure hardiment que le cœur est enclin par lui-même à les recevoir. A propos de cette remarque, on verra à l'article *Physionomie* les observations que nous avons faites sur les changements survenus successivement dans celles de Napoléon I^{er} et de Talma. L'art de graduer n'est pas moins nécessaire que celui de préparer. Toute impression diminue lorsqu'elle n'augmente pas. S'il ne règne pas de progrès dans celle que nous avons au théâtre, nous tombons bientôt dans la langueur et dans le dégoût. C'est pour cela qu'il ne faut pas chercher à émouvoir trop tôt. Un principe général, c'est que chez les hommes et surtout chez les femmes, les impressions touchent bien plus facilement le cœur que l'esprit. Les sens ouvrent le chemin qui mène au cœur ; ainsi, plaire aux yeux et aux oreilles, l'ouvrage est à moitié fait.

IMPROVISATION. (De l'italien *improvisare*.) Ce qu'on compose et récite sur-le-champ. L'improvisation est l'un des plus beaux talents de l'orateur ; elle est quelquefois nécessaire et quelquefois déplacée chez les comédiens. Dans le premier, c'est lorsqu'il est obligé de suppléer à sa mémoire en défaut ; dans le

second, c'est lorsqu'il croit pouvoir ajouter à son rôle. Il faut beaucoup d'intelligence aux acteurs forcés d'improviser, afin que le public puisse penser que c'est toujours l'auteur qui parle.

INÉGALITÉ. Voyez ACTION et CONTRASTE.

INFLEXION. (Du latin *inflexio.*) Changement de la voix lorsqu'elle passe d'un ton à un autre. Les inflexions de la voix consistent dans le plus ou le moins de lenteur et de brièveté des sons ; il faut que les inflexions soient analogues à l'objet dont on parle. La déclamation des anciens était notée ; ils l'accompagnaient d'un instrument ; on faisait la musique d'une tragédie comme on fait celle d'un opéra aujourd'hui. Rien ne contribue davantage à la beauté de la prononciation comme la justesse des inflexions de la voix ; sans elle l'organe le plus flatteur cesse bientôt de plaire, tandis qu'elle peut faire oublier ce qu'un autre a de défectueux ; tous les hommes peuvent, avec du travail, acquérir cette qualité. L'acteur doit toujours observer quelles sont les inflexions de voix dont on se sert dans le monde, soit dans la simple conversation, soit dans les moments de passions. Rien n'est plus simple que de déterminer la manière de varier ces inflexions : celles de la presque totalité des hommes sont justes dans la conversation ; naturellement ils prennent celles qui conviennent aux objets dont ils parlent, et l'on ne peut pas dire que ce soit parce que ces objets ont peu de variété.

INGÉNUITÉ. (Du latin *ingenuitas.*) Ce qui est *ingénu* est simple, franc, sans déguisement et sans

finesse. Beaucoup d'actrices croient imiter l'ingénuité en baissant la tête de côté, soit à gauche, soit à droite; elles se trompent étrangement; elles marquent l'afféterie et la manière, mais non le naturel. Il faut baisser la tête perpendiculairement sur la poitrine et non de côté, ce qui est du dernier ridicule, surtout dans la tragédie. Quelquefois en jouant des ingénues, les actrices paraissent vouloir représenter des personnes fort instruites; elles prennent aussi trop souvent, croyant avoir par là le ton plus simple, la voix dans la tête.

INSPIRATION. (Du latin *inspiratio.*) Sentiment dominateur qui entraîne au point de dire et defaire des choses que souvent, le moment d'après, on croit n'avoir ni faites ni dites. L'inspiration fait naître des pensées dans l'esprit, et dans le cœur certains mouvements. Le moyen d'avoir des inspirations est de se livrer tout entier à l'action, c'est cette attention soutenue qui les procure. C'est à l'inspiration que l'acteur doit ses plus beaux moments. Quand, pour la première fois, mademoiselle Dumesnil, dans le rôle de *Mérope*, osa traverser rapidement la scène pour voler au secours d'Egisthe prêt à être immolé, en s'écriant:

Barbare..... il est mon fils!

Tous les spectateurs furent surpris de ce mouvement si contraire aux usages reçus jusqu'alors. On s'était imaginé que la tragédie aurait perdu de sa noblesse si l'acteur, en marchant, n'avait pas mesuré et cadencé ses pas. L'inspiration du moment produit quelquefois un effet surprenant; on peut s'y abandonner, mais ce

sont des épreuves qu'il faut bien se garder de répéter. L'inspiration se peint en suspendant tout à coup le sentiment dont on était animé, comme pour se fixer tout entier à la nouvelle idée qui frappe l'imagination aussi promptement que l'éclair. *Athalie*, par exemple, perdrait une partie de ses beautés, si Joad n'était inspiré en disant :

Cieux ! écoutez ma voix ! terre, prête l'oreille !

Les théologiens définissent l'inspiration : une grâce céleste qui éclaire l'âme et lui donne des connaissances et des mouvements extraordinaires et surnaturels.

INSTINCT. (Du latin *instinctus*.) Tact, sentiment intime, premier mouvement. Dans les beaux-arts, il y a un instinct qui dirige l'artiste. C'est ce sentiment qui constitue la délicatesse et la finesse du goût ; chez la plupart des acteurs dont les annales du théâtre ont conservé la mémoire, un heureux naturel avait suppléé à l'éducation qui leur manquait. C'est à l'instinct de leur art seul que des acteurs et des actrices doivent de jouer un rôle après l'avoir seulement appris ; dans ce cas, cette qualité leur tient lieu d'étude.

INTELLIGENCE. (Du latin *intelligentia*.) Entendement ; capacité de comprendre, faculté intellective, connaissance, substance spirituelle. Ce qui mérite vraiment le nom d'intelligence est un des premiers talents au théâtre, et l'un de ceux sans lesquels il n'est pas de grands comédiens. Il ne suffit pas d'entendre les discours qu'un auteur a mis dans votre bouche, et

de ne pas les rendre à contresens ; il faut encore concevoir à chaque instant le rapport que peut avoir ce que vous dites avec le caractère de votre rôle, avec la situation où vous met la scène, et avec l'effet que cela doit produire dans l'action du rôle. C'est par cette intelligence à qui rien n'échappe, que l'excellent comédien est supérieur au lecteur, et même à l'homme d'esprit. Car tous ceux à qui la nature a donné de l'esprit seraient en état de jouer la comédie, si cette qualité entraînait nécessairement l'intelligence dont on parle ici ; mais on a trop d'expérience du contraire et nous avons vu plusieurs comédiens qui, avec beaucoup d'esprit et d'éducation n'entendaient jamais leurs rôles.

INTONATIONS. (Du latin *tonus*, ton). Facultés dont la voix humaine est susceptible. Elles peuvent suffire à l'expression de toutes les idées, de tous les sentiments quelconques, et c'est là un des plus beaux dons que nous ait faits la nature. La parole est le moyen intermédiaire de leurs mouvements. C'est presque toujours faute de saisir profondément le caractère d'une idée, qu'on la transmet si diversement et d'une manière si imparfaite. On peut distinguer quatre sortes d'intonations vicieuses : celles qui n'expriment rien ; celles qui expriment à faux ; celles qui expriment trop ; celles qui expriment désagréablement. Les premières sont le résultat ordinaire de l'ignorance et de l'insensibilité ; les secondes, du mauvais goût ou d'un défaut d'intelligence ; les troisièmes, d'une sensibilité trop vive ou d'un raisonnement trop minutieux ; les quatrièmes, d'un vice dans l'organe vocal. De toutes

ces intonations vicieuses, celles qui expriment à faux sont les plus intolérables.

La variété et la richesse des intonations font le charme de la diction. Il y a des comédiens qui ne partent que sur trois ou quatre tons, comme ils n'agissent qu'avec quatre ou cinq gestes qu'ils répètent successivement. La justesse de l'intonation dépend de la voix, de l'oreille et de l'exercice. (*Voyez* AME.)

J

JE-NE-SAIS-QUOI (DU). Ce qui plaît ; ce qui charme et est indéfinissable. Il y a quelquefois dans les personnes ou dans les choses un charme invincible, une grâce naturelle qu'on ne peut définir et qu'on a été forcé d'appeler le *je-ne-sais-quoi*. C'est un effet qui semble principalement fondé sur la surprise. Nous sommes touchés de ce qu'une personne nous plaît plus qu'elle ne nous a paru d'abord devoir nous plaire et nous sommes agréablement surpris de ce qu'elle a su vaincre des défauts, que nos yeux nous montrent et que notre cœur ne croit plus. Voilà pourquoi les femmes laides ont très souvent des grâces, et que les femmes belles en ont moins à proportion. Nous admirons la majesté des draperies de Paul Véronèse ; mais nous sommes touchés de la simplicité de Raphaël et de la pureté du Corrège. Paul Véronèse promet beaucoup et tient ce qu'il promet. Raphaël, le Corrège

promettent peu et tiennent beaucoup ; et cela nous plaît davantage.

JEU. (Du latin *jocus.*) Manière dont un comédien représente.

Il vaut mieux jouer, ce qu'on appelle en terme de l'art, *sagement*, que de hasarder un jeu faux en cherchant à mettre dans ce que l'on dit de la finesse. Dans la tragédie, il est essentiel que ce qu'on nomme *jeu de théâtre* soit intimement lié à l'action. Dans la comédie, il doit y avoir beaucoup plus de jeux de théâtre. Une règle principale pour chaque acteur, et qui contribue à rendre la représentation plus animée, c'est la *continuité* du jeu. Le jeu théâtral ou la pantomime est une des plus fortes fatigues physiques. Il y a tel silence de passion concentrée, qui demande plus de force physique pour en soutenir l'effort, que des fardeaux réels. Dans le chant, la perfection exige d'autres efforts qui se croisent avec les efforts pénibles du jeu. Il est essentiel dans les jeux de théâtre que les attitudes et les gestes des divers acteurs contrastent ensemble le plus possible. Tout doit être varié au théâtre. C'est un défaut d'être trop à la scène comme de n'y être pas assez ; l'un est négligence, et l'autre est affectation ; et la multiplicité des jeux de théâtre ainsi que le trop peu, nuisent également à la vérité de l'action. (*Voyez* NATUREL, RÉCITATION et FINESSE.)

JOCRISSE. Rôle de benêt, de valet niais et maladroit.
Dorvigny inventa les *jocrisses*, qui furent perfectionnés par Brunet, acteur du théâtre des Variétés.

JUSTESSE. *Voyez* ENFLURE.

L

LARMES. *Voyez* PLEURS.

LECTURE. (Du latin *lectura*.) Action de lire ; science au moyen de laquelle on connaît, on comprend la figure et le son des divers caractères écrits ou imprimés de chaque langue. Il est très difficile de bien rendre avec le ton qui leur convient les divers sujets qu'on lit. Il faut tantôt élever la voix, tantôt la baisser, tantôt l'attendrir, tantôt l'altérer et tantôt l'éteindre. Lemercier s'exprime ainsi sur ce sujet : — «Bien parler est rare, bien déclamer plus rare encore ; j'oserai en exprimer le pourquoi sans craindre que les vrais grammairiens me contredisent, c'est que très peu d'hommes savent lire ; très peu même parmi ceux qui écrivent ou qui débitent en public de la prose ou des vers composés par eux. On aurait lieu de sourire ou de se récrier à cette assertion, si je ne l'expliquais : j'ai de quoi prouver néanmoins qu'on est plus frappé qu'autrefois du défaut commun aux mauvais lecteurs, depuis que ce sont tant multipliés les discours. Il se signale dans nos tribunes d'Etat, dans nos chaires d'enseignement et jusque dans nos académies. Pourtant, du sein de ces dernières, dont l'une est spécialement instituée pour la conservation de la langue, devraient et pourraient être émises toutes les règles de correction prosodique.

Lorsque j'avance qu'on a besoin d'apprendre à lire, je n'entends pas désavouer qu'on ne s'énonce pas avec une sorte de régularité vulgaire : mais j'entends qu'on néglige une pureté de diction juste et supérieure qui me semble nécessaire aux maîtres en littérature pour instruire et charmer leur auditoire. »

LIAISONS (DÉFAUTS RELATIFS AUX). *Voyez* DÉFAUTS.

LIBERTÉ D'ESPRIT ET DE CORPS. *Voyez* AISANCE.

LIBERTÉ DES THÉATRES. *Voyez* THÉATRES (LIBERTÉ DES).

LONGUEUR. (Du latin *longus*, long). Ce qui dure longtemps; diffusion ; chose inutile au développement des idées. Les longueurs causent souvent la chute des ouvrages dramatiques. Ce sont des branches gourmandes d'un arbre fruitier. Sans les heureux retranchements que les comédiens ont faits, ou fait faire, à beaucoup de pièces, il y en a quantité dont le théâtre serait absolument privé. Molière même, dans quelques-unes de ses pièces, n'est pas sans de certaines longueurs qu'on a eu soin de marquer par des guillemet. Dans l'impossibilité où cet écrivain avait toujours été de corriger ses productions, il avait permis à sa troupe d'y faire ainsi les retranchements convenables, auxquel lui-même se pliait de son vivant. Cette docilité, qu'on ne saurait trop admirer, est un exemple. Rien n'écrase une pièce comme les longueurs ; elles font languir les scènes et refroidissent les spectateurs.

LUXEMBOURG. (THÉATRE DU.) *Voyez* THÉATRES DE PARIS.

M

MAJESTÉ. *Voyez* NOBLESSE.

MAINTIEN. *Voyez* ATTITUDE et NOBLESSE.

MARIONNETTES. Acteurs en bois ou en carton qu'on fait mouvoir à l'aide de ressorts.

En 1863, on a abattu à Paris, rue de Strasbourg, n° 12 (quartier Saint-Vincent-de-Paul), la cage de la petite salle qui eut pour directeur le fameux Nicolet. Il ne reste plus rien de cette célèbre foire Saint-Laurent, où les Parisiens nos ancêtres allaient se *gaudir*, suivant l'expression du temps. Dès le commencement du dix-septième siècle, les foires Saint-Germain et Saint-Laurent possédèrent plusieurs théâtres fort suivis, théâtres modèles ! A quatre heures du soir, tout était fini, l'on fermait les portes et chacun rentrait chez soi. Défense expresse de recevoir plus de cinq sous aux premières. Les directeurs ne pouvaient rien jouer, rien faire chanter sans l'autorisation du procureur ; les marionnettes elles-mêmes étaient soumises à un examen. Les poupées y remplaçaient souvent les acteurs et les actrices, et bon peuple s'amusait au moins autant qu'à présent.

Nicolet, que tous les biographes ont oublié, et dont la tradition parisienne gardera le souvenir, Nicolet se plut toute sa vie à faire manœuvrer son paisible

monde de marionnettes : cela le reposait des préoccupations attachées à sa charge de directeur des *Grands danseurs du roi*. Ce fut lui qui fonda le théâtre de la Gaîté, auquel l'incendie et la pioche ont rudement fait la guerre. Tout en administrant sa nouvelle salle, il allait avec bonheur, pendant la quinzaine de Pâques, donner des représentations à la foire Saint-Laurent. Nicolet s'y trouvait plus chez lui que partout ailleurs. Il chérissait ses marionnettes, il aimait surtout son public plébéien, c'est-à-dire qu'il en était adoré. Nicolet était plus qu'un danseur habile ; il fut généreux et extrêmement charitable. On assure qu'en administrateur prévoyant, il fonda dans un hôpital de Paris plusieurs lits pour des artistes. « Que de réflexions, disait à ce propos Dumersan, fait naître cette fondation philanthropique ! » L'entrepreneur savait, en s'enrichissant, où irait aboutir l'existence de la plupart de ces hommes laborieux dont les sueurs se changeaient pour lui en pluie d'or. On doit également à cet excellent homme le premier exemple de cette bienfaisance spontanée dont les artistes donnent maintenant de si fréquentes preuves. Un incendie ayant entièrement consumé la foire Saint-Ovide, baraques pourtant rivales de la sienne, il abandonna le bénéfice de plusieurs représentations aux malheureux éprouvés par le sinistre. L'esprit ne marche pas toujours de pair avec le cœur ; chez Nicolet, il faut l'avouer, l'esprit ne venait qu'en second. On assure qu'un jour (c'est Dumersan qui le raconte), voyant dans son orchestre un musicien qui tenait son instrument sans en faire usage, Nicolet le traita de paresseux, et lui enjoignit de faire comme les autres. —

« Mais, monsieur, lui dit le musicien, *je compte les pauses*. — Eh! monsieur, lui répliqua le directeur en colère, je ne vous paye pas pour compter les pauses. Jouez, ou je vous chasse. » Donc, le dernier souvenir de Nicolet a disparu avec l'humble salle des marionnettes.

Tout le monde sait que Nicolet a fondé le théâtre de la Gaîté au boulevard du Temple, car, la foire Saint-Laurent ne durant que quinze jours, il ne fallait pas rester inactif pendant le reste de l'année. A cette époque, il avait un singe savant qui fit courir tout Paris. Un jour, l'acteur Molé étant malade, on parvint à faire jouer au quadrupède le rôle de l'acteur indisposé. Cette originalité eut un succès des plus retentissants, et le singe de Nicolet fut pendant plusieurs mois la coqueluche des Parisiens, ainsi que le prouve le couplet suivant de M. de Boufflers :

> Vous cûtes, éternels badauds,
> Vos pantins et vos Rampouneaux.
> Français, vous serez toujours dupe ;
> Quel autre sujet vous occupe ?
> Ce ne peut être que Molet.
> Ou le singe de Nicolet.

MASQUE. (CHANGER DE.) *Voyez* PANTOMIME.

MÉDIUM. (*Voyez* VOIX.)

MÉLODRAME. (Du grec *melos*, chant ; et *drama*, drame.) Drame accompagné de musique et mêlé de danse. Les conditions imposées à ce genre sont le rire, les larmes, les cris, la mort ; les théâtres de mélodrames sont des vallées de pleurs, des séjours de

tristesse, des antres de douleurs, de crimes, de remords, etc.

MÉMOIRE. (Du latin *memoria*). Faculté par laquelle l'âme conserver le souvenir des idées et des choses. Ce précieux don de la nature perd de moitié sur la scène et à l'exécution ; il faut donc savoir quatre fois chez soi pour bien savoir sur la scène. L'artifice de la mémoire c'est l'exercice; on se forme la mémoire par des travaux sans relâche. Point de grand comédien sans une mémoire sûre. Lorsqu'une grande mémoire est soutenue par une certaine mesure de jugement, elle prend quelquefois l'apparence du génie; aussi la faculté de bien retenir ce qu'on a lu et entendu, jointe au talent d'exposer les faits avec ordre, a souvent été confondue avec le génie même. Les manques de mémoire détruisent l'illusion et rendent l'action froide. La sûreté imperturbable de mémoire donne beaucoup d'aisance, de vérité et de naturel; et la liaison des idées est le principe de la mémoire. Trois opérations graveront dans votre esprit ce que vous exigez de lui qu'il retienne; d'abord bien *concevoir*, ensuite *raisonner* chaque chose, enfin *relire* fréquemment. Ce qui fait que souvent on apprend difficilement, c'est qu'on veut se remplir de *l'écriture, des mots*, avant de se remplir de la *chose*. Apprendre par *cœur*, c'est bien le mot dont on doit se servir, il n'y a guère en effet que le cœur qui retienne vite. L'art serait donc de se *frapper* le plus possible, de se faire des images de ce que nous voulons retenir. Les anciens et les modernes ont imaginé divers moyens pour aider la mémoire. Ils ont com-

posé des mnémoniques, mais dont on ne se sert plus. Le comédien doit être supérieur à sa mémoire; il doit oublier qu'il a appris ce qu'il répète. Une manière que Leibnitz recommande, c'est d'apprendre une phrase et la répéter, puis répéter la première et la deuxième, puis la première, la deuxième et la troisième, et ainsi de suite. Lekain, pour apprendre son rôle, le lisait ainsi deux fois le matin et deux fois le soir; il le lisait ainsi pendant longtemps, et ensuite il apprenait les vers. Larive avait étudié longtemps ses rôles, couplet par couplet; cette manière le fatiguait beaucoup, il en imagina une autre, c'était de lire dix fois, vingt fois un rôle tout entier sans songer à l'apprendre; il lui suffisait de le comprendre. Il est bon aussi de se commander de savoir une chose dans un temps donné, dans un quart d'heure, une demi-heure, deux heures, un jour,; car l'esprit est naturellement paresseux, et lorsqu'il n'est point pressé par quelque motif, il se laisse aller au premier objet qui vient s'emparer de lui. — Il y a autant d'espèces de mémoires qu'il y a d'espèces de jugements; il faut donc essayer plusieurs manières d'apprendre et n'en conserver qu'une, celle qui fatigue le moins. Dans tout ce qui regarde la mémoire et l'intelligence, il n'y a rien dont on ne soit capable depuis dix ans jusqu'à trente; les organes encore neufs ont tant d'aptitude et tant d'énergie, toutes les conceptions sont si vives, et c'est peut-être pour cela que le temps à cet âge paraît si long; c'est que tout fait trace dans notre esprit, et que le passé nous est toujours présent. Quand un acteur manque de mémoire, il ne doit pas regarder le souffleur, ou le public est de suite au fait

de ce qui lui arrive ; il faut qu'il anime la scène en écoutant le souffleur ; qu'il supplée par sa tenue et son jeu muet. Une mémoire qui travaille contraint l'action et ôte l'inflexion à la voix. Il faut, pour l'acteur, non seulement que sa mémoire ne se trouve pas en défaut, mais encore qu'elle ne paraisse pas lui fournir les discours que nous admirons dans sa bouche. La principale attention du comédien doit être de ne nous laisser apercevoir que son personnage. Comment y réussira-t-il s'il ne nous cache avec soin qu'il ne fait que nous répéter ce qu'il a appris ? Disons plus, comment, lorsque sa mémoire travaille pourra-t-il nous faire apercevoir même le simple comédien ? Si les discours ne se présentent pas rapidement à l'acteur, à mesure qu'il en a besoin, il ne peut presque faire aucun usage de ses talents. Les discours se présentent même trop tard, s'il ne se les rappelle que lorsqu'il en a besoin. Il faut que sa mémoire embrasse d'un seul coup d'œil tout ce qu'il dira dans la scène entière, pour qu'il puisse régler ses mouvements, ses tons et son maintien, non seulement sur le discours présent, mais encore sur celui qui va suivre. Bien plus, les comédiens doivent savoir, du moins en partie, les rôles des autres acteurs avec lesquels ils sont en scène. Presque toujours au théâtre, avant de rompre le silence, on doit préparer son discours par quelque action, et le commencement de cette action doit précéder de plus ou moins d'instants le discours selon les circonstances. Quand on ne sait que la dernière ligne du couplet auquel on doit répondre, on est exposé souvent au risque de ne pas donner à sa réponse toute la préparation qu'elle demande. Lors-

que les acteurs posséderont parfaitement leur rôle, et qu'étudiant soigneusement leurs différentes positions, ils conformeront toujours leur jeu à ce que chacun exige, nous trouverons dans le spectacle les apparences les plus nécessaires à l'illusion, et il ne nous restera qu'à désirer celles qui sont indépendantes de l'action et de la récréation. Le défaut de talent dans la plupart des acteurs ne vient souvent que d'un manque habituel de mémoire; et ce manque de mémoire ne vient quelquefois que faute d'avoir appris leurs rôles comme il faut. On se persuadera les savoir à merveille, parce qu'on les aura récités dans la chambre ou à la répétition, sans y manquer; mais lorsqu'on se trouve sur la scène devant le public, cette confiance illusoire s'évanouit bientôt. La moindre distraction alors vous déroute; un mot échappé vous en fait oublier un autre; on balbutie; on perd la tête; la machine se détraque, et l'on est tout étonné de se voir entièrement *déferré*, au moment où l'on s'y attend le moins. Vainement, cherche-t-on à se remettre; le trouble et l'embarras ne font qu'augmenter par les *brouhaha* des spectateurs, au point qu'on ne sait, ni ce qu'on dit, ni ce qu'on fait, et l'on finit par ne plus entendre un seul mot du souffleur..... État le plus cruel où puisse jamais se trouver un acteur.

MOLIÈRE. (Salle). Petit théâtre situé à Paris, rue Saint-Martin. Cette salle existait du temps du célèbre auteur comique.

MONOLOGIE. (Du grec *monos*, seul, *et logos*, dis-

cours.) Scène dramatique où un acteur parle seul. Dans un monologue, les scènes de fureur ou de passions exagérées exceptées, il ne faut jamais envoyer autant de voix que dans les scènes dialoguées.

En général, dans les réflexions et dans les monologues, très peu de gestes ; c'est plutôt de la tête, que des bras, qu'il faut agir. Il ne faut jamais qu'un acteur débite un monologue en parlant aux spectateurs, et seulement pour leur apprendre quelques circonstances qu'ils doivent savoir ; mais il faut qu'il cherche dans la vérité de l'action quelque couleur qui l'ait pu obliger à faire ce discours. Les traits de la physionomie en mouvement et les gestes qui expriment l'activité répondent aux différents états de la pensée et du sentiment. L'expression est toujours beaucoup plus froide, plus modérée, lorsque la tête n'est pas agitée et tourmentée par les intérêts du cœur et par les orages des passions ; la discussion, le monologue doivent même se ressentir de cette différence. Hamlet, dans une position terrible, et raisonnant avec un effroi mêlé d'horreur sur le suicide, doit être autrement affecté que le philosophe qui méditerait sur le même sujet dans le silence du cabinet. C'est particulièrement contre la règle de l'analogie, observée presque partout dans la nature, que les acteurs pèchent le plus souvent dans les scènes de raisonnement, et par conséquent dans les monologues.

MONOTONIE. Uniformité ennuyeuse dans le débit ; défaut de ceux qui parlent toujours sur le même ton. La monotonie est à la voix ce que le défaut de variété est au style ; elle ennuie, elle assoupit ; étant naturel

on ne peut être monotone. Trop de précipitation dans le débit conduit nécessairement à la monotonie ; car la vivacité de la prononciation s'oppose à ce qu'on puisse varier les inflexions. Il y a trois sortes de monotonies dans la voix : la persévérance dans la même *modulation*, la ressemblance dans les *chutes finales*, et la répétition fréquente des *mêmes inflexions*. Un des moyens propres à éviter la monotonie, c'est de ne jamais commencer la phrase suivante sur le même ton avec lequel on a fini la phrase précédente. Deux phrases de suite ne signifient jamais la même chose : donc il doit y avoir naturellement changement de ton. Ce qui nous charme dans le spectacle de l'univers, c'est, après l'ordre admirable qui y règne, cette variété que Dieu a répandue dans les différentes parties qui le composent, cette diversité d'objets et de couleurs qui se soutiennent, qui se relèvent les uns par les autres, et qui récréent la vue sans la fatiguer ni l'éblouir. Il faut donc que nous trouvions dans le jeu et dans la diction des acteurs des contrastes heureusement amenés.

MONT-PARNASSE. (THÉATRE.) *Voyez* THÉATRES DE PARIS.

MORDANT. (Du latin *mordere*.) Causticité, finesse ; qualité de l'organe de la parole. Le mordant est essentiel dans le jeu de certains rôles, tels que ceux des *petits maîtres*, des *fats* et des *valets impertinents*. Aussi il y a au théâtre le mordant spirituel, le mordant insolent des nouveaux parvenus, le mordant simple et franc de l'homme de la nature, etc.

MOURANT. (Du latin *mori*.) Qui cesse d'appartenir à l'humanité. En général, les défaillances et les approches de la mort ne doivent pas être aussi effrayants au théâtre que dans la nature. L'acteur habile doit se créer une manière noble de rendre le dernier soupir; et tel que chacun doit le désirer à la fin de sa vie. Lorsque le spectateur est affecté d'une autre manière, et que la sensibilité est péniblement attaquée par un effrayant spectacle, il n'y a plus d'illusion. L'amour-propre suit souvent l'homme jusqu'au tombeau, mais *l'espérance* l'y accompagne toujours. Polyeucte et Guzman meurent avec espérance; Coriolan avec amour-propre. Les exemples d'une impassibilité parfaite à l'aspect du trépas sont très rares chez les hommes. Il faut donc que le comédien qui représente l'homme à ses derniers moments, soit d'abord pénétré de cette vérité, et qu'ensuite il ait approfondi le caractère particulier de celui qu'il doit imiter ; car il y a autant de manières de représenter un mourant, qu'il existe de différences entre toutes les âmes. Il est aussi à remarquer qu'à cette heure suprême où l'âme est sur le point de briser ses liens terrestres, l'homme semble vouloir lutter contre les approches terribles de la mort. Ses derniers mouvements, ses gestes convulsifs tendent à rapprocher de lui tout ce qui l'entoure.

MOUSSER. Synonyme d'ENLEVER. (*Voy.* ce mot.)

MOUVEMENTS. *Voyez* ACTION, AME et GRACE.

N

NATUREL. (Du latin *naturalis*.) Qui suit l'ordre de la nature. Il en est du naturel, au théâtre, comme de l'esprit dans le monde, celui qu'on veut avoir gâte celui qu'on a. Il faut beaucoup de temps aux hommes pour leur apprendre que dans tout ce qui est vraiment grand, on doit revenir au naturel et au simple. L'énergie et l'aisance, voilà les caractères distinctifs de la nature. Si l'on s'attache de préférence à l'énergie, on aura de la dureté dans l'expression ; si l'on s'attache plutôt à l'aisance, on aura de la lâcheté et un défaut de précision. Il faut donc joindre l'aisance à l'énergie, et les combiner. L'art ajoute ou retranche presque toujours ; rarement il observe les proportions que prescrit la nature. La nature que l'on veut au théâtre n'est point la nature elle-même ; il faut supprimer ce qui déplairait ; étendre et développer ce qui peut être agréable. Les grands comédiens jouent leurs rôles comme ils auraient aussi dû être dialogués non d'après une idée générale et invariable de genre, mais suivant la qualité particulière de leur contenu. Il faut, au théâtre, que le jeu naturel fasse disparaître l'acteur, pour faire place au personnage. Les acteurs qui font leur apprentissage commencent par dénaturer la nature, en se formant une idée fausse et exagérée de la déclamation. Le nature est simple, parce qu'elle

emploie les moyens nécessaires pour produire les effets qu'elle développe ; il semble qu'elle se révèle au grand artiste, qu'elle doive le conduire toujours à la vérité par le chemin le plus court, et à la beauté par les modèles qu'elle lui fournit constamment. On citait le naturel de Talma et de mademoiselle Mars ; ils le devaient à de profondes et longues études. Le vrai talent est de cacher l'art qui soutient la nature ; et généralement il n'y a jamais plus d'art que dans les choses où il paraît le moins. C'est ici que les extrémités se touchent. L'art, porté à son comble, devient nature, mais la nature négligée ressemble souvent à l'affectation. Lorsqu'on laisse apercevoir le travail d'un rôle, c'est qu'il n'a pas été assez étudié ; et entre toutes les façons de jouer la comédie, celle qui paraît la plus simple est souvent celle qui a coûté le plus de soin, de même le danseur le moins gêné dans ses mouvements est presque toujours celui qui s'est exercé le plus. Il en est de même en poésie. A voir les vers de Corneille, par exemple, si pompeux, et ceux de Racine, si naturels, on ne devinerait pas que Corneille travaillait facilement et Racine avec peine. Tout ce que produisaient, chez Démosthène, les veilles et le travail, c'était de cacher l'art, c'était de donner à sa diction le tour et les mouvements de la plus simple nature. C'est donc aussi à en étudier tous les secrets, *à la prendre sur le fait*, que les acteurs doivent travailler sans relâche.

Il faut infiniment d'art pour rentrer dans la nature. Combien de temps, de règles, d'attention et de travail pour danser avec la même liberté et la même grâce que l'on sait marcher, pour chanter comme l'on parle,

parler et s'exprimer comme l'on pense ; jeter autant de force, de vivacité, de passion, de persuasion dans un discours étudié, et que l'on prononce en public, qu'on en a quelquefois naturellement et sans préparation dans les entretiens les plus familiers. — En travaillant à être naturel, il faut bien prendre garde de devenir commun et trivial. (*Voyez* CHARGE.) Ainsi que l'a dit Montesquieu, « une des choses qui nous plaisent le plus, c'est le naïf ; mais c'est aussi ce qui est le plus difficile à saisir ; la raison, c'est qu'il est précisément entre le noble et le bas, et il est si près du bas, qu'il est très difficile de côtoyer toujours celui-ci sans y tomber. Les musiciens ont reconnu que la musique qui se chante le plus facilement est la plus difficile à composer : preuve certaine que nos plaisirs et l'art qui nous les donne sont entre certaines limites. »

Le jeu d'un bon acteur paraîtra d'autant plus varié et plus nouveau qu'il approchera plus de la nature et de la vérité ; semblable à ces oiseaux enchanteurs dont le ramage naturel et mélodieux semble, par un prestige singulier, se varier chaque fois qu'ils chantent.

NIAIS. Rôle de sottise et d'inexpérience ; personnage du bas comique. (*Voyez* COMIQUE.)

NOBLESSE. (Du latin *nobilis*.) Contenance distinguée, majesté. La noblesse est un heureux accord de la dignité, de la grâce et de l'élégance. La beauté des formes et la régularité des traits du visage ne sont pas des conditions inséparables de la noblesse au théâtre : nous en avons des exemples dans la personne de Lekain et de plusieurs autres acteurs célèbres. Les

hommes se laissent ordinairement prendre par les yeux. Il faut donc que l'acteur s'attache particulièrement à soigner sa contenance et à donner à sa démarche l'air de dignité et de noblesse qui convient aux héros ou aux grands personnages qu'il est appelé à représenter. Le maintien ne doit jamais être affecté. L'acteur qui se sent gêné dans ses mouvements est mal dessiné. Il faut être ferme sur ses pieds, qui sont comme la base du corps et d'où part toute l'assurance du geste. Un homme n'est jamais plus aisément campé, et plus sûrement bien dessiné que lorsqu'il est posé également sur ses deux pieds, peu distants l'un de l'autre et qu'il laisse tomber ses bras et ses mains où leur propre poids les porte naturellement. Le *maintien* est pour marquer les égards dus aux hommes ; la *contenance* est pour leur en imposer. Pour avoir un bon art, il faut se tenir droit, mais non pas trop droit, car on perd alors l'avantage de se montrer supérieur aux autres, dans les instants marqués du tragique ou du haut comique. Si des acteurs et des actrices tragiques croient, en mesurant leurs pas et en entrant par secousses cadencées sur la scène (surtout dans des moments de douleur et d'abattement), se donner de la dignité et de la noblesse, ils se trompent beaucoup ; ils ont plutôt l'air de marionnettes qu'une mécanique invisible fait agir. Mais voici le difficile : c'est que ceux qui voudront entrer en scène naturellement, pourront tomber dans le trivial, s'ils n'ont pas d'ailleurs assez de tact pour saisir le juste milieu entre les manières communes et les manières affectées. La noblesse seule caractérise la tragédie ; sans elle, toutes les actions grandes et héroïques sont avilies ou

détruites ; mais il faut être noble avec aisance, car rien n'est moins noble que tout ce qu'on fait pour le paraître.

La noblesse vient de la perfection du geste, plus que toute autre chose ; de la position des épaules et du mouvement du col sur son pivot. Il n'y a jamais de noblesse dans l'expression, quand la voix n'est pas juste. Lorsque vous ne montrez aucune attention à votre figure, et que le spectateur croit ne voir travailler que votre âme, la noblesse peut être portée à son plus haut degré. Il doit y avoir noblesse dans le maintien, dans la marche, dans l'expression, dans la figure, dans la voix, dans le geste et dans le regard. Pour se créer une véritable noblesse dans la manière de rendre ses pensées et d'exprimer les choses, il faut s'accoutumer à voir les unes et les autres en grand. Pour la *majesté*, elle va beaucoup plus loin que la *noblesse*, et on la voit aussi plus rarement, quoique tous les jours il y ait des rois en spectacle. La majesté est la noblesse portée à un degré au-dessus de l'ordinaire ; l'*air imposant* est un don de la nature, mais lui seul ne suffit pas encore pour donner de la majesté. L'acteur qui sentira combien sa position le met au-dessus de tous ceux qui l'environnent, et qui le fera sentir au spectateur sera sûrement majestueux. Si l'on passe les bornes de la vérité dans les endroits où l'on veut être majestueux, on ne parvient qu'à se rendre ridicule et grotesque. Quelquefois un seul mot prononcé avec une certaine majesté imposante, excitera plus de terreur qu'un long discours rempli de véhémence ; tel est le mot qu'adresse Agamemnon à Clytemnestre dans *Iphigénie en Aulide*, acte II : — *Obéissez* !

NUANCES. (Du latin *nutatio.*) Nom donné aux différences délicates et presque insensibles entre deux choses du même genre. — Il est un coloris propre à la poésie, et qui, quoique fort différent de celui qu'emploie la peinture, est assujetti aux mêmes règles. On exige de l'une et de l'autre la même entente des teintes, le même discernement dans la distribution des clairs et des ombres, le même soin d'observer la dégradation de la lumière, le même talent d'éloigner ou de rapprocher les objets. Le comédien est peintre ainsi que le poète, et nous lui demandons, comme au peintre, cette ingénieuse théorie des *nuances* dont la docte imposture, par une détonation insensible, conduit nos yeux du premier plan du tableau au plan le plus reculé. Les nuances sont au théâtre de ces beautés de l'art, de ces coups de maître dont les acteurs ordinaires n'ont pas même de notion, ou qu'ils n'emploient que par hasard, mais dont le bon ou le mauvais usage distingue l'artiste qui a véritablement du talent d'avec celui qui n'en a que l'apparence. Il y a des acteurs qui ayant ouï-dire qu'il fallait des nuances dans un rôle, et qui, voyant l'effet merveilleux que cette agréable magie produit lorsqu'elle est bien ménagée, se sont fait une habitude d'en mettre à tout propos, et de les placer à tort et à travers. Ce sont ces nuances-là que le gros du public applaudit volontiers au hasard, machinalement et souvent sans avoir entendu un seul mot de ce qu'a dit l'acteur. C'est surtout à la fin d'une tirade qu'on remarque ordinairement ces sortes de tons, ou de refrains, qui, après un grand éclat de voix, tombant tout à coup dans le bas, ont l'art de fasciner la multitude et de lui arracher des

bravos. Illusion moins produite alors par la force du naturel et de la vérité que par ce grand contraste de sons hasardés d'après on ne sait quelle routine ; vrais tons de parodie, plus capables de faire rire de pitié que d'exciter l'admiration des connaisseurs. Il y a des acteurs qui n'ont presque établi leur réputation qu'à la faveur de cette espèce de clinquant, tant le prestige de ces transitions est par lui-même éblouissant jusque dans l'abus qu'on en fait ! Mais comme il n'y a que le comédien éclairé qui sache en faire la différence, et les placer à propos, il n'est aussi que l'homme d'un goût exquis capable d'apprécier les meilleures et de déterminer son suffrage avec justesse et discernement. Les véritables nuances sont de plusieurs espèces : tantôt c'est une gradation insensible des mouvements de l'âme, tantôt un passage subit d'un ton à un autre, de la rapidité à la lenteur, de la joie à la tristesse, de la fureur à la modération ; mais toujours conformément à l'idée de l'auteur et à la situation du personnage. Quelquefois ce sont de ces coups de pinceau nécessaires pour faire sortir une maxime, une pensée, pour détacher un bon mot, une finesse, une plaisanterie, qui souvent, sans le secours des nuances, ne produirait qu'un demi-effet. Par exemple, dans l'*Avare*, lorsque Harpagon, qui, dans la plus violente colère ne perd jamais de vue son intérêt, dit, à l'avant-dernière scène du 5e acte : — « Cet affront vous regarde, seigneur Anselme, et c'est vous qui devez vous rendre partie contre lui, et faire, *à vos dépens*, toutes les poursuites de la justice, pour vous venger de son insolence. » — Si cette petite réflexion intéressée, *à vos dépens*, n'est pas détachée du reste de la phrase,

comme en passant et par une nuance courte, mais sensible, elle ne fera pas plus d'effet que si Molière ne l'eût pas mise là. Et ainsi, lorsque l'acteur ajoute : — « Voilà monsieur le commissaire qui est un honnête homme, à *ce qu'il dit,* qui n'oubliera rien, etc.; » si cette petite parenthèse, à ce *qu'il dit,* n'est pas détachée et nuancée comme la précédente, elle glissera, en pure perte, sans qu'on s'en aperçoive. Ce sont là des misères à citer, dira-t-on ; mais, quelque minutieux que soient ces exemples, ils peuvent servir à en indiquer d'autres plus importants, et à les adapter à propos en mille occasions différentes. Dans l'*Avocat Patelin* encore, si toute la scène du ridicule plaidoyer de M. Guillaume n'est pas contrastée, à chaque méprise ou transition, par des inflexions de voix fortement opposées, elle ne fera sûrement pas l'effet qu'elle peut produire et qu'elle produit, lorsqu'elle est rendue comme elle doit l'être. D'autres fois, les nuances naissent d'un accord justement combiné entre deux acteurs, dont l'un contribuera à faire briller l'autre, ou du moins qui se serviront mutuellement d'ombre et de lustre tour à tour ; c'est-à-dire que l'extrême vivacité de celui-ci ne fera que mieux éclater l'extrême sang-froid de celui-là, *et vice versa.* (*Voyez* SERVIR.) Ainsi, plus un maître dira à son valet, avec la véhémence de la colère : *Comment, double coquin, me tromper de la sorte!* plus il fera saillir la tranquille plaisanterie de ce dernier, qui n'excitera que mieux la risée, s'il répond avec un air de bonne foi : *Je m'y suis vu contraint.* — De même dans l'*Avare*, à la 6ᵉ scène du 3ᵉ acte, entre maître Jacques et l'Intendant, plus ce dernier, sur la menace du bâton, affec-

tera de hauteur et de supériorité, plus il imposera à l'autre et en fera sentir la pusillanimité naturelle. Et ainsi de mille autres contrastes différents par lesquels un acteur contribue à faire ressortir l'autre. — Quelquefois un silence bien saisi, bien ménagé, peut donner lieu aux plus heureuses nuances, ou du moins servir à les préparer. — Enfin, pour donner en deux mots une juste définition des nuances, ce n'est autre chose que le *forte* et le *piano* de la musique, que le *clair* et l'*obscur* de la peinture, l'un et l'autre ménagés selon les règles de l'art, de la nature et du goût.

O

OBSERVATION. (Du latin *observatio.*) L'observation est ce regard réfléchi que l'âme porte, par le moyen des sens, sur les objets qui l'occupent, pour acquérir une connaissance exacte de leurs qualités, de leurs effets, de leurs rapports et de leurs causes. L'observation est la base fondamentale de toutes les connaissances possibles. L'art d'observer consiste à pénétrer les qualités des êtres qu'on étudie. Malheureusement l'esprit humain est plus à portée de faire des raisonnements que des observations; on raisonne à perte de vue sans se déranger; mais on ne pense à observer que lorsqu'on a trouvé le sujet de ses observations avec la manière de les faire; il faut au contraire chercher et même provoquer les sujets d'observations. La meil-

leure de toutes les méthodes, pour étayer ses observations, c'est de les faire en sens contraire. Quand on n'a pas observé, ou qu'on a mal observé, on ne peut que conjecturer, que deviner, et par conséquent on ne peut avoir que des notions fausses ou incertaines.

Le comédien sublime doit être observateur froid de la nature humaine ; il rendra après avec âme et énergie ce qu'il aura observé en grand artiste. Les médecins, les peintres, les musiciens et tous les artistes doivent être observateurs froids de la nature humaine.

Le comédien ne doit pas se laisser emporter, au moment où il étudie, par le sentiment qui pourrait animer un autre individu à sa place ; il ne faut pas que la sensibilité lui ôte les moyens d'analyser ; il doit, pendant qu'il fait son étude, pendant qu'il rassemble ses matériaux, rester impassible ; s'il était trop péniblement affecté, il ne pourrait plus observer. S'il n'était pas maître de lui, comment pourrait-il, plus tard, se rappeler les détails, les particularités de ses observations ? Demandez à un spectateur fortuit qui vient d'assister aux derniers moments d'un mourant, à une opération douloureuse, à une exécution publique, à un incendie affreux, à un combat sanglant, demandez-lui des observations sur l'humanité, eh bien ! voilà quelle est toujours sa réponse : « — J'étais trop ému ; cela m'a fait trop de mal ; c'était un spectacle déchirant ! »

On ne pourrait faire un grand artiste d'un être semblable qui, par faiblesse, craint de surprendre les secrets de la nature.

Cette faiblesse est naturelle sans doute, elle honore l'humanité. Mais où elle existe exclusivement, il n'y

a plus de génie. Le véritable artiste qui veut étudier les effets de la nature, doit faire abnégation de cette sensibilité commune à toutes les âmes ; cet artiste ne vient point en curieux, il vient observer la nature et la prendre sur le fait ; il n'assiste pas à un spectacle, il examine, il étudie, il analyse. Son cœur est sans doute accessible à toutes les affections humaines ; mais s'armant contre les émotions, il les concentre pour ainsi dire en lui-même. Il sent le besoin de s'épancher, mais il le surmonte par une contraction douloureuse; en un mot, il n'est plus homme, c'est un artiste, l'amour de la gloire, le feu du génie l'emportent; il oublie, pour un instant, les sentiments de l'humanité qui, dans d'autres circonstances de sa vie, peuvent briller en lui de tout leur éclat. Le comédien doit observer en tout temps et en tous lieux tout ce qui se présente à lui ; mais il faut particulièrement qu'il étudie là où il peut saisir les tons et les gestes de son emploi.

ODÉON (THÉATRE DE L'). *Voyez* THÉATRES DE PARIS.

Théâtre de l'Odéon. Lorsque les Comédiens Français durent abandonner leur ancienne salle de la rue Saint-Germain-des-Prés, plusieurs projets furent mis en avant pour la construction d'une salle définitive digne de la première scène dramatique de la France. On s'arrêta à celui de Wailly et Peyre, architectes de de Monsieur (Louis XVIII), et ce prince en posa lui-même la première pierre en 1779, sur l'emplacement de l'ancien hôtel de Condé. Le nouveau théâtre fut ouvert le 9 avril 1782. Il ferma en 1793, et rouvrit ses portes l'année suivante avec une partie seulement de

l'ancienne troupe. Le théâtre, à cette occasion, fut entièrement restauré et reçut, on ne sait trop pourquoi, le nom d'*Odéon*, qui semblerait désigner un édifice consacré à la musique. En mars 1799, un incendie le détruisit presque entièrement, ne laissant subsister que le foyer et les gros murs. Rebâti en 1807 par l'architecte Chalgrin, ce théâtre rouvrit le 15 juin 1808, sous le titre de théâtre de l'Impératrice, pour donner alternativement des représentations de comédie française et d'opéra italien. La direction des deux troupes était confiée à Picard. L'édifice est aujourd'hui parfaitement isolé : mais, lors de sa construction primitive, la façade antérieure était appuyée, des deux côtés, de deux grandes voûtes formant terrasse, et sous lesquelles on descendait de voiture. Ces deux terrasses ont été supprimées, ainsi qu'un passage souterrain qui servait au Prince pour se rendre de ses appartements du Luxembourg à sa loge.

L'Odéon, étant encore devenu la proie des flammes au mois de mars 1818, fut reconstruit la même année sous la direction de M. Baraguay, architecte de la Chambre des Pairs, dans le domaine de laquelle l'Odéon se trouvait compris comme dépendance du Luxembourg.

Ce fut à cette époque que l'architecte introduisit dans l'ordonnance intérieure de la salle une grande loge de face destinée au roi, à l'instar des grands théâtres d'Italie. Quatre cariatides colossales, portées par deux stylobates, soutenaient un entablement sur lequel se détachaient les armes de France. Un balcon un peu plus haut que la première galerie complétait la loge du souverain, lorsque celui-ci assistait au spectacle. En l'absence du souverain, ce balcon

était enlevé, et le peuple prenait place sur la galerie, en avant des cariatides. Après 1830, cette loge royale a été supprimée. C'est à l'Odéon qu'on appliqua pour la première fois, à l'éclairage de la salle et du théâtre, les lampes dites *quinquets*. C'est également aux abords de l'Odéon, sur la place et dans la rue qui fait face au théâtre, que furent établis, en 1782, les premiers trottoirs qu'on ait vus à Paris.

Aujourd'hui, l'Odéon, occupé par ce qu'on appelle le *second Théâtre-Français,* est dirigé par un directeur-entrepreneur nommé par le ministre, avec une subvention et la jouissance gratuite de la salle, qui appartient à l'État.

Le directeur actuel est M. POREL, qui a succédé à M. Ch. de La Rounat, décédé en 1884.

OPÉRA. (Mot latin.) 1° Drame lyrique; 2° lieu où l'on représente ce genre de pièces. L'Opéra a dû sa naissance en France au cardinal Mazarin; ce prélat, digne émule du cardinal Bertrand de Bibiena, employa tout son crédit à propager les théâtres lyriques, dont on sait que les papes ont été les premiers directeurs. Les beaux jours de l'opéra français datent de Lulli. On doit trouver à l'opéra trois genres distincts réunis : d'abord la tragédie lyrique proprement dite, ensuite l'opéra de genre et le ballet d'action; ce dernier ne doit pas envahir la scène à l'exclusion des deux autres. Il y a dans nos *opera seria* des rôles qui exigent autant de noblesse et de pathétique que les grands rôles tragiques; et les principes qui s'appliquent à ceux-ci doivent naturellement servir de règles aux premiers. Il faut donc que les chanteurs se pénètrent de la nécessité d'être acteurs, et se perfectionnent dans

l'action théâtrale aussi bien que dans l'action musicale.

L'Opéra, qui s'appela jusqu'à ces dernières années *Académie royale de musique*, eut lieu d'abord dans la salle que Richelieu avait fait bâtir à l'aile gauche du Palais-Royal (du côté de la place). Détruite en 1763 par un incendie, cette salle fut reconstruite un peu plus à gauche, sur l'emplacement occupé actuellement par la rue de Valois et par la maison qui fait l'angle opposé au Palais-Royal. Cette seconde salle ayant été brûlée, à son tour le 8 juin 1781, l'Opéra fut transporté provisoirement au théâtre de la Porte-Saint-Martin, que Lenoir venait de bâtir en soixante-quinze jours, et il y resta jusqu'en 1794. A cette époque, le gouvernement ayant acheté le théâtre des Arts, bâti par Mme Montansier, sur l'emplacement actuel de la place Louvois, rue Richelieu, 7, installa définitivement une première scène lyrique. Mais l'assassinat du duc de Berry (13 février 1820) fit décider la démolition de cette salle. L'Opéra joua quelque temps au théâtre Louvois, qui s'élevait dans la rue de ce nom, au n° 8, puis à la salle Favart, jusqu'à ce que le nouvel édifice que l'on construisait rue Le Peletier fût terminé. C'est cette salle, bâtie à titre *provisoire*, qui servit pendant soixante ans aux représentations de l'opéra français. Elle fut inaugurée le 19 août 1821.

L'architecte chargé de cette construction, M. Dabret, avait à sa disposition un emplacement assez considérable; l'ancien hôtel Choiseul avec ses jardins, en tout, plus de 6.200 mètres carrés. Le théâtre de la *Scala* de Milan n'occupe qu'une superficie de 4.000 mètres. L'hôtel de Choiseul fut conservé presque en entier pour les dépendances de l'Opéra (du côté de la

rue Drouot). La salle proprement dite fut élevée sur le terrain des jardins, et la facade sur la rue Le Peletier.

Cet édifice fut encore la proie des flammes en 1873 et l'Opéra donna ses représentations dans la Salle Ventadour (Théâtre-Italien) jusqu'au 5 janvier 1875, jour de l'inauguration du grand Opéra actuel : monument construit sous les ordres de M. Garnier, architecte.

Le personnel de l'administration de l'Opéra a changé bien souvent depuis sa création, elle a mis en défaut le zèle et le talent de plusieurs hommes de mérite. Espérons qu'elle acquerra plus de stabilité sous MM. Ritt et Gaillard, directeurs, et qu'ils parviendront au but qu'aucun de leurs prédécesseurs n'ont pu atteindre, en satisfaisant à la fois l'autorité, le public et les artistes.

OPÉRA-COMIQUE (THÉATRE DE L'). 1° Genre de pièce qui tient le milieu entre l'opéra et le vaudeville ; 2° théâtre où l'on représente ces sortes de pièces. (*Voyez* THÉATRES DE PARIS.)

OPPOSITION. (*Voyez* CONTRASTE.)

OUVREUSE DE LOGES. Préposée à la garde des loges.

P

PALAIS-ROYAL (THÉATRE DU). *Voyez* THÉATRES DE PARIS.

PANTOMIME. (Du latin *pantomima*.) Langage de l'action ; art de parler aux yeux. La pantomime est la langue universelle ; elle se fait entendre d'un bout du monde à l'autre ; du sauvage et de l'homme policé ; parce que la physionomie, les gestes et tous les mouvements du corps ont leur éloquence et que cette éloquence est la plus naturelle. Pantomime, comme l'indique l'étymologie de ce mot, signifie *imitateur de toutes choses*. Il est des circonstances où l'idée, seulement rendue par le geste, produit une expression plus vive que celle que pourraient produire les paroles. En étudiant dans la législation et l'histoire, les effets de la langue des signes, on se convaincra qu'on frappe plus généralement et plus fortement en s'adressant aux yeux qu'aux autres sens et principalement à l'ouïe. Pylade et Bathyle apportèrent à Rome un genre inconnu qui joignait un mérite réel aux attraits de la nouveauté ; ils déployaient dans leur gestes seuls toutes les ressources de l'éloquence. On raconte des prodiges de cette imitation muette de la nature. Dans le geste de lady Macbeth qui, somnambule, croit voir du sang sur ses mains, les frotte pour l'effacer et croit toujours le voir ; quelle effrayante expression de remords ! quelle pantomime ! elle dit plus qu'un long discours. — L'acteur doit toujours intéresser même en gardant le silence. Son extérieur doit annoncer, avant qu'il parle, ce qu'il va dire. Le sublime de l'art est d'être deviné par un jeu muet, des uns et des autres ; enfin c'est de faire parler son silence. Cette manière de s'exprimer est la science de tout acteur qui se trouve sur la scène. Rien de ce qui se passe ne doit lui être étranger. Roscius s'exerçait à représen-

ter, par la pantomime seule, la même phrase ou le même fait que Cicéron déclamait. L'acteur vulgaire joue de la voix, du geste ; le grand comédien joue de la physionomie ; il connaît tous les signes, toutes les nuances des affections humaines ; sans se mouvoir, sans parler, il peut à volonté les exprimer, et faire passer dans l'âme des spectateurs les impressions les plus variées. Tous les traits, toutes les parties du visage sont ordinairement aussi mobiles et aussi exercés chez les différents acteurs remarquables. La diversité des emplois occasionne même des variétés frappantes dans leur physionomie; c'est ce qu'on appelle *changer de masque*. Cette expression nous vient du théâtre des Grecs, où Eschyle avait introduit l'usage parmi les acteurs de changer de masque à chaque situation nouvelle. Avec la pantomime, un mot qui n'est qu'un mot, devient une chose. L'expression visible a tant d'empire, qu'elle peut détruire même les effets des paroles, et changer le oui en non et le non en oui. C'est surtout en amour qu'elle exerce toute sa puissance ; c'est toujours elle qui est chargée de la première déclaration, et c'est alors que l'amour est véritablement éloquent. L'objet qu'on expose aux yeux ébranle l'imagination, excite la curiosité; tout l'esprit est dans l'attente de ce qu'on va dire, et cet objet a tout dit; la parole quelquefois gâte ce qui a besoin d'être senti. Un auteur crée son personnage en parole ; le comédien le crée en action. Pour considérer les physionomies imitées sous leur véritable point de vue, il faut les regarder comme une langue naturelle parlée par tous les hommes, mais susceptible, comme tous les autres langages, de se perfec-

16

tionner par la culture et de présenter une foule de différences, depuis les grimaces et les gesticulations du sauvage, jusqu'à l'élégance, la précision, la variété d'un Roscius ou d'un Pylade, d'un Garrick, d'un Préville ou d'un Talma. Des impressions vives et rapides, une organisation mobile et même un peu disposée au spasme, à l'imitation gesticulante et au ton automatique, suffisent quelquefois pour rendre un simple sauvage capable d'imiter un grand nombre de physionomies. Les sauvages de la Nouvelle-Galles ont conservé, par une espèce de tradition *mimique*, l'histoire de tout ce qui les a frappés dans leurs nouvelles relations avec les Européens depuis le gouverneur Phlips. Cassidore appelle les pantomimes anciens des hommes dont les mains disertes avaient pour ainsi dire une langue au bout de chaque doigt; ces pantomimes étaient parvenus à établir des nuances dans leur langage muet, et à faire distinguer les expressions propres et les expressions figurées.

PALEUR. (Du latin *pallidus*.) Absence apparente de la circulation du sang dans la physionomie. La pâleur naît de la peur, du saisissement, de l'effroi. Le sang n'arrive plus alors dans les vaisseaux capillaires de la peau du visage; l'expression *ex sanguis* des Latins définit bien la nature physiologique de ce caractère. Dans la tristesse, la haine et la jalousie, la décoloration a une autre cause, elle vient d'altérations plus profondes, moins passagères et liées à un dérangement dans les fonctions du cœur et de l'estomac. Il est impossible au théâtre de pouvoir pâlir subitement; cette difficulté, comme nous l'avons déjà dit à l'article ILLUSION, nuit souvent à l'effet théâtral. Le moyen de

pâlir est de se bien pénétrer de la situation dans laquelle on se trouve : alors on ressent naturellement l'effet que produirait cette situation même, si elle existait ; mais elle ne peut arriver que dans un moment d'inspiration, et les moments d'inspiration portés à ce point, qui n'ont lieu ordinairement que chez les grands acteurs, sont encore très rares.

Nous avons dit, à l'article *geste*, que les anciens avaient des écoles où l'on professait l'art des gestes. Cet art fut porté si loin chez les Romains, que les pantomimes savaient exécuter toutes sortes de pièces et exprimer tout ce qu'ils voulaient dire, sans rien prononcer. C'étaient des hommes qui avaient, pour ainsi dire, une langue à chaque doigt ; qui parlaient en gardant le silence et qui pouvaient faire un récit entier sans ouvrir la bouche. Leur gesticulation devait être d'autant plus chargée, qu'ils étaient masqués et qu'ils représentaient dans de fort vastes enceintes. D'ailleurs, lorsqu'on est privé de l'expression du discours, il est nécessaire d'y suppléer du moins par des signes ou des démonstrations capables de se faire entendre. Ressource dont nous n'avons pas besoin dans nos petites salles, ni dans nos pièces écrites, qui disent tout ce qu'il faut dire, sans le secours de tous ces gestes multipliés. Les Romains, dit-on, préféraient aux représentations des comédiens celle de ces habiles pantomimes. Ceux-ci étaient à Rome en si grande considération, dit Sénèque, que les maris et les femmes se disputaient à qui leur céderait le haut du pavé. Les plus fameux étaient Pylade et Bathylle : l'un protégé par Auguste et l'autre par Mécène. On observera, en passant, que les Italiens

semblent se ressentir un peu de cette grande gesticulation en parlant. Peut-être aussi ce penchant tient-il à la constitution du climat ; car les nations du Nord sont beaucoup moins habituées à gesticuler que celles du Midi.

PARLER. (Manière de.) *Voyez* prononciation, voix et récitation.

PAROLE. (Du latin *parola*.) Son articulé ; faculté d'exprimer ses idées. La parole est un assemblage de sons de la voix que les hommes ont établis pour être les signes de leurs pensées, et qui, par conséquent, ont la force de réveiller les idées auxquelles ils les ont attachés. Elle est l'écho du sentiment. La parole simple et unie fait entendre la pensée ; mais la parole véhémente communique les sentiments. Il est important de bien marquer la distinction qui existe entre l'âme des paroles et leur corps, c'est-à-dire entre ce qu'elles ont de corporel et entre ce qu'elles ont de spirituel.

La parole est un tableau de nos pensées ; avant que de parler, il faut donc former dans notre esprit le dessin de ce tableau. Saint Luc, dans son Évangile, chap. iv, dit : « La manière d'enseigner de Jésus-Christ remplissait d'étonnement, parce que sa parole était accompagnée de puissance et d'autorité. » — La parole perd un de ses grands avantages par la négligence que l'on apporte en général dans la prononciation, cette éloquence extérieure, comme l'appelle Cicéron, qui est à la portée de tous les auditeurs, parce qu'en ne parlant qu'aux sens, elle les séduit et les éblouit. (*Voyez* prononciation et voix.)

PARTERRE. 1° Partie d'une salle de spectacle située derrière l'orchestre ; 2° la masse du public. Tantôt sévère à l'excès, tantôt indulgent jusqu'à la faiblesse, mais le plus souvent juste et bienveillant, ses arrêts redoutables décident du sort de l'auteur et de l'acteur. Aussi est-ce à captiver cet arbitre souverain des destinées théâtrales qu'on doit s'appliquer particulièrement. Il faut plaindre le comédien qui, malgré ses efforts et quelquefois même ses talents, est assez malheureux pour provoquer les rigueurs du parterre. En dépit de la protection des loges et du balcon, il succombe sous les marques d'improbation de la partie *agissante* des spectateurs. Qu'il ne se décourage pas, cependant, car celui qui a véritablement du talent, finit tôt ou tard par obtenir la justice qu'il mérite, et par recevoir des applaudissements qui lui font oublier la rigueur avec laquelle on avait accueilli ses premiers essais.

PASSIONNER (se). (Du latin *assio*.) Employé absolument, le mot *passion* est, au point de vue de l'art, la vive expression des passions.

L'art de ne se passionner qu'à propos, et dans le degré qu'exigent les circonstances, a pour le moins autant de difficultés que celui de faire valoir les discours. Un poëte qui possède la science de maîtriser les âmes et de les modifier à son gré, emploie inutilement tous les ressorts dont cette science lui enseigne l'usage, lorsque les auteurs ne concourent pas avec lui à produire les effets qu'il veut opérer. (*Voyez* PASSIONS.)

PASSIONS. (Du latin *passio*.) Mouvement de l'âme; affections violentes. Les penchants, les inclinations,

les désirs, les aversions poussées à un certain deg[ré]
ou de vivacité, joints à une sensation confuse de plais[ir]
ou de douleur, forment les passions. Elles vont ju[s]-
qu'à ôter tout usage de la liberté. C'est l'état où l'âm[e]
s'est en quelque manière rendue *passive* ; de là [le]
nom de passion. Aucune passion de l'âme n'est visib[le]
comme telle, mais seulement en tant qu'elle agit su[r]
les parties visibles du corps. Chaque passion a so[n]
mouvement, et c'est ce mouvement qu'il faut savo[ir]
saisir N'espérez pas exprimer les passions par le se[ul]
effort de la voix. En s'agitant et en criant, on ne fa[it]
qu'étourdir. Pour réussir à peindre les passions, il fa[ut]
étudier les mouvements qui les inspirent. Il n'y a rie[n]
de si choquant qu'une passion exprimée avec pomp[e]
et par des périodes réglées. On remue plus sûremen[t]
l'âme du spectateur par une douleur concentrée qu[e]
par une douleur étalée. La passion n'admet pas e[n]
général les images ; elles supposeraient dans l'orateu[r]
une attention qu'une émotion vive ne permet pa[s]
d'avoir ; c'est par cette raison que la description d[u]
monstre a été justement critiquée dans la *Phèdre* d[e]
Racine. La physionomie en mouvement est un tablea[u]
varié et vivant, où se peignent avec autant de forc[e]
que de délicatesse toutes les sensations du cœu[r],
toutes les opérations de l'esprit. L'homme jouit [ou]
souffre ; il veut, il désire, il entre en fureur ; il hait, [il]
aime ; il craint ou brave le danger. Toutes ces émo[-]
tions, tous ces sentiments sont exprimés sur son visage[;]
chaque mouvement de l'âme est rendu par un trait[,]
chaque action par un caractère dont l'impression es[t]
impérieuse, involontaire et peint au dehors, par de[s]
signes pathétiques, les images de nos secrètes agita[-]

tions. L'observation de cette physionomie en mouvement est une des parties de l'histoire physiologique des passions. Sa variété et son étendue dans l'homme dépendent de la structure admirable de la face dont les moyens d'expression répondent à la quantité innombrable des affections et des pensées. En effet, non seulement chaque partie, chaque région du visage prend un caractère dans les passions, mais des muscles isolés et délicats, un assemblage de vaisseaux, de fibres, de nerfs qui semblent avoir quelque chose de la mobilité de l'esprit, et de la délicatesse du sentiment, obéissent séparément à chaque émotion, et l'expriment avec autant d'énergie que de fidélité. Les passions considérées relativement à leurs effets physiques et à leur expression, sont : 1° convulsives et cruelles (spasmodiques) ; 2° oppressives ; 3° expansives, c'est-à-dire accompagnées d'un doux épanouissement et d'une heureuse dilatation dans tous les organes. Les opérations de l'esprit doivent occuper un tableau séparé et ne pas être confondues, même sous le rapport de l'expression, avec les affections morales. Il faut donc étudier successivement dans leurs rapports avec la physionomie, les passions convulsives et farouches, les passions oppressives, les passions expansives et les opérations de l'esprit.

Passions convulsives : la crainte, la frayeur, les combinaisons et les modifications variées de ces deux sentiments ; — la fureur en général ; la fureur d'un être fort, et celle de l'homme faible et pusillanime ; — celle d'un idiot ; — la fureur avec épuisement ; — la douleur convulsive.

Passions oppressives : Les passions oppressives et con-

centrées sont accompagnées d'un resserrement pénible ; on dirait que le principe du sentiment abandonne la surface du corps et se retire dans la circonférence vers le centre. Le pouls alors est petit, serré ; la peau se décolore ; la région du cœur est douloureuse, quelquefois il y a frisson, palpitation, tremblement et angoisse. Les passions oppressives sont : le repentir de la faiblesse ; — le remords du crime ; — la douleur concentrée ; — l'affliction ; — la mélancolie et la tristesse profonde d'une femme qui embrasse un monument funéraire ; — une tristesse pleine de noblesse et de fierté ; — une tristesse extrême avec stupeur ; une douleur avec défaillance et une douleur avec résignation

Passions expansives : attendrissement ; — pitié ; — clémence ; — désir ; — espoir ; — amour et son recueillement mélancolique dont l'expression est si tendre ; — dévotion, qui est aussi une espèce de tendresse et d'amour ; — piété ; — ferveur ; — contemplation ; — extase.

Voici quelques principes sur les passions qu'on exprime le plus souvent au théâtre, et d'où découlent d'ailleurs toutes les autres :

Amitié : Il est souvent très important d'exprimer par ses gestes et par le jeu de sa physionomie ce genre de sentiment agréable : c'est l'oubli de soi-même, cet échange de notre *moi* contre un autre *moi*, qui nous identifie avec une volupté intellectuelle, si douce au personnage d'un caractère noble, élevé et mis à l'épreuve par de grands malheurs ou par des actes de courage. La vénération et l'amour, l'amitié et son héroïque dévouement naissent souvent dans ces cir-

constances ; un mouvement, une action soudaine et qui peint une vive sollicitude, offrent des gestes dont l'emploi bien entendu produit quelquefois un effet bien touchant à la scène. Ces traits, quelquefois si simples, supposent dans l'acteur une grande connaissance du cœur humain et des signes les plus propres à en montrer les affections les plus touchantes.

Amour : Beaucoup de jeunes acteurs confondent dans l'expression au théâtre l'amour *vrai* avec l'amour *séducteur* ; il est important de les distinguer. Le premier prend sa source dans l'âme ; ses développements sont d'autant plus précis, qu'il n'emploie ni l'afféterie, ni la manière. La sensibilité est sa seule éloquence. Le véritable amour jouit de la pensée, du regard. L'âme et les sens, le moral et le physique, tout se réunit et se fond dans le même sentiment. L'amour ne devrait s'exprimer au théâtre que comme un sentiment exquis de l'âme qui ne doit jamais faire soupçonner ses effets physiques. L'expression des *désirs* ne doit pas être confondue avec celle des passions, et le délire de la tête ou l'irritation des sens avec les tendres sentiments du cœur.

Amour simple : Les mouvements de cette passion, lorsqu'elle est simple, sont fort doux et simples ; car le front sera uni, les sourcils un peu élevés du côté où se trouve la prunelle, la tête inclinée vers l'objet qui cause de l'amour ; les yeux peuvent être médiocrement ouverts, le blanc de l'œil fort vif et éclatant, la prunelle doucement tournée du côté où est l'objet, elle paraîtra un peu étincelante et élevée ; le nez ne reçoit aucun changement, de même que toutes les parties du visage, qui, étant seulement remplies de l'esprit qui

les échauffe et qui les anime, rendent la couleur plus vive et plus vermeille, et particulièrement à l'endroit des joues et des lèvres ; la bouche doit être un peu entr'ouverte et les coins un peu élevés. Dans l'amour, l'expression est souvent compliquée de celle de plusieurs émotions qui se rattachent à cette passion. Quand l'amour est *seul*, c'est-à-dire quand il n'est accompagné d'aucune sorte de joie, ni tristesse, ni désir, le battement du pouls est égal, et beaucoup plus fort et plus grand que de coutume ; on sent une douce chaleur dans la poitrine, le front est uni, les sourcils un peu élevés du côté où se trouve la prunelle.

Amour accompagné de désir : Le désir qui abandonne rarement l'amour, rend les sourcils pressés et avancés sur les yeux, qui sont plus ouverts que dans l'état habituel. La prunelle enflammée se place au milieu de l'œil, les narines s'élèvent et se serrent du côté des yeux, la bouche s'entr'ouvre, le teint vif et animé.

Désir : Le désir est une agitation de l'âme, causée par les esprits qui la disposent à vouloir les choses qu'elle se représente lui être convenables : ainsi, on ne désire pas seulement la présence du bien absent, mais aussi la conservation du présent. Dans le désir, les bras sont étendus vers l'objet que l'on désire ; tout le corps peut s'incliner de ce côté-là, et toutes les parties paraîtront dans un mouvement incertain et inquiet.

Haine, Jalousie : La haine est une émotion causée par les esprits qui incitent l'âme à vouloir être séparée des objets qui se présentent à elle comme invisibles. La haine et la jalousie ont de grands rapports

entre elles ; leurs mouvements extérieurs sont presque les mêmes. L'une ou l'autre de ces passions rend le front ridé, les sourcils abattus et froncés, l'œil étincelant, la prunelle à demi cachée sous les sourcils tournés du côté de l'objet ; elle doit paraître pleine de feu aussi bien que le blanc de l'œil et les paupières ; les narines pâles, ouvertes, plus marquées qu'à l'ordinaire, retirées en arrière, ce qui fait paraître des plis aux joues ; la bouche fermée en sorte que l'on voit que les dents sont serrées ; les coins de la bouche retirés et fort abaissés ; les muscles des mâchoires paraîtront enfoncés ; la couleur du visage, partie enflammée, partie jaunâtre ; les lèvres pâles ou livides. Lorsque la jalousie est dissimulée et concentrée, une pâleur livide et sombre couvre le visage.

Colère : La colère est une agitation turbulente excitée par quelque circonstance qui nous blesse dans nos intérêts ou dans nos affections, et par laquelle l'âme se retire en elle-même pour s'éloigner de l'injure reçue, et s'élève en même temps contre la cause de l'injure afin de s'en venger. Dans la colère, tous les mouvements sont grands et fort violents, et toutes les parties du visage sont agitées ; les muscles doivent être fort apparents, plus gros et plus enflés qu'à l'ordinaire, les veines tendues et les nerfs de même. La colère donne de la force à toutes les parties extérieures du corps ; mais elle arme principalement celles qui sont propres à attaquer, à saisir et à détruire. Dans une passion dont les effets deviennent si facilement hideux et dégoûtants, il faut que l'action se garde, plus que dans toute autre affection de l'âme, de l'outrer, ou même d'y mettre trop de vérité.

PATHÉTIQUE. (Du grec *pathetikos*), touchant, qui émeut fortement les passions.

Le pathétique est cet enthousiasme, cette véhémence naturelle, cette peinture forte, qui agite le cœur de l'homme, tout ce qui transporte l'auditeur hors de lui-même. Tout ce qui captive son entendement et subjugue sa volonté, voilà le pathétique.

Le genre pathétique exige une profondeur de pensée et de sentiment interne qui doit assoupir ou exalter l'expression, suivant le plus ou le moins de sensibilité qu'exigent les différentes passions.

Ce qui constitue essentiellement un acteur tragique, c'est le pathétique. (*Voyez* PASSION.)

PEAU. (*Voyez* ENTRER DANS LA PEAU.)

PEINTURE. (Du latin *pictura*), description vive et naturelle de quelque chose. L'acteur se sert de deux langues : l'une parlée et l'autre physionomique. Il ne doit jamais perdre de vue qu'il est peintre, et que c'est une partie de lui-même qui est sa toile. Il faut, comme nous l'avons dit à l'article *Expression*, proscrire toute imitation des objets qui frappent les sens et exiger simplement qu'on exprime les sentiments que ces objets font naître.

PERFECTION. (Du latin *perfectio*.) Qualité surnaturelle attachée à ce qui est bien par excellence. La perfection absolue dans les arts, comme dans toutes les choses humaines, n'existe point, il n'y a qu'une perfection relative. L'homme perfectionne dans ce sens, mais il ne parfait pas : d'ailleurs les facultés humaines sont trop bornées pour pouvoir arri-

ver à ce degré d'excellence qui n'appartient qu'à Dieu On entend tous les jours répéter, à propos de grands talents : *il est parfait, inimitable* ; cela prouve l'abus des superlatifs en fait d'art. On traitait ainsi Lekain, Daugeville, Dumesnil, et cependaalTars et ma Mnt., Rachel les ont surpassés. Flatter le passé aux dépens du présent est une manie, comme de ne trouver bon que le présent et de désespérer de l'avenir.

PHRASER (Bien). *Voyez* PONCTUATION.

PHYSIONOMIE. (Du grec *phasis*, nature : *nomos*, loi.) Ensemble des traits du visage. C'est la beauté théâtrale, surtout dans la tragédie. On entend, par *physionomie imitée*, le jeu volontaire, l'action calculée des traits du visage, et la combinaison étudiée et devenue facile par l'habitude de tous les mouvements du corps. Il y a pour chaque disposition d'esprit une physionomie ou un certain mouvement des muscles du visage, comme dans l'attention simple, l'attention excitée par le désir, l'attention avec étonnement, la méditation, le recueillement, la curiosité, la surprise, etc. Une physionomie n'est jamais plus intéressante que quand on y distingue une affection céleste en opposition avec une passion ; par exemple, la pudeur combattant l'amour. Les mouvements fréquemment répétés laissent des impressions si profondes, que souvent elles ressemblent à celles de la nature. Par exemple, un commerce fréquent et des liaisons intimes entre deux personnes, les assimilent tellement, que non seulement leurs humeurs se moulent l'une sur l'autre, mais que leur physionomie même et leur son de voix contractent une certaine analogie.— On a

vu des exemples frappants de changements de physionomies qui ont été la suite de l'étude et de la contemplation des grands modèles, ou de la persévérance dans les grandes idées. Ce furent ces causes, ce fut l'indication constante avec les grands personnages des siècles passés qui donna à Talma cette physionomie noble, expressive, énergique, et qui n'était rien moins qu'héroïque dans sa première jeunesse. Le feu sacré existait le génie, guidé par le goût et le sentiment du vrai beau, a pour ainsi dire vaincu la nature. On voit qu'il n'est pas possible à un comédien d'imprimer à sa physionomie, sinon un cachet entièrement neuf, au moins un caractère bien supérieur à celui qu'il a reçu de la nature, si toutefois ce comédien possède les qualités inhérentes aux grandes idées et qui seules peuvent donner le véritable talent. (*Voyez* FIGURE.)

PIROUETTE. (*Voyez* BALLET.)

PLEURS. (Du latin *plora.*) Larmes abondantes ; plaintes ; gémissements.

L'acteur doit bien se garder de s'exciter aux larmes ; mais aussi il ne doit pas faire le moindre effort pour les arrêter, si elles viennent naturellement. Celui qui veut pleurer par force fait des grimaces qui choquent ou font rire ; mais lorsqu'on pleure sans le vouloir, il arrive rarement que l'expression de la physionomie déplaise. La bouche ne doit en général prendre de mouvement que pour rire ; mais dans les moments d'*ironie*, de *mépris*, de *colère*, de *rage* de *désespoir*, l'expression de la bouche, le grincement des dents produisent beaucoup d'effet. — Le plus beau triomphe d'un acteur est celui où le spectateur oppressé, cédant tout à fait à l'illu-

sion, ne peut résister à l'émotion qu'il éprouve, et donne un libre cours à ses larmes... démonstration plus flatteuse pour l'artiste que les applaudissements les plus bruyants. Le don des larmes ne suppose pas toujours le discernement qui doit les diriger ; il faut sentir, en répandant des larmes, jusqu'où l'on en doit verser. Il y a bien plus de grâce et de noblesse à en répandre peu que d'en verser un torrent, qui n'exprimerait que faiblesse ou lâcheté. Il ne faut pas faire trop pleurer les héros et les héroïnes au théâtre ; de même qu'un seul mot placé dans le discours produira quelquefois plus d'effet qu'une affluence de paroles, quelques pleurs ou un soupir peindront mieux la douleur que les larmes éternelles qui dégénèrent en bassesse et n'inspirent presque toujours que du mépris.

PONCTUATION. (Du latin *punctum,* point.) Art de placer à propos les points et les virgules. Dans le comédien, c'est l'art de les faire sentir, de bien phraser. La ponctuation procure à l'organe la facilité des inflexions, et leur variété. La rigueur de la ponctuation conduit seule à la manière de lire avec pureté, élégance et vérité. Ce qui rend si difficile et si étendu l'art de phraser avec justesse, c'est la variété qui existe dans la diction des acteurs. Chacun d'eux a la sienne : la ponctuation n'est point fixée pour eux. Pour bien les comprendre et pour bien les sentir, il faut bien connaître la ponctuation en général, surtout celle de Racine. La plupart des comédiens semblent l'ignorer (*Voyez* DÉFAUTS) ; il est cependant impossible de savoir bien lire, si l'on ne sait pas ponctuer, c'est-à-dire observer et faire sentir la ponctuation.

Le point (.), le point et virgule (;), les deux points (:), le point admiratif (!), le point interrogatif (?), les points suspensifs (.), sont les notes parlantes des intonations.

La ponctuation conduit et soulage le lecteur ; sans elle, il serait souvent impossible de distinguer les bornes du sens, et le discours serait une espèce d'énigme. Le déplacement d'un signe, d'une division, peut détruire le sens. Que de grandes iniquités nées d'un équivoque ou d'un malentendu ! Parmi les erreurs judiciaires, qui abondent dans le capitolat de Toulouse, on en cite une dont la cause n'avait pas plus de gravité apparente que l'omission d'une virgule. Un malheureux, nommé Brion, accusé d'avoir assassiné sa femme, fut condamné par les capitouls, sur la déposition de plusieurs témoins, qui, disaient-ils, avaient entendu la victime crier à plusieurs reprises : *Brion m'assassine* ! Quelques années après, le véritable assassin fut découvert ; il avoua son crime, et déclara que pendant qu'il l'exécutait, la femme de Brion appelait son mari à son secours, en criant: *Brion, on me tue* ! On sait que le lâche Fairfax, l'un des juges de Charles II, avait négligé de ponctuer son opinion, afin de pouvoir l'interpréter suivant les circonstances.

PRATIQUE. (*Voyez* EXERCICE.)

PRÉSENCE D'ESPRIT. Promptitude à faire, à dire ce qu'il y a de plus à propos.

ANECDOTES. — Un acteur, jouant Harpagon, se laisse tomber sur le théâtre en courant et en criant : *Au voleur* ! à la dernière scène du 4ᵉ acte de l'*Avare*, qu'on nomme ordinairement la *scène de la cassette* ; mais,

loin de chercher maladroitement à se relever tout de suite, il eut la présence d'esprit de continuer son rôle par terre, comme un homme affaissé sous le poids de la douleur et du désespoir et ne se releva qu'à l'endroit où la nature et la vérité lui permettaient de le faire ; si bien que le public fut persuadé qu'il était tombé exprès pour rendre son jeu plus neuf et plus brillant.

Une actrice jouant le rôle de Camille dans les *Horaces*, se laissa tomber sur la scène, après son imprécation, par la précipitation avec laquelle elle voulait fuir son frère. Un acteur intelligent, jouant le rôle d'Horace, n'aurait sans doute pas manqué de saisir cette occasion pour la poignarder dans sa chute même ; au lieu de faire comme l'acteur, qui jouait Horace ce soir-là, qui ôta son chapeau d'une main, et lui présenta l'autre fort civilement, pour aller, un instant après, l'assassiner froidement dans la coulisse. La singularité de cet accident, bien saisi, eût corrigé peut-être l'atrocité de l'action et la faute même du poète.

PRINCIPES. (Du latin *principium*.) Maximes fondamentales ; premières vérités. Un des premiers principes dans l'art théâtral, c'est de ne jamais quitter une étude particulière commencée, sans l'avoir achevée. Il ne faut pas se lasser de répéter et d'essayer. (*Voyez* TRAVAIL.)

Au théâtre, les premiers principes à étudier consistent : 1° dans la prononciation ; 2° l'art de savoir respirer à propos ; 3° la tenue sur le théâtre ; 4° l'entrée et la sortie de la scène. Et ce sont souvent les dernières

choses qu'un acteur apprend. Il veut de suite viser aux grands effets; il agit alors sans principes. Il faut avoir sans cesse sous les yeux la nature et les ouvrages des grands maîtres, lire l'histoire de l'art et celle des artistes, les bons poètes. En principes généraux, dans les études, *la mémoire* s'occupe des signes arbitaires, de la combinaison répétée des signes déjà précédemment combinés; l'*imagination* s'attache aux images, aux contours, au coloris, à la composition, aux attitudes; le *jugement* recherche la signification des signes, d'abord individuellement, et ensuite dans leurs différentes liaisons. Le *goût* discerne le beau et le laid, les accords et les dissonances, dans les objets qui frappent les sens; la *raison* démêle les cohérences et les incohérences, en remontant aux causes des effets; la *sagesse* juge des conséquences, de ce qui est bien ou mal combiné; l'*esprit* aperçoit et fait ressortir des ressemblances entre des choses disparates, et en rappelant les objets, il détermine, par des comparaisons saillantes, les convenances et les disconvenances.

PROFESSEUR. (Du latin *professor*.) Celui qui enseigne une science, un art. La nécessité d'un bon professeur pour les commençants dans la carrière dramatique est incontestable. Ceux qui sont de l'opinion contraire sont dans une erreur profonde. Quoi! l'on apprendra les métiers les plus vils et les plus aisés, et l'on se dispenserait d'apprendre un des arts les plus difficiles et les plus compliqués.

Les Grecs et les Romains avaient bien des écoles

publiques pour la déclamation ; pourquoi, parmi nous, anjourd'hui, n'y en aurait-il pas ? L'apprentissage en était même très long chez eux, puisque, au rapport de Cicéron, on s'exerçait des années entières avant que de paraître sur la scène. Or, par leur réussite dans tous les autres arts, on ne peut guère douter du mérite de leurs acteurs et de la perfection de leurs représentations théâtrales, quoique dans un genre tout différent du nôtre. On s'écrie volontiers qu'il faut n'écouter, ne suivre que la nature. Mais vraiment c'est ne rien dire ; on ne doute point qu'il ne faille suivre la nature, puisqu'elle est le principe général de tous les arts. Dites plutôt comment il faut s'y prendre pour la suivre ; indiquez-en les vrais moyens, et cela vaudra mieux qu'un précepte vague, plus imposant que lumineux, surtout aux yeux d'un commençant. Il faudrait donc bannir aussi les écoles de dessin, de peinture, de sculpture, et toutes celles de cette espèce, où l'on n'a pas moins, que dans la comédie, la nature pour objet. Cependant loin de commencer par y copier celle-ci, on s'essaye auparavant à tirer, des meilleurs modèles, quelques croquis pour son propre usage, comme on fait des extraits d'un livre qu'on veut lire avec fruit ; et plus tard on s'abandonne à la nature, qu'on trouve toujours plus réelle après ces premiers essais. Il en doit être ainsi du comédien, en entrant dans la carrière. On objecte qu'il y a eu de grands acteurs et d'excellentes actrices, ainsi que d'habiles peintres et de savants sculpteurs, qui se sont formés d'eux-mêmes, sans le secours d'aucun maître ni d'aucune leçon. Cela peut bien être, quoiqu'il y ait lieu d'en douter ; ou si les

uns et les autres sont parvenus à un certain talent, ce n'a été du moins qu'après une longue suite de temps à l'appui de quelques bons modèles, ou à l'aide des conseils de leurs amis et de quelques connaisseurs. Ce qui revient toujours à notre système. D'ailleurs de tels phénomènes ne concluent rien et ne font jamais règle générale. Quoi ! parce qu'il y a eu dans le monde un Pascal, qui de lui-même a, dit-on, appris la géométrie, et deviné, par la seule force d'un génie extraordinaire, jusqu'à la 32ᵉ proposition d'Euclide, pourra t-on, par la même conséquence se passer de maîtres de mathématiques, pour s'instruire dans cette science ? Enfin, avant de s'exposer à peindre, ne faut-il pas avoir appris à dessiner ?... Nous savons qu'on peut naître comédien ainsi qu'on naît poète, peintre, musicien, etc. Nous savons encore qu'on n'enseignera jamais à avoir un bel organe, des traits expressifs, du feu, de l'âme, et tant d'autres qualités de la nature, auxquelles tout l'art ne peut jamais suppléer, comme le génie ne se donne pas non plus à un artiste ou à un écrivain. Mais avec la plus grande partie de ces avantages réunis, on a vu souvent des acteurs et des actrices s'égarer, et les employer même à leur préjudice, faute d'un guide pour leur apprendre à s'en servir, semblables aux meilleurs aliments qui se tournent en un mauvais chyle dans un estomac vicié. Enfin, quelque excellent que soit un terrain, il faut nécessairement qu'il soit cultivé par un habile agriculteur, si l'on veut en retirer une bonne récolte ; ainsi que vainement semerait-on dans une terre infertile, si la nature au moins n'est de moitié dans cette opération. Car sans le secours de la nature on ne prétend point, par la

seule communication de tons les plus justes et les plus étudiés, pouvoir jamais constituer l'excellence du talent dans quelque acteur que ce puisse être. La plus parfaite récitation ne peut donner cette âme, ce pathétique, cette chaleur qui fait en partie le mérite des acteurs et le charme des spectateurs: ainsi que toute la chorégraphie possible, sans les agréments de la nature, n'apprendra jamais à un danseur ou à une danseuse à faire les pas avec grâce, à régler les mouvements du corps, de la tête et des bras; en un mot toutes les attitudes convenables au caractère de la danse qu'on veut exécuter; comme aussi, quoique un chanteur sache parfaitement bien le rôle et la musique d'un opéra, il ne s'ensuit pas, s'il n'a que ce seul mérite, qu'il soit en état d'exécuter son rôle sur le théâtre avec autant d'avantage que s'il était pourvu des autres parties essentielles, tant extérieures qu'intérieures, sans lesquelles, il n'y a, dans aucun genre, nulle réussite à espérer.

Mais dans cette supposition des qualités convenables, c'est toujours une très grande avance pour un jeune comédien de pouvoir s'approprier les meilleures façons de réciter d'un excellent maître. En vain objecterait-on que ce ne serait là qu'une routine tout au plus capable de faire des comédiens froids ou affectés; cette prétendue routine ne peut non plus détruire ou affaiblir l'âme ni le feu dans un acteur, s'il en a effectivement, qu'un beau morceau de musique ne le peut faire dans un chanteur; aucune de ces choses n'étant faites pour se nuire mutuellement. Et quand on n'acquerrait, par cette première impression, qu'une certaine habitude de bien dire dans la suite, ce serait du

moins un moyen d'en prévenir tant de mauvaises, qu'on ne peut manquer de contracter au théâtre, lorsqu'en commençant on n'a pour guide que le hasard, le caprice ou son propre jugement. En un mot, si par cette méthode on ne peut pas se flatter de produire des talents supérieurs ou de créer des comédiens excellents, on empêcherait du moins que ceux qui ne sont nés que pour être médiocres ne devinssent détestables. Un bon professeur vous apprend à vous servir de vos grâces naturelles et de certaines finesses que tant de comédiens seraient, sans ce secours, vingt ans à développer d'eux-mêmes, ou qu'ils auraient peut-être fini par gâter tout à fait. Le génie est une plante qui peut bien en quelque façon pousser d'elle-même, mais dont les fruits dépendent beaucoup de la culture qu'elle reçoit. D'où il résulte définitivement que la nature et l'art ne peuvent rien sans un secours mutuel. En conséquence, on a donc nécessairement besoin, comme on ne saurait trop le redire, d'être éclairé et conduit dans la carrière du théâtre, soit pour ne point s'y égarer, soit pour y faire des progrès plus sûrs et plus rapides. D'ailleurs, tous les traités, tous les préceptes du monde, sur quelque art que ce soit, ne peuvent jamais tenir lieu d'un maître expérimenté. Lui seul apprendra, de vive voix, à les développer et à les mettre en pratique, lui seul indiquera le vrai choix des modèles à imiter, d'où dépend souvent le bon ou le mauvais succès d'un commençant; ainsi qu'un diamant brut ne pourra jamais mieux se brillanter qu'entre les mains d'un habile lapidaire. Sans doute la plupart des auteurs qui traitent d'un art sans l'avoir pratiqué en peuvent bien raisonner en grands

connaisseurs ou en habiles écrivains, mais rarement comme pourraient en parler et s'en expliquer *verbalement* des gens du métier. Les meilleurs livres sur le jardinage ou sur la culture des arbres apprendront difficilement à produire un bon melon, ou à bien tailler un pêcher. De même, un commençant aurait bien de la peine à se former et à se faire un talent d'après tout ce qui a été écrit sur l'art des comédiens : mais quand il n'en tirerait parti que pour se garantir de quelques défauts, ce serait toujours un très grand avantage.

Un professeur, ne fût-il que le simple organe des gens de goût, serait encore fort utile. Ainsi le comédien n'est pas abandonné à lui-même, sans cesse exposé à contracter quantité d'imperfections, faute d'un guide, qui ait le droit et la liberté de les lui mettre devant les yeux.

PRONONCIATION. (Du latin *pronuntiatio*.) Articulation ; expression des lettres, des syllabes, des mots. Il faut un exercice continuel pour soumettre la prononciation à la justesse des intonations. Ce travail dépend moins de la force des poumons que de l'accord parfait des sons qui doivent se succéder sans fatigue et sans être heurtés. Pour bien prononcer par la suite et avec facilité, ouvrir d'abord extrêmement la bouche, s'accoutumer de bonne heure à parler doucement, à distinguer les sons, soutenir les finales, séparer les mots, les syllabes, et même certaines lettres qui pourraient se confondre et produire par ce choc un mauvais son. Une prononciation trop rapide fatigue, trop lente elle dégoûte. En principe général, quand

un mot est fort par lui-même, comme *horreur*, *sacré*, il est inutile de le renforcer, il suffit de le bien prononcer. Un défaut quelconque de prononciation nuit à la chaleur et aux élans de la sensibilité. (*Voyez* DÉFAUTS.) On peut prononcer un mot de dix manières différentes, et par ce moyen lui donner dix expressions diverses. Il y a des mots qui demandent une prononciation simple, sans fermeté, comme ceux-ci : *bonté*, *vertu*, *bonheur*, enfin tous ceux qui expriment des affections douces. Au contraire, dans : *vice*, *crime*, *coupable*, etc., il faut appuyer, articuler plus fortement, plus ou moins longuement. Le temps avec lequel on prononce certaines syllabes et même une seule voyelle dans certains mots donne souvent une grande expression au discours. On peut choisir, entre autres exemples, le mot *flatteur* dans le rôle de Manlius, lorsque celui-ci répond aux reproches du consul Valérius et que, parlant de la complaisance des sénateurs à l'égard de Camille il lui dit :

Vos éloges flatteurs ne parlent que de lui.

La manière de prononcer brièvement l'*a*, caractérise on ne peut mieux l'ironie amère. Dans la même pièce, le mot *lâche* de cet hémistiche adressé à Servilius :

Lâche, indigne Romain...

prononcé en appuyant très longtemps sur l'*a*, qui est long, produit aussi beaucoup d'effet, et peint bien le reproche terrible et foudroyant d'une grande âme trahie. Dans *Athalie*, le mot *chien* prononcé par Joad, devant Mathan, lorsqu'il lui dit :

Les *chiens*, à qui son bras a livré Jésabel,

Ce mot *chiens* prononcé brièvement produit un grand effet. Dans les imprécations de Médée, la manière d'appuyer sur l'*i*, en prononçant le mot *j'abimerai*, de ce vers :

J'abimerai Corinthe et son insolent,

rend le mot abîme synonyme d'écraser. Il faut, dans l'expression, teindre les mots saillants du sentiment qu'ils expriment. Ce principe donne une diction énergique et soutenue. Il faut, en étudiant, en apprenant par cœur, s'habituer à ne pas barbouiller, à ne pas prononcer négligemment et mal, à ne pas traîner en allongeant les syllabes. L'*égalité* et la *variété*, deux qualités opposées et incompatibles en apparence, font toute la beauté de la prononciation. Par la première, l'acteur soutient sa voix et en règle l'élévation et l'abaissement; par la seconde, il évite un des plus considérables défauts qu'ils y ait en matière de prononciation, la monotonie. Il faut avoir une prononciation ferme sans pesanteur, noble sans froideur, sonore sans forcer la voix, et facile sans trivialité.

Ce qui coûte le plus à un homme vraiment sensible, et qui apprend à jouer la tragédie, c'est de prononcer distinctement en fondant en larmes ; c'est là qu'il faut la réunion de l'art et de la nature. La prononciation affectée est principalement remarquable chez les chanteurs, et surtout chez les chanteuses. Ces dernières prononcent souvent *momint* pour moment, *ponheur* pour bonheur, *amur* pour amour, *bane* pour bonne, etc. En général, dans les théâtres lyriques les acteurs articulent si peu distinctement en chantant, qu'en assistant à la représentation d'un

opéra, on est obligé souvent de le savoir à l'avance, si l'on veut jouir du poème aussi bien que de la musique, et l'on ne peut pas se flatter de connaître une pièce de ce genre en une seule représentation ; cela provient toujours des vices des études préliminaires. La prononciation doit être claire ; deux choses peuvent y contribuer : 1° bien *articuler* toutes les syllabes ; 2° savoir soutenir et suspendre sa voix par différents repos et différentes pauses dans les divers membres qui composent une période ; la cadence, l'oreille, la respiration même, demandent des repos, qui jettent beaucoup d'agrément dans la prononciation. (*Voyez* PROSODIE.)

On appelle *prononciation ornée* celle qui est secondée d'un heureux organe, d'une voix aisée, grande, flexible, ferme, durable, claire, sonore, douce et entraînante ; car il y a une voix faite pour l'oreille, non pas tant par son étendue que par la flexibilité susceptible de tous les sons, depuis le plus fort jusqu'au plus bas. Ce n'est pas par de violents efforts, ni par de grands éclats, qu'on vient à bout de se faire entendre, mais par une prononciation distincte et soutenue. L'habileté consiste à savoir ménager adroitement les différents ports de sa voix, à commencer d'un ton qui puisse *hausser* et *baisser* sans peine et sans contrainte, à conduire tellement sa voix qu'elle puisse se déployer tout entière dans les endroits où le discours demande beaucoup de force et de véhémence.

Les exercices suivants, extraits du *Cours théorique et pratique de la langue française* par Lemare, serviront à apprendre à déposer tout accent vicieux et à prononcer selon l'usage épuré de la capitale.

EXERCICES POUR PERFECTIONNER LA PRONONCIATION

PREMIER EXERCICE

Alphabet de tous les sons de notre langue.

Sons. — Voyelles.

Nos	NOMS	EXEMPLES	FIGURES
1	A fermé ou aigu.	Patte (d'un chien).	a.
2	A ouvert ou grave.	Pâte (de froment).	â.
3	A nasal.	Pente (d'un toit).	an.
4	E fermé	Dé (à jouer), bonté.	é.
5	E ouvert.	Dais, succès	ê.
6	E moyen.	Cadet, modèle . . .	è.
7	E nasal.	Daim, vin.	en.
8	E muet faible. . .	De, je, Rome. . . .	e.
9	E muet fort. . . .	Deux, jeu.	eu.
10	E muet nasal. . .	Verdun, à jeun. . .	un.
11	I.	Mardi, lit.	i.
12	O fermé.	Sot, lot	o.
13	O ouvert.	Saut, Saint-Lô. . .	ô.
14	O nasal.	Son, long.	on.
15	Ou.	Sou, vous.	ou.
16	U	Sublime.	u.

Sons. — Consonnes.

N⁰	NOMS	EXEMPLES	FIGURES
17	B.	Bombe	b.
18	D.	Don, Dieu	d.
19	F.	Fifre.	f.
20	G.	Grand.	g.
21	H aspirée.	La honte	h.
22	J	Jacques.	j.
23	Ch.	Chaque.	ch.
24	L.	Foule.	l.
25	L mouillée. . . .	Fouille, conseil . .	ill.
26	M.	Mourir	m.
27	N	Nourrir.	n.
28	N mouillée. . . .	Agneau.	gn.
29	P.	Papa	p.
30	Q	Chœur, quand, kam.	q.
31	R.	Erreur, rire	r.
32	S.	Sœur.	s.
33	T.	Tuteur	t.
34	V	Vous	v.
35	Z.	Gaze, rose, rosier .	z.

Voilà l'alphabet de *l'oreille*, ou la prononciation. L'orthographe a cinq cents et quelques signes pour représenter aux yeux ces trente-cinq sons. Par exemple, le son *an*, n° 3, s'écrit de trois manières, par *anc, ang, ent*; c'est comme dans *bilan, banc, rang, trident*.

Dans cet alphabet, que nous appelons *phonométrique*, parce qu'il sert à évaluer, à mesurer tous les sons, le même son est constamment et exclusivement représenté par le même signe.

Seulement lorsque la peinture de deux sons doit se faire par figure élémentaire (ce qui ne peut arriver que lorsque la figure est composée de plusieurs lettres, comme le n° 3, le n° 7, etc.), nous séparerons les deux signes par un trait. Ainsi *manié, bonifié*, se figureront par *ma-nié, bo-nifié*.

DEUXIÈME EXERCICE

Eqoute moa, tê seur me déplèze, qar èle se quonporte pue désaman. Di le leur, parle leur prudaman ; quour, va lê voar instaman, reproche leur tou leur défô, notaman leur so babill.

Sê dame se plègne violaman, èle vous émêt épèrduman ; et tandi q'èle vous le dize ê q'èlez ésuiiê vô larme, vou fezié qoulé lè leur, vou cherchiéz à leur nuire.

La fame si élégaman parée que nou vimez ièr, à

1. Lorsque l'e muet du n° 8 est immédiatement précédé d'une voyelle, comme dans paré-e, il envoy-e, la vi-e, ou dans dévou-e-ment, on appuye beaucoup plus sur la syllabe précédente; et l'e muet se fait peu entendre, surtout dans le corps du mot.

qui nou parlâme, à qui nou tènme lê propô lê plu dou, nou reproche notre enqonstance.

TROISIÈME EXERCICE

Aporte moâ vent si melon. Je veu que tu me lê choâzise bien aouté. Le ven juen prépara le diz ou. Je te doâ vent sen fran. Parle a mo-n entandan, di lui q'il tele qonte.

Lê Grékz avê pluzieur tan pâsé qu'ilz apelêt ôriste. Lê mouche me suse le san. — Qèle mouche ? se son lê ton.

Lê panz ê leur femèle, mêdame lê pane s'admiret ou plutôt admire leur plume.

Lan é Qan son deu chèf lieu de préfèqture.

Lê deu famelête que tu vôa pâsé se pense lê lêvre. Qèla me parése môsade. — Lêse-lê pasér, é ne lê salue pâ.

QUATRIÈME EXERCICE

Le van qreuze quantité de tombô, sêz éfè son plu funèste qe seu du plon è du fèr. Te voasi, ê se toa ? qe j'atan. Veu tu m'acheté deu jolie mêzon, qe je ne te vandré pâ chèr.

Comau s'éqrivet *estoma, taba, qontra?* Ajouté *ialmana*. Votre avoqat êt u-n ome égza, mèz son qlèr êt u-n èsqro.

Tu quonte de qlè a mêtre.

Lèz a-nimôz on leur ensten qi souvan vô bien notre rêzon.

Prêsante moa tê qonte qlèrz é disten. Eqspliqe toa distenqtement. Sôa suqsen.

CINQUIÈME EXERCICE

Liré vou l'évangile qe rédija sen Marq? L'arjam vô senquante trois fran le mar. Je ne qroaiê pâ que se qafé lêsâ tande mar. Qèle mâre d'ô vouz avé la!

Lez oâzoz on lêz un le bèq rouje, lèz otrez on le bèq jone.

SIXIÈME EXERCICE

Sète qoafe me sièt èle, me va tèle? — Ele vou siè migno-nemant. Q'è se qu'un grant ome?

J'ème bien moin le pentre David qe le roa qi portè son non.

 Serèt-il mor? — Sa mort ê sure,
 Je le tien pour anapoazo-né.
 Déjà l'églize le harange,
 Le qabarê se fé pèié,
 Pari qomanse à s'égéié,
 Le méchan s'ê mordu la lange,
 Pour de u bêsé que je t'é pri.
 A tan de qourrou, prude Iris,
 Se peut-il que tu t'abandonne;
 Apêze toa, je te promê
 De n'an plus ravir dézormê,
 J'atandré que tu me lê do-ne.

SEPTIÈME EXERCICE

Je ronpré le neu orrible qui m'u-nit a toa. Le bléê chèr. J' a-n anvôae un mui a ma fille. Le ni êt anlevé. Lê moa-nô se sont anfui. Sen Qlou êt un endroa charman.

HUITIÈME EXERCICE

Un bô dizeur avê ramâsé un évantaill tombé ô pié de deu nouvêlez anrichie. Madame, êt-il à vou, dit-il à l'u-ne. *Il n'ê poenz a moa*. — Il ê dong à vou, dit-il à l'ôtre? — *Il n'ê pât a moa*. — Il n'ê *poenz a vou*, il n'ê *pât a vou*; ma foa, mêdame, je ne *se pât a qu'êse*, Sête plèzanterie a qouru dan lê sercle ; é le mot ê resté.

Le ourang outam êt un singe qi nous resamble, ou a qi nou resanblon.

La fame êt un être originale qi tou lê jour bien ou mal, se lève, babye, s'abiye, baye é se dézabaye.

Un ouvrage asé curieu fê par *Monche* é qui se trouve dans les bibliotêqe du *Man* contient une disertation sur l'uzaje é la nésécité de batre sa mêtrêse pour s'en fair émé. Un hom du peuple bâ sa fâme; un homme du monde bâ sa mêtrêze.

Sen Jan prêché dans le dézèr. Combien de prédicateurs lui resamble !

PROSODIE (du grec ὠρος pour selon, et de ᾠδη chant). Accent, c'est-à-dire prononciation conforme à l'accent. Selon que l'on met beaucoup ou médiocrement, en peu de temps à prosodier (prononcer) une syllabe, cette syllabe est appelée longue, moyenne ou brève. Toutes les syllabes ne pouvant être prononcées sur le même ton, il y a par conséquent diverses inflexions de voix. Les unes pour *élever* le ton, les autres pour le *baisser*, et c'est ce que les grammairiens nomment *accent*. Toute syllabe est prononcée avec douceur ou avec rudesse, sans que cette dou-

ceur ni cette rudesse aient rapport à l'élévation ou à l'abaissement de la voix; c'est là ce que l'on nomme *aspiration*. On met plus ou moins de temps à prononcer chaque syllabe, en sorte que les unes sont longues et les autres brèves; c'est ce qu'on appelle *quantité*. Ces trois principes constituent la prosodie. Pour prononcer *île, brûle*, on pousse horizontalement le son. C'est comme si l'on disait *i-ile, bru-ule* ; mais pour prononcer *mâle, môle*, la bouche fait un mouvement ascendant ou vertical. On aura soin de distinguer de quelle manière une syllabe est longue, moyenne ou brève; si c'est une longue verticale, c'est-à-dire si la bouche fait, en prononçant, un mouvement ascendant, comme a, dans *mâle*, o, dans *môle*, ou, si c'est une longue horizontale, comme i, dans *i-ile*, u, dans *brû-ule*, etc. Il y a des longues plus ou moins longues, des brèves plus ou moins brèves; cela tient à la nature même des sons. Dans notre langue, nous avons beaucoup plus de brèves que de longues. La prosodie était portée à un très haut point chez les Grecs. Les Romains apprenaient méthodiquement et dès l'enfance, à bien prononcer. Un Athénien, un Romain de la lie du peuple, aurait sifflé un acteur qui eût allongé ou accourci une syllabe mal à propos. Mais souvent un Français vieillit sans avoir ni lu, ni remarqué qu'il y ait des syllabes plus ou moins longues que les autres. On a tort de négliger la prosodie, puisque la parole étant l'organe de la pensée, on doit s'appliquer à la rendre plus insinuante, plus propre à persuader, plus capable de plaire. Une des raisons qui font que la connaissance de notre prosodie se perd de plus en plus, ce sont les changements introduits dans

l'orthographe depuis un siècle. On a supprimé la plupart des lettres qui ne se faisaient pas sentir, dans la prononciation, mais si l'on entrait dans quelques détails, on verrait que, bien loin de nuire à la prononciation, elles servaient à la fixer. Par exemple, on écrivait : il *plaist*, il *paist*, pour faire sentir qu'on doit appuyer sur cette syllabe, au lieu qu'on ne fait que glisser sur celle-ci : il *fait*, il *sait*. On écrivait par la même raison *fluste*, *crouste*, pour les distinguer de *culbute*, *déroute*. On redoublait la voyelle pour allonger la syllabe ; au contraire, pour l'abréger, on redoublait la consonne. Le mot *temps* devrait toujours s'écrire ainsi, et non pas de cette manière, *tems*. En matière d'orthographe nos pères n'avaient rien fait sans de bonnes raisons. (*Voyez* PRONONCIATION et DÉFAUTS.)

PROVINCE. (Du latin *Provincia*.) Division d'un État. En France, où tout change de nom, on entend maintenant par province ce qui n'est point la capitale. On voit souvent des sujets distingués arriver des départements. Cependant la province n'est pas féconde en bons acteurs tragiques et comiques ; c'est qu'on ne peut réussir dans ces deux genres sans des études approfondies et l'exemple des bons modèles, avantages qui ne se trouvent ordinairement que dans la capitale. D'un autre côté, il y a rarement de cabale payée aux théâtres de province ; il n'y a pas non plus, comme à Paris, autant d'intrigues de coulisses ; ainsi lorsqu'un acteur est applaudi, on doit supposer qu'il le mérite. Quelques critiques en ont conclu que cette rareté d'applaudissements peut être la cause des cris qu'on reproche généralement avec raison aux acteurs

de province, obligés de faire beaucoup d'efforts pour recueillir des applaudissements puisqu'il n'y a pas de provocateurs qui les leur fassent obtenir. (*Voyez* APPLAUDISSEMENTS.)

PUBLIC. (Du latin *Publicus*.)Tout le peuple; assemblée. L'acteur ne doit jamais s'adresser au public, car jamais il ne doit supposer sa présence ; à moins, bien entendu, que l'auteur en ait formellement décidé autrement, comme dans certains couplets finals. Beaucoup d'acteurs, et surtout des plus célèbres, ne sont devenus chers au public qu'après avoir essuyé ses caprices. Le public a quelquefois des moments de fanatisme et de fermentation, auxquels on ne peut pas trop se fier. On entend dire qu'un acteur est bon, et l'on s'aveugle à tel point que l'on prend tous ses défauts pour des perfections, qu'on les donne pour modèles, et que l'on prétend souvent en tirer des principes ; mais il faut dire aussi que ces erreurs ne sont jamais de longue durée, et que la masse finit par revenir à ce qui est juste et vrai. Le goût du public peut errer, mais ne se corrompt pas. Les acteurs qui ne font pas provoquer ses applaudissements, doivent être sûrs de leurs progrès et de leur succès. Les effets que produit, sur l'acteur qui est animé, le public par son silence attentif ou son murmure aprobateur, ne sont pas moins extraordinaires au physique qu'au moral. Beaucoup de pièces et d'acteurs n'ont dû leur chute qu'au défaut d'attention du public. On a vu des pièces dans différents genres, sifflées à la représentation et être jouées ensuite jusqu'à cent fois. Un moyen excellent pour rendre le public attentif, sur-

tout dans un moment de tumulte, c'est de prendre beaucoup de temps, de parler bas d'abord, et de paraître aussi quelquefois vouloir parler, sans pourtant le faire. — Le silence du public, remplaçant les sifflets, serait un moyen de désapprobation très décent. Dans les signes d'approbation du public, on compte à la fois les murmures, les chuts et le grand silence. Les murmures sont plus flatteurs que les applaudissements, et sont plus terribles que les sifffets. Dans les signes d'approbation se trouvent les *bravos!* les *bis!* Les signes d'improbation proprement dits sont les huées, les sifflets et le rire ironique, qui sont les plus cruels de tous. (*Voyez* APPLAUDISSEMENT ET SIFFLET.)

Le public soutint longtemps la *Phèdre* de Pradon, au préjudice de la *Phèdre* de Racine.

On poussa l'indignité, entre autres, jusqu'à faire faire de cette tragédie une édition furtive, remplie de fautes, où l'on avait gâté des scènes entières, en substituant aux vers les plus heureux les pensées les plus plates et les plus ridicules ; si bien que, par ces noirceurs, dégoûté de la carrière du théâtre, Racine allait se faire Chartreux, lorsque son directeur lui-même le détourna de ce dessein... Ce qu'il y a d'inconcevable, c'est que personne alors n'ait eu le courage de s'élever contre cette iniquité. « Cependant, quelle gloire, dit Palissot, n'aurait pas méritée l'homme qui (dans le temps où la *Phèdre* de Pradon balançait celle de Racine) eût lutté lui seul contre cette barbarie ! Ne sait-on pas que Boileau, par la noble fermeté de son suffrage, ramena tout le public au chef-d'œuvre de *Britannicus* ? Il me semble, ajoute-t-il, qu'on ne saurait être trop impitoyable pour un méchant ou-

vrage préconisé par tout un parti, appuyé par vingt cabales, qui peut nuire au goût, ou du moins retarder ses progrès du succès de l'intrigue, etc., etc. » Au reste, il fallait que l'illustre Racine fût regardé de son vivant par (les yeux de l'envie et de la prévention, sans doute), bien au-dessous de sa juste valeur, puisque madame de Sévigné se permettait d'écrire que ce rival d'Euripide n'*était qu'un caprice de mode, que l'on verrait passer comme l'usage du café*. Il fallait, surtout, qu'il parût bien inférieur à Corneille, puisque, après la mort de celui-ci, un comédien fit ces deux vers :

> Puisque Corneille est mort, qui nous donnait du pain,
> Faut vivre de *Racine*, ou bien mourir de faim.

LE CHARLATAN ET LE VILLAGEOIS

CONTE

Trop de prévention ôte le jugement,
On se prend de rigueur pour certains personnages ;
Mais notre préjugé tôt ou tard se dément,
Et la vérité perce à travers les nuages.

Un adroit charlatan, fameux par ses bons tours,
Voyant de nouveautés le vulgaire idolâtre,
Fit sonner, publier dans tous les carrefours,
Que tel jour, à telle heure, on verrait au Théâtre,
Un spectacle étonnant, et dont, sous le soleil,
Personne jusques-là n'aurait vu le pareil.
 Ce bruit répandu par la ville
 Ameute la troupe imbécile.
On se presse, on s'assemble autour de son guichet,
Où s'attrappe l'argent comme en un trébuchet.

La foule entre, on se place, au tumulte on fait trêve ;
L'orchestre joue un air, et la toile se lève :
L'histrion paraît seul ; avec lui point d'acteur,
D'actrice encore moins, pas même de souffleur.
Les yeux fixes, ouverts, on attend qu'il commence,
Et l'attente produit un très profond silence.
Alors courbant le front, dans son manteau caché,
Il contrefit si bien le cri d'un chat fâché,
Que pensant qu'il tenait l'animal véritable,
On lui fit secouer le manteau serviable
Où l'on croyait tapi le *Rominagrobis*.
Mais ne s'y trouvant rien, on s'écria *bis, bis*...
Quoi ! dit un villageois, dans un coin du parterre,
Pour un tour si commun, voilà bien du mystère !
Je gage en faire autant, et promets aujourd'hui
De miauler demain encore mieux que lui.
Le peuple prévenu veut tenir pied à boule,
Amène ses voisins et fait grossir la foule ;
(Plus pour favoriser l'habile charlatan
Et ridiculiser le pauvre paysan ;
Que pour être témoin de ce qu'il pourrait faire).
Ils paraissent tous deux, l'histrion fait le chat,
Et si bien, qu'à l'instant une voix circulaire
Bourdonne le *bravo* ; puis avec plus d'éclat
On crie, on bat des mains, des pieds et de la canne,
Et sur l'homme des champs par avance on ricane.
Pour lui, sans se troubler, tenant sous son manteau
Un jeune chat vivant, il lui pince la peau,
Et lui causant trois fois une douleur nouvelle,
Il l'oblige à se plaindre en sa voix naturelle.
Tous les faux connaisseurs, par des ris indiscrets,
Sans songer au manteau, commencent la huée.
(Où le faux plaît, le vrai n'a guère de succès).
Enfin de cent brocards, il pleut une nuée...
Mais l'adroit villageois fit taire les sifflets :
Et tirant de son sein le minon véritable,
Il dit, en leur montrant l'acteur inimitable :
Or, maintenant, Messieurs, jugez lequel des deux,
Ou de l'homme ou du chat, a miaulé le mieux ?

Que de faibles génies,
De débiles cerveaux,
Et de francs étourneaux.
Plus bruyants que des pies,
Dépriment les travaux
Des vrais originaux
Et prônent les copies !

D'hannetaire, dans ses *Observations sur l'art du comédien* (Paris, 1775), raconte, à propos du public, les anecdotes suivantes :

— Un vieux Magistrat, qui ne fréquentait jamais le spectacle, se détermina cependant à aller voir l'*Andromaque* de Racine, dont tout le monde faisait des éloges infinis. La petite pièce était *les Plaideurs :* mais le vieux magistrat s'imagina bonnement que cette comédie faisait partie de la tragédie qu'il venait de voir représenter ; car rencontrant par hasard Racine qu'on lui montra en sortant, il lui dit : « Je suis très-content, monsieur, de votre *Andromaque*; c'est une fort jolie pièce : je suis seulement étonné qu'elle finisse si gaiement. J'avais eu d'abord quelque envie de pleurer ; mais j'avoue sincèrement que la vue des petits chiens m'a fait rire de bon cœur. »

— Ceci nous rappelle un autre trait d'ignorance encore plus incroyable... Dans une des principales villes de commerce on jouait *Rhadamiste* de Crébillon : un de ces docteurs qui critiquent à tort et à travers, s'était placé dans un coin de l'amphithéâtre, précisément à côté de la première danseuse de la troupe (Melle *Lefèvre*). Cet homme paraissait en vouloir beaucoup aux comédiens ; car, dès le commencement de la pièce, il s'était déjà tourmenté à exhaler sa bile

sur l'un et sur l'autre sans rime ni raison. Enfin lorsque Arsame dit : *Que Corbulon armé menace l'Ibérie*, etc. *Corbulon!* répète le sot critique entre les dents : *comme ils estropient les noms! Corbulon, au lieu de Crébillon!* et chaque fois qu'on prononçait *Corbulon*, c'était même ironie, même aigreur de sa part, voulant toujours absolument que ce fût *Crébillon*. Cependant, la tragédie finie, la danseuse s'en va derrière les coulisses ; et, rencontrant l'acteur qui avait joué le rôle du roi, lui dit avec un air d'intérêt et de bonne foi : « Prenez donc garde, mon cher ami, on se plaint dans l'amphithéâtre que vous estropiez tous les noms et que vous ne savez pas vos rôles. — *Comment donc, dit l'autre ?...* — Eh! oui, oui, tous tant que vous êtes, vous avez toujours dit *Corbulon*, au lieu de *Crébillon*, je l'ai entendu moi-même. » On peut se figurer l'effet plaisant que produisit dans le public ce double trait de balourdise de la danseuse et du prétendu Aristarque.

— C'est dans cette même ville, où, dans un grand opéra français, le ton du premier air se trouvant apparemment fort bas, quelqu'un du parterre cria au chanteur : *Plus haut* ; et, où, une autre fois, un des spectateurs prit sérieusement le cinquième acte de l'*Andrienne* pour une mauvaise parodie de *Zaïre*, etc.

— Et cette Parisienne, qui, se faisant lire le sujet de la tragédie de *Bajazet* par un homme de sa connaissance, dans le moment où celui-ci lisait : *La scène est à Constantinople... Ah! ah!* interrompit-elle, *je ne croyais pas que la rivière de Seine allât jusque-là*. Et ce fat ignorant qui, aux premières représentations de *Venise sauvée*, tragédie de M. de la Pace, demandait de la meilleure foi du monde à l'un de ses voisins :

Quand est-ce que Venise arrivera donc?... Telle est l'espèce de juges auxquels le comédien est exposé la plupart du temps.

— Le marquis de Sablé, sortant d'un grand dîner, vint voir l'*Opéra de village*, petite comédie de Dancourt; et comme il y a un endroit où l'on chante : *Les vignes et les prés seront* SABLÉS ; ce seigneur, qui était sur le théâtre, s'imaginant qu'on le nommait par *dérision*, donna, en pleine assemblée, un soufflet à l'acteur qui était à côté de lui.

— Dans les premières représentations du *Cocu imaginaire*, un particulier de Paris s'était mis dans la tête que Molière avait voulu le jouer, et même il était sur le point d'en aller porter ses plaintes à la police, lorsqu'un de ses amis l'en empêcha, en lui disant : *Au bout du compte, de quoi vous plaignez-vous? il vous a pris par le beau côté; car, entre nous, vous seriez bien heureux d'en être quitte pour l'*IMAGINATION.

— On a vu un seigneur anglais grimper sur le théâtre, l'épée à la main, pour tuer l'acteur qui faisait le rôle du lord dans la *Surprise de la haine*, s'imaginant que celui-ci voulait le contrefaire sur son accent national.

— Gaubier de Banault, étant ambassadeur en Espagne, assistait à une comédie où l'on représentait la bataille de Pavie, et voyant un acteur espagnol terrasser celui qui représentait FRANÇOIS Ier, en l'obligeant à lui demander quartier dans les termes les plus humiliants, il sauta sur le théâtre, et, en présence de tout le monde, il passa son épée à travers du corps de cet acteur.

— Lorsque la *Silvie*, et la *Sophonisbé* de Jean Mairet parurent au théâtre, la première en 1621, et la

seconde en 1629, ce fut une joie une admiration si grande dans tout Paris, qu'on ne parla d'autre chose pendant quatre ans; et que, presque trente ans après, les pièces du plus célèbre des poètes tragiques n'avaient pu encore les obscurcir. Ensuite vint la *Marianne* de Tristan, dont le succès s'est soutenu pendant cent ans : et puis, le *Timocrate* de Thomas Corneille, qui eut quatre-vingts représentations consécutives : si bien que les comédiens, lassés de représenter cette tragédie, chargèrent un de leurs acteurs de venir dire au public : *Messieurs, vous ne vous lassez point d'entendre* TIMOCRATE, *que vous redemandez tous les jours, et où vous venez en foule: pour nous, messieurs, nous sommes las de le jouer; ainsi, trouvez bon que nous en suspendions les représentations.* Il fallait que ce fût une manie aveugle pour cette pièce, puisque alors on avait déjà les chefs-d'œuvre de Pierre Corneille. Effectivement ce *Timocrate* n'a pas été rejoué depuis, et vraisemblablement ne le sera jamais...Quand on pense qu'une pièce pareille eut quatre-vingts représentations tandis que *Britannicus* n'en a eu que huit dans sa nouveauté, il est permis de se défier des jugements du public.

ANECDOTES. L'aventure connue de la Muse Bretonne, qui a fourni le sujet de la *Métromanie*, serait encore, en fait de prévention littéraire, ce qu'on pourrait citer de plus fort et de plus incroyable. Aussi Piron fait-il dire à un des personnages de cette excellente pièce :

Voilà de vos arrêts, Messieurs les gens de goût !
L'ouvrage est peu de chose et le nom seul fait tout.

Ce qu'on dit ici au sujet des pièces peut s'adapter de même aux acteurs, dont on ne juge guère la plupart du temps, que par écho ou par pure prévention.

— Lorsque Voltaire présenta pour la première fois sa tragédie d'*Œdipe* aux comédiens français, en 1718, ils la refusèrent, moins vraisemblablement sous le prétexte frivole qu'il n'y avait pas assez d'amour dans la pièce, que par un véritable esprit de prévention, tant sur l'extrême jeunesse de l'auteur, que sur le succès incertain d'un premier coup d'essai. Plus de soixante ans auparavant, les comédiens de l'Hôtel de Bourgogne avaient déjà fait voir jusqu'où peut aller la prévention en fait de jugement d'un ouvrage dramatique... Tristan, qui était en grande renommée alors, se chargea de leur présenter, comme étant de sa composition, une pièce d'un jeune auteur de ses amis, afin, par cette feinte, de les disposer favorablement en sa faveur : effectivement dans cette idée elle fut acceptée avec les plus grands éloges...Tristan, après, leur ayant découvert qu'elle n'était point de lui, mais d'un nommé Quinault, les comédiens se rétractèrent, et n'en voulurent plus donner que la moitié du prix offert. Tristan fit de vains efforts pour les ramener à leur première proposition, et ne pouvant y réussir, il s'avisa d'un expédient pour concilier leurs intérêts et celui du jeune auteur. Il proposa d'accorder le neuvième de la recette de chaque représentation, pendant seulement la nouveauté de la pièce, ce qui fut accepté de part et d'autre; et depuis on a toujours suivi la même règle. Telle est, dit-on, l'origine de la part d'auteur.

— L'abbé Boyer fit de même représenter son *Aga-*

memnon sous le nom d'un poète qui avait pour lui la prévention publique. Cette tragédie, en effet, fut parfaitement bien reçue sous ce voile emprunté pendant quelques représentations; mais un jour l'auteur, enivré de tant d'applaudissements, s'écria dans son transport : *La pièce est pourtant de Boyer*.... Le public dès lors commença à la croire moins bonne, cessa de l'applaudir et finit par la trouver détestable.

— Un jour Mignard, voulant tendre un piège au jugement de Le Brun, son rival, imita si bien la manière du Guide dans un tableau de la *Magdelaine*, qu'il le fit vendre, sous le nom d'un inconnu, comme étant de cet ancien maître. En effet, l'un et l'autre ayant été consultés par l'acheteur sur ce morceau; le premier fit semblant d'abord d'être persuadé que, loin d'être du Guide, il était même bien inférieur à ses moindres ouvrages; l'autre, soit par contrariété, soit par prévention, soutint précisément tout le contraire. Si bien qu'à la fin, Mignard, voyant l'affaire assez engagée pour sa propre gloire, découvrit lui-même la supercherie, dont il donna les preuves les plus convaincantes : sur quoi Le Brun un peu confus, lui répondit d'un ton piqué : « *Hé bien! à la bonne heure; faites donc toujours des Guide et non des Mignard.* »

— Un célèbre peintre, se trouvant un peu obéré de dettes, s'avisa pour les payer d'un expédient qui, sans être selon la plus exacte probité, n'en trouve pas moins tout l'empire du charlatanisme et de la prévention... Il prit d'abord avec lui, dans une maison de campagne qu'il avait louée à Chaillot, deux jeunes peintres, ses élèves, à qui, sans leur communiquer son dessein, il fit faire une cinquantaine de tableaux dans son genre

et à sa manière. Ces jeunes gens ensuite partis pour l'Italie, et lui pour le Portugal, il fit, de là, répandre au bout de quelque temps, le bruit de sa mort, qu'il fit même insérer dans les papiers publics. Sur quoi ses créanciers n'ayant rien de plus pressé que de faire saisir et vendre tous ses effets, on trouva, dans le nombre, ces prétendus tableaux de chevalet, et Dieu sait avec quel aveugle empressement les amateurs les achetèrent! De façon que, les dettes payées, le peintre reparut au bout de quelques années, et les acheteurs se trouvèrent la dupe et de leur peu de connaissance et de leur prévention.

On dit que d'autres célèbres peintres, plus anciens s'étaient déjà servi, par le même motif, du même expédient.

— Un autre peintre de portrait, qu'on accusait de ne jamais saisir la ressemblance, voulut s'assurer si le reproche qu'on lui faisait était bien ou mal fondé. Il annonce à plusieurs personnes qu'il a fait le portrait de quelqu'un connu de tout le monde, qui le dispute au naturel pour la ressemblance... On vint voir cet ouvrage, que chacun ne manqua pas de critiquer à son ordinaire, et la prévention agissant toujours de plus en plus, on finit par conclure que le peintre n'a point du tout saisi les traits de l'original. « *Vous vous trompez bien, messieurs, car c'est moi même,* » dit l'homme, dont le visage avait été ajusté dans la toile... C'est peut-être de là qu'est venue l'idée du *Tableau parlant*.

Enfin le charlatanisme, — qui est au talent ce que l'hypocrisie est à la vertu, — le charlatanisme, dis-je et la prévention entrent dans tout; il n'est presque

aucun art qui soit exempt de l'un, ni personne qui ne soit susceptible de l'autre. Deux traits connus de Molière et de La Fontaine achèveront de peindre cette impression de l'esprit. « *Retirez-vous, vous puez le vin*, disent à George Dandin, *qui est à jeun*, M. et M^{me} de Sotenville prévenus... « *Otons-nous, car il sent,* » se dit l'ours à lui-même, à la vue d'un *corps vivant* qu'il prend pour un *cadavre*.

— On raconte, à propos de la facilité du public à s'apaiser, qu'un jour les mousquetaires et autres officiers de la maison du Roi, auxquels Molière avait ôté l'entrée *gratis* au spectacle par ordre de Sa Majesté, ayant forcé la porte, tué les portiers et ne cherchant pas moins qu'à massacrer la troupe entière des comédiens, le jeune *Béjart*, habillé en vieillard pour la pièce qu'on allait jouer, eut la hardiesse de se présenter sur le théâtre au milieu de cette émeute, en disant : « *Eh ! messieurs, épargnez du moins un pauvre vieillard de soixante et quinze ans, qui n'a plus que quelques jours à vivre.* » Ce qui produisit une risée de ces mutins, et calma leur fureur, au point que le spectacle du jour n'en fut pas même interrompu, et que depuis ils ne firent aucune difficulté de payer comme tout le monde.

— Un mauvais comédien, accoutumé à être hué et sifflé dans chaque ville où il allait, se sentant un jour apparemment plus maltraité qu'à l'ordinaire, se retourna tranquillement, en sortant de la scène, et dit au Parterre : « *Messieurs, vous vous en lasserez; on s'en est bien lassé autre part...* » Cette naïveté fit rire généralement, et, depuis ce moment, le public le re-

çut toujours avec bonté, quoi qu'il n'en fût pas devenu meilleur pour cela.

— Un autre acteur, très bon au contraire, débutait par le rôle du *Comte d'Essex*. Une forte cabale était acharnée à l'interrompre chaque fois qu'il allait parler; mais, à la seconde scène, à peine la duchesse avait-elle achevé de lui dire, en parlant du courroux de la reine :

Ne vous aveuglez point par trop de confiance ;
C'est par son ordre exprès qu'on s'informe, on s'instruit...

que celui-ci, sans se déconcerter du *brouhaha* réitéré, saisit la main de l'actrice, la conduit fièrement au bord de la scène, et, après une petite pause pour fixer l'attention générale, lui dit, avec cette assurance modeste qu'inspire le vrai talent :

L'orage, quel qu'il soit, ne fera que du bruit,
La menace en est vaine et touche peu mon âme,

la cabale, frappée, et de l'application et de la présence d'esprit de l'acteur, se trouva désarmée tout d'un coup : de façon qu'on finit par l'écouter attentivement, qu'on rendit justice à ses talents, et qu'il en fut même toujours applaudi dans la suite autant qu'il méritait de l'être.

— Mademoiselle Duclos, voyant rire le public (dans *Inès de Castro*, à l'arrivée des enfants au cinquième acte), eut la hardiesse de l'apostropher, en lui disant : « *Ris donc, sot de Parterre, à l'endroit le plus touchant de la tragédie!....* » Ce qui, par un hasard singulier, loin d'indisposer le spectateur, fut même fort applaudi. C'est ainsi que, dans cette scène pathé-

tique, le sentiment étouffant tout d'un coup l'esprit de causticité, le même moment vit pleurer ceux qui venaient de rire ; exemple toutefois, de la part de cette actrice, très dangereux à imiter en pareille occurrence.

— On sait que La Mothe avait puisé dans une aventure arrivée au barreau, l'idée touchante d'introduire ses deux enfants sur la scène... L'avocat Fourcroi plaidait pour un jeune homme qui s'était marié sans le consentement de son père, et qui avait eu deux enfants de ce mariage. Cet avocat, sentant qu'il allait perdre sa cause suivant la loi, essaya de toucher les cœurs ; or, bien informé que le père du jeune marié devait se trouver à l'audience un certain jour, il y fit venir secrètement les deux enfants, et au milieu de son plaidoyer, se tournant pathétiquement du côté du grand-père, en les lui présentant, il eut tellement l'art d'attendrir ce bon vieillard, que celui-ci déclara hautement, en pleine audience : « *Qu'il approuvait le mariage et qu'il reconnaissait ces enfants pour les siens.* »

— Une actrice, madame Rousselot (qui n'était rien moins qu'aimée à Toulouse, quoiqu'elle ne fût pas dit-on, sans talent), dans une tragédie qu'on donnait pour la clôture du Théâtre, fut accompagnée, à sa dernière sortie, par quelques huées du public ; mais s'étant retournée de sang-froid, et ayant regardé un moment le parterre en pitié, elle se borna, sans dire un seul mot, à lui faire en face, *un grand signe de croix*, pour lui marquer toute l'étendue de son mépris. Pantomime dont le public fut plus outré que si elle lui eût dit les injures les plus atroces. Aussi cette

actrice n'a-t-elle jamais pu reparaître sur le théâtre de cette ville.

— On donnait, il n'y a pas longtemps, à la Comédie-Française, la tragédie de *Phèdre*. Trois des principaux acteurs, Molé, Brizard et mademoiselle Dumesnil, avaient abandonné leurs rôles à leurs *doubles*. Comme il n'est guère d'usage, à ce théâtre, de faire répétition des pièces du *trottoir*, chaque double se présenta le soir pour jouer son personnage, sans se douter de cette triple cession qu'on ne s'était point communiquée... Hippolyte ouvre la scène; grande rumeur dans le public : car à tous les spectacles de Paris, ce qui s'appelle *doublure* est presque toujours sûr d'être mal reçu en entrant... Ensuite Phèdre paraît; surcroît de murmure. Enfin arrive Thésée: à sa vue on peut se figurer le *brouhaha* d'un parterre déjà échauffé. Mais à peine l'acteur saisissant un intervalle de silence, eut-il achevé de dire : *Quel est l'étrange accueil qu'on fait à votre père, mon fils ?* que le public, oubliant toute espèce d'humeur, pour n'envisager que la juste application de ce vers, se mit à rire aux éclats et finit par charger la pièce d'applaudissements.

R

RAMPE. Balustrade de becs de gaz placée très bas au bord de la scène. La manière de se placer en scène plus ou moins près de la rampe donne à la physionomie une expression plus ou moins prononcée.

Les becs de gaz ont un grand désavantage, c'est de donner beaucoup de chaleur et d'incommoder les artistes qui s'approchent de la rampe. Pour obvier à cet inconvénient, on a établi un courant d'air qui sépare l'artiste de la rampe, mais qui, dans les théâtres lyriques surtout, offre un obstacle à ce que la voix porte comme elle le devrait. — Le meilleur système d'éclairage pour les théâtres, c'est celui inauguré à Paris au théâtre Lyrique et au théâtre du Châtelet. Le lustre est supprimé ; la salle est éclairée par un flot de lumière qui vient du plafond.

RAPPELER. Redemander un acteur : le faire revenir sur la scène pour l'applaudir.

RÉCITATION (du latin *recitatio*). Action de dire par cœur ; raconter. Pris en mauvaise part, le mot *récitation* annonce un acteur jouant son rôle machinalement, c'est-à-dire répétant les mots qu'il a retenus. Il ne faut mettre ni emphase, ni cadence dans la manière de réciter les vers. Il ne faut pas non plus d'affectation en récitant un ou plusieurs vers, parce qu'ils présentent une pensée sublime ; pour la saisir, le spectateur n'a pas besoin de cette espèce d'avertissement qui ne tient jamais à l'esprit du rôle. Il y a dans la récitation, ainsi que dans la musique, une espèce de marche et de mesure naturelles qu'un certain tact fait toujours observer. Un des principaux obstacles qui nuisent à la vérité de la récitation, c'est l'habitude qu'ont certains acteurs de forcer leur voix. Dès qu'on ne parle pas avec son ton naturel, on ne peut pas jouer avec vérité ; et si l'on a quelque imperfection dans l'organe, elle devient encore plus sensible.

(*Voyez* Cris.) Dans la tragédie, une des premières lois pour l'acteur, c'est d'oublier le rythme dans lequel ces sortes d'ouvrages sont composés ; mais il est un art de *lier* les vers qui n'ôte rien à leur beauté. (*Voyez* Vers.) Il est des choses que le goût indique et sur lesquelles il est impossible d'établir des règles. — Il en est de la récitation théâtrale à peu près comme de l'expression dans le discours. Quoiqu'il y ait autant de différents styles qu'il y a de sortes d'esprits, il n'est cependant qu'une seule manière vraiment bonne pour exprimer chaque pensée. Il n'y a de même qu'une manière de bien dire, de bien réciter ; qu'une vérité dans la façon de rendre chaque personnage. L'heureux choix d'expressions constitue l'excellence du style dans un écrivain : le choix d'une récitation vraie et naturelle constitue en partie le talent théâtral, et fait souvent la différence d'un bon à un médiocre comédien. Or comme il n'est point de synonymes parfaits dans l'un, il n'y a pas, non plus, d'égalité parfaite dans l'autre. Pour en faire l'épreuve, qu'on prenne tel morceau qu'on voudra, soit d'une tragédie, soit d'une comédie : qu'on le récite, ou qu'on le fasse réciter de dix façons et par dix personnes différentes, on verra si, dans le nombre, il n'y a pas un choix à faire de la meilleure de ces façons, par préférence aux neuf autres ? Un comédien vraiment intelligent note, pour ainsi dire, son rôle. A la première vue, il saura saisir et deviner la diction, le naturel ; or, tous les tons vrais d'un personnage, suivant l'intention précise de l'acteur, mais à peu de chose près, il les répétera exactement de même à trente reprises différentes. Vingt acteurs de la même capacité ne

diront guère différemment les uns des autres ; au point que ceux qui, de nos jours, jouent très bien l'*Avare*, le *Misanthrope*, ou autres rôles, ne les disent vraisemblablement pas autrement que Molière ne les disait lui-même. S'il y a de la différence, elle ne peut consister que dans l'organe, dans l'extérieur et dans le plus ou le moins des autres qualités de la nature, mais point du tout dans la diction, qui n'a pu être que la meilleure possible, c'est-à-dire la plus approchante de la vérité, et de l'idée de l'auteur. A l'égard des nuances, de la façon de lier les vers, des finesses, des silences et autres secrets de l'art, c'est une affaire qui dépend du temps, du travail, d'une longue recherche, et des leçons d'un bon maître. Mais, dira-t-on, c'est vouloir fondre toutes les manières de réciter en une seule, et priver la représentation des pièces de cette variété heureuse, que la nature a mise dans les talents. — Cette uniformité prétendue n'est point à craindre, si l'on considère que c'est la différence des personnages, de leurs sentiments, de leur langage, des situations, des caractères, etc., qui constitue la différence de toutes les façons de réciter. Le discours n'étant que l'image de la pensée, et la récitation une suite de l'un et de l'autre, il y verra autant de variété à proportion dans celle-ci, qu'il y en aura dans les deux autres ; les causes étant variées, le débit, qui n'en est que l'effet, ne peut manquer de l'être ; et puisqu'on ne cherche point à changer les pensées d'un auteur, ni la constitution de ses ouvrages, pourquoi voudrait-on changer ou varier la façon de les rendre ? L'auteur, en composant, n'a eu qu'une seule idée pour chaque chose ; pourquoi, en récitant, en

vouloir produire plusieurs différentes?... D'ailleurs, quel inconvénient en pourrait-il résulter, quand la façon de réciter chaque pièce serait contrairement la même, et qu'elle se perpétuerait généralement des uns aux autres par une espèce de tradition, surtout dès qu'on sera une fois convenu de la meilleure de toutes les façons? Le vraiment beau est de tous les siècles et ne vieillit jamais. La seule différence d'organe, de figure ou le plus ou moins des autres qualités naturelles, comme nous venons de le dire, forment, dans la représentation des pièces, une variété suffisante pour qu'on puisse les revoir avec un plaisir toujours nouveau, quoique récitées chaque fois à peu près de même. Une musique excellente, qui ne change pourtant jamais, n'en a pas moins de mélodie et de charmes, pour être exécutée successivement par cent voix différentes. Au contraire, le goût des chanteurs, la beauté et la variété de leur voix, ne peuvent que contribuer à donner à cette musique un air de jeunesse et de nouveauté. Enfin se lasse-t-on d'admirer les tableaux des Raphaël, des Rubens, des Van-Dyck et autres grands peintres, quoique anciens ou connus de tout le monde; et la nature bien imitée n'est-elle pas toujours nouvelle et agréable à voir pour quiconque a des yeux pour cela? Lorsqu'une fois on a parfaitement saisi la vérité d'un rôle et qu'on n'a plus rien à y désirer, il faut s'y tenir et n'en pas changer le jeu ou le débit. D'habiles peintres ont souvent gâté leurs ouvrages pour avoir voulu les retoucher: Ritiers aurait, sur ses vieux jours, dégradé les chefs-d'œuvre de ses plus belles années, si l'on n'avait eu la sage précaution de broyer ses couleurs avec une huile qui

ne sèche point et qu'on peut enlever facilement. On a vu, de même, plus d'un acteur ou d'une actrice déchoir peu à peu des plus brillants succès, pour avoir voulu varier leur jeu et leur récitation chaque fois, sous prétexte de se laisser aller aux seules inspirations de la nature et du moment. Sans doute, quelques prétendus connaisseurs ayant fait un mérite de cette variété, l'amour-propre de ces acteurs s'est laissé prendre au piège. Dès lors ils se sont abandonnés à eux-mêmes sans frein ni mesure, et de sublimes qu'ils étaient, surtout dans la tragédie, ils se sont fait un jeu familier à l'excès, quelquefois trivial, en donnant à leurs héros le ton commun des plus simples individus ; au point qu'à la fin ils se sont rendus méconnaissables. Molière lui-même, pour éviter les écueils de cette dangereuse variation, avait imaginé des espèces de notes pour se rappeler certains tons heureux dans des rôles qu'il avait soin de réciter toujours de la même manière ; quelques autres bons comédiens en ont usé comme lui. (*Voyez* PRONONCIATION et VOIX.)

— On peut encore compter, au nombre des causes de la fausse récitation de certains acteurs, leur goût dominant pour une manière particulière de jouer ; souvent ceux qui ont l'art de toucher, veulent porter partout cet art et parce qu'ils ont de la grâce à répandre des larmes, ils sont toujours dans le ton pleureur. En vain la tendresse a-t-elle plusieurs caractères, ces acteurs n'en ont jamais que la même façon de l'exprimer. Ne montrant que de la mollesse et de l'afféterie, où il faudrait montrer de la force et de la dignité, ils poussent des soupirs lorsqu'on leur demande de mâles transports, et ils se plaignent en bergers, lorsqu'il

serait question de se plaindre en rois. Le don des larmes ne suppose pas toujours le discernement qui doit les diriger ; il faut sentir, en répandant des larmes jusqu'où l'art en doit verser. Et il y a bien plus de grâce et de noblesse à en répandre peu que d'en verser un torrent, qui n'exprime que faiblesse ou lâcheté. D'autres, plus sensibles que judicieux, ne savent point modérer à propos les mouvements qu'excite en eux la principale situation de leur personnage. Ils emploient dans tous les sens la même véhémence, et pour donner plus d'énergie à leur jeu, ils y mettent moins de vérité. Quelque violent que soit l'amour d'Énée pour Didon, ce héros ne doit pas vis-à-vis de son confident, même en lui parlant de ses feux, faire éclater la même vivacité que vis-à-vis de la reine de Carthage. De même Néron, au commencement du deuxième acte de *Britannicus*, en parlant à Narcisse de sa passion pour Junie, n'y doit pas mettre la même chaleur que s'il parlait à la princesse. Il n'est pas ordinaire que les personnes qui possèdent leur art, tombent dans les fautes dont nous venons de parler, mais quelquefois, au lieu d'emprunter les sentiments de leur personnage, elles lui prêtent leur propre manière de sentir. Peu d'acteurs ont fait parler Chimène du vrai ton qui lui convient. En représentant ce personnage, les uns donnent trop d'avantage à l'amour sur la nature ; les autres en donnent trop à la nature sur l'amour. Dans leur bouche, la maîtresse du Cid n'est qu'aimante, ou elle ne l'est pas assez. Selon que, dans une situation pareille à la sienne, elles se laisseraient plus entraîner par leur passion pour leur amant, ou par le tendre respect pour le souvenir d'un père, que cet amant aurait privé de

la vie, elles font de leur héroïne, ou une fille sans naturel, ou une froide amante chez qui la réflexion règle tous les mouvements du cœur. Ce n'est plus cette Chimène également vertueuse et passionnée, désolée par la mort d'un père, et tyrannisée par son amour pour Rodrigue, assez courageuse pour demander la mort de ce jeune guerrier, mais trop tendre pour ne pas craindre de l'obtenir.

Si le jeu des personnes qui possèdent leur art n'est pas toujours vrai, combien de contresens ne remarquera-t-on point dans le jeu de celles qui ne sont point exercées, surtout si elles sont privées de la culture que donnent la fréquentation et l'étude du monde. Dans la seconde scène de *Britannicus*, des acteurs débiteront convenablement le premier discours que Burrhus tient en abordant Agrippine. Ils copieront sans peine le ton respectueux avec lequel il répond à cette princesse :

> César pour quelque temps s'est soustrait à nos yeux :
> Déjà par une porte au public moins connue
> L'un et l'autre Consul vous avaient prévenue,
> Madame : mais souffrez que je retourne exprès...

Ignorant l'art de faire changer un discours de nature par la manière de le prononcer, ils échoueront dans les vers suivants :

> Je ne m'étais chargé, dans cette occasion,
> Que d'excuser César d'une seule action :
> Mais puisque sans vouloir que je le justifie,
> Vous me rendez garant du reste de sa vie ;
> Je répondrai, madame, avec la liberté
> D'un soldat qui sait mal farder la vérité.
> Vous m'avez de César confié la jeunesse,
> Je l'avoue, et je dois m'en souvenir sans cesse.

Mais vous avais-je fait serment de le trahir,
D'en faire un Empereur qui ne sût qu'obéir ?
. .
De quoi vous plaignez-vous, madame ? On vous révère.
Ainsi que par César on jure par sa mère.
L'Empereur, il est vrai, ne vient plus chaque jour
Mettre à vos pieds l'Empire, et grossir votre cour ;
Mais, le doit-il, madame ?.....
. .
Vous le dirai-je enfin ? Rome le justifie.
Rome, à trois Affranchis si longtemps asservie,
A peine respirant du joug qu'elle a porté,
Du règne de Néron compte sa liberté.

Pour rendre ces vers avec toute la vérité qu'ils demandent, le comédien, avec les spectateurs d'un certain ordre, aurait besoin de la même finesse d'esprit et de sentiment qui aurait été nécessaire à Burrhus avec Agrippine. Si vous n'employez pas le ton ferme qui convient au caractère de ce ministre, toute la force du discours, et par conséquent sa principale beauté, s'évanouit. Si, en employant ce ton, vous ne faites pas sentir les égards que Burrhus doit à la mère de son souverain, ce discours devient trop dur. On aime à retrouver dans le gouverneur de Néron la noble candeur d'un militaire, qui n'a point appris à la cour l'art criminel de flatter ; mais on serait blessé de ne pas reconnaître en lui la prudence d'un courtisan, qui, au moment même qu'il consent de s'exposer à déplaire, s'efforce de déplaire le moins qu'il lui est possible. On veut qu'il soit sincère, mais en même temps on veut qu'il soit adroit. On trouve bon qu'il fasse entrevoir à Agrippine qu'elle a cessé de régner ; mais il convient qu'en annonçant à cette princesse qu'il n'a plus la même soumission pour ses volontés,

il conserve le même respect pour sa personne. Ce que nous attendrions de Burrhus, nous l'attendons du comédien. Nous exigeons qu'il récite les six premiers vers avec la modeste retenue d'un homme que la nécessité seule détermine à dire la vérité, et non avec l'emportement d'un censeur atrabilaire, qui la dit par humeur. Nous désirons surtout qu'il diminue, par l'adoucissement de sa voix, l'âpreté de ce discours.

> Mais vous avais-je fait serment de le trahir,
> D'en faire un Empereur qui ne sût qu'obéir?

Dans les vers suivants, qu'il ait moins de circonspection, à la bonne heure. Mais qu'il se souvienne du rang d'Agrippine, lorsqu'il ajoute :

> De quoi vous plaignez-vous, madame?

Qu'à cet endroit :

> Mais le doit-il, etc.

il s'attache particulièrement à paraître avoir pour objet de persuader cette princesse, non de l'offenser; de prouver l'injustice de ses prétentions, non de les tourner en ridicule. Les derniers vers sont les plus embarrassants, parce qu'ils contiennent une satire piquante du gouvernement de la mère de Néron. On peut leur donner un air moins injurieux, en empruntant le ton d'un sujet zélé qui ne les prononce qu'avec regret, et en ayant attention avant et après ces mots :

> Vous le dirai-je enfin?

d'affecter d'être incertain, si l'on continuera de parler. Du reste ceci concerne en partie les BIENSÉANCES THÉATRALES. (*Voyez* ce mot et FINESSE.)

RÉCITS. (Du latin *recitare.*) Relations, narrations de faits. Les rôles à récits appartiennent aux grands confidents; il faut d'autant plus de talent pour les remplir, que le public n'est pas ordinairement bien disposé en faveur de ceux qui sont chargés de les représenter, parce qu'en général les principaux récits sont presque toujours connus, et que, par cette raison, ils demandent plus d'action et de variété dans le débit.

RÉCLAME. (Du latin *reclamare.*) 1° Article inséré dans le corps d'un journal pour recommander quelqu'un ou quelque chose. Les acteurs sont généralement avides de *réclames*, d'articles louangeurs; les journaux de théâtres en font foi.. — 2° On entend encore par *réclame*, les mots qui, dans une pièce de théâtre, terminent chaque couplet, et avertissent l'interlocuteur que c'est à lui à parler.

REMPLAÇANT. (*Voyez* DOUBLE.)

RÉPERTOIRE. (Du latin *repertorium.*) Etat du nombre des rôles sus par un acteur; état des pièces qui sont jouées ordinairement à un théâtre, et de celles qui doivent y être jouées pendant une semaine. Ce dernier répertoire devrait toujours être invariable; mais il est rare qu'il en soit ainsi, attendu le chapitre des indispositions, des rivalités, des amours-propres, etc., etc. — Les acteurs qui voyagent doivent choisir un répertoire varié et approprié à leurs moyens, à la nature de leur talent.

RÉPÉTITION. (Du latin *repetitio.*) 1° Représen-

tation d'une pièce ancienne ou nouvelle, sans public, ou devant l'auteur seulement ; 2° partie de représentation à huis clos d'une pièce déjà jouée.

Nous l'avons dit ailleurs : il serait nécessaire de répéter comme si l'on représentait ; cette règle est souvent méconnue des comédiens, qui ne l'observent guère qu'aux dernières répétitions des pièces nouvelles. Les répétitions sont ordinairement décousues et lâches ; elles sont souvent l'occasion de causeries très étrangères à l'art théâtral. Rien n'est si fort que l'habitude : une jeune actrice jouant dans un opéra-comique, s'amusait, en répétant, d'ajouter des variantes à un couplet finissant ainsi :

> ... Un peu plus tard,
> Si ma mère n'était venue,
> J'étais... j'étais perdue.

Cette actrice changeait ordinairement ce dernier mot en un plus énergique et finissant par la même rime, et elle eut le malheur de le dire à la représentation. On peut juger de l'effet que cela produisit dans la salle.

On ne devrait rien rabattre de ses moyens aux répétitions, excepté pour celles qui ont lieu le jour de la représentation même. Les comédiens ont aussi l'habitude de faire les premières répétitions les rôles à à la main. C'est une mauvaise coutume ; il ne faut répéter que lorsqu'on est en état de bien répéter.

Répétition de mots importants dans la même tirade ou dans la même phrase. Lorsqu'on prononce deux fois le même mot, ou que l'on répète un membre de phrase, surtout par ironie, on doit gra-

duer l'énergie de l'expression. Un des exemples les plus frappants de ce principe se trouve dans les imprécations de Camille (dans les *Horaces*), lorsqu'elle prononce, devant son frère, les quatre vers suivants :

> Rome, l'unique objet de mon ressentiment ;
> Rome, à qui vient ton bras d'immoler mon amant ;
> Rome, qui t'a vu naître et que mon cœur abhorre ;
> Rome, enfin, que je hais, parce qu'elle t'honore.

Ces imprécations sont une de celles les plus terribles au théâtre. C'est surtout dans des cas semblables à celui que nous citons, que les acteurs doivent ménager leurs moyens en commençant.

Rien n'est plus difficile que de juger une pièce de théâtre à la répétition. Les parties qui paraissent les meilleures manquent parfois leur effet sur le vrai public. Les passages auxquels on n'avait pas fait attention ressortent de l'ombre, et obtiennent un grand succès. Enfin, telle pièce qui ne réussit pas, fera fureur à la reprise. Le public est si capricieux ! (*Voyez* PUBLIC.)

REPOS. (Du latin *pausa*.) Interruption dans le débit. Il y a des rôles ou des passages de rôles hors nature, que l'on ne pourrait pas jouer si l'on ne disposait ou si l'on ne classait pas d'avance des repos ; nous disons *hors nature*, parce que les événements que ces rôles représentent, quoique réels, ne sont pas arrivés dans l'espace de deux ou trois heures, que dure ordinairement une pièce de théâtre. Ne point distinguer les sens par des intervalles suffisants et s'arrêter pour reprendre haleine quand l'esprit de

l'auditeur est en suspens sont les moyens de rendre inintelligibles les discours les plus clairs. La règle du *repos* est une des plus connues : les comédiens pêchent souvent par là ; il semble qu'ils prennent à tâche de s'arrêter à chaque fin de vers, ce qui reproduit toujours à l'oreille une ressemblance choquante. *L'harmonie du débit* dépend du *repos* ou de la *respiration* à propos. Un très grand avantage qu'on tire du repos que l'on prend en récitant, c'est de trouver des *inflexions vraies*, c'est de se pénétrer davantage : en allant vite, on ne peut point penser à ce qu'on va dire, donc on ne peut pas le dire bien ; en prenant des repos, vous captivez facilement l'attention du spectateur. Talma excellait dans l'art de prendre ses repos. (*Voyez* TEMPS.)

REPRÉSENTATION. Action de représenter une pièce de théâtre, de la jouer au public.

Les fictions dramatiques nous plaisent d'autant plus qu'elles sont plus semblables à des aventures réelles : la perfection que nous désirons le plus dans la représentation est ce qu'au théâtre on nomme *vérité*, c'est-à-dire le concours des apparences qui peuvent servir à faire illusion aux spectateurs. Elles se divisent en deux classes. Le jeu des acteurs produit les unes ; les autres sont étrangères à ce jeu, et elles sont l'effet de certaines modifications qui se trouvent dans le comédien, ou nous les devons aux travestissements qu'il emprunte, et à la décoration de l'endroit où il joue. Les apparences du premier genre, c'est-à-dire celles qui naissent du jeu théâtral, sont les plus importantes à l'illusion ; elles consistent dans

l'observation parfaite des *convenances*. (*Voyez ce mot.*)

Le jeu d'un acteur n'est vrai qu'autant qu'on y aperçoit tout ce qui convient à l'âge, à la condition, au caractère et à la situation du personnage. Un acteur qui se propose de représenter les effets d'une passion, ne doit donc pas, s'il veut jouer avec vérité, se contenter d'emprunter les mouvements que cette passion excite également chez tous les hommes. Il faut qu'elle prenne chez lui la forme particulière qui la distingue dans le sujet dont il entreprend d'être la copie. La colère d'un héros n'est pas la même que celle d'un valet et la douleur d'une reine est différente de celle d'une bourgeoise. L'expression doit, ainsi que les autres mouvements, varier selon le personnage. Chez un jeune homme, l'amour éclate en transports impétueux. Chez un vieillard, il a coutume de ne se manifester qu'avec plus de circonspection et de ménagement ; une personne d'un rang supérieur met dans ses regrets, dans ses plaintes, dans ses menaces, plus de décence et moins d'emportement qu'un homme sans naissance et sans éducation. L'affliction par la perte d'un trésor se peint sur la figure d'un avare avec des couleurs tout autrement vives que sur celui d'un prodigue, et l'homme orgueilleux ne rougit pas de la même façon que l'homme modeste. La vérité de l'expression dépend de la vérité de l'*action* et de la vérité de la *récitation*. (*Voyez ces mots.*)

REPRÉSENTATION (PREMIÈRE). Exposition devant le public d'une pièce nouvelle. Il ne faut pas

s'en tenir aux délibérations d'une première séance; on ne juge bien des ouvrages de goût qu'à la longue, et même, dans des choses plus graves, on peut voir que le public n'a jamais jugé qu'avec le temps. Il est impossible de compter sur le succès d'une première représentation; un rien peut quelquefois tout gâter.

RÉPUTATION. (Du latin *reputatio*.) Renom, estime, opinion publique.

La carrière du théâtre est plus épineuse que celle de la fortune. Si vous avez le malheur d'être médiocre, voilà des remords pour la vie; si vous réussissez, voilà des ennemis implacables. Ainsi vous marchez sur le bord d'un abîme, entre le mépris et la haine. — La pratique des devoirs donne la *réputation*; le génie, les talents procurent la *célébrité*; c'est le premier pas vers la *renommée*, qui est plus étendue.

RESPIRATION. (Du latin *respiratio*.) Action d'attirer et de repousser l'air; mouvement de la poitrine par lequel l'air entre dans les poumons et en sort alternativement. Elle consiste donc en deux mouvements opposés, dont l'un se nomme *inspiration*, l'autre *expiration*. Les propres organes de la respiration sont les poumons, la trachée artère, le larynx. Il faut respirer le plus souvent possible et de manière à ne pas dénaturer le sens de la phrase, et surtout il ne faut pas attendre que l'on en ait besoin; autrement dans les morceaux violents, c'est ce qui amène ce hoquet désagréable qui détruit toute l'illusion, et montre un ouvrier fatigué, au public, lorsqu'il ne doit toujours voir qu'un personnage. Il ne faut jamais respirer entre le verbe et son régime, le substantif et son

régime, le substantif et l'adjectif, à moins qu'il n'y ait énumération ; mais il faut respirer au sujet, parce que cela fixe l'attention des spectateurs. Il peut y avoir des demi-respirations, des quarts de respiration ; c'est un tact fin, chez l'acteur, qui les lui fait placer à propos. La voix est une action qui dépend entièrement de la respiration. (*Voyez* voix.)

RÉTICENCE. (Du latin *reticentia*).Figure de rhétorique par laquelle on supprime une chose qu'on devait dire, ou bien lorsqu'on la fait entendre sans la dire. Il peut y avoir des réticences dans le jeu des acteurs ; mais il ne faut pas, d'après le principe de Lekain, les rendre trop fréquentes. (*Voyez* SENS SUSPENDUS.)

RIRE. (Du latin *ridere*.) Mouvement du visage accompagné d'éclat, et causé par l'expression qu'excite en nous quelque chose de plaisant ou d'agréable. Rien n'est plus ridicule que les comiques qui veulent rire avec le public des mots saillants de leurs rôles. Nous répétons que l'acteur doit constamment oublier qu'il a un public devant lui ; c'est donc un des plus grossiers contresens qu'il puisse faire, que de s'avancer, dans certains passages de rôle, vers les spectateurs, comme pour les inviter à bien écouter ce qu'il va dire. (*Voyez* GAITÉ.)

ROLE. (Du latin *rotulus*, rouleau.) 1° Ce que doit réciter un acteur dans une pièce de théâtre ; 2° personnage qu'il représente.

La première étude à faire est de lire plusieurs fois la pièce, d'en étudier tous les rôles, et ensuite d'analyser particulièrement le sien. C'est à cette étude gé-

nérale d'un ouvrage que Lekain dut l'ensemble étonnant qu'il mettait dans ses rôles ; il remplissait à lui seul tout le théâtre, parce qu'il possédait l'ouvrage entier, ce qui devait nécessairement rendre le personnage plus vrai ; car lorsqu'on ne sait que les derniers mots d'un discours auquel on doit répondre, on est exposé continuellement à ne pas donner à la réplique toute la vérité qu'elle demande. Une des plus importantes études à faire sur un rôle est de chercher à lui donner le caractère qu'il exige, et ensuite l'endroit où ce caractère, une fois reconnu, se faire sentir avec le plus de force. Il n'y a pas de scène, dans une pièce, qui ne produise quelque modification sensible dans le caractère du rôle d'un personnage. Il faut que le comédien juge, d'après le caractère de son rôle, quelle attitude et quel maintien il doit choisir pour les scènes tranquilles du simple dialogue, et pour les scènes muettes. Le comédien doit trouver ordinairement le caractère de son rôle dépeint dans celui des autres personnages, et très souvent aussi dans les propres paroles qu'il prononce. Il n'y a qu'une seule manière de concevoir une pensée écrite, il n'y en a qu'une seule de la répéter, et il n'est pas nécessaire de l'avoir créée pour en saisir l'esprit avec autant de justesse que l'auteur lui-même ; mais d'une pensée isolée à l'œuvre entière, la différence est si grande, que souvent une première erreur vous en fait commettre mille. Avec beaucoup d'esprit, avec une intelligence parfaite, on peut quelquefois mal saisir l'esprit d'un rôle. Souvent une pensée présente deux sens bien différents et tous deux semblent être dans la nature du rôle : l'auteur lui-même a quelquefois de la peine à

décider précisément dans quel sens il l'a conçue, et, par conséquent, comment elle doit être rendue. Pierre Corneille avouait, en toute humilité, qu'il n'entendait rien aux quatre vers suivants, de *Tite* et *Bérénice* :

> Faut-il mourir, madame, et si proche du terme ?
> Votre illustre inconstance est-elle encore si ferme
> Que les restes du feu que j'avais cru si fort,
> Pussent dans quatre jours se promettre une mort ?

Baron, ayant prié Corneille de lui expliquer ces quatre vers, en lui avouant qu'il ne les entendait pas, en reçut cette réponse : — « Je ne les entends pas trop bien non plus ; mais récitez-les toujours ; tel qui ne les entendra pas les admirera peut-être. » — Il est certain que dans les tragédies pour lesquelles l'enthousiasme s'est le plus prononcé, il se trouve ainsi des passages dont la réflexion la plus approfondie ne saurait saisir le sens : faut-il alors faire comme Baron, les réciter sans les comprendre ?... La manière dont on lit et dont on conçoit un rôle, la première fois, est ordinairement la meilleure. Une méthode générale que l'on peut proposer pour l'étude des rôles est celle-ci : 1° lire plusieurs fois la pièce ; 2° en analyser l'action ; 3° lire et étudier son rôle; 4° le copier; 5° analyser le caractère ; 6° son changement d'expression à chaque scène ; 7° le caractère des entrées ; 8° celui des sorties ; 9° les mots qui *caractérisent* particulièrement le personnage ; 10° noter les passages remarquables ; 11° s'appliquer au costume exact ; 12° savoir parfaitement son rôle.

ROLE (PREMIER). Rôle principal dans une œuvre dramatique.

Les *premiers rôles* exigent surtout un certain air de noblesse dans la physionomie, dans la tournure de la taille, et jusque dans le son de la voix. Ce n'est pas précisément une jolie figure, une belle jambe, un corps bien tourné, qui constituent cet air de noblesse. Avec toutes ces qualités, on peut avoir quelquefois l'air très commun. L'air noble et un *je ne sais quoi* qu'il est plus aisé d'apercevoir que de définir, mais sans lequel on ne réussira que difficilement dans les premiers rôles.

Un acteur, d'une taille courte et d'une figure ingrate, après avoir joué un grand rôle tragique, où il avait été mal reçu, vint haranguer le public, et finit son discours par dire : — « Au reste, Messieurs, il vous est plus aisé de vous accoutumer à ma figure, qu'à moi d'en changer. »

ROMAIN. Nom donné aux *claqueurs*. (*Voyez* APPLAUDISSEMENT.)

ROUSTISSURE. C'est quand un acteur, à l'aide d'un jeu faux et d'un effet de voix qui n'est pas naturel, se fait applaudir.

ROUTINE. 1° Faculté acquise par l'habitude plus que par l'étude ; 2° usage consacré par l'habitude et qu'on suit sans réflexion.

La routine fait des automates, non des comédiens.

S

SACRAMENTAL. (*Voyez* auto-sacramentaux.)

SAINT-MARCEL. (*Voyez* théatres de paris.)

SALLE DE SPECTACLE. Théâtre.

Les premiers théâtres furent construits par les Grecs. Ils étaient bien autrement vastes que nos plus grandes salles de spectacle modernes.

La scène représentait : un palais avec des colonnes et des statues, si l'on devait jouer une tragédie ; un édifice particulier, si l'on donnait une comédie ; enfin des maisons rustiques entourées d'arbres, des rochers, et tout ce qui compose une vue de la campagne, lorsqu'on mettait sous les yeux du public une pièce du genre satirique ou comique.

Grâce à l'étendue de la scène, la vraisemblance était plus réelle. Les illusions de la perspective, la variété des reliefs produisaient des effets que nos théâtres, depuis la Grèce et la Rome ancienne, ne savent plus offrir aux spectateurs.

Un théâtre, pour être construit d'après les règles, à Athènes, devait représenter une place publique, le péristyle d'un palais ou l'entrée d'un temple de grandeur naturelle. Il devait être fait de telle façon qu'un personnage pût être vu par les spectateurs, tout en restant caché aux autres acteurs en scène, si cela

était nécessaire à la vraisemblance de l'action. Mais la condition première qu'on observait chez les anciens, c'était qu'à toutes les places, quelles qu'elles fussent, la parole arrivât claire et distincte.

Les Grecs avaient de magnifiques salles de spectacle, édifices grandioses pour la construction et l'entretien desquels ils dépensaient des sommes énormes. Ainsi les ornements et les décorations pour les pièces d'Euripide et de Sophocle endettèrent, dit-on, la république d'Athènes.

Les Romains furent longtemps avant d'imiter les Grecs dans la construction de leurs théâtres. Ils les élevaient en bois, ne les faisant alors servir que quelques jours. Le premier qui voulut qu'on bâtit un théâtre en pierre et en marbre, destiné à être un édifice durable, fut Pompée. Un autre théâtre fut construit par ordre de Marcellus et ouvert par Auguste.

Les premiers théâtres qui ont pris place parmi les beaux édifices de Rome étaient calqués sur le modèle des théâtres grecs. Chacun d'eux avait un *amphithéâtre* en demi-cercle, entouré de portiques et garni de sièges en pierres environnant un espace appelé orchestre. En avant se trouvait la scène, grande façade décorée de trois ordres d'architecture ; en arrière de la scène on réservait l'emplacement destiné aux acteurs, ce qu'on nomme de nos jours le derrière du théâtre, et ce qui comprend les coulisses, le foyer des artistes, les loges particulières et les accessoires nécessaires pour les costumes et les machines.

Le théâtre romain avait trois étages ; chaque étage neuf rangs de degrés, en comptant le palier qui séparait les étages et permettait de tourner autour de

chacun d'eux. Le palier tenant la place de deux degrés, il en restait sept où l'on pouvait s'asseoir, Ainsi. chaque étage avait sept rangs de sièges.

Les places étaient marquées et distinctes, selon les fonctions ou la noblesse du spectateur. Par exemple, les chevaliers occupaient les quatorze premiers rangs du théâtre. Ils avaient donc pour eux le premier et le second étage. Le troisième était abandonné au peuple, avec le portique supérieur. C'était le *parterre* et ce qu'on est convenu d'appeler de nos jours le *paradis*, qu'on laissait au *populaire*.

Cet usage de démarcation n'exista pas cependant toujours. On commença par séparer les sénateurs du reste des spectateurs ; plus tard, on étendit cette mesure aux chevaliers, puis enfin aux femmes, auxquelles on accorda le troisième portique.

Les théâtres grecs et romains étaient construits avec la plus grande magnificence. C'étaient de vastes enceintes accompagnées de portiques, de galeries couvertes et de guniconques. Plus de soixante mille spectateurs occupaient les différents étages de ces salles immenses : et pour épurer et rafraîchir l'air, on avait même imaginé des jets d'eau de senteur, qui, serpentant à travers les statues dont le sommet était garni s'épanchaient de toutes parts en forme de rosée. Aucun édifice de ce genre n'égala le théâtre de l'édile Æmilius Scaurus. Il était composé de trois ordres d'architecture et soutenu par trois cent soixante colonnes dont les plus élevées étaient de bois doré, celles du milieu de cristal de roche, et les dernières de marbre de Crète, toutes de 38 pieds d'élévation. Dans les intervalles étaient rangées des statues de bronze au

nombre de trois mille ; tout l'édifice contenait, 80.000 spectateurs. Les tapisseries, les tableaux, les décorations, qui ornaient ce théâtre, étaient si précieux, qu'étant devenus quelque temps après sa construction la proie d'un incendie, on en estima la perte à 100 millions de sesterces équivalant à 12 millions de notre monnaie. Curion fit aussi construire deux grands théâtres en bois, si ingénieusement imaginés, qu'en les faisant mouvoir sur les pivots, on déplaçait à volonté et la scène et les spectateurs. Pline nous apprend que le gendre de Sylla fit placer 3.000 statues sur un seul théâtre pouvant, comme nous l'avons dit, contenir un très grand nombre de spectateurs, et n'étant pas, comme de nos jours, restreint à des espaces relativement fort exigus, il était nécessaire, pour éviter l'encombrement, de laisser des dégagements en proportion avec la foule qui assistait au spectacle.

Les portes par où le peuple se répandait sur les degrés étaient donc disposées de telle sorte, entre les escaliers, que chaque escalier répondait par en haut à une de ces portes, et que toutes ces dernières se trouvaient, par le bas, au milieu même des degrés, dont les escaliers faisaient la séparation. On ne saurait au reste donner une idée plus juste de cette combinaison, qu'en rappelant les tribunes qu'on élève sur nos places publiques, pour les fêtes, pour les courses et pour les grandes représentations destinées à être vues de la population tout entière, spectacles ou fêtes pour lesquels des places spéciales sont réservées à un public d'élite qu'on veut isoler de la foule.

On conçoit que les vastes théâtres des anciens nécessitaient une acoustique spéciale pour que les ac-

teurs pussent se faire entendre de tous les spectateurs. On arrivait à la solution de ce problème par deux moyens factices : les maques qui couvraient la tête des acteurs en scène, les vases d'airain qu'on plaçait dans certaines parties de la salle et qui donnaient à la voix une sonorité singulière.

La scène se divisait en trois parties distinctes. La première partie, grande face de bâtiment s'étendant d'un côté du théâtre à l'autre, recevait les décorations : c'était la scène proprement dite. Deux petites ailes en retour, assez semblables aux ailes des coulisses actuelles, terminaient cette partie. Une grande toile ou rideau, dans le genre de celui en usage sur nos théâtres, s'étendait entre ces deux ailes. Seulement le jeu de la toile n'avait pas la même signification que celui de la nôtre. Ainsi, chez les anciens, au lieu de *lever* cette toile au commencement de la pièce, on la *baissait* ; au lieu de la baisser à la fin, on la levait.

Le fait est qu'elle servait de décoration plutôt que de rideau. Le fond du théâtre restait donc ouvert quand les acteurs n'étaient pas en scène ; il était fermé, au contraire, pendant le cours de la représentation.

La seconde partie, grand espace libre situé en avant de la troisième, était l'espace dans lequel se jouait la pièce.

La troisième partie, espace ménagé en arrière, était destinée aux acteurs et au jeu des machines.

On voit par ce court exposé des salles de spectacle chez les anciens, que nous avons copié leurs théâtres en beaucoup de choses, mais sur une petite échelle. (*Voyez* AMPHITHÉATRE et CIRQUE.)

La représentation des trois tragédies de Sophocle coûta plus aux Athéniens que la guerre du Péloponèse. Les Romains affectèrent aussi des fonds énormes pour construire des amphithéâtres et même pour payer les acteurs. Roscius avait un revenu annuel de 75.000 livres. Jules César donna 60.000 livres à Sabianus pour engager ce poète à jouer lui-même dans une pièce de sa composition. Æsopus, contemporain de Cicéron, laissa en mourant, à son fils, une succession de 2.500.000 livres qu'il avait amassées à jouer la comédie.

SALUT. (Du latin *salus*.) Action de saluer.

Les trois saluts sont de rigueur toutes les fois qu'un comédien s'approche de la rampe, pour faire une annonce quelconque au public, qui répond par des applaudissements à cette politesse. Tous les ans, à la Comédie-Française, vers l'époque du carnaval, on donne le *Malade imaginaire* avec la *Cérémonie*, dans laquelle tous les acteurs viennent saluer le public suivant leur ordre de réception, en commençant par le dernier reçu.

SCÈNE. (Du latin *scena*.) — Lieu où les pièces de théâtre sont représentées. Ce mot vient du grec σκηνη et signifie une tente, une espèce d'habitation portative, ou fermée, pour un temps, de feuillages, de toiles, de peaux ou d'ais, dans laquelle on représentait d'abord des poèmes dramatiques. La scène était proprement une suite d'arbres rangés les uns contre les autres, sur deux lignes parallèles qui formaient une allée et un portique champêtre, pour donner de l'ombre, et pour garantir des injures de l'air ceux qui étaient placés dessous. C'était là qu'on représentait les pièces

avant qu'on n'eût construit les théâtres. Cassiodore tire aussi le mot *scène* de la couverture et de l'ombre du bocage sous lequel les bergers représentaient anciennement les jeux de la belle saison.

Scène se prend aussi, dans un sens particulier, pour les décorations du théâtre : c'est ainsi qu'on dit : « *la scène change,* » pour exprimer un changement de décoration. Vitruve nous apprend que les anciens avaient trois sortes de décorations ou de scènes sur le théâtre. L'usage était de représenter des bâtiments ornés de colonnes et de statues sur les côtés ; et dans le fond, d'autres édifices, dont le principal était un temple ou un palais pour la tragédie ; une maison ou une rue pour la comédie ; une forêt ou un paysage pour la pastorale, c'est-à-dire pour les pièces satiriques, les atellanes, etc. Les décorations étaient, ou versatiles, lorsqu'elles tournaient sur un pivot, ou coulantes, lorsqu'on les faisait glisser dans les coulisses, comme cela se pratique encore aujourd'hui ; selon les différentes pièces, on changeait la décoration ; et la partie qui était tournée vers les spectateurs s'appelait *scène tragique, comique* ou *pastorale*, selon la nature du spectacle auquel elle était assortie. — On appelait encore *scène* le lieu où l'auteur suppose que l'action s'est passée. Ainsi, dans *Athalie*, la scène est dans le temple de Jérusalem, dans un vestibule de l'appartement du grand prêtre. — Une des principales lois du poème dramatique est d'observer *l'unité de la scène*, autrement dit *l'unité de lieu*. En effet, il n'est pas naturel que la scène change de place, et qu'un spectacle, commencé dans un endroit, finisse dans un autre tout différent, et souvent très éloigné.

Les anciens, et particulièrement Térence, ont soigneusement observé cette règle. Dans les comédies de ce dernier, la scène ne change presque jamais ; tout se passe devant la porte d'une maison, où il fait naturellement rencontrer ses personnages. On ne change généralement la scène que pendant les entr'actes, afin que, pendant cet intervalle, les acteurs soient censés avoir fait le chemin nécessaire.

Scène est aussi une division du poëme dramatique déterminée par l'entrée d'un nouvel acteur. On divise les pièces en actes, et les actes en scènes. Les anciens ne mettaient jamais plus de trois personnages sur la scène, excepté les chœurs, dont le nombre n'était pas limité. Il doit y avoir une conduite dans chaque scène comme dans la pièce entière. Toutes les fois qu'un acteur entre ou sort du théâtre, l'art exige que le spectateur soit instruit des motifs qui l'y déterminent.

Corneille est le premier qui ait pratiqué cette règle si belle et si nécessaire, de lier les scènes, et de ne faire paraître aucun personnage sans une raison évidente. Plus il est difficile de lier les scènes d'une œuvre dramatique, plus cette difficulté vaincue a de mérite ; mais il ne faut pas la surmonter aux dépens de la vraisemblance et de l'intérêt. Chaque scène veut la même perfection. Il faut la considérer, au moment qu'on la travaille, comme un ouvrage entier qui doit avoir son commencement, ses progrès et sa fin. Il faut qu'elle marche comme la pièce, et qu'elle ait, pour ainsi dire, son exposition (état où se trouvent les personnages, et sur lequel ils délibèrent), son nœud (intérêt ou sentiment qu'un des personnages oppose aux désirs des autres), et son dénoûment (état de fortune

ou de passion où la scène doit les laisser). Après quoi l'auteur ne doit plus perdre de temps en discours qui, tout beaux qu'ils seraient, auraient du moins la froideur de l'inutile. D'après Corneille, toute première scène qui ne donne pas envie de voir les autres ne vaut rien. Après une scène de politique, il n'est guère possible qu'une scène de tendresse puisse réussir. Le cœur veut être mené par degrés, il ne peut passer rapidement d'un sujet à un autre, et toutes les fois qu'on promène ainsi le spectateur d'objets en objets, tout intérêt cesse. Tout doit être action dans un drame, et surtout dans la tragédie ; non que chaque scène doive être un événement ; mais chaque scène doit servir à nouer ou à dénouer l'intrigue.

SENS. Faculté de recevoir des impressions extérieures. (*Voyez* SENSATION.)

SENS DES MOTS ; CONTRESENS. Signification, erreur. Un mot n'a jamais qu'un sens direct. Les contresens sont communs au théâtre dans la bouche des acteurs qui ne raisonnent ni n'approfondissent leurs rôles.(*Voyez* CONTRESENS.)

SENS SUSPENDU. Réticence. Il est très difficile, au théâtre, de ne pas être froid, lorsque des sens suspendus se rencontrent, surtout dans le cours d'une tirade animée ; il faut que l'acteur continue du geste et de la physionomie la pensée qu'il allait exprimer oralement, mais qu'un motif quelconque, ou son interlocuteur même, l'interrompant, lui fait supprimer. Les tragédies de premier ordre ont très peu de sens suspendus. Racine, surtout, s'est attaché à ne pas en

abuser. Les pièces de deuxième et de troisième ordre en fourmillent. Une partie de ces suspendus ne signifient rien; ils rendent l'action ennuyeuse.

SENSATION. (Du latin *sensatio*.) Impression que l'âme reçoit par les sens, qui sont comme ses instruments. La vivacité des sensations et la faculté de les rendre avec vérité donnent ce tact fin qui choisit le trait important d'un objet pour le caractériser, et les couleurs pour le rendre frappant. *Ravissement* et *désespoir* sont les mots qui désignent le plus haut degré des sensations agréables ou désagréables.

SENSIBILITÉ. (Du latin *sensibilis*.) Manière plus délicate, plus vive, plus exquise de sentir.

Point de sensibilité sans détails. Celui qui croit provoquer sa sensibilité par des efforts et des éclats, n'en aura jamais ; quand le cœur parle, la poitrine, la tête et toutes les fibres de l'organisation lui sont subordonnées, et ne lui fournissent que les moyens nécessaires à son explosion ; mais quand la tête seule veut remplacer le cœur, elle le comprime et l'étouffe. L'énergique agit successivement et par degrés : le sensible frappe sur-le-champ. Il y a des acteurs et surtout des actrices qui sont maniérés jusque dans les moments d'expansion et de pathétique. Alors ce n'est plus sensibilité; c'est de la *sensiblerie*.

SENTIMENT. Affection de l'âme; perception des objets par les organes des sens. Les sentiments en poésie et particulièrement dans le poème dramatique, sont les pensées qu'expriment les personnages. Les mœurs forment l'action tragique, les sentiments l'ex-

posent en découvrant ses causes, ses motifs, etc. Les sentiments sont aux mœurs ce que les mœurs sont à la fable. Dans les sentiments, il faut avoir égard à la nature et à la probabilité. Un furieux, par exemple, doit parler comme un furieux ; un héros comme un héros, etc. Les sentiments servent beaucoup à soutenir les caractères. Comme l'a dit Corneille, tout sentiment qui n'est pas à sa place, sèche les larmes qu'une situation attendrissante faisait couler. Un acteur qui manque de sentiment n'est regardé que comme un déclamateur, ce qui tient au sentiment est fondé sur une base inaltérable : le cœur de l'homme est partout essentiellement le même ; le sentiment aura donc partout le même caractère et la même expression. La scène qui fait couler des larmes à Paris arrachera des pleurs partout où elle sera jouée. Le sentiment dans une scène dialoguée naît presque toujours, dans un des interlocuteurs, de ce que dit l'acteur ; sans cela tout est froid, tout est sec, rien n'est senti. Les acteurs sont trop souvent portés à exagérer les sentiments qu'ils n'éprouvent pas. Les personnes qui sont nées tendres, croient pouvoir; avec cette disposition, entreprendre de jouer la tragédie ; celles dont le caractère est enjoué se flattent de réussir à la comédie, et il est vrai que le don des pleurs chez quelques acteurs tragiques, et la gaieté chez les comiques, sont deux des plus grands avantages qu'on doive souhaiter. Mais ces avantages ne sont qu'une partie de ceux dont l'idée est renfermée dans ce mot : *sentiment*. La signification de ce mot a beaucoup plus d'étendue, et il désigne, dans les comédiens, la facilité de faire succéder dans leur âme les diverses pas-

sions dont l'homme est susceptible, comme une cire molle, qui dans les doigts d'un savant artiste devient alternativement une Médée ou une Sapho, il faut que l'esprit et le cœur d'une personne de théâtre soient propres à recevoir toutes les modifications que l'auteur veut leur donner. L'art ne tient jamais lieu de sentiment. Dès qu'un acteur manque de cette qualité, tous les autres présents de la nature et de l'étude sont perdus pour lui. Il est aussi éloigné de son personnage, que le masque l'est du visage. Le don de plier son âme à des impressions contraires est nécessaire dans la tragédie ; peut-être, contre le préjugé commun, l'est-il encore plus dans la comédie. La majesté de la tragédie ne lui permet de nous occuper que d'actions éclatantes, et elle est obligée d'user constamment des ressorts qui sont le plus en possession de les produire. Les principaux de ses ressorts sont l'amour, la haine, l'ambition, etc. Non seulement la tragédie n'a qu'un certain nombre de passions favorites, mais celles qui sont à son usage ont entre elles de la conformité, parce qu'elles sont ou violentes ou tristes. Les héros s'emportent ou se plaignent, etc. Toutes les passions sont, au contraire, du domaine de la comédie, et l'acteur comique ne peut passer que pour novice dans son art, lorsqu'il ne sait pas exprimer également les transports d'une joie folle et ceux d'un vif chagrin, la tendresse ridicule d'un vieillard amoureux et la sinistre colère d'un jaloux, etc. Les poètes comiques, sachant que l'uniformité est la plus cruelle ennemie de la comédie, sont attentifs à rendre leurs acteurs, dans le cours d'une même pièce, quelquefois dans le cœur d'une même scène, le jouet d'une infinité d'impressions

contraires, dont l'une chasse subitement l'autre, pour être chassée elle-même aussi subitement par une troisième. Mais si, en jouant, par exemple, un morceau de grande passion, on ressent ordinairement une émotion très vive, l'art du comédien consiste à connaître parfaitement quels sont les mouvements de la nature dans les autres, et à demeurer toujours assez le maître de son âme pour la faire, à son gré, ressembler à celle d'autrui. On doit, sans doute, en jouant la comédie, savoir passer rapidement de l'un à l'autre de ces divers mouvements de l'âme dont il est ici question ; mais il faut quelquefois encore se plier à toutes sortes de caractères, même les plus opposés. Cette rare aptitude, cette capacité presque magique, constitue le véritable comédien, et le distingue du simple acteur. Pour peu qu'on veuille y faire attention, on conviendra de la prodigieuse différence de l'un à l'autre.

Le simple acteur, proprement dit, remplira, si l'on veut, parfaitement bien un genre, soit tragique, soit comique, sans pouvoir sortir de là, ni jamais s'étendre plus loin. Au lieu que l'habile comédien saisira toute espèce de caractère. Vrai caméléon, il prendra toutes sortes de formes indistinctement, passera du rôle d'un jeune homme à celui d'un vieillard, d'un rôle de valet à celui de petit-maître, et les représentera tous avec un égal succès.

SERVANTE. (*Voyez* SOUBRETTE.)

SERVIR. (Du latin *servir*.) Signifie l'attention qu'ont deux acteurs de se faire tel geste convenu, ou

de parler sur un tel ton de voix, pour produire un certain effet. (*Voyez* NUANCES.)

SIFFLET. Son aigu ; marque d'improbation. L'origine du sifflet au théâtre vient de ce qu'au commencement le machiniste qui voulait faire baisser la toile à la fin d'un acte ou d'une pièce, se servait d'un sifflet. Le public l'a imité en cela, que lorsqu'un acteur ou une pièce lui déplaisent, il siffle pour le prouver. Il serait peut-être plus digne de se retirer.

— Il arriva jadis que, dans un moment où une pièce n'obtenait pas de succès, un plaisant se mit à siffler ; le garçon de théâtre croyant que c'était le machiniste, baissa la toile ; depuis cette aventure, on sonna pour faire baisser le rideau.

SILENCE. (*Voyez* TEMPS.)

SITUATION. (Du latin *situs*.) Moment de l'action qui excite un grand intérêt. Lorsqu'une situation est très pressante, on n'a pas le temps de parler, il faut *agir*; ce sont les actions et les mouvements qui produisent alors les grands effets. — On appelle *situations implexes* celles où le personnage est obligé de satisfaire à des intérêts opposés. — *Etre en situation*, c'est être dans les conditions voulues.

SOCIÉTÉ DE COMÉDIENS. Réunion, assemblée d'artistes dramatiques.

En 1757 on disait encore au Conseil d'Etat du roi, dans le préambule des règlements de la Comédie-Française : « Troupe de comédiens français. »

On s'est servi ensuite du mot *Compagnie*, comme plus relevé et plus décent.

Le Sage dit en plaisantant dans *Gil Blas* :

« — Il ne faut point dire la *Troupe* ; il faut dire la *Compagnie*. On dit une troupe de bandits, une troupe de gueux, une troupe d'acteurs ; mais on doit dire une compagnie de comédiens. »

Plus tard on a dit :

« Société des Comédiens français. »

Cette locution est réservée maintenant aux Théâtres nationaux.

— La *Société des Artistes dramatiques*, fondée par M. le baron Taylor, notre père à tous, écrivains et artistes, a pour but de venir en aide aux acteurs malades, invalides ou sans emploi.

C'est là une idée généreuse et féconde, à laquelle ont applaudi tous les amis des Beaux-Arts et de leurs interprètes.

Quant à M. le baron Taylor, ce saint Vincent de Paul des artistes et des écrivains, il a passé toute sa noble vie à faire le bien, pour lequel il avait un tact exquis et dont il eut au suprême degré le génie.

Il a eu la charité ingénieuse.

C'était l'obligeance et la bonté faite homme.

SON. (Du latin *sonus*.) Bruit ; ce qui frappe l'ouïe, simple émission de la voix dont les différences essentielles dépendent de la forme du passage que la bouche prête à l'air qui en est la matière ordinaire. Le son de la voix est déterminé par la constitution physique de l'organe ; le travail et l'exercice fortifient cette constitution. (*Voyez* voix.)

C'est le travail de la bouche qui épuise et fortifie les sons. Pour parler purement, les sons doivent sortir de

la voûte du palais : et le travail des lèvres doit les modifier et les perfectionner. Un son parfait est celui qui sort pur et se maintient pur, pendant sa durée ; ses perfections sont : justesse, unité, beauté de timbre et justesse de mouvement. Un son a trois parties distinctes pour le calcul : le commencement ou l'émission, le milieu et la fin ; pour l'exécution, ces parties ne doivent faire qu'un tout parfaitement égal. Il faut nourrir, entretenir, arrondir les sons. La qualité des sons contribue à l'expression du sentiment. L'âme de la voix est dans les sons prolongés et soutenus.

SORTIE. (Du latin *sortiri*.) Action de quitter la scène. Dans un grand nombre de cas, une sortie produit de l'effet, en gesticulant ou parlant toujours jusqu'à la coulisse. Cette manière donne de la vérité au jeu et à la sortie de l'acteur ; il n'a pas l'air de sortir parce que cela lui est prescrit par son rôle. Les adieux se font souvent gauchement, au théâtre ; cela vient en partie de ce que les acteurs parlent et marchent trop vite en les faisant. On pourrait souvent reprocher aux danseurs de la négligence ou de l'affectation dans leurs sorties au moment où finissent leurs pas. (*Voyez* ENTRÉE.)

SOUBRETTE. Suivante de comédie.
Pour divers rôles de soubrettes, il n'importe pas, et peut-être il est à propos que l'actrice ne soit plus de la première jeunesse. Pour d'autres, il est de la bienséance qu'elle soit jeune, ou que du moins elle le paraisse. Cela est convenable, lorsque les discours peu respectueux, tenus par la soubrette à des personnes auxquelles elle doit des égards, ou les conseils

peu sages qu'elle donne à de jeunes femmes, ne peuvent avoir pour excuse qu'un grand fond d'étourderie. Cela l'est surtout, lorsque, pour favoriser deux amants. elle se permet certaines démarches condamnables au tribunal d'une morale rigoureuse. Moins la soubrette aura l'air jeune, plus l'indécence sera frappante, ainsi que dans *George Dandin*, les *Folies amoureuses*, le *Tartuffe* et autres semblables. Si une soubrette n'est pas toujours obligée d'avoir l'air jeune, elle l'est quelquefois d'avoir dans la langue une extrême volubilité. Si elle est privée de cet avantage, elle fera perdre à plusieurs rôles la plus grande partie de leurs grâces. Toutefois, il ne faut pas abuser de cette volubilité et croire que les Lisettes du théâtre doivent être des babillardes impitoyables. Il faut savoir faire la différence d'une servante bavarde et acariâtre, avec une soubrette fine, rusée et pleine d'esprit. Celle-ci doit paraître d'autant plus s'écouter, réfléchir et se posséder, qu'elle aura peut-être des intrigues importantes à conduire. Quand ce ne serait que de petits tours d'espièglerie à faire à différents personnages de la pièce, cela supposerait toujours une malice un peu tranquille et sagement combinée. On sait bien que pour jouer l'une ou l'autre Lisette, il ne faut pas avoir la mâchoire pesante, non plus que pour toute autre espèce de rôle; mais il ne s'ensuit pas qu'un bavardage continuel, uniforme et fatigant, puisse constituer l'excellence d'une soubrette, comme bien des gens pourraient le croire. L'extrême volubilité ne fait pas le plaisant d'un rôle, excepté dans certaines pièces où cela constitue une *Charge*. Car la *Charge*, pour le dire en passant, n'est pas moins permise que nécessaire, toutes les fois que l'occasion

se présente de contrefaire un personnage ; c'est la seule circonstance où l'on puisse outrer un peu l'imitation de la nature, afin de donner plus de piquant à l'intention où est l'acteur, de faire rire aux dépens d'un autre ; comme aussi lorsqu'un valet fait le marquis, ou une servante la comtesse, etc. Mais dans tout autre cas, cette affectation de réciter avec vitesse dégénère en une monotonie aussi désagréable que peu comique. Une suivante au théâtre doit être en général à peu près dans son genre ce qu'un *Valet* est dans le sien; c'est-à-dire qu'ils doivent avoir l'un et l'autre au suprême degré le naturel, la vivacité, le jeu et surtout ce *vis comica* si rare, et pourtant si nécessaire dans ces sortes de personnages. Sans quoi, l'on trompe l'attente du spectateur. Autant l'air malin est nécessaire aux suivantes, autant la souplesse et l'agilité le sont-elles aux valets. Une taille épaisse ne sied pas mieux à ceux-ci que le bégaiement à celles-là.

SOUFFLEUR. *(Du latin sufflare.)* C'est un homme qui est au-devant du théâtre et de l'orchestre, et placé plus bas, de manière à n'être vu et entendu que des acteurs, pour suivre attentivement, sur la pièce manuscrite ou imprimée, ce que les acteurs ont à dire, et le leur suggérer si la mémoire vient à leur manquer. Peu rétribué, l'emploi du souffleur est très utile et parfois aussi fort pénible. La capote de bois qui couvre le souffleur nuit extraordinairement à l'illusion. On peut s'en convaincre lorsqu'a lieu un ballet, et que cette niche est enlevée, le théâtre paraît même plus grand, et l'on voit les acteurs entiers. En Angleterre, le souffleur n'est point visible ; il y en a ordinairement

autant que d'acteurs, ils se placent dans les coulisses parallèlement à l'acteur.

SOUVENIR. Réminiscence, impression que la mémoire conserve d'une chose. Les souvenirs sont la ressource inépuisable de l'acteur ; ce n'est donc que dans son âme, dans ses propres sensations et dans leurs souvenirs, qu'il doit chercher les grandes émotions. Il doit être sans cesse avec eux, afin d'en disposer à volonté lorsqu'il veut exciter en lui les sensations qu'il doit peindre ; mais il faut les bien placer et ne point en abuser. Les souvenirs sont la principale cause qui procure à l'acteur cette mobilité avec laquelle il se pénètre si vivement de passions qui ne sont pas les siennes, et qu'il peut reproduire à volonté les mouvements les plus terribles, et ceux de la plus douce sensibilité. Inutile d'insister sur l'empire que les souvenirs exercent sur nos sens. Tout homme a les siens, et souvent il suffit d'une réminiscence pour faire vibrer encore les muscles et les fibres qui ont tressailli dans telle ou telle circonstance. Le comédien qui peut se rappeler les émotions qu'un mouvement spontané de l'âme a provoquées en lui, peut être sûr qu'elles sont encore empreintes dans tout son être.

SPECTACLE. (*Voyez* THÉATRE et SALLE DE SPECTACLE.)

SPECTACLES GRATIS. (*Voyez* GRATIS.)

SUBLIME. (Du latin *sublimis*.) Ce qu'il y a de grand, d'élevé dans les pensées, dans le style et dans les actions. Le sublime est tout ce qui nous élève au-

dessus de ce que nous étions, et qui nous fait sentir cette élévation. On en compte de deux sortes : le sublime d'images peint de sentiments. Ce n'est pas que les sentiments ne présentent de grandes images, puisqu'ils ne sont sublimes que par ce qu'ils exposent aux yeux de l'âme et le cœur ; mais comme le sublime d'images peint seulement des objets inanimés, et que l'autre marque un mouvement du cœur, on distingue ces deux espèces par ce qui domine en chacune. Les peintures que Racine fait de la grandeur de Dieu sont sublimes. En voici deux exemples :

> J'ai vu l'impie adoré sur la terre :
> Pareil au cèdre, il cachait dans les cieux
> Son front audacieux.
> Il semblait à son gré gouverner le tonnerre,
> Foulait aux pieds ses ennemis vaincus :
> Je n'ai fait que passer ; il n'était déjà plus.
> (*Esther*, act. V, sc. 5.)

Les vers suivants ne sont pas moins sublimes :

> L'Eternel est son nom ; le monde est son ouvrage.
> Il entend les soupirs de l'humble qu'on outrage,
> Juge tous les mortels avec d'égales lois ;
> Et, du haut de son trône, interroge les rois.

Les sentiments sont sublimes quand, fondés sur une vertu vraie, ils paraissent être presque au-dessus de la condition humaine, et qu'ils font voir, dans la faiblesse de l'humanité, la constance de Dieu. L'univers tomberait sur la tête du juste, son âme serait tranquille dans le temps même de sa chute. L'idée de cette tranquillité, comparée avec le fracas du monde entier qui se brise, est une image sublime, et la tranquillité du juste est

un sentiment sublime. Le sublime de sentiment est ordinairement tranquille ; une raison affermie sur elle-même le guide dans tous ses mouvements. On représentait à Horace fils, allant combattre les Curiaces, que peut-être il faudrait le pleurer ; il répond :

Quoi ! vous me pleureriez, mourant pour ma patrie?

La reine Henriette d'Angleterre, dans un vaisseau, au milieu d'une affreuse tempête, rassurait ceux qui l'accompagnaient, en leur disant d'un air calme, que les reines ne se noient pas. Curiace dit à Camille qui, pour le retenir, fait valoir sa tendresse :

Avant que d'être à vous, je suis à mon pays.

Auguste, après la découverte de la conspiration formée contre sa vie, et après avoir convaincu Cinna d'en être le chef, lui dit :

Soyons amis, Cinna, c'est moi qui t'en convie.

Voilà des sentiments sublimes. La reine était au-dessus de la crainte, Curiace au-dessus de l'amour, Auguste au-dessus de la vengeance, et tous trois étaient au-dessus des passions et des vertus communes. — Ce qui est sublime a des dimensions vastes et imposantes. Dans beaucoup de passages d'*Athalie* le sublime vient de la noblesse et de la grandeur des pensées.

A côté du *sublime* est l'*extravagance*. Pour atteindre au sublime, il faut que le comédien ait assez d'empire sur ses sens pour les soumettre en tous points au génie de l'auteur. Il faut qu'il ait l'art de sortir de

lui-même, de manière à se donner tout entier au personnage qu'il représente et à confondre toutes les sensations avec les siennes.

SUIVANTE. (*Voyez* SOUBRETTE.).

SUJET (SECOND). (*Voyez* DOUBLE.)

SUSSEYEMENT. (*Voyez* DÉFAUTS.)

SYNONYME. (Du grec *sunônumos*.) Mot qui a une signification semblable à celle d'un autre mot. Il est essentiel que les comédiens connaissent la différence qu'il y a entre les mots suivants, pour varier l'expression d'après le sens propre de chaque mot.

MOTS QUI PARAISSENT SYNONYMES MAIS QUI NE LE SONT CEPENDANT PAS :

Abhorrer, détester.
Appas, charmes, attraits.
Autorité, pouvoir, empire.
Aversion, haine.
Badin, plaisant.
Beau, joli.
Cœur, courage, valeur, bravoure, intrépidité.
Colère, courroux, emportement.
Contentement, joie, satisfaction.
Chagrin, tristesse, mélancolie.
Destin, hasard, fortune, sort.
Fameux, illustre, renommé, célèbre.
Honnête, poli, civil.
Idée, pensée, imagination.
Instant, moment.
Piété, dévotion.

Questionner, interroger, demander.
Ténèbres, nuit, obscurité.
Trépas, mort, décès.
Vanité, orgueil, présomption.
Vif, emporté.

T

TACT. (Du latin *tactus.*) Sens par lequel on perçoit les sensations, on juge finement et sûrement.

Le tact est une qualité essentielle au comédien ; c'est là un vrai talent de la profession. On ne peut exceller dans cette profession, sans un coup d'œil juste qui fait apercevoir, à tous les instants et toujours avec certitude, tout ce que demande de l'acteur chacune de ses différentes positions, et si l'on n'a pas ce sentiment fin des convenances, qui doit être la boussole des auteurs et des acteurs. Il ne suffit pas que le comédien saisisse toutes les beautés de détail de son rôle, il faut qu'il distingue la vraie manière dont chaque beauté doit être rendue. Il ne suffit pas qu'il soit capable de se passionner à propos. Il ne suffit pas qu'il ait le physique de l'emploi qu'il remplit, il faut que son expression s'accorde exactement et constamment avec les mouvements qu'il est obligé de nous faire paraître. Non seulement il est essentiel qu'il ne fasse rien perdre aux discours de leur délicatesse, mais il faut qu'il leur

prête toutes les grâces que la déclamation et l'action peuvent lui fournir. Il ne doit pas se contenter de suivre fidèlement son auteur, il faut qu'il l'aide et qu'il sache non seulement exécuter, mais créer. Souvent, une inflexion, un silence, placés avec art, ont fait la fortune d'un vers, qui n'aurait point l'attention, s'il avait été débité par un acteur médiocre, ou par une actrice du commun. Peu de personnes sont en état de juger du tact qui est nécessaire au comédien, pour ne prendre jamais le change sur le sentiment, pour ne point l'outrer et ne point l'affaiblir, pour remarquer les différents degrés par lesquels l'auteur veut faire passer le cœur et l'esprit des auditeurs, et passe lui-même d'un mouvement à un mouvement opposé. Le tact donne encore le moyen de bien nuancer son rôle.(*Voyez* NUANCES.) L'acteur a besoin également de finesse et de précision, pour faire valoir les discours, pour rendre les sentiments, pour observer les convenances qui doivent accompagner l'expression, pour composer non seulement sa physionomie, mais encore tout son extérieur selon le rang, l'âge et le caractère de la personne qu'il représente, et pour mesurer ses tons et son action à la situation dans laquelle il est placé. Le tact est donc aussi nécessaire au comédien, que le pilote l'est à un vaisseau. C'est le tact qui tient le gouvernail; c'est lui qui dirige la manœuvre, et qui indique et calcule la route. (*Voyez* GOUT.)

TALENT. (*Voyez* ENTHOUSIASME.)

TAURÉADOR ou **TORÉADUR**. Mot espagnol.

Cavalier qui combat les taureaux dans les fêtes publiques ; genre de spectacle fort goûté en Espagne.

Les *courses de taureaux* ne sont pas des spectacles, ce sont des boucheries, des représentations affreuses, hideuses, horribles, et contre lesquelles, — disons le à sa louange, — le peuple français a toujours protesté.

TEMPS. (Du latin, *tempus*.) Succession de moments ; mesure de la durée des choses. Le temps renferme la précision du moment où l'on doit parler, et les intervalles qu'il faut laisser dans son discours, pour reposer le spectateur, qui écoute ensuite avec plus d'attention, et pour détacher les uns des autres les différents sentiments. Lorsque vous devez répondre à celui qui vient de parler, examinez si ce que vous avez à lui dire est de telle nature qu'il ne puisse provenir que d'un mouvement que son discours vient de produire dans votre âme subitement et sans préparation. Plus ce mouvement doit paraître subit et plus il faut que votre réponse soit précédée d'un repos ; car lorsque nous sommes surpris par un sentiment imprévu, notre âme se remplit tout à coup d'une foule d'idées, mais elle ne les distingue pas avec la même vitesse. On doit encore employer le temps : lorsque la réponse que avons à faire ne peut être que le fruit du raisonnement, si, tout d'un coup, déterminé par le sentiment, nous sommes retenu par la réflexion, qui ne nous laisse céder à la première impression que par degrés, ou quand, par un effort que nous faisons sur nous-mêmes, nous la surmontons entièrement. Lorsque nous désirons que celui à qui nous parlons fasse une grande attention à nos discours, ou que nous voulons qu'il

soit frappé de nos raisons, et que son âme reçoive les impressions de la nôtre, nous devons séparer les diverses idées que nous lui présentons par des repos sensibles. Nous donnons par ce moyen le temps à la raison de peser toutes nos paroles, et nous ménageons pour nous-même les moyens d'augmenter l'expression par degrés et d'arriver au point de convaincre ou de séduire. Dans les moments où le cœur indécis ne sait à quel sentiment se livrer, et passe successivement à des mouvements qui n'ont point de liaison entre eux, tout le monde sent assez que le début doit être occupé par des temps considérables.

Si le temps que nous prenons est trop court, il ne fait aucune impression. S'il est trop long, il ralentit le sentiment que nous avons fait naître dans le spectateur et que nous devons précieusement conserver. Ce n'est que par une sensibilité fine que nous pouvons donner au temps sa juste étendue. Quelquefois un silence bien senti, bien ménagé, peut donner lieu aux plus heureuses nuances, ou du moins servir à les préparer. Par un silence adroit, vous laissez à une belle pensée le temps d'être bien saisie, à un sentiment profond celui de s'insinuer complètement dans tous les cœurs. Quelquefois, il faut placer des temps entre certains mots, certaines syllabes et même certaines lettres. Ces temps bien distribués donnent de la profondeur au discours. Les acteurs médiocres se servent de temps, mais en les employant comme REPOS.(*Voyez* ce mot.)

Un acteur ordinaire, et même intelligent, saura placer le repos en des endroits marqués ; mais le comédien de génie seul saura faire usage des temps à pro-

pos. L'avantage que l'on tire du temps, c'est de trouver des inflexions vraies, de se pénétrer plus vivement en pensant à ce qu'on va dire, et de rendre attentif le spectateur.

TENUE. (Du latin, *tenere*.) I° ATTITUDE. (*Voyez ce mot*); manière d'être vêtu. Le soin de la vue est un des premiers qu'il faut captiver : l'acteur est aperçu avant que d'être entendu, et l'on juge généralement au théâtre tout comme dans le monde, de la capacité des individus par leur extérieur, en dépit du proverbe « *L'habit ne fait pas le moine.* »

THÉATRES DE PARIS.

OPÉRA. — Fondé en 1671, par l'abbé Perrin, Cambert et le marquis de Sourdéac.

FRANÇAIS. — Fondé en 1680.

ODÉON (SECOND THÉATRE-FRANÇAIS).—Fondé en 1797.

OPÉRA-COMIQUE. — Fondé en 1715.

THÉATRE-ITALIEN. — Fondé en 1577.

THÉATRE-LYRIQUE. — Fondé en 1846.

CHATELET. — Fondé en 1862.

VAUDEVILLE. — Fondé en 1792, par Piis et Barré.

GYMNASE. — Fondé en 1820, par Poirson.

VARIÉTÉS. — Fondé par Melle Montansier (1790).

PALAIS-ROYAL. — Fondé en 1784.

PORTE SAINT-MARTIN. — Fondé en 1802.

RENAISSANCE.

GAITÉ. — Fondé par Nicolet, en 1750. (*Voyez* MARIONNETTES.)

Folies-dramatiques.

Ambigu-comique. — Fondé par Audinot (1768.)

Beaumarchais. — Fondé en 1835.

Théatre-Déjazet. — Fondé par Eugène Déjazet en 1858.

Théatre du cirque.

Folies-marigny. — Fondé en 1860.

Cirque de l'Impératrice. — Fondé en 1852.

Hippodrome. — Fondé en 1850.

Montmartre. — Fondé en 1825.

Belleville. — Fondé en 1822.

Montparnasse. — Fondé en 1832.

Grenelle. — Fondé en 1830.

Luxembourg. — Fondé en 1830.

Saint-Marcel. — Fondé en 1830.

Grand théatre parisien. — Fondé par A. Massue. (1865).

Bouffes-parisiens. — Fondé en 1857, dans l'ancien théâtre Comte ou Théâtre des Jeunes Élèves.

THÉATRE. (Du latin *theatrum.*) 1° salle de spectacles (Voyez ce mot); 2° art dramatique.

Le théâtre peut être un des plus beaux ornements de la civilisation, quand il sert de puissant moyen de connaître et de propager les sentiments généreux et l'amour des sciences et des lettres. Bien vu et bien traité, l'art dramatique rend l'instruction générale, répand dans l'esprit du citoyen des principes utiles,

cultive la raison publique, toujours trop négligée, ramène enfin les hommes à ces idées simples, claires, intelligibles, qui sont les meilleures de toutes, c'est-à-dire aux notions de la vraie morale. Le théâtre est un moyen actif et prompt de jeter tout à coup sur un peuple une grande masse de lumières ; c'est là que la pensée majestueuse d'un seul homme enflamme toutes les âmes par une commotion électrique. Le théâtre a pour objet de divertir les hommes pour les rendre meilleurs.

Si l'on étudie l'histoire du théâtre chez les diverses nations du monde, on voit que toutes, sans exception, ont commencé par avoir des troupes de baladins ambulants, jouant sur les places publiques, puis élevant des tréteaux et représentant des sujets religieux ou historiques défigurés d'une façon grotesque et d'après le goût de l'époque. On reconnaît que les nations, lorsque la civilisation commence à se répandre, attachent à la scène une plus grande importance, et finissent par construire des édifices stables destinés à recevoir des spectateurs en plus ou moins grand nombre, édifices nommés théâtres et où des troupes d'acteurs sont attachés en permanence.

Les premières pièces qui furent représentées en France étaient tirées de l'Ancien et du Nouveau Testament. Ce mélange bizarre du sacré et du profane subsista longtemps ; mais on en reconnut enfin l'abus, et les *confrères de la Passion* cédèrent leur privilège à une troupe qui, sous le nom d'*Enfants sans souci*, jouait de petites pièces et avait un chef ou directeur. C'est à cette époque (1548) que cette société acheta l'*Hôtel de Bourgogne* et y fit construire un théâtre.

Il y a loin des *mystères*, des *soties*, des *moralités*, des *farces* aux pièces de Corneille ; et cet intervalle n'a été rempli que d'un petit nombre d'ouvrages dont le seul mérite est d'avoir fait faire quelques pas au bon sens et aux principes. La protection du cardinal de Richelieu contribua puissamment à tirer le théâtre de cette espèce d'enfance où il végétait. L'auteur du *Cid* et de *Cinna* avait donné à la tragédie française une supériorité marquée sur les productions du même genre chez nos voisins, et l'admirable Racine y mit le comble ; Molière nous assura le même triomphe dans la comédie.

Les Anglais ont été fort longtemps à ne posséder que des baladins courant dans les villes et dans les campagnes, les ruelles et les places publiques. On croit même assez généralement que le peuple anglais est celui qui, le dernier, a eu des théâtres réguliers. La première troupe de comédiens qui s'établit en Angleterre fut en effet celle des *Enfants de la chapelle royale*, au commencement du règne d'Elisabeth, vers le milieu du seizième siècle. Quelques années plus tard, il s'en forma une dite : des *Enfants de la joie*. Alors, il est vrai, beaucoup d'autres se constituèrent, mais leurs représentations n'avaient lieu que dans de grands cabarets et dans des hangars transformés momentanément en salles de spectacle. La première salle construite fut *Drury-Lane*. On changea ensuite la destination d'un vaste couvent dans le quartier de Westminster et l'on eut le théâtre de *Covent-Garden*, ce qui fit dire que les Anglais avaient mis le théâtre dans l'église et l'église sur le théâtre, car, dans le principe, les moines, les prêtres, les évêques étaient souvent tra-

duits sur la scène. Ces deux salles de spectacle, dont l'origine ne remonte pas au delà du règne de Jacques 1er (vers 1620), étaient spacieuses. Elles n'avaient qu'un rang de loges, au-dessus desquelles existaient des galeries, avec gradins pour le peuple ; enfin, au-dessous des loges, occupées par la classe noble, régnait un immense parterre en amphithéâtre, où les hommes et les femmes étaient assis ensemble, comme aux stalles et au parterre des théâtres, aujourd'hui détruits, du *boulevard du Crime*. Le théâtre anglais fut surtout florissant, lorsque le grand poète de l'Angleterre, Shakespeare, vint doter la scène de son pays des sublimes horreurs de ses tragédies, si bien appropriées au goût de la nation. A côté de Shakespeare, les fastes du théâtre anglais comptent Johnson, Addison, Dryden, Wycherley, Otway, Garrick, Shéridan, etc. Tout ce que l'imagination peut inventer de plus horrible et de plus féroce fait ordinairement la matière des tragédies anglaises. La scène est ordinairement ensanglantée ; il arrive souvent que la pièce finit par le massacre des personnages principaux. Les comédies anglaises sont pour la plupart obscènes dans l'action et le dialogue ; mais elles offrent souvent une peinture très vive des ridicules et des vices. Les intrigues y sont presque toujours compliquées. Sur les théâtres de Londres, le *noble* est presque toujours enflé, et le *comique* presque toujours bas. La pierre de touche des acteurs anglais, le sublime de la déclamation, c'est l'art de mourir : tous les comédiens doivent y faire un cours de blessures et d'agonie. En Angleterre, l'état de comédien honore et enrichit beaucoup plus que dans toutes les autres nations. Garrick, mistress Siddons reposent à

Westminster à côté de Charles II et de Marlborough.

— Deux peuples voisins de la France peuvent à juste titre revendiquer une sorte de priorité dans l'art théâtral et dans la construction des salles de spectacle permanentes ; ce sont les Espagnols et les Italiens.

En Espagne, dès le commencement du quinzième siècle, alors que partout ailleurs l'art dramatique se débattait en vain pour essayer de sortir des langes de l'enfance, le théâtre jouissait déjà d'une sorte de splendeur relative. Des comédies très supportables, quoiqu'encore imparfaites, étaient représentées dans les somptueuses habitations des grands seigneurs, sur des théâtres parfaitement appropriés à l'usage de la scène. Les salles de spectacle que l'on bâtit pour le public, vers la même époque, dans les grandes villes d'Espagne, étaient en général de forme carrée avec trois étages inférieurs supportant des loges au premier et au second rang. Au-dessus se trouvait un amphithéâtre garni de bancs, où se plaçaient les femmes. Dans une loge en face du théâtre se tenait un intendant de police, et sur la scène même, le juge royal, assisté de trois archers. Le second rang des loges avait cela de particulier que les spectateurs qui les occupaient pouvaient voir fort à l'aise sans être vus. Sur la même ligne que les loges du second rang, et dans toute la façade du fond, étaient des places réservées pour les moines et les religieux.

Les Espagnols composèrent, plutôt que les autres nations policées de l'Europe, des poèmes dramatiques où l'on remarque quelque méthode. On fait remonter l'époque de ce théâtre au milieu du xve siècle. Leurs

pièces étaient d'abord de petites pièces satiriques. Depuis, l'étonnante fécondité de leurs poètes donna à ce peuple le plaisir de la variété. Lope de Vega a, lui seul, composé plus de 1.500 pièces. Dans les drames espagnols, on trouve quelquefois de ces beautés de détail qui sont les fruits d'une imagination très vive. On peut citer aussi Calderon, G. de Castro, Diamante, etc. Au reste, les Français n'ont point dédaigné d'aller puiser à cette source. Rotrou, Corneille, Molière ont beaucoup emprunté des pièces espagnoles. — On appelle *Gracioso*, dans la comédie espagnole, l'acteur qui joue le principal rôle comique. Ce personnage approche beaucoup de celui d'*Arlequin*, (*Voyez* AUTO-SACRAMENTAUX.)

— En Italie, les théâtres avaient jadis et ont encore aujourd'hui, presque partout, quatre rangs de loges outre le rang de celles qui entourent le parterre. Il existait même, à Venise, un théâtre de sept rangs de loges. Dans cette ville, il y a eu jadis jusqu'à huit salles de spectacle ouvertes à la fois, à une époque où les plus grands États de l'Europe ne possédaient pas à eux tous huit théâtres permanents. Les salles de spectacles de l'Italie ont toujours eu et conservent encore de nos jours un singulier aspect. Le public en est bruyant : il exprime ses sensations avec enthousiasme ou avec fureur. Longtemps, dans les principales villes d'Italie, Florence, Milan, Gênes, Lucques, Rome, qui toutes avaient de vastes salles de spectacle, les représentations eurent lieu en plein jour.

En Italie comme en Espagne, les représentations théâtrales ne furent, dans le principe, que des farces grossières jouées sur les places publiques; puis, vint

le tour de drames ridicules sur la Passion, drames religieux d'une absurdité incroyable, auxquels succédèrent des comédies à sujet profane, fort licencieuses, mal conduites, mal dialoguées. Enfin arrivèrent Bibiena et Machiavel, puis l'Arioste, qui essayèrent avec succès d'imiter les anciens. Les Italiens doivent revendiquer un genre de comédie qui leur est propre, la comédie bouffonne, admise, ou plutôt importée chez nous un peu plus tard, par des troupes italiennes. Ce genre dramatique léger consistait en une espèce d'intrigue mise en action, dont les dialogues étaient remplis sur le champ et comme à l'impromptu par les acteurs. Les pièces de cette nature tiraient leur principal mérite de plusieurs rôles bouffons restés longtemps à la scène.

Métastase, Goldoni et Alfieri occupent les plus belles pages du théâtre italien. C'est en Italie qu'est le véritable règne de l'opéra. Le premier, suivant Riccoboni, parut à Venise en 1637.

En Allemagne, on appelait *phonasques* des sociétés d'ouvriers et de poètes qui eurent les premiers l'autorisation de jouer des farces dans leurs processions. Au milieu du XVIe siècle, un d'eux, nommé Hanusachs, cordonnier de profession, composa un grand nombre de drames allemands. Il composa près de 6.000 pièces en tout genre, depuis 1514 jusqu'en 1567. L'usage des pièces latines s'introduisit dans les écoles publiques.

Enfin, en 1626, une troupe de comédiens hollandais, et à leur imitation une troupe de comédiens allemands, s'établit à Hambourg, où par leur jeu et par leurs pièces, ils changèrent tellement le goût, que la confrérie des maîtres poètes n'osa plus reparaître. — Le

genre dramatique allemand est encore aujourd'hui dans le mauvais goût de l'ancien théâtre hollandais ; le sujet des pièces est trop souvent repoussant. Cependant Schlegel, Lessing, Gœthe, Schiller, Iffland et Kotzebue ont produit des ouvrages qui font honneur au génie allemand. Les spectateurs se plaisent à voir de temps en temps les traductions qu'on leur donne des pièces françaises, italiennes, anglaises et espagnoles. En Allemagne, l'état de comédien est honorable, et cette profession n'empêche point de posséder des charges publiques et importantes dans l'État,

— Le théâtre hollandais doit son origine à une association de beaux esprits, comme celle des troubadours de Provence. *Le Miroir de l'amour* est la plus ancienne pièce du théâtre hollandais ; elle fut imprimée en 1560, à Harlem. Dans les anciennes pièces dramatiques, on représentait naturellement les actions des hommes. Dans une de ces pièces, Mardochée fait le tour du théâtre sur sa mule ; Aman est pendu sur la scène. On introduit dans une autre pièce un prince qui, étant condamné à mourir, est accompagné de deux prêtres pour le confesser, l'un habillé en évêque, l'autre en cardinal. Les poètes hollandais, pour se conformer au goût des spectateurs qui aiment l'extraordinaire et le merveilleux, ont quelquefois rempli la scène de choses extravagantes. Dans la tragédie de *Circé*, un compagnon d'Ulysse est amené devant cette magicienne pour être condamné. Le lion est le président ; le singe, le greffier ; l'ours, le bourreau ; on pend le malheureux sur la scène, et ses membres tombent l'un après l'autre dans un puits qui est au-dessous de la potence. Enfin, à la prière d'Ulysse,

Circé ressuscite le pendu, et le fait sortir sain et entier du puits. En 1620, Pierre Corneille Hoff donna une forme plus régulière au théâtre hollandais. Aujourd'hui nos meilleures pièces sont représentées.

La Russie également voulut avoir ses théâtres, et l'on sait que ce pays, s'il a commencé tard à goûter les plaisirs que procure l'art dramatique, s'en console aujourd'hui en attirant chez lui nos meilleurs artistes français et en les comblant de présents.

Ce fut l'impératrice Elisabeth qui fit construire à Moscou la première salle de spectacle. Cette salle était très vaste : elle pouvait contenir jusqu'à cinq mille spectateurs.

— Quant au théâtre danois, celui qui peut en être considéré comme le fondateur, le fameux baron de Holberg, vivait encore vers le milieu du siècle dernier. Le baron de Holberg, poussé par une vocation irrésistible, eut une singulière enfance. Fils d'un soldat parvenu, il apprit à lire sans maître. Privé de ses parents, qu'il perdit de bonne heure, sans patrimoine, sans ressources, livré à ses propres forces à l'âge de dix ans, mais résolu à tout pour acquérir de l'instruction, il s'en fut, mendiant son pain et la science, d'école en école. A dix-sept ans, il quitta son pays pour voyager dans toute l'Europe. Il partit à pied, traversa la France, l'Allemagne, la Hollande. Il marchait le jour, le soir il chantait aux portes pour obtenir un peu de paille et un morceau de pain. Ce fut ainsi qu'il arriva en Angleterre, puis il revint à Copenhague, et ne tarda pas à illustrer la littérature dramatique de son pays. Ses comédies sont au nombre de dix-huit, et elles firent longtemps l'admiration du Danemark.

— Les Chinois ont des comédies dont la représentation dure dix ou douze jours de suite, en y comprenant les nuits, jusqu'à ce que les acteurs et les spectateurs, las de se succéder éternellement en allant boire et manger, dormir et continuer la pièce, ou assister au spectacle, sans que rien y soit interrompu, se retirent enfin ; les sujets de leurs pièces sont tout à fait moraux et relevés par les exemples des philosophes de l'antiquité chinoise. (*Voyez* ART DRAMATIQUE, ACTEUR, COMÉDIEN, etc.)

THÉATRE-FRANÇAIS, ou COMÉDIE-FRANÇAISE. Le Théâtre-Français, le premier du monde, a droit plus que tout autre à la sollicitude du Gouvernement et à l'intérêt public. C'est là que l'on doit puiser le sentiment exquis du vrai beau, cet amour pour tout ce qui est noble et généreux, enfin cette admiration pour les génies sublimes, qui élèvent les hommes et leur inspirent de grands choses. (*Voyez* THÉATRES DE PARIS.)

THÉATRE-FRANÇAIS (SECOND). (*Voyez* THÉATRES DE PARIS.)

THÉATRE-ITALIEN. (*Voyez* THÉATRES DE PARIS.)

THÉATRE PARISIEN (GRAND). Théâtre populaire, fondé à Paris (1865), né du décret du 1ᵉʳ juillet 1864, promulguant la liberté des théâtres. La salle contient 2.000 places à gradins (les premières à 1 fr., les deuxièmes à 50 c.), plus deux avant-scènes. La scène est superbe. On y joue tous les genres. Ce théâtre est situé rue de Lyon, près de la place de la Bastille.

THÉATRES (LIBERTÉ DES). Elle fut promulguée en France par le décret du 1er juillet 1864.

TON. (Du latin *tonus.)* Certain degré d'élévation ou d'abaissement de la voix. Les acteurs qui, ayant une poitrine forte et une voix sonore, l'élèvent continuellement avec violence, perdent, par là, le grand mérite de donner aux expressions la variété des tons qui est si nécessaire pour la peinture et pour l'intelligence des pensées. Il y a dans le discours, comme dans la musique, une sorte de mesure des tons qui aide à l'esprit. Le ton criard est monotone; il ne se prête à aucune modulation de la voix; il ne s'applique à aucun sentiment; il fatigue l'acteur et tourmente l'auditeur. La mode de finir les phrases par un ton qui en désigne la terminaison s'est presque totalement perdue. C'est cependant une attention très nécessaire que d'apprendre *à faire* un point; c'est de là que dépendent les changements de tons qui produisent à l'oreille l'effet le plus agréable, et font sentir la justesse et la variété de l'expression. On cherche des tons dans la tragédie que ni la musique en chantant, ni les hommes en parlant, n'ont jamais pratiqués. Les bons avocats ne plaident point avec les tons affectés et recherchés de la déclamation de théâtre. De tout temps les orateurs ont senti que ce sont des hommes qui parlent à des hommes, que pour cela il ne faut pas se servir d'autres tons que ceux que la nature inspire aux hommes. Plusieurs acteurs se félicitent d'avoir introduit dans leur jeu ce qu'ils appellent des *tons de vérité*. Ces sortes de tons sont tout à fait disparates avec ceux qui précèdent et ceux qui suivent; ils sont

ordinairement trop brusques, trop saillants, et tombent presque toujours dans ce familier qu'il faut éviter avec autant de soin que l'emphase et le gigantesque. D'ailleurs, ces passages, une fois saisis, dégénèrent en refrains monotones que le public attend, et que l'acteur ne manque jamais; ils prouvent qu'ils sont le fruit de la combinaison et qu'ils ne partent point de l'âme, unique ressource des tons de variété, de ces éclairs du moment que souvent on ne retrouve plus et qu'il ne faut jamais rechercher. Il ne faut pas employer indifféremment des tons qui, à peu près semblables en apparence, doivent cependant être distingués. Les tons peuvent être rangés sur différents genres qui comprennent plusieurs espèces, de même que chaque couleur primitive se divise en plusieurs nuances (*Voyez* SYNONYME). On regarde par exemple, le ton *fier* et le ton *orgueilleux*, comme appartenant à un même genre (espèce), mais ces tons diffèrent évidemment entre eux ; par le premier, nous ne marquons souvent que le juste sentiment que nous avons de notre dignité ; nous faisons toujours connaître, par le second, que nous portons ce sentiment beaucoup plus loin qu'il ne doit s'étendre. Quoique le ton *naïf* et le ton *ingénu* soient aussi des espèces d'un même genre, on aurait tort de prendre l'un pour l'autre. L'un est celui d'une personne, qui n'ayant pas la force de cacher ses idées et ses sentiments, laisse échapper les secrets de son âme, même lorsqu'elle a intérêt ou qu'elle désire de les faire ignorer. L'autre est le signe de la candeur plutôt que de la sottise et de la faiblesse ; il est le lot des personnes qui seraient assez adroites ou assez maîtresses d'elles-mêmes pour déguiser leur

façon de penser ou de sentir, mais qui ne peuvent s'y résoudre.

Quelques tons appartiennent en même temps à plusieurs genres. L'*ironie* peut être également dictée par la *colère*, par le *mépris*, par le simple *enjouement*; mais le ton ironique qui convient à l'un de ces sentiments ne convient pas aux autres. L'*amour* et l'*amitié* parlent, à certains égards, un langage commun, cependant leur ton n'est pas le même. L'*amitié* elle-même a plusieurs tons. Celui de la tendresse d'un père pour son fils, diffère de celui d'un ami pour son ami. On dit que Molière avait imaginé des espèces de notes, pour se rappeler certains tons heureux dans ses rôles, qu'il avait soin de réciter toujours de la même manière. (*Voyez* voix et nuances.)

TRADITION. (Du latin *traditio.*) Tout ce qui se transmet oralement d'une génération à l'autre. Toute tradition n'est pas bonne, et il n'en faut suivre aucune sans l'examiner. Le système des traditions favorise la paresse des talents médiocres, en même temps qu'il met des entraves au génie. L'artiste prudent se servira de la tradition comme le littérateur se sert du commentaire d'un passage difficile : il examine si avant lui tel rôle a été bien saisi ou telle situation bien sentie, et il l'adoptera ou la rejettera selon qu'il la trouvera vraie ou fausse; mais il doit bien se garder de copier servilement le jeu et la déclamation de son prédécesseur : si l'un et l'autre ont été vrais, il se les appropriera tellement qu'ils paraîtront lui appartenir. Ce n'est que dans ce sens qu'il est permis à l'acteur de copier, parce que rien ne peut le dispenser d'étudier et

de sentir lui-même son rôle. Qui a fait les traditions ? Ce sont les acteurs. De nouveaux acteurs peuvent donc en établir aussi qui vaillent les anciennes, et même vaillent mieux ; si l'on n'osait pas innover, où en seraient les arts ? Il n'a pas fallu peu de courage aux grands acteurs pour secouer le joug des traditions ; et de nos jours il y aurait peut-être encore bien des choses à faire pour s'en affranchir tout à fait. Les mœurs changent, ces changements doivent avoir lieu au théâtre destiné à en offrir la peinture fidèle. Rester dans l'ornière de la routine est le fait de la médiocrité ; le véritable talent prend, des traditions, ce qui est de tous les temps et de tous les lieux, et il le combine avec ce qu'il doit au présent.

TRAGÉDIE. Poème dramatique qui représente une action importante entre des personnages illustres et propres à exciter la terreur et la pitié.

Le mot tragédie vient du grec *tragos* (bouc) et de *ôdé* (chant). Boileau explique ainsi cette étymologie :

> La tragédie, informe et grossière en naissant,
> N'était qu'un simple chœur, où chacun en dansant,
> Et du dieu des raisins entonnant les louanges,
> S'efforçait d'attirer de fertiles vendanges.
> Là, le vin et la joie éveillant les esprits,
> Du plus habile chantre un bouc était le prix.
> Eschyle dans le chœur jeta des personnages,
> D'un masque plus honnête habilla les visages,
> Sur les airs d'un théâtre en public exhaussé,
> Fit paraître l'acteur d'un brodequin chaussé.

Sophocle et Euripide vinrent ensuite qui donnèrent à la tragédie cette grandeur et cette majesté ter-

rible, qui en sont maintenant les qualités essentielles. Chez les Romains, on fut plus de trois siècles sans aucun spectacle dramatique ; les jeux réguliers ne s'y établirent que vers l'an de Rome 514.

La tragédie était chez les anciens une institution politique. La Grèce fit ériger trois statues d'airain à Sophocle, Eschyle et Euripide ; elle ordonna que leurs tragédies seraient conservées dans les archives publiques. On les en tirait de temps en temps pour en faire la lecture parce qu'il était défendu aux comédiens de les représenter.

De grands personnages, tels que Gracchus, César, Auguste, Sénèque, etc., ne dédaignèrent pas de composer des tragédies. L'art dramatique dégénéra ensuite à Rome, et après le moyen âge, il reprit naissance en Italie et se propagea de là dans toute l'Europe. En France, Jodelle, le premier, composa et fit représenter une tragédie en 1552. Sa *Cléopâtre* eut un succès prodigieux. Garnier, Hardi, Rotrou suivirent successivement cet exemple, et firent briller quelques éclairs au milieu de l'obscurité où le théâtre était plongé ; mais il était réservé à Corneille d'élever tout à coup la scène au plus haut degré de splendeur par ses ouvrages. Ce fut en 1636 qu'il donna le *Cid*, la première tragédie dont nous puissions nous enorgueillir.

Aristote a défini la tragédie « l'imitation d'une action qui, par la *terreur* et la *pitié*, corrige en nous toutes sortes de passions. » Quelques auteurs ont mis, à tort, le sentiment pénible de l'*horreur* à la place de la *terreur* et de la *pitié*. Le comble de l'art, c'est de combiner le dernier degré de terreur que la tragédie puisse comporter avec l'intérêt qu'elle doit produire,

de soulager le cœur après l'avoir déchiré, de faire succéder les larmes de l'attendrissement à l'épouvante et à la douleur.

Corneille eut un génie sublime, il sut créer ; il est grand, noble. Racine eut un talent admirable : il sut embellir ; il est parfait, gracieux.

Ce qu'on dit du style de la tragédie s'applique naturellement au jeu de l'acteur qui la représente. Ce style doit toujours se distinguer par une noble simplicité ; il n'admet rien d'ampoulé ni de bas, jamais d'affectation ni d'obscurité. Tous les vers doivent être harmonieux, sans que cette harmonie dérobe rien à la force des sentiments. Il ne faut pas qu'ils marchent deux à deux, mais que tantôt une pensée soit exprimée en un vers, tantôt en deux ou trois, quelquefois en un seul hémistiche. Dans la tragédie, comme dans la comédie, on veut que le style soit approprié à l'état et aux affections de celui qui parle. Un roi ne doit pas s'exprimer comme un simple particulier, un soldat comme un cultivateur, La sensibilité humaine est le principe d'où part la tragédie, le pathétique en est le moyen, l'horreur des grands crimes et l'amour des sublimes vertus sont les fins qu'elle se propose.(*Voyez* AME, DÉCLAMATION, FINESSE, COMÉDIE et COMIQUE.)

TRANSITION.(Du latin *transitio*.) Contraste ; passage d'un ton à un autre ; art de lier ensemble les parties d'un discours. Les transitions sont les éclairs du discours. Qu'est-ce qu'une tirade de vers débitée sur le même ton, sans nuances, sans repos ?... Un moyen de beaucoup animer la scène et de se faire écouter, c'est de reprendre sur un ton tout à fait opposé à celui

que vient de quitter l'interlocuteur. L'art de la transition est très nécessaire, puisque seul il vivifie la diction.

TRAVAIL. (De l'Italien *travaglio*, peine.) Étude. Il ne suffit pas, pour qu'un comédien soit achevé, que la nature lui ait donné les moyens de réussir, il faut encore que le travail, c'est-à-dire l'étude et l'application, vienne les diriger et faire disparaître les imperfections dont l'être même le plus heureusement doué n'est jamais exempt. Il faut souvent se mettre devant les yeux l'ardeur infatigable avec laquelle travaillaient Démosthène et Cicéron ; ils étaient convaincus que, sans une application opiniâtre, on ne pouvait rien faire de grand ; ils se donnaient tout entiers au travail. Le génie, c'est la patience ; Newton et Buffon l'ont dit. Patience pour chercher son objet ; patience pour résister à tout ce qui s'en écarte ; patience pour souffrir tout ce qui accablerait un homme ordinaire.

Avec le cœur le plus sensible, l'organe le plus heureux, l'intelligence la plus prompte, il faut encore que le comédien fasse des efforts incroyables, par exceller, pour saisir ces nuances imperceptibles, ces bienséances théâtrales, ces mystères de l'art qui échappent à un travail superficiel et ne sont que le fruit tardif de la réflexion.

Saint Thomas d'Aquin avait dans sa jeunesse la mémoire si dure et si ingrate que, ne pouvant rien apprendre ni retenir, il se désespérait, lorsque, un jour de pluie, étant à sa fenêtre, il aperçut au bas une grande pierre que des gouttes d'eau tombantes avaient creusée par le temps.

Cet exemple, lui fournissant une comparaison, servit à ranimer son courage abattu, et ayant redoublé d'étude et d'application, il sut enfin triompher de sa mauvaise mémoire. Ayez une haute idée de vos facultés, et travaillez, vous les triplerez. Il ne faut ni courir ni s'appesantir sur les sujets ; ce sont deux excès : le premier rend vague, mobile, superficiel ; l'autre étroit, monotone, ennuyeux. Il faut passer et repasser à plusieurs reprises sur sa matière, en faisant de petites pauses sur chaque partie. Pour donner une grande action au cerveau, il faut marcher, manger et dormir peu. Pour la ralentir, il faut multiplier et faire durer toutes ces fonctions animales. La force et la netteté du jugement sont proportionnelles au degré de pureté d'air et à la quantité qu'on en respire, dans un temps donné, sans excès toutefois. Si l'on veut délasser l'organe de l'invention en conservant cette chaleur et ce mouvement rapide, sans lesquels l'imagination n'a ni mouvement ni force, il faut promener la pensée sur des sujets faciles, plaisants, légers, puis revenir au genre sérieux et difficile. Les idées abordent les premières celui qui se promène le long d'elles sans les chercher ; mais elles fuient celui qui les poursuit avec trop d'âpreté.

TRAVAILLER. (*Voyez* ÉGAYER.)

TRIVIALITÉ. (Du latin *trivialis*.) Qualité de ce qui est trivial. La trivialité n'exprime pas seulement l'état de ce qui est usé, rebattu, mais encore de ce qui est vulgaire, commun, grossier. Elle porte un artiste à manquer de distinction et d'originalité.

V

VALET. (Du latin *valetus*.) Rôle de valet très adroit et propre à l'intrigue. Pour jouer les valets, il faut être vif, intelligent, leste, dispos. (*Voyez* SOUBRETTE.)

VARIÉTÉ. (Du latin *varietas*.) Diversité ; changement. De la variété sans confusion, voilà le grand principe. L'ordre n'exclut point la variété, il lui doit de nouveaux charmes ; car, sans ordre, la variété devient confusion. Tout est varié dans la nature, parce que tout a sa fin et sa destination. Ce n'est pas assez que le comédien varie son jeu lorsqu'il joue des rôles différents, il faut encore qu'il le varie lorsqu'il joue le même role. Le peu d'attention qu'il fait à cet art est une des principales causes de notre répugnance à voir plusieurs fois de suite la même pièce. L'acteur est uniforme qui joue plus de mémoire que de sentiment. Les nuances sont au théâtre, de ces beautés de l'art, de ces coups de maître dont les comédiens ordinaires n'ont pas même de notion, ou qu'ils n'emploient que par hasard, mais dont le bon et le mauvais usage distingue l'acteur qui a véritablement du talent, d'avec celui qui n'en a que l'apparence et l'effronterie. En un mot, les nuances ne sont autre chose que le clair et l'obscur de la peinture ; l'un et l'autre ménagés selon les règles de l'art, de la nature et du goût. (*Voyez* FINESSE et NUANCES.)

VARIETÉS (THÉATRE des). *Voyez* (THÉATRES DE PARIS.)

VAUDEVILLE. 1° Chanson; 2° Petite pièce mêlée de couplets. Basselin, foulon de Vire en Normandie, se réunissait, avec quelques amis, dans un endroit appelé le *Val-de-Vire*, et on y chantait des couplets qui furent appelés *Vaux de Vire*, de là l'origine du mot *Vaudeville*. Privé de musique propre, le vaudeville a une infinité de couplets. Un de ses principaux genres est la *parodie*. Ce n'est que l'esprit et la gaieté qui peuvent soutenir le vaudeville.

(*Voyez* THÉATRES DE PARIS.)

VÉHÉMENCE. (Du latin *vehementia*.) Force; vigueur; énergie; fougue; impétuosité. La véhémence ne consiste pas dans une contention forcée de la voix et du geste, mais dans un sentiment intérieur qui naît de l'impression que fait le sujet sur l'âme de l'acteur. Si cette impression est forte, elle se montre assez. Aller toujours au but dans chaque membre de phrase, donne une grande chaleur à ce que l'on dit : la chaleur concentrée, les éclats retenus produisent de grands effets.

Il ne faut pas confondre la véhémence avec les cris. (*Voyez* CRIS.)

VÉRITÉ. (Du latin *veritas*.) Qualité de ce qui est réellement; conformité de l'idée avec son objet, d'un récit avec un fait, de ce qu'on dit avec ce qu'on pense; sincérité, et plus particulièrement dans les arts, imitation fidèle, expression parfaite de la nature.

Deux lois essentielles à tous les Beaux-Arts, sont la

vérité et la beauté, sans lesquelles il ne peut y avoir ni illusion ni effet. L'acteur doit voir au théâtre, dans ses interlocuteurs, des personnages véritables. Il doit chercher à les convaincre; alors son jeu sera vrai. La perfection du talent du comédien tient à la vérité. La vérité ne veut que des moyens naturels, et l'on cesse d'être vrai lorsqu'on est forcé de composer avec ses moyens. La vérité des arts d'imitation veut que le premier trait de la nature se retrouve toujours, même sous les formes qui la déguisent. Au théâtre, le personnage que l'on connaît ou que l'on devine, doit répondre à notre imagination, qui lui a donné une physionomie, et qui cherche à la reconnaître. Les peintres, en général, marchent entre deux écueils : ou ils reproduisent trop fidèlement l'imitation de l'antique, ou ils copient trop servilement la nature. Mais la vérité dans les arts est une chose de convention. Il y a des objets qui plaisent par l'imitation vraie et naturelle, et qui repoussent par la réalité. Un acteur réellement joueur et une femme réellement méchante, qui joueront un rôle qui sera absolument celui de leur caractère, le joueront sans doute naturellement, mais ils ne plairont cependant pas.

Regarder l'acteur à qui l'on parle, donne plus de vérité au dialogue; mais il faut être bien sûr de sa mémoire. (*Voyez* VRAISEMBLANCE.)

De la Vérité de l'Action. (*Voyez* ACTION.)

De la Vérité de la Représentation. (*Voyez* REPRÉSENTATION.)

De la Vérité de la Récitation. (*Voyez* RÉCITATION.)

VERS. (Du latin *versus*.) Paroles mesurées et ca-

dencées. Vient du latin *versus*, de *vertere*, tourner, parce qu'après un certain nombre de syllabes on s'arrête et on revient sur ses pas pour recommencer une nouvelle mesure.

Chez les acteurs, deux obstacles s'opposent à la liaison des vers, pour éviter le froid et la monotonie : 1° c'est dans le débit une espèce de pesanteur qui ôte la facilité de pouvoir dire deux vers de suite ; ainsi plus de légèreté et moins de déclamation ; 2° c'est une habitude de hoquet ou une aspiration contractée à la fin de chaque vers, aspiration vicieuse et monotone, par laquelle on croit vainement suppléer au défaut d'âme ou d'entrailles. Pour rendre la diction mesurée plus naturelle, il ne faut s'appliquer qu'à réciter des phrases plutôt qu'à déclamer ou à cadencer des vers, car les vers sont au théâtre comme les décorations, une magie dont on aime à sentir l'illusion sans en avoir le prestige.

Il y a onze sortes de vers. Les vers d'une, 2, 3, 4, 5, 6, 7, 8, 9, 10 et 12 syllabes. Les 5 premières sortes de vers ne s'emploient que dans la musique, dans les œuvres badines, et ils se mêlent dans les fables avec d'autres vers. Les vers de 12 syllabes sont appelés *alexandrins*, *héroïques* ou *grands vers* ; alexandrins, parce que ce fut un poète nommé Alexandre, mort à Paris, en 1206, qui les inventa et en fit usage le premier ; héroïques ou grands vers, parce que ce sont eux dont se servent les poètes pour les grands sujets, et surtout pour les tragédies, les églogues, les élégies et autres pièces sérieuses de longue haleine. Les vers de 6, 7 et 8 syllabes s'emploient pour les petits sujets et les petites fables. Les vers de 9 et 10 syllabes

sont appelés *vers communs*; ils sont employés le plus souvent pour tous les sujets, hors les tragédies et les morceaux héroïques.

Vers de 12 syll.	O mort, viens terminer ma misère cruelle!
10	S'écriait Charle accablé par le sort.
8	La Mort accourt du sombre bord.
7	C'est bien ici qu'on m'appelle?
6	Or çà, de par Pluton,
5	Que demande-t-on?
4	Je veux... dit Charle.
3	Tu veux, parle!
2	Eh bien!
1	Rien.

Ce qui fait périr tant de poèmes, c'est la froideur de la versification; l'art d'être éloquent en vers est de tous les arts le plus difficile et le plus rare. *Rime* n'est qu'une altération du rythme, qui vient du latin *rythmus* et du grec ριθμος, qui signifie nombre, mesure. Chez les Latins et chez les Grecs, c'est le nombre des syllabes comptées par leur valeur prosodique, c'est-à-dire par le temps qu'on met à les prononcer, qui fait le rythme. Chez nous le rythme ne consiste guère que dans le nombre des syllabes; le mot rime ne désigne que la partie finale du rythme. Il faut éviter d'appuyer et de s'arrêter sur la rime, afin qu'elle ne soit pas trop sensible à l'oreille. Il est des acteurs qui paraissent compter les césures et les font presque toutes sonner à l'oreille du spectateur. Ils se trompent, car c'est pour le poète et non pour l'acteur, que Boileau a dit :

> Que toujours dans vos vers le sens coupant les mots,
> Suspende l'hémistiche, en marque le repos.

Pour réciter les vers comme ils doivent être récités, tant dans le tragique que dans le comique, il faut d'abord avoir pour principe que la meilleure façon de parler et de s'exprimer, au théâtre, est toujours celle qui approche le plus de la conversation ordinaire, suivant qu'elle est plus ou moins indiquée par la situation ou le caractère de chaque personnage. Comme il n'est, ni dans la vérité, ni dans la nature, de s'énoncer en paroles cadencées, l'acteur, en conséquence, doit mettre autant de soin à faire disparaître la mesure et la rime, que l'auteur en a mis à les trouver. Pour y réussir, il est bon que le professeur fasse copier les rôles de ses élèves tout de suite comme de la prose, et les leur fasse réciter précisément de même que celle-ci. Il prendra garde cependant qu'ils ne fassent rien perdre à la versification de son harmonie naturelle. Cette méthode est excellente à l'égard des commençants, qui ordinairement ne sont que trop portés à cadencer les vers et à en faire sentir chaque hémistiche : espèce de chant favorable à la mémoire, mais aussi insupportable à l'oreille, que contraire à la vérité de la récitation. Un vieux comédien était si habitué à faire sonner la rime et à cadencer les vers, qu'une fois, dans ce passage de *Mithridate :*

> Quand le sort ennemi m'aurait jeté plus bas,
> Vaincu, persécuté.....

Ne se rappelant pas assez tôt le dernier hémistiche du second vers, il ne put s'empêcher, par une certaine routine de la mesure, d'y substituer machinalement, *tati, tatou, tatas* sans discontinuer le reste de la ti-

rade et sans se déconcerter. — Sans autre égard au mécanisme des vers, que de n'en point altérer la mesure, on ne doit s'occuper que du sens de l'auteur, qui, dans cette occasion comme dans d'autres, doit toujours guider le comédien. D'ailleurs, ce sont les points et les virgules qui servent à marquer les repos dans le discours, comme les pauses, les soupirs et les demi-soupirs dans la musique. Une pièce n'aura été bien dialoguée par les acteurs qu'autant que le gros du public ne se sera pas aperçu, si elle était en prose ou en vers. Prenons pour exemple le premier passage venu, tel que celui-ci du *Misanthrope*, dont nous arrangerons chaque phrase comme elle doit être transcrite et récitée. C'est Alceste qui parle à son ami. — « Allez, vous devriez mourir de pure honte... Une telle action ne saurait s'excuser et tout homme d'honneur s'en doit scandaliser... Je vous vois accabler un homme de caresses et témoigner pour lui les dernières tendresses... De protestations, d'offres et de serments vous chargez la fureur de vos embrassements... Et quand je vous demande après quel est cet homme, à peine pouvez-vous dire comme il se nomme ?... Votre chaleur pour lui tombe en vous séparant et vous me le traitez à moi d'indifférent ?.... Morbleu ! c'est une chose indigne, lâche, infâme de s'abaisser ainsi jusqu'à trahir son âme. . Et si, par un malheur, j'en avais fait autant,... je m'irais de regret pendre tout à l'instant. »

On voit, par cet exemple, la façon de lier les vers et de les faire enjamber l'un sur l'autre, sans en altérer le sens. On ne s'est même permis de suspendre l'avant-dernier vers, que pour marquer, par une

légère nuance, l'indécision du Misanthrope sur ce qu'il aurait à faire, s'il était, comme il le dit, capable de toutes les faiblesses qu'il reproche à son ami. On a vu de bons comédiens qui prétendaient devoir s'arrêter préférablement après le premier hémistiche du dernier vers, en disant : *Et si, par un malheur, j'en avais fait autant, je m'irais de regret... pendre tout à l'instant.* Néanmoins, comme la pensée est ordinairement plus prompte que la parole, et que celle-ci est toujours précédée de l'autre, nous croyons que, lorsque Alceste a tant fait que d'entamer la phrase à ce point, il sait sûrement ce qui doit la finir, et qu'avant de dire *je m'irais de regret...* il est déjà décidé sur ce qu'il a à faire, c'est-à-dire de s'aller pendre, plutôt que de se noyer ou de se brûler la cervelle. Ainsi la suspension serait moins bien placée en cet endroit-ci que dans l'autre. Quoi qu'il en soit, sans cette liaison des vers, de quelle insipidité ne serait pas à l'oreille cette fréquence éternelle de rimes, qui, comme un grelot répété, ne peut que fatiguer à la longue l'attention de l'auditeur ! Et puisqu'on cherche même à éluder le désagrément de cette consonnance dans les moindres passages en prose, combien, à plus forte raison, la continuité n'en serait-elle pas sensible dans les vers et surtout dans les vers redondants, dont le second n'est souvent qu'une répétition du premier, tels que ceux-ci :

> Je vous vois accabler un homme de caresses...
> Et témoigner pour lui les dernières tendresses...

Au lieu qu'on en sauve la superfluité et la monotonie, en les liant et en les récitant tous les deux

comme s'il n'y en avait qu'un seul. Certainement on ne disconvient pas que la rime et la mesure ne soient fort harmonieuses, et même fort agréables dans toutes les autres pièces de poésie, parce qu'alors c'est le poète seul qui parle et non le personnage. Nous avons observé même que, dans le chant, la consonnance de la rime était indispensablement nécessaire, et que plus elle y était multipliée, plus elle flattait l'oreille. C'est alors un agrément qui s'incorpore et s'indentifie avec le charme de la musique, d'où il résulte un tout aussi séduisant qu'harmonieux.

Quant à la Comédie, le Drame et la Tragédie, tout doit céder à la nature et à la vérité, qui en sont tout l'enchantement ; et ce serait les détruire, ou du moins les affaiblir, que d'y faire contraster un enchantement d'une autre espèce. Enfin, pour dérober encore mieux à l'oreille cette uniforme répétition de la rime, il faut même, en certains cas, ne porter l'inflexion que sur le dernier mot de la phrase, et couler sur la pénultième rime, afin qu'elle soit comme absorbée dans les vers subséquents, ainsi que dans les exemples suivants :

> Certes, pour un amant, la fleurette est mignonne
> Et vous me traitez là de gentille *personne !*...
> .
> Me voyez-vous, ma sœur, chercher des soupirants
> Et, pour vous les ôter, m'offrir à leur *encens ?*...
> .
> On intente un procès sur votre mariage
> Et je ne serais pas sensible à cet *outrage ?*...

Il se trouve bien souvent des tirades de trois ou quatre vers qu'on est de même obligé de réunir et de

réciter tout de suite. Auquel cas, comme l'haleine ne pourrait y suffire que difficilement, c'est à l'acteur intelligent à prendre adroitement sa respiration dans l'endroit du vers qui paraîtra l'indiquer le mieux, en évitant toujours d'appuyer et de s'arrêter sur la rime. La ponctuation suivante en indiquera encore à peu près la manière ; en observant, à la fin du vers, pourvu que le sens le permette, de ne s'arrêter non plus aux virgules que s'il n'y en avait point. On peut quelquefois passer sur la règle, en faveur de l'effet. Exemple :

> J'eus un Maître autrefois, que je regrette fort
> Et que je ne sers plus... attendu qu'il est mort.
> Il ne me faisait pas de fort gros avantages,
> Il me nourrissait mal, me payait mal mes gages.
> Jamais aucuns profits..., et souvent en hiver
> Il me laissait aller presque aussi nu qu'un ver...
> Mais je l'aimais... pourquoi ?... c'est qu'il me faisait rire
> Et que de mon côté je pouvais tout lui dire...
> Il m'appelait son cher, son ami, son mignon,
> Et nous vivions tous deux de pair à compagnon...
> Mais pour monsieur le comte... au diantre si je l'aime !...
> Il est toujours gourmé, renfermé dans lui-même,
> Portant toujours au vent, fier comme un Écossais...
> Je ne puis le souffrir, à vous parler français,
> Et dût-il m'enrichir... que le diable m'emporte
> Si je voulais servir un maître de la sorte !

Exemple, pour la Tragédie, tiré de *Mérope* :

POLIFONTE

> Madame, il faut enfin que mon cœur se déploie...
> Ce bras qui vous servit m'ouvre au trône une voie...
> Et les chefs de l'Etat tout prêts de prononcer
> Me font entre nous deux l'honneur de balancer...

. .
Nos ennemis communs, l'amour de la patrie,
Le devoir, l'intérêt, la raison, tout nous lie,
Tout vous dit qu'un guerrier, vengeur de votre époux,
S'il aspire à régner, peut aspirer à vous...
Je me connais, je sais que blanchi sous les armes
Ce front triste et sévère a pour vous peu de charmes...
Je sais que vos appas encor dans leur printemps
Pourraient s'effaroucher de l'hiver de mes ans...
Mais la raison d'Etat connait peu ces caprices!...
Et de ce front guerrier les nobles cicatrices
Ne peuvent se couvrir que du bandeau des rois...
Je veux le sceptre et vous, pour prix de mes exploits...
N'en croyez point, madame, un orgueil téméraire...
Vous êtes de nos Rois et fille et la mère,
Mais l'Etat veut un Maître ;... et vous devez songer
Que, pour garder vos droits, il les faut partager...

MÉROPE

Le Ciel, qui m'accabla du poids de sa disgrâce,
Ne m'a point préparée à ce comble d'audace...
Sujet de mon époux, vous m'osez proposer
De trahir sa mémoire et de vous épouser!...
Moi, j'irais de mon fils, du seul bien qui me reste,
Déchirer avec vous l'héritage funeste!...
Je mettrais en vos mains sa Mère et son Etat,
Et le bandeau des rois... sur le front d'un soldat!...

Il est aisé de voir qu'on ne suspend cet hémistiche, et le *bandeau des Rois*... que pour mieux faire sortir ce qui suit, tant par un coup-d'œil de hauteur et de dédain, que par une nuance dans le bas, indispensablement nécessaire en cette occasion. On peut remarquer encore que, loin d'abuser de cette liberté de lier les vers, et loin de vouloir s'en faire une manie, on ne la met en pratique qu'autant que le sens l'exige; ou si l'on paraît quelquefois en faire un usage trop

affecté, c'est, tout au plus, lorsque les choses ont entre elles un rapport immédiat, et surtout que la phrase n'en souffre pas. Car il serait sans doute ridicule, pour ne pas dire extravagant, qu'en cherchant à épargner à l'oreille un léger désagrément, on s'exposât à mettre à la torture le bon sens et la raison. Au reste, quelque scrupuleuse attention qu'on apporte à cette liaison de vers, il n'en reste toujours que trop que la nécessité oblige à séparer, par la constitution même des phrases et la nature de la versification.

Il se trouve quelquefois des tirades où le sens est renfermé dans chaque vers ; auquel cas on ne peut pas se dispenser, malgré qu'on en ait, de faire sentir la rime. Mais on sait qu'il n'y a point de règle sans exception.

POLIFONTE

Un soldat, tel que moi, peut justement prétendre
A gouverner l'Etat, quand il l'a su défendre...
Le premier qui fut roi, fut un soldat heureux...
Qui sert bien son pays, n'a pas besoin d'aïeux !...
Je n'ai plus rien du sang qui m'a donné la vie,
Ce sang est épuisé, versé pour la patrie.
Ce sang coula pour vous ;... et malgré vos refus
Je crois valoir au moins les rois que j'ai vaincus ;...
Et je n'offre en un mot à votre âme rebelle
Que la moitié d'un trône où mon parti m'appelle...
Il est encor douteux si votre fils respire :...
Mais quand, du sein des morts, il viendrait en ces lieux
Redemander un trône à la face des dieux,
Ne vous y trompez pas !... Messène veut un maître
Éprouvé par le temps, digne en effet de l'être,
Un roi qui la défende... et j'ose me flatter
Que le vengeur du trône a seul droit d'y monter.

Ainsi donc, il faut rapprocher le dialogue en vers du langage naturel, en tâchant de faire disparaître la

rime et la mesure autant qu'il est possible. Cependant on ne doit pas abuser de ce principe au point de courir de vers en vers, sans reprendre haleine, comme font certains acteurs, qui, à force de les faire enjamber les uns sur les autres, se trouvent quelquefois contraints de s'arrêter où le sens ne finit pas. Il ne faut donc qu'avoir l'attention de respirer plutôt dans le courant des vers qu'à la fin. On doit se garder d'imiter certains autres acteurs à prétention, qui, croyant réciter les vers supérieurement, affectent de n'en faire la liaison que lorsqu'il se rencontre au commencement du vers suivant, un *mais*, un *car*, un *lui*, un *moi,* ou autres monosyllabes qui précèdent. Ces mêmes acteurs, dans tout le cours de leur rôle, non seulement n'éviteront pas de couper et de cadencer les vers d'une manière insupportable à des oreilles délicates, mais ils négligeront, la plupart du temps, de joindre l'adjectif avec le substantif, etc. Tant il est vrai que ce n'est que machinalement qu'ils exercent leur profession, et un pur hasard si quelquefois ils y réussissent.

VÊTEMENT. (*Voyez* COSTUME.)

VISAGE. (*Voyez* FIGURE, EXPRESSION, AME et ANATOMIE.)

VOIX. (Du latin *vox.*) Son qui sort de la bouche de l'homme. Il est produit par l'air chassé par les poumons, et modifié par l'articulation. La formation de la voix humaine, avec toutes les variations que l'on remarque dans la parole et dans la musique, est un objet digne de nos recherches et le mécanisme ou l'organisation des parties qui produisent cet effet est une chose étonnante. Les organes de la voix sont: les poumons, la glotte, l'épiglotte, le larynx, la tra

chée, la luette, la bouche, la langue, les lèvres, l'œsophage. Les poumons sont composés de vaisseaux et de vesicules membraneuses ; ils servent à la respiration. Ils sont divisés en deux gros lobes par le médiastin, et chacun de ces lobes en d'autres moindres. Lorsque ces gros lobes sont gonflés; le poumon de l'homme ressemble assez à celui de différents animaux qui sont exposés dans les boucheries. Le poumon est une partie très délicate. Lobe se dit de chacune des parties qui composent les poumons. Cette séparation du lobe sert à la dilatation du poumon ; par ce moyen, il reçoit une plus grande quantité d'air, d'où il arrive qu'il n'est pas trop pressé lorsque le dos est courbé. C'est pour cela que les animaux, qui ont toujours le dos penché vers la terre, ont le poumon composé de plus de lobes que celui de l'homme. L'air qui sort des poumons est la matière de la voix. Lorsque la poitrine s'élève par l'action de certains muscles, l'air extérieur entre dans les vésicules des poumons, comme il entre dans une pompe dont on élève le piston. Le mouvement par lequel les poumons reçoivent l'air est ce qu'on appelle *inspiration* ; quand la poitrine s'affaisse, l'air sort des poumons; c'est ce qu'on nomme *aspiration*. Le mot de *respiration* comprend l'un et l'autre de ses mouvements; ils en sont les deux espèces. (*Voyez* RESPIRATION.)

Pour fortifier les poumons, il faut courir beaucoup, les exercer, les forcer, lire longtemps sans respirer, mais en observant toujours de graduer les exercices.

De la glotte. La glotte est une petite fente ovale entre deux membranes demi-circulaires étendues horizontalement du côté intérieur du larynx. Ces

membranes laissent ordinairement entre elles un intervalle plus ou moins spacieux qu'elles peuvent cependant fermer tout à fait. La glotte a la forme d'une languette; les Grecs l'appelaient *glotta*, et les latins *longuna*. Son ouverture est ovale, sa longueur est depuis 4 jusqu'à 8 lignes ; sa largeur ne va guère qu'à une ligne dans les voix de basse-taille. Plus elle est resserrée, plus les sons deviennent aigus, et plus elle est ouverte, plus le son est grave et se porte loin. La glotte a la faculté de se resserrer ou de se dilater, par le moyen des petits muscles dont elle est garnie. Les différents tons ou accents dépendent uniquement de l'ouverture plus ou moins grande de la glotte. A chaque lèvre de la glotte, on remarque une espèce de ruban large d'une ligne, tendu horizontalement. L'élargissement ou le resserrement de la glotte, de même que la quantité d'air qui est poussé, ne change pas le ton, mais change seulement son intensité. Les rubans tendineux attachés par les deux bouts qui bordent la glotte varient leurs tons suivant les circonstances, semblables à des cordes sonores pincées par un archet.

De l'épiglotte: La glotte est couverte et défendue par un cartilage doux et mince qu'on appelle épiglotte ; c'est une espèce de soupape qui, dans le temps du passage des aliments, couvre la glotte, ce qui les empêche d'entrer dans la trachée-artère.

Du larynx : Tête, ou partie supérieure de la trachée-artère, situé au-dessous de la racine de la langue et devant le pharynx, il donne passage à l'air que nous respirons. Le larynx est un des organes de la respiration et le principal instrument de la voix ; il est d'un différent diamètre, suivant les différents âges. Dans

les hommes il est plus grand que dans les femmes ; c'est pourquoi la voix des hommes est plus grave que celle des femmes. Le larynx se meut dans le temps de la déglutition ; lorsque l'œsophage s'abaisse pour recevoir les aliments, le larynx s'élève pour les comprimer et les faire descendre plus aisément.

De la trachée-artère. Tube qui reçoit l'air extérieur, le porte aux poumons, et reporte l'air des poumons au dehors de la poitrine ; elle se divise en deux branches, qui se joignent à chaque poumon, où elles se mêlent avec eux par une infinité de petits nerfs. De la poitrine à la base de la langue, elle est en un tuyau seul, dont la partie supérieure est le larynx.

De la bouche. Partie du visage composée des lèvres, des gencives, du dedans des joues, du palais et des dents. La bouche modifiée augmente ou diminue le son, selon les proportions qu'elle observe en se raccourcissant. La concavité de la bouche, en s'allongeant pour les tons graves et en se raccourcissant pour les tons aigus, peut contribuer à la formation de la voix. Il faut plus d'air pour former un ton grave que pour former un ton aigu. (*Voyez* RESPIRATION.)

De la langue : La pointe de la langue prend quelquefois part à la formation des tons ; car, lorsqu'ils se suivent de bien près, la glotte labiale n'étant pas assez déliée pour prendre différents diamètres si promptement, la pointe de la langue vient se présenter en dedans à cette ouverture, et, par un mouvement très preste, la retient autant qu'il le faut, ou la laisse agir libre un instant, pour revenir aussitôt la retenir encore.

De la luette. A la partie postérieure du palais, et perpendiculairement sur la glotte, pend un corps rond,

mou et uni, formé par la duplicature de la membrane du palais ; il se nomme la luette ; il est mu par deux muscles.

Des lèvres. Le bord de la partie extérieure de la bouche, ou cette extrémité musculeuse qui ferme et ouvre la bouche tant supérieurement qu'inférieurement. Les muscles propres aux lèvres sont au nombre de 12 paires, 6 incisifs, 2 canins, 4 zygômatiques, 2 rieurs, 2 triangulaires, 2 buccinateurs, et un impair, le carré de la lèvre supérieure. Les lèvres et la langue donnent la *forme* aux accents de la voix et aux syllabes dont la parole est composée. Pour être supérieur sur la flûte, il faut avoir des lèvres fines et déliées.

De l'œsophage. L'œsophage (c'est-à-dire porte-manger) n'est autre que le gosier. C'est un des deux conduits qui commencent au fond de la bouche et sont entourés d'une tunique commune. L'autre conduit, situé à la partie antérieure du col, est appelé trachée-artère, c'est-à-dire trachée rude, à cause de ses cartilages, et artère d'un mot grec qui signifie réceptacle, parce qu'en effet ce conduit reçoit et fournit l'air qui fait la voix. Quant à l'œsophage, c'est par ce canal que les aliments passent de la bouche dans l'estomac.

Du mécanisme de la voix. Le grand canal de la trachée-artère qui est terminé en haut par la glotte, ressemble si bien à une flûte que les anciens ne doutaient point que la trachée ne contribuât autant à former la voix que le corps de la flûte contribue à former le son de cet instrument. Gallien lui-même tomba à cet égard dans une espèce d'erreur. Il s'aperçut, à la vérité, que la glotte est le principal organe de la voix, mais en même temps il attribua à la trachée-artère une part considérable dans la production du son. Mais

Dodart fit attention que nous ne parlons ni ne chantons en respirant ou en attirant l'air, mais en soufflant ou en expulsant l'air que nous avons respiré, et que cet air en sortant de nos poumons passe toujours par des vésicules qui s'élargissent à mesure qu'elles s'éloignent de ces vaisseaux et par la trachée même, qui est le plus large canal de tous ; de sorte que l'air trouvant plus de liberté et d'aisance à mesure qu'il monte le long de tous ces passages, et dans la trachée plus que partout ailleurs, il ne peut donc jamais être comprimé dans ce canal avec autant de violence, ni acquérir là autant de vitesse qu'il en faut pour la production du son. Mais comme l'ouverture de la glotte est fort étroite en comparaison de la largeur de la trachée, l'air ne peut pas sortir de la trachée par la glotte sans être violemment comprimé et sans acquérir un degré considérable de vitesse. L'air, ainsi comprimé et poussé, communique en passant une agitation forte, vive, aux particules des deux lèvres de la glotte, leur donne une espèce de secousse et leur fait faire des vibrations qui frappent l'air à mesure qu'il passe et forme le son.

Le son ainsi formé passe dans la cavité de la bouche et des narines, où il est réfléchi et où il résonne ; c'est de cette résonnance que dépend entièrement le charme de la voix. Aussi l'usage du tabac gâte la voix. Cette résonnance dans la cavité de la bouche ne consiste point dans la simple réflexion comme celle d'une voûte ; mais elle est proportionnée aux tons du son que la glotte envoie dans la bouche ; c'est pour cela que cette cavité s'allonge ou se raccourcit à mesure que l'on forme les tons plus graves ou plus aigus.

Pour que la voix se forme aisément, il faut : 1° de la souplesse dans les muscles qui ouvrent et resserrent la glotte, 2° que les ligaments qui unissent les pièces du larynx obéissent facilement ; 3° une liqueur qui humecte continuellement le larynx ; peut-être quelque suc huileux de la glande tyroïde exprimé par les muscles qu'on nomme sternotyroïdiens, contribue-t-il à rendre la surface interne du larynx glissante et par conséquent plus propre à former la voix ; 4° il faut que le nez ne soit pas bouché ; 5° il faut que le thorax puisse avoir une dilatation considérable, car si les poumons ne peuvent pas bien s'étendre, il faudra reprendre haleine à chaque instant.

Décomposition de la voix humaine. La déclamation dramatique étant une imitation de la déclamation naturelle, on se contentera de définir seulement celle-ci : c'est une affection ou modification que la voix reçoit lorsque nous sommes émus de quelque passion, et qui annonce cette émotion à ceux qui nous écoutent, de la même manière que la disposition des traits de notre visage l'annonce à ceux qui nous regardent. Cette expression de nos sentiments est de toutes les langues, et pour tâcher d'en connaître la nature, il faut décomposer la voix humaine et la considérer sous divers aspects : 1° comme un *simple son*, tel que le cri des enfants ; 2° comme un *son articulé*, tel qu'il est dans la parole ; 3° dans le *chant*, qui ajoute à la parole la modulation et la vérité des tons ; 4° dans la *déclamation*, qui paraît dépendre d'une nouvelle modification dans le son et dans la substance même de la voix ; modification différente de celle du chant et de celle de la parole, puisqu'elle peut s'unir à l'une

et à l'autre, ou en être retranchée. La voix considérée comme un *son simple* est produite par l'air chassé des poumons, qui sort du larynx par la fente de la glotte, et il est encore augmenté par les vibrations des fibres qui tapissent l'intérieur de la bouche et le canal du nez. La voix, qui ne serait qu'un simple cri, reçoit en sortant de la bouche deux espèces de modifications qui la rendent articulée et font ce qu'on nomme la *parole*. Les modifications de la première espèce produisent les voyelles, qui, dans la prononciation, dépendent d'une disposition fixe et permanente de la langue, des lèvres et des dents ; ces organes modifient par leur position l'air sonore qui sort de la bouche et, sans diminuer sa vitesse, changent la nature du son. Comme cette situation des organes de la bouche propre à former les voyelles est permanente, les sons voyelles sont susceptibles d'une durée plus ou moins longue et peuvent recevoir tous les degrés d'élévation ou d'abaissement possibles ; ils sont même les seuls qui les reçoivent, et toutes les variétés, soit d'accent, soit dans la prononciation simple, soit d'intonation musicale dans le chant, ne peuvent tomber que sur les voyelles.

Les modifications de la deuxième espèce sont celles que reçoivent les voyelles par ce mouvement subit et instantané des organes mobiles de la voix, c'est-à-dire de la langue vers le palais ou vers les dents, et par celui des lèvres.

Ces mouvements produisent les consonnes qui ne sont que de simples modifications des voyelles et toujours en les précédant. C'est l'assemblage des voyelles et des consonnes mêlées, suivant un certain ordre, qui constitue la parole ou la voix articulée.

La *déclamation*, comme nous l'avons déjà dit, est une affection ou modification qui arrive à notre voix, lorsque, passant d'un état tranquille à un état agité, notre âme est émue par quelque passion ou par quelque sentiment vif.

Ces changements de la voix sont involontaires, c'est-à-dire qu'ils accompagnent nécessairement les émotions naturelles et celles que nous venons à nous procurer par l'art, en nous pénétrant d'une situation par la force du raisonnement seul. La question se réduit donc maintenant à savoir :

1° Si ces changements de voix expressifs des passions consistent seulement dans les différents degrés d'élévation et d'abaissement de la voix, et si en passant d'un ton à un autre, elle marche par une progression successive et continue, comme dans les accents ou intonations prosodiques du discours ordinaire, ou si elle marche par sauts comme dans le chant.

2° S'il serait possible d'exprimer par des signes ou notes, ces changements expressifs des passions. L'opinion commune de ceux qui ont parlé de la déclamation suppose que ces inflexions sont du genre des intonations musicales, dans lesquelles la voix procède dans des intervalles harmoniques, et qu'il est très possible de les exprimer par les notes ordinaires de la musique, dont il faudrait tout au plus changer la valeur, mais dont on conserverait la proportion et le rapport. Du reste, Aristoxène dit qu'il y a un chant du discours qui naît de la différence des sons. Denys d'Halycarnasse nous apprend que, chez les Grecs, l'élévation de la voix dans l'accent aigu et son abaissement dans le grave était d'une quinte entière, et

que dans l'accent circonflexe, composé des deux autres, la voix parcourait deux fois la même quinte en montant et en descendant sur la même syllabe. Comme il n'y avait dans la langue grecque aucun mot qui n'eût son accent, ces élévations et ces abaissements continuels d'une quinte devaient rendre cette prononciation assez chantante.

Les Latins avaient, ainsi que les Grecs, les accents aigus, graves et circonflexes, et ils y joignaient encore d'autres signes propres à marquer les longues, les brèves, les repos, les suspensions, l'accélération, etc. Ce sont ces notes de la prononciation dont parlent les grammairiens, qu'on a prises pour celles de la déclamation. La parole, l'écrit, le chant, se votent, mais la déclamation expressive de l'âme ne se prescrit point ; nous n'y sommes conduits que par l'émotion qu'excitent en nous les passions qui nous agitent. Les acteurs ne mettent de vérité dans leur jeu qu'autant qu'ils excitent une partie de ces émotions.

Principes généraux. — Il est essentiel de prendre sa voix dans le *médium*, c'est-à-dire le milieu, dans les sons compris entre les plus bas et les plus élevés ; en un mot, de parler sa voix, parce qu'on ne prononce jamais bien, on n'articule jamais avec l'étendue et la rondeur nécessaires, on n'est jamais maître de soi, ni de ses intonations, que quand on a de la force. Or, on n'a de la force que lorsqu'on n'est point gêné. Si vous êtes gêné, vous enflez votre voix, vous la forcez, vous vous faites une voix factice : dès lors plus de sensibilité, plus d'intonations, plus de vérité ; vous perdez l'accent de l'âme qui peut seul émouvoir le spectateur. Ne pas élever, mais appuyer sa voix. Il faut soutenir

sa voix à la fin des phrases ; si on la laisse tomber en approchant du repos, ce défaut fait souvent perdre le sens de toute la période, et n'obligeât-il qu'à en deviner la fin, il ne fatiguerait pas moins l'auditeur. Il en est de la voix comme d'un instrument dont le travail et l'exercice peuvent seuls enseigner à tirer tout le parti possible. Il est essentiel d'exercer sa voix dans un endroit assez vaste, pour que le son ne rentre pas dans la poitrine, ce qui fait perdre la respiration et peut retirer à la longue la qualité de la voix. Il faut toujours tirer sa voix de la poitrine. La poitrine doit être le moteur de la voix, la bouche l'exécuteur, le gosier doit être nul dans l'action, et ne doit servir que de passage aux sons. Les cas dans lesquels on est obligé d'entrer dans de grandes fureurs ou imprécations, etc., font exception ; car alors une voix déchirée peut produire un grand effet. La voix bornée, faible et obscure peut, par le moyen d'un exercice long et constant, acquérir de l'étendue, de la force et de la clarté, moyennant qu'on observe, dans le cours de cet exercice, de ne jamais la forcer. Il faut s'étudier à donner de la rondeur à sa voix. La voix étouffée et la déclamation triste s'opposent au vrai. Pour n'être point embarrassé du dernier mot d'une phrase, appuyez sur le mot qui précède. La voix, ainsi que le visage, a une physionomie en mouvement et une physionomie en repos, des signes pour l'émotion et des caractères pour le sentiment. Ce qui constitue la perfection de tout instrument quel qu'il soit, qui est fait pour l'oreille, tel que la voix, le langage, les instruments de musique, c'est la réunion de la *douceur* et de la *force* dans une proportion suffi-

sante ; ce sont les voyelles qui font la douceur des langues, ce sont les consonnes qui en font la force: D'après Cicéron, les différentes articulations de voix sont à l'éloquence ce que les ombres sont à la peinture. Cet orateur, qui tenait des Grecs ce principe, nous apprend qu'ils étaient extrêmement jaloux de la gloire de bien parler, et qu'ils prenaient des précautions infinies pour se former la voix.

Avant que de paraître en public, les orateurs déclamaient *assis* pendant *plusieurs années*. Au moment de prononcer quelque chose, ils développaient méthodiquement leur voix en la faisant sortir peu à peu, en lui donnant l'essor, comme par degrés ; ils se tenaient même *couchés* durant cet exercice. Quand la voix était sortie, restant toujours dans la même posture, ils en repliaient pour ainsi dire les organes, en respirant sur le ton le plus haut où ils fussent montés en déclamant, et ainsi successivement sur tous les autres tons, jusqu'à ce qu'ils fussent enfin parvenus au ton le plus bas, d'où ils étaient partis. Les orateurs romains flattaient l'auditeur par l'éclat de leur voix, par leurs gestes pleins d'art, et par l'air majestueux de leur extérieur. On leur faisait souvent grâce de la solidité des raisons en faveur des agréments du débit ; ils parlaient aux yeux et la raison ébranlée cédait quelquefois à leurs efforts. L'acteur tragique doit avoir la voix forte, majestueuse et pathétique ; elle doit maîtriser l'attention et imprimer le respect. Chez les acteurs de l'antiquité, l'art de former et de renforcer leur organe, était poussé très haut ; et l'art de l'entretenir et de le soigner était devenu une branche de la science curative.

Pline, dans son *Histoire naturelle*, fait mention d'une vingtaine de plantes connues comme des spécifiques pour y réussir. L'empereur Néron fut l'inventeur d'un procédé pour ajouter au volume de la voix un degré de force qu'elle acquiert encore de plus en déclamant aussi haut que possible, avec une plaque de plomb sur la poitrine ; outre cela, Néron employait certaines drogues pour ménager sa voix. Ce n'est point la force de la voix qui fait le *cri*, c'est la façon de porter le son, et surtout la fréquente rechûte aux intervalles de même espèce. Un parler gracieux agit directement sur le cœur. La voix étant forcée ou trop tendue, on n'a que deux moyens d'exécution : toujours même inflexion et même force ; on n'a qu'un cri et point de variété. Il faut tendre et détendre sa voix à volonté. La corde sonne selon qu'elle est touchée.

Quand vous avez à prononcer une période qui désire une grande contention ou élévation de voix, vous devez modérer et ménager votre voix en celles qui précèdent. Roscius et OEsopus, les meilleurs acteurs qu'aient eu les Romains, en agissaient ainsi. En étudiant et travaillant sa voix, il ne faut pas s'occuper d'un vain son, mais de tout ce qui peut donner de *l'âme* à ce son.

Quand on n'est pas maître de sa voix, qu'on s'emporte, la voix monte toujours, car elle est toujours plus disposée à monter qu'à descendre ; on recommence plus haut qu'on a déjà commencé l'autre phrase et l'on n'a plus assez de moyens pour finir sur le même ton. Les grands coups que peut frapper un acteur dépendent de la force de la voix et de la beauté de l'organe. On n'est plus étonné de tous les pénibles

efforts, de ces exercices continuels que s'imposa Démosthène pour se fortifier la voix et pour la maîtriser, quand on a remarqué qu'avec une voix sensible et touchante, on est sûr d'émouvoir les spectateurs. Il peut exister, quant à la voix, une déclamation pittoresque et expressive en même temps ; la voix est propre à l'une et à l'autre, car elle peut désigner et l'objet qui excite le sentiment, et ce sentiment même, selon les modifications particulières. Ici l'expression et la peinture peuvent également être liées intimement, ou se trouver en opposition ; et lorsque la voix peint, cela arrive aussi par ces deux motifs, savoir, ou à cause de la vivacité de la représentation de la chose même, ou à cause de l'intention qu'on a de réveiller dans l'esprit d'autrui une idée plus intuitive. Rien de plus circonscrit en apparence que l'échelle des sons que la voix humaine peut parcourir, depuis les tons les plus bas jusqu'aux tons les plus élevés ; mais dans cet espace étroit il n'est aucun caractère qu'elle ne puisse prendre, aucun sentiment qu'elle ne puisse exprimer.

Quant au trop d'élévation de la voix, il vient d'une mauvaise habitude de vouloir, à force de crier, dominer et imposer la nécessité d'ajouter foi à ce que l'on dit, ou de vouloir se faire écouter. Justement, moins on crie, plus le public est attentif ; ordinairement les grands moments de silence, au spectacle, ont lieu lorsque l'acteur parle bas et simplement. Que votre voix soit un instrument flexible, dont les modulations enchantent quelquefois et s'affaiblissent tout à coup avec art, mais avec l'art de la vraie nature ; qu'elles paraissent un instant insignifiantes, pour en-

chanter de nouveau, et pour produire encore de plus délicieux effets. Quand l'acteur se sera assuré, par un exercice continuel, de la souplesse de son organe, il s'occupera de la valeur des expressions. Ce qui contraint le corps gêne l'organe et le dénature ; il n'y a plus d'abandon ; un organe contraint ne peut intéresser. La *voix de tête* se corrige en parlant doucement, en s'écoutant prononcer, et en posant la main sur la poitrine, afin de sentir par ce moyen si la voix en sort.

Il ne faut jamais forcer son organe, agréable ou non, quel qu'il soit ; il ne faut ni le grossir ni le prendre dans le *clair*, et encore moins l'outrer, car en criant, ou en prenant un ton de fausset, on ne peut pas être maître de ses inflexions ; c'est que, si votre voix a quelque défaut, il sera bien plus sensible alors qu'en ne lui donnant que l'étendue qu'elle doit avoir. Non qu'il faille en abuser au point de parler si bas qu'on vous entende à peine de l'orchestre, ou qu'on vous prenne pour un asthmatique. Rien n'est si froid au théâtre que de parler trop bas, rien qui peine plus l'attention du spectateur qu'une voix grêle et débile, comme rien n'est si désagréable que d'entendre une voix criarde ou glapissante. Pour donner à son organe l'étendue nécessaire et la vraie proportion qui convient au théâtre, il faut s'écouter soigneusement en parlant, prendre bien ses temps, ses repos, afin de pouvoir maîtriser son organe et le varier le plus qu'il est possible, au jugement de son oreille, qui seule peut suffire pour en décider dans le moment. En conséquence, il faut avoir la précaution de ne pas enjamber trop précipitamment sur ce qu'on a à dire d'une phrase à l'autre ; non seulement afin de pouvoir re-

prendre haleine aisément soi-même, mais aussi afin de donner au spectateur le temps de respirer. Trop de précipitation fatigue l'auditoire, comme trop de lenteur ; et il y a dans la récitation comme dans la musique une espèce de marche et de mesure naturelle, qu'un certain tact fait toujours observer invariablement. Le trop de précipitation conduit l'acteur à une monotonie dont il ne peut trop chercher à se garantir. Pour cet effet, on ne doit pas recommencer la phrase qui suit du même ton qu'on a fini la précédente ; sans quoi, la voix n'étant toujours que trop portée à monter, on se trouverait souvent dans le cours d'une pièce, une octave et demie au-dessus du ton ordinaire. Il faut observer une différence sensible entre l'abaissement et l'élévation de la voix, c'est-à-dire que si l'on a fini la phrase, par exemple, à l'octave en haut, il faut commencer la suivante à l'octave en bas. Enfin, on doit s'appliquer, principalement dans le cas d'un organe dur et désagréable, à faire des nuances marquées et à forte touche partout où l'on présumera qu'elles peuvent être bien placées, le tout néanmoins sans préjudicier à la vérité du rôle, ni à la chaleur de l'action. Observez que cette opération sera infructueuse si vous attendez à être sur la scène pour la mettre à exécution, sans avoir eu auparavant la précaution de la préparer chez vous par un travail assidu et infatigable, ainsi que pour tout ce qui concerne l'art dramatique en général. (Pour les défauts dans la voix, *voyez* l'article DÉFAUTS.)

Telle voix, qui peut suffire dans certains rôles, ne suffit pas dans les rôles destinés à nous intéresser. — Pourvu que les acteurs comiques ne nous laissent

rien perdre des discours que l'auteur met dans leur bouche, nous leur passons volontiers la médiocrité de la voix. On pense même qu'il leur importe de n'avoir pas une voix d'un si grand volume. Ce qu'une voix gagne du côté du volume, elle le perd du côté de la légèreté, et les acteurs comiques ont besoin principalement d'une voix légère et flexible. Les acteurs tragiques ont besoin d'une voix forte, majestueuse et pathétique. Nous attendons de la tragédie de violentes secousses. Pour les produire, elle se sert préférablement de ses principaux acteurs. Par cette raison, il faut que leur voix, propre en même temps à maîtriser l'attention, à imprimer le respect et à exciter de grands mouvements, puisse donner à la véhémence des discours la mâle vigueur, à l'élévation des sentiments la noble fierté, et à la vivacité de la douleur l'éloquente énergie, qui leur sont nécessaires pour nous frapper, pour nous saisir, et pour nous pénétrer.

Les acteurs qui, dans la comédie, représentent des personnes de condition, n'ont pas besoin d'une voix majestueuse, mais on veut qu'ils l'aient noble. Comme il est des physionomies de distinction, il est, si l'on peut dire ainsi, des voix de qualité, des voix au son desquelles, sans voir les personnes qui parlent, on juge que ce ne sont pas des personnes du commun. Sans doute celles de plus haute naissance n'ont pas plus le privilège d'avoir une voix imposante que celui d'avoir une figure respectable, mais quand l'art se propose d'imiter, il est obligé de choisir ses modèles, et de ne nous présenter dans chaque genre que les copies des originaux les plus dignes de nous plaire. La voix des *amoureux* doit être intéressante, celle des *amoureuses*,

enchanteresse. Un organe séducteur n'est pas absolument nécessaire aux autres actrices; mais il faut que du moins leur voix ne blesse pas l'oreille. Les femmes ne peuvent être privées d'une grâce, que nous ne le soyons d'un plaisir. La douceur de la voix est un de leurs attributs les plus ordinaires, et nous croyons que la nature fraude nos droits, lorsqu'elle fait sortir d'une belle bouche des sons peu gracieux.

VOYELLE, CONSONNE. On appelle *voyelle*, toute lettre qui a un sens parfait d'elle-même et sans être jointe à une autre. La voix humaine comprend deux sortes d'éléments : le son et l'articulation. L'écriture qui peint la parole par des signes que l'on nomme *lettres*, doit donc comprendre pareillement deux sortes de lettres; les unes doivent être les signes représentatifs des sons, les autres doivent être les signes représentatifs des articulations; d'où les *voyelles* et les *consonnes*.

On appelle *consonne* toute lettre de l'alphabet qui n'a nul son par elle-même et qu'on ne peut prononcer qu'étant jointe à quelque *voyelle*. Les Grecs avaient observé comment, lorsque les syllabes longues et brèves étaient combinées entre elles, il en résultait une déclamation plus ou moins éclatante, plus ou moins rapide, ou plus ou moins entraînante. De là leurs efforts pour distribuer dans leurs paroles la mélodie et la cadence qui préparent la persuasion.

VRAI. *Voyez* VÉRITÉ et VRAISEMBLANCE.

VRAISEMBLANCE. (Du latin *verus*), apparence de la VÉRITÉ. (*Voyez* ce mot.)

Nous exigeons que les comédiens gardent la vraisemblance, lorsqu'ils s'offrent aux yeux des spectateurs après quelque action qui doit avoir causé nécessairement du désordre dans leur personne. On ne veut pas voir Oreste, par exemple, avec une chevelure artistement frisée, revenir du temple, où, pour satisfaire Hermione, il a fait assassiner Pyrrhus. Il faut que la personne du comédien fascine nos regards, et que chez lui la nature fasse les premiers frais de la vérité.

Si les comédiens veulent que la représentation ait une entière vérité, qu'ils aient donc soin, non seulement de rendre leur action et leur récitation parfaitement vraies, mais encore de ne pas choisir un personnage caractérisé par quelque modification remarquable qui ne se rencontre pas en eux. Ils ne peuvent trop se souvenir que le spectacle tire tous ses agréments de l'imitation; qu'il est une espèce de peinture, avec cette différence que ses prestiges doivent être fort supérieurs à ceux du pinceau; que plus le théâtre a d'avantages pour nous faire illusion, plus nous exigeons qu'il nous la fasse effectivement; qu'il ne suffit pas que ces fictions nous paraissent ressembler aux événements dont elles sont l'image, et que nous voulons pouvoir nous persuader que les événements mêmes, et les principaux acteurs de ces événements sont présents à nos yeux.

VULGARITÉ. (*Voyez* TRIVIALITÉ.)

ZÉZAIEMENT. (*Voyez* DÉFAUTS.)

FIN DE L'ENCYCLOPÉDIE DE L'ART DRAMATIQUE

Imp. de la Soc. de Typ - Noizette, 8, r. Campagne-Première. Paris.

TABLE DES MATIÈRES

COMPOSANT

L'ENCYCLOPÉDIE DE L'ART DRAMATIQUE

A

	Pages
Abandon	1
Accent	1
Accessoire	2
Acrobate	2
Acte	2
Acteur	2
Action	4
Actualité	10
Affectation	10
Affection	12
Aféterie	12
Affiches	13
Age	14
Agrafer ou attraper	17
Aigreur dans la voix	17
Air	17
Aisance	19
Allusion	19
Amateur	19
Ambigu-Comique	20
Ame	21
Amoureux, Amoureuse	24
Amphithéâtre	25
Anatomie	28
Annonce	29
Aparté	29
Aplomb	29
Applaudissement	30
Archimime	33
Arène	23
Argent	33

	Pages		Pages
Ariette.	33	Bis.	53
Arlequin.	33	Bisser.	53
Arlequinade.	34	Blaisement.	54
Arrondir la scène.	34	Bobèche ou bouffon.	54
Art.	34	Bouche-trou.	54
Art dramatique.	34	Bouffes - Parisiens (th.).	54
Articulation.	38		
Artiste.	39	Bourbon (théâtre du Petit).	55
Aspiration.	40		
Assurance.	41	Bourgogne (th. de l'Hôtel de).	56
Atellanes, fables, etc.	41		
Attention.	41	Bravo.	57
Attitude.	42	Bravoure.	57
Attraper.	45	Bredouillement.	57
Auteur dramatique.	46	Brioche.	57
Auto - Sacramentaux.	46	Brûler les plantes.	58
		Buffa (opéra).	58

B

C

Ballet.	49	Cabale.	58
Beau.	51	Cachet.	58
Beaumarchais (théâtre).	52	Calme.	58
		Camarade.	59
Beauté théâtrale.	52	Canevas.	60
Beaux-Arts.	52	Cantatrice.	60
Bégaiement.	53	Caractère.	61
Belleville (théâtre).	53	Cascadeur.	62
Bienséances théâtrales.	53	Cascade.	62
		Censure.	63
Billet de spectacle.	53	Chaleur.	63

	Pages		Pages
Chanson.	65	Comique.	88
Chant.	66	Comité de lecture.	94
Charade en action.	66	Comparse.	94
Charge.	66	Compositeur.	94
Charpente.	67	Composition.	94
Charpenter.	67	Comte (théâtre).	95
Charpentier.	67	Confident.	95
Châtelet (théâtre).	67	Conservatoire.	97
Chauffer.	67	Consonne.	98
Chef d'emploi.	67	Contenance.	99
Chevalier du lustre.	68	Contraste.	99
Chien (avoir du).	68	Contre-sens.	99
Chœur.	68	Convenances théâtrales.	99
Chorégraphie.	69	Costume.	102
Choriste.	69	Coulisse.	107
Circonstance (pièce de).	69	Coup de théâtre.	109
Cirque.	70	Coupé.	109
Cité (théâtre de la).	71	Couplet.	109
Claque.	71	Coupures.	110
Classique	71	Cracher sur les quinquets.	110
Cœur.	71	Cris.	110
Collaboration.	72	Crispin.	111
Comédie.	72		
Comédie - Française (Th. Français).	75	**D**	
Comédie italienne (Th. Italien).	77	Danse.	112
		Danseur de corde.	113
Comédien, comédienne.	77	Débit.	114
		Déblayer.	115

	Pages		Pages
Début.	115	Eloquence.	159
Déclamation.	116	Emotion.	160
Décor.	139	Emploi.	161
Décoration.	139	Energie.	163
Défauts.	139	Enflure.	164
Déjazet (théâtre).	143	Enlever.	164
Délassements comiques.	143	Ensemble.	164
		Euthousiasme.	165
Démarche.	144	Entr'acte.	165
Dénouement.	145	Entrailles.	166
Deus ex machina.	147	Entrechat.	166
Devoirs du comédien.	147	Entrée.	166
Diction.	150	Entrer dans le plan.	166
Dignité.	151	Envie.	167
Dilettante.	151	Equilibriste.	167
Dispositions.	151	Escamoteur.	167
Distractions.	153	Esprit.	168
Divertissement.	153	Etude.	169
Double ou doublure.	153	Exclamation.	171
Doyen (théâtre).	153	Excuses.	172
Dramatique (art).	154	Exécution. Exercice.	172
Dramaturge.	154	Expression.	176
Drame.	154	Extérieur.	183
Duègne.	155	Extravagance.	185

E

F

Effet.	155	Face.	185
Effusion.	159	Facilité.	185
Egayé.	159	Fard.	185
Elégance.	159	Farce.	185

	Pages		Pages
Féerie	187	Grimaces.	221
Feu	188		
Feux	188	**H**	
Figurant	188		
Figure	189	Habillement	223
Finesse	194	Habitude	223
Folies-Dramatiques (th.)	206	Harmonie	223
		Hiatus	224
Frénésie	206		
Froid	206	**I**	
Funambules (théâtre des)	206	Illusion théâtrale	225
		Imagination	232
Fureur	206	Imitation	233
		Imitation de la nature	235
G		Impétuosité	240
Galimathias	207	Imprécation	241
Gaieté	208	Impression	241
Gaîté (théâtre)	209	Improvisation	242
Génie	209	Inégalité	243
Genre	210	Inflexion	243
Geste	210	Ingénuité	243
Geste du visage	216	Inspiration	244
Gesticulation	216	Instinct	245
Gloire	216	Intelligence	245
Goût	218	Intonations	246
Grâce	220	Je-ne-sais-quoi (du)	247
Grasseyement	221	Jeu	248
Gsatis	221	Jocrisse	248
Grenelle (théâtre)	221	Justesse	248

	Pages		Pages
L		Nuances.	266
		O	
Larmes.	249	Observation.	269
Lecture.	249	Odéon (théâtre).	271
Liaisons.	250	Opéra.	273
Liberté.	250	Opéra-Comique (th.)	275
Longueur.	250	Opposition.	275
Luxembourg (théâtre).	250	Ouvreuse de loges.	275
M		**P**	
Majesté.	251	Palais-Royal (th.).	275
Maintien.	251	Pantomime.	276
Marionnettes.	251	Pâleur.	278
Masque.	253	Parler.	280
Médium.	253	Parole.	280
Mélodrame.	253	Parterre.	281
Mémoire.	254	Passionner.	281
Molière (salle).	257	Passions.	281
Monologue.	257	Pathétique.	288
Monotonie.	258	Peau.	288
Mont-Parnasse (th.).	259	Peinture.	288
Mordant.	259	Perfection.	288
Mourant.	260	Phraser.	289
Mousser.	260	Physionomie.	289
Mouvements.	260	Pirouette.	290
N		Pleurs.	299
Naturel.	261	Ponctuation.	291
Niais.	263	Pratique.	292
Noblesse.	263	Présence (d'esprit).	292

	Pages
Principes.	293
Professeur	294
Pronouciation (exercices).	299
Prosodie.	308
Province.	310
Public.	311

R

	Pages
Rampe.	325
Rappeler.	326
Récitation.	326
Récits.	335
Réclame.	335
Remplaçant.	335
Répertoire.	335
Répétition.	335
Repos.	337
Représentation.	338
Réputation.	340
Respiration.	340
Réticence.	341
Rire.	341
Rôle.	341
Romain.	344
Roustissure.	844
Routine.	344

S

	Pages
Sacramental.	345
Saint-Marcel (th.).	345
Salle de spectacle.	345
Salut.	340
Scène.	350
Sens.	353
Sens des mots, etc.	353
Sens suspendu	353
Sensation.	354
Sensibilité.	354
Sentiments.	354
Servante.	357
Servir.	357
Sifflet.	358
Silence.	358
Situation.	358
Société de comédiens.	358
Son.	359
Sortie.	360
Soubrette.	361
Souffleur.	362
Souvenir.	363
Spectacle (Salle de).	363
Sublime.	363
Suivante.	366
Sujet (second).	366
Susseyement.	366

	Pages		Pages
Synonyme	366	Travailler	389
		Trivialité	389

T

Tact	367		
Talent	368		

V

Tact	367		
Talent	368	Valet	390
Tauréador ou Toréador	368	Variété	390
Temps	369	Variétés (Théâtre des)	391
Tenue	371	Vaudeville	391
Théâtres de Paris	371	Véhémence	391
Théâtre	372	Vérité	391
Théâtre-Français	381	Vers	392
Théâtre-Italien	381	Vêtement	402
Théâtre - Parisien (grand)	381	Visage	402
		Voix	402
Théâtres de Paris (liberté des)	382	Voyelle, Consonne	419
		Vrai	419
Ton	382	Vraisemblance	419
Tradition	384	Vulgarité	420
Tragédie	385		
Transition	387		

Z

Travail	388	Zézaiement	420

EXPOSITIONS UNIVERSELLES 1867, 1878 & INTERNATIONALE DU HAVRE 1868

LOISEL

Fournisseur des Premiers Sujets des Théâtres de Paris et de l'Étranger

SPÉCIALITÉ DE PERRUQUES IMPLANTÉES
APPLIQUES ET POSTICHES EN TOUS GENRES
Pour la Ville et le Théâtre

COIFFURES MODERNES, HISTORIQUES, TRAVESTIES

INNOVATIONS DE COIFFURES
Pour création de Rôles

ORNEMENTS, PARURES, FLEURS, PLUMES FANTAISIE
Hautes Nouveautés

ROSÉE PRINTANIÈRE
Pour blondir les cheveux au degré que l'on désire

RÉGÉNÉRATEUR DU CUIR CHEVELU
Selon la formule du D^r WILL. GRY EDDISON
Pour arrêter la chute des cheveux et en activer la croissance

𝕮𝖔𝖎𝖋𝖋𝖚𝖗𝖊𝖘 𝖉𝖊 𝖁𝖎𝖑𝖑𝖊 𝖊𝖙 𝖉𝖊 𝕾𝖔𝖎𝖗𝖊́𝖊𝖘

11, RUE DE CHATEAUDUN, PARIS
EXPÉDITION POUR LA FRANCE ET L'ÉTRANGER

L'ART ET LA VÉRITÉ

PAR LA

LINOGRAPHIE-PEINTURE
PIERRE PETIT

crée des portraits sur toile qui ont la même durée et les mêmes qualités artistiques que les œuvres des peintres en renom.

On obtient une ressemblance absolue, tout en épargnant au modèle les nombreuses et longues séances qui le fatiguent.

Tous les portraits, quels qu'ils soient, peuvent être reproduits en

LINOGRAPHIE-PEINTURE

dans toutes les grandeurs.

Ces portraits, signés par le peintre ANTONIO PERETTI, sont dignes de figurer dans les plus riches galeries de famille.

Voir l'exposition de l'AVENUE DE L'OPÉRA et visiter les ateliers de la PLACE CADET.

PARFUMERIE
Ed. PINAUD
37, Boulevard de Strasbourg
PARIS

SPÉCIALITÉS EXCLUSIVES

Savon	à l'IXORA	Savon	aux **VIOLETTES de PARME**
Essence	à l'IXORA	Essence	aux **VIOLETTES de PARME**
Eau de toilette	à l'IXORA	Eau de toilette	aux **VIOLETTES de PARME**
Pommade	à l'IXORA	Pommade	aux **VIOLETTES de PARME**
Huile	à l'IXORA	Huile	aux **VIOLETTES de PARME**
Vinaigre	à l'IXORA	Vinaigre	aux **VIOLETTES de PARME**
Poudre de riz	à l'IXORA	Poudre de riz	aux **VIOLETTES de PARME**
Cosmétique	à l'IXORA	Cosmétique	aux **VIOLETTES de PARME**
Cold Crème	à l'IXORA	Cold Crème	aux **VIOLETTES de PARME**

PARFUMERIE A L'YLANG-YLANG

PARFUMERIE BRISA DE LAS PAMPAS

PARFUMERIE A L'OPOPONAX

Eau de Quinine tonique pour la tête. — Extrait végétal de Rose, Violette, Ixora et autres odeurs. — Parfum pour la toilette. — Essence d'Eau de Cologne. — Savon Suc de Laitue.

PARIS
67, Rue de Rochechouart, 67
EN FACE LA RUE PÉTRELLE

GRANDS BAINS DE FUMIGATIONS
ROCHECHOUART

Pour le Traitement par la Vapeur sèche

Additionnée d'aromates, de térébenthine ou de toute autre substance médicale prescrite par la science

DES AFFECTIONS RHUMATISMALES
ARTICULAIRES, SCIATIQUES, NÉVRALGIQUES
DE LA GOUTTE, DE L'OBÉSITÉ
DE LA BRONCHITE

De toutes douleurs survenues par les chauds et froids,
De toutes lassitudes et fatigues, résultats
de longs voyages ou de travaux surmenés.

Douches pour les maladies des nerfs. — Électrisation. — Inhalations aux parfums, par des appareils spéciaux, contre : l'extinction de voix, les maux de gorge, les laryngites, les affections de poitrine. — L'air iodé.

Salons particuliers et séries de Salles, avec chambres spéciales:

1° POUR DAMES | 2° POUR HOMMES

L'Établissement est ouvert tous les jours, de 6 h. le mat. à 7 h. le soir.
Les mardis et vendredis, un service spécial est organisé de 8 à 11 h.

Très grand confortable

5, Boulevard St-Germain, 5

EUGÈNE PIROU

PHOTOGRAPHE

DE L'INSTITUT, DE LA MAGISTRATURE
DE L'ÉTAT-MAJOR GÉNÉRAL, DES ÉCOLES SUPÉRIEURES
ET DES CÉLÉBRITÉS CONTEMPORAINES

SALONS ET ATELIERS

au rez-de-chaussée et au 1er étage

Les plus vastes de Paris

MÉDAILLES D'OR

Paris 1885. — New-Orléans 1885. — Nice 1884.

Officier d'Académie

5, Boulevard St-Germain, 5

www.ingramcontent.com/pod-product-compliance
Lightning Source LLC
Chambersburg PA
CBHW052234220526
45471CB00001B/40